從《老婦還鄉》
到《貴婦怨》
——導演的文本解析與創作詮釋

黃惟馨　著

目　次

前　言

初讀《老婦還鄉》，我心中產生了巨大的悸動。

這是一個有關復仇的故事。

劇中女主角年少時與男主角陷入熱戀，當二人有了愛情的結晶時，男主角卻不予承認。受傷的女主角向法院提起訴訟，希望藉由法律得到公正的對待；然而，男主角收買了另外兩個男人在法庭上做證，指出女主角曾與他們二人睡過覺。男主角想要以這樣的說法轉移焦點，讓法官無法判定女主角腹中的胎兒一定是他的；最終，法官判決女主角敗訴。帶著未婚懷孕的醜名，女主角飽受他人的輕視，為了生存，她離開家鄉淪為妓女，小孩在出生之後一年也夭折了。幾年之後，女主角幸運地被一個億萬富翁看上，兩人結了婚，從此女主角脫離貧困、卑賤的生活而成為了一位貴婦。數十年過去，女主角始終無法忘記她年輕時的不堪遭遇，歷經幾次的婚姻，她已然成為世界上最有錢的億萬富婆；於是，她展開了復仇的行動。首先，她買下了家鄉所有的大型企業以及各種礦產與自然資源，然後讓它們停工、荒廢，這使得家鄉的居民逐漸因經濟蕭條而失業，整個城鎮也因此瀕臨破產的邊緣。之後，在所有人飽嘗貧苦的滋味後，女主角以救難者之姿回到家鄉，表示要捐出十億元作為救助。正當所有居民興高采烈地以為奇蹟降臨之際，女主角提出了她捐錢的條件，她要以這筆錢買下當初背棄她的男主角的命。男主角現已是一個滿頭白髮的雜貨店老闆，他早已把過去的罪行忘得一乾二淨，還以為因自己和女主角之間曾有的情愫可以幫家鄉要得一大筆的金錢，甚至把自己往市長的寶座推去。女主角有計畫的報復行動漸漸地在城鎮裡發酵，所有人表面上仍以講道義的文明人自居拒絕了女主角的提議，但實際上卻開始享受金錢所帶來的幸福生活，他們賒帳買下想要的東西。女主角對這一切其實早已成竹在胸，她毫不憐憫地看著男主角一步步走上死亡，也毫不留情地讓所有人陷入誘惑的深淵；她不僅要男主角為過去的無情付出生命的代價，她同時也要這些在她需要幫助時不曾伸出援手的城鎮居民揹上道德沉重的十字架。終於，男主角在市民大會中被出賣，他被私刑處決了。女主角送出十億元的支票，帶走了裝著男主角屍身的棺木；城鎮居民們群聚在車站為她送行，正如當初在車站迎接她時一般地熱情。

這個故事不禁讓人毛骨悚然；復仇的主題在古今中外的劇本裡不斷地被訴說，但從未有一個說得這麼令我害怕。

劇中的女主角以一種近乎殘忍、粗暴卻又陰冷的方式來進行她的復仇行動，她周遭的人配合著她的計畫，讓她的目的圓滿達成；她利用她的財力與權力導演了這齣「正大光明」的謀殺案，在她離開之際，除了已死的男主角外，所有的人享受著甜美的果實，絲毫不感到愧疚。

這讓我想起了許多年前電視上所播放的一齣影集《Dark Justice》。劇中的男主角是一個法官，在他的法庭上由於法律、人權、司法程序……等等的因素，使他常常必須釋放一些「明知有罪卻無法將之繩之以法」的惡人；看著這些逃脫制裁的人得意洋洋地揚長而去，法官心中很不是滋味。在內心一股無法壓抑的憤怒驅使下，他找了幾個幫手扮起執行正義的使者。於是，白天他是一名循規蹈矩的法官，黑夜他搖身一變成為騎著重型機車、穿著黑衣黑褲的奪命判官；他將法庭上溜走的罪犯以同樣的犯罪手法處置，甚至處決。

這齣影集在當時頗受歡迎，很多人定時收看，包括我。

回想當時，為什麼人們會被這樣的內容吸引？追究其原因，大部分的人都希望得到公平、看到正義，一個背信忘義的不法之徒觸犯了維繫人倫的律法或傷害了他人的權益就應該要受到懲罰；然而，在現實的情況裡並非經常如此。於是，壞人逃脫了，好人反倒受罪、受傷害；於是，有些人就擔起維護正義的重擔，明的不行就來暗的；於是，這種黑暗的正義就成為了滿足人心、撫慰心靈的一種補償。

當劇中女主角帶著當年判她敗訴、放走男主角的法官出現在眾人為她所舉辦的歡迎晚宴上時，她要求法官重新開庭審查當年的案子，法官問女主角要的是什麼，她回答「我要真相、我要公道、我要他的命」——這句話撼動了我的心——在眾目睽睽之下，她說得如此氣定神閒、毫無掩飾，而眾人竟也理直氣壯、毫不羞愧地幫她完成了這個黑色的復仇行動。

我重新檢視自己的內心深處，年少時的我是否在每一集的《Dark Justice》中因壞人受到黑暗的制裁而感到欣慰？當《老婦還鄉》中的男主角被人用私刑處死時，我是否也感受到一些報復的快感？《Dark Justice》中那些法官的幫手以及《老婦還鄉》裡那些城鎮的居民們，他們又是以什麼樣的心情和態度來看待參與這個行動中的自己？作為旁觀者的我又如何理解我所看到的一切？

劇中男主角面對無法抵擋的強大勢力，看著身邊所有人的改變，他知道他最終的結局是什麼；在走向死亡的路途中，從害怕到醒悟，他明瞭了當年自己所犯下的過錯，他也體驗了當時女主角的痛苦心情，現在他願意為他造成的一切負起責任；不過，他也要求一個公平的審判，正如女主角所要的。

四十五年前，女主角在法庭上得不到她的公道與正義，因為男主角收買了兩個偽證人，代價是一瓶酒；四十五年後，同樣的法官、同樣的原告、被告、甚至那兩個說謊的證人，女主角得到了她所要的，而這一次的代價是？

正是這個代價讓我心生恐懼。

　　在戲的開端，我全然站在女主角的一邊，同情她過去的不幸遭遇也理解她為何處心積慮地想要討回她的公道；隨著劇情往下的發展，我卻逐漸動搖了我的看法。

　　城鎮居民們的行為與改變讓我感到厭惡，男主角深陷驚恐與痛苦的處境使我心生憐憫，而從未改變立場的女主角則因為她的不可改變失去我原本對她的支持。

<div align="center">＊　　＊　　＊　　＊　　＊</div>

　　面對這樣一個沉重又感傷的議題，劇作家費德瑞克・迪倫馬特（Friedrich Durrenmatt; 1921.1.5-1990.12.14）卻以詼諧、幽默，甚至不動感情的方式來描述劇中的這些人與這些事；他不以傳統悲劇的手法來處理這個嚴肅的主題，在他的眼中，這是一個荒謬、可笑，會發生在任何時代、很真實的故事。

　　翻開他的著作《戲劇問題》（*Theater Problem;* 1955），上面寫著「今天那種悲劇所賴以存在的肢體健全的社會共同體的整體已不復存在了」，今天的世界已經變成「肢體不全的」、「喧囂不已的」，一切都變得「荒謬的」了，因此「只有喜劇才適合於我們」，這種喜劇「情節是滑稽的，人物則是悲劇性的」，是一種類似「黑色幽默」的「悲喜劇」（tragicomedy）。原來，迪倫馬特是以訕笑、嘲諷的態度在看劇中的這些人與這些事；這是一種有高度的智慧。

　　了解了劇作家的態度後我先前的擔心與害怕稍有停歇，同時也興起了將之搬上舞台的念頭。

　　在我的演出詮釋裡，我維持了故事的原貌，保留了人物原有的語言，但在人物的性格特質上放進了更多的刻劃與描述，將著墨的重點放在人物行為背後的動機以及人物與人物之間的衝突上，也就是將原來劇作家扁平式的人物轉變為立體化的人物，將本來劇作家想營造的美感距離以引發觀眾移情心理的方式來取代；為了達到這個詮釋的觀點，我改變了原劇本的結構，也捨去其中較不真實，如歌隊串場、以場上人物扮演森林裡的樹木與動物、用椅子替代車子……等等劇作家用來造成他所謂「佯繆」的表現手法。修改之後，劇本更名為《貴婦怨》，全劇共分三幕十場以及一個尾聲，是以傳統起、承、轉、合說故事的方法來結構劇情；我希望以嚴肅的態度來論述這個嚴肅的人性主題。

　　此外，在劇末市民審判男主角的那場戲，我採用了開放式的劇情走向，讓劇場所有的觀眾參與表決，然後在尾聲中演出因表決結果可能產生的後續發展。在大部分的劇場演出中，觀眾處於旁觀的地位，他們默然地看著舞台上的劇情發展直到戲的終了，走出劇場後，有的人得到滿足，有的人則無法被說服，他們只能藉由看戲後的討論來抒發己見。在這次的演出中我嘗試讓觀眾說出他們心中的感受與想法，並讓劇場中大部分人的決定寫下這齣戲的結尾；這樣的做法我的動機其實很單純，我想知道現在的人會如何看待劇中女主角的復仇行動與男主角的生死存亡。

　　當觀眾在成為一個可以主宰最終結局的關鍵者時，他們心中有何感受？在眼見自己的決定成為了舞台上所搬演的行動時，是否會引發更深一層的領悟？

　　在這個演出之中，我提供了一種詮釋的角度，不過，我並未僭越導演的職分，我依然走在原劇的中心精神之中。這本書是我的創作紀錄，它包含了我對劇本的解析以及在導演過程中所有思想與技巧的創作表達。經過了三年多，終於在斷斷續續之間把它完成；感謝所有曾給予我支持與鼓勵的人。

第一部分　劇作家介紹

迪倫馬特的主要作品都有比較明確的主題、完整的故事情節、緊張的戲劇衝突、嚴謹的戲劇結構和生動而幽默的語言。迪倫馬特善於運用豐富奇妙的想像、尖刻俏皮的譏諷和富有智慧的哲理，善於製造一種氣氛和情勢，使一些顯然不合理的事情完全在情理之中。他的主要戲劇作品雖然常常採用時代的或世界性的題材和主題，但在藝術上卻有民間性和通俗性。[1]

<div align="right">葉廷芳[2]</div>

（一）生平簡述

費德瑞克・迪倫馬特是瑞士籍著名的劇作家，他大部分的作品以德語寫作，他的創作風格被視為與荒謬劇場（Theater of Absurd）近似，也常與布列希特（Bertolt Brecht 1898-1956）的史詩劇場（Epic Theater）相提並論，二次大戰後在瑞士與德語地區廣受矚目，並引發極大議論。

迪倫馬特生於瑞士伯耳尼市附近的柯諾芬根一個知識份子家庭，父親是基督教牧師，祖父則是政治評論家。迪倫馬特自小與祖父情感深厚，由於祖父經常撰寫有關政治議題的詩作及文章（這位老先生曾因寫了一首反動的詩作，被判拘役十天），迪倫馬特的寫作興趣或許就來自於祖父的影響；又由於這個基督教家庭的成員長期接近藝術，在這樣環境的薰陶下，迪倫馬特自幼即培養出一種敏銳且騷動的靈魂，在十二歲時就曾得到繪畫獎賞，他的創作才華與反骨精神已初露端倪。1935 年他的家庭搬遷到伯耳尼市，1941 年迪倫馬特在蘇黎世大學念了一個學期的美術和哲學，然後他回到伯耳尼市，繼續在大學裡攻讀文學、哲學、神學與自然科學，在這段時期，他經常出入劇院並且大量地閱讀戲劇作品，他最喜愛的劇作家是羅馬的喜劇家亞里斯陶芬尼斯（Aristophanes，約 445BC-385BC）以及美國

[1] 《中國大百科全書》，中國大百科全書出版社，1989，p.98。
[2] 葉廷芳先生，1931 年生於北京，曾任中國德語言文學研究會會長，現為中國社會科學院外文所研究員。

的桑頓・懷爾德（Thornton Wilder，1897-1975），同時，他對劇場的表現主義以及存在主義哲學懷著濃厚的興趣，這些在他往後的戲劇作品中都有相當的反映；也是在這個階段，他決定未來將從事創作事業。

1943 年，他完成了他的第一個作品《喜劇》，但當時並未上演也沒有出版。往後的幾年裡，他繼續寫了一些劇本、短篇故事、論文、廣播劇還有繪畫，1947年，他完成劇本《立此存照》（*Thus Is It Written*），並於當年上演和出版，同年，他結婚組成家庭；這個階段的迪倫馬特收入微薄，有時還需要朋友的接濟。到了1949 年，《羅慕洛大帝》（*Romulus the Great*）首演非常成功，迪倫馬特開始嶄露頭角，1952 年《密西西比先生的婚姻》（*The Marriage of Mr. Mississippi*）在紐約上演之後，他的情況逐漸好轉，1956 年《老婦還鄉》（*The Visit of the Old Lady*）讓他開始獲得國際的聲譽，這齣作品同時獲得紐約劇評人協會獎（New York Drama Critics Circle Award）以及德國戲劇界大獎－席勒獎（Schiller Prize），這兩項殊榮是他個人創作生涯中重大的里程碑。1962 年《物理學家》（*The Physicists*）進一步奠定了他在當代世界文學中的地位。

1968 年到 1969 年迪倫馬特在巴塞爾劇院擔任經理，同時獲得美國費城的一所大學頒發的文學博士學位。1970 年他回到蘇黎世劇院擔任藝術顧問，1972 年，他謝絕了這個劇院的領導職務，從此專心從事具體的創作。1976 年威爾士美術理事會授予他作家獎，1977 年《不可逾越的界限》在蘇黎世首演，這已是迪倫馬特所創作的第二十六個劇本了。截至 1990 年迪倫馬特過世時，這位勤奮的劇作家共寫作戲劇、小說、廣播劇、電視劇、電影劇本、兒童文學以及戲劇理論著作等三十六種，1980 年瑞士出版了他的作品集二十九卷，已被譯成四十多種語言。

綜觀迪倫馬特的作品，他最重要的寫作標記來自於他在 1960 年代發展成熟的「悲喜劇」，這也是他在劇壇獨樹一格的創作風格。

讓我們先以迪倫馬特的成名作《羅慕洛大帝》為例來做介紹。

羅慕洛大帝是西羅馬帝國的最後一個皇帝，西元 476 年當日耳曼人入侵之際，這個皇帝竟然置國家與人民於不顧而忙著自己的養雞場事務；東羅馬帝國皇帝澤諾催促他共同舉兵抵抗即將到來的侵略，他也毫不理會，逕自從容地吃著雞蛋。當皇后尤莉亞質疑他的時候，這個皇帝的回答是，他要促進他這個腐朽帝國的滅亡，因為西羅馬帝國幾百年來侵略成性、積罪如山，作為一個無為的皇帝，促進它的滅亡，正是為了充當世界正義的法官來宣判這個罪惡帝國的死刑。妙的是，當日耳曼軍的首領鄂多亞克來到時並沒有殺死或囚禁羅慕洛，而是讓他光榮退位，並在一個豪華的別墅裡領取優渥的年金以渡餘年；這個劇本是以羅慕洛當眾宣稱羅馬帝國已停止存在而告終。

這個劇本有一個副標題「非歷史的四幕歷史喜劇」──從這裡，我們可以看出迪倫馬特是藉由一段歷史的輪廓來編撰自己對此歷史事件衍生出的解讀。在這個劇本中，他把赫赫有名的羅馬皇帝描寫成一個玩世不恭的生活玩家，一國之君不關心國政，竟努力在養雞事業；這個情況顯示出喜劇的荒謬感。然而，迪倫馬特的目的並非在消遣歷史，也無意貶損羅馬的皇帝，他透過羅慕洛與皇后的對話

敘述了心聲：

尤莉亞　好吧，為什麼我不該說出真情呢？我們為什麼不該互相開誠佈公呢？我是有功名心的，對我來說，沒有比皇權更重要的東西了。我是最後一位偉大皇帝朱理安的曾孫女，我為此而驕傲。而你是什麼呢？一個沒落貴族的兒子，但你也是有功名心的，不然你就不會成為凌駕於世界帝國之上的皇帝。

羅慕洛　我這樣做並不是出於功名心，而是出於必要性。在妳是目的的東西，在我則是手段，我僅僅是出於政治上的明智才當了皇帝。

尤莉亞　你什麼時候有過一種政治上的明智啊？你在位的這二十年裡，除了吃喝、睡覺、讀書和養雞以外，什麼都沒有做過，你從來沒有離開你的別墅，從來沒有去過你的都城，國庫弄得這樣山窮水盡，以致於我們現在不得不像打短工那樣過活。你唯一拿手好戲就是用你的俏皮話去扼殺任何旨在罷黜你的思想，但是竟然還說你的行為是從一種政治上的明智出發的，豈不是天大的謊言？尼祿的狂暴和卡里古拉的暴躁比起你的養雞熱情來，政治上要成熟得多，你骨子裡無非是懶惰而已。

羅慕洛　正是這樣，我政治上的明智就明智在--無為。

尤莉亞　既然這樣，你當初何必當皇帝？

羅慕洛　只有這樣，我的無為才有意義，這是當然之事，若不擔任公職，遊手好閒是起不了作用的。

尤莉亞　可是作為皇帝遊手好閒卻危害國家。

羅慕洛　妳有眼力。

尤莉亞　你這話是什麼意思？

羅慕洛　妳對我的遊手好閒的意義可是說到點上了。

尤莉亞　但懷疑國家的必要性是說不通的。

羅慕洛　我並不懷疑國家的必要性，我懷疑的僅僅是我們國家的必要性。這個國家已成為一個世界帝國，從而成了一種以犧牲別國人民為代價，從事屠殺、擄掠、壓迫和洗劫的機器，直到我登基為止。

尤莉亞　我不理解，既然你對大羅馬帝國抱這樣的想法，為什麼又偏偏要當皇帝？

羅慕洛　幾百年來，大羅馬帝國之所以還存在著，就因為它有一個皇帝。因此對我來說，除了自己當皇帝以便有條件消滅帝國以外，別無其他選擇的可能。

尤莉亞　不是你發瘋，就是世界發瘋。

羅慕洛　我堅決認為是後者。[3]

[3]　《羅慕洛大帝》第三幕；收錄於迪倫馬特：《老婦還鄉》，葉廷芳、韓瑞祥譯，外國文學出版社，1998，pp.58-60。

當羅慕洛面對鄂多亞克時，他說：

> 羅慕洛　我一生都在算計著羅馬帝國崩潰的那一天，我授予自己充當羅馬法官的權利，因為我已做了死的準備。我要求我的國家做出巨大的犧牲，因為我自己也要變成犧牲品，我把我的人民弄得手無寸鐵，因而使他們流血，因為我自己也要流血。而現在卻要我活著，現在卻不要我做犧牲了，而要作為那唯一能夠自救的人而存在。還不只這些。在你來之前，我就得到消息，我所疼愛的女兒和她的未婚夫死於非命，連同我的夫人和宮廷成員。對這一消息我抱著無所謂的態度，因為我相信自己也只有死路一條。現在這一思想無情地擊中了我，無情地反駁著我，我做的一切變得荒誕不經了。殺死我吧，鄂多亞克。[4]

羅慕洛到了最後一刻還想死在日耳曼人的屠刀下，成為一個真正的羅馬人，但是鄂多亞克卻不肯將他殺掉，反而對他推崇備至：

> 鄂多亞克　我一生都在探尋人的真正品格，不是虛假的品格……我是一個農民，我仇恨戰爭，我找尋一種人性。在日耳曼原始森林裡我不能找到它，在你身上，羅慕洛皇帝，我找到它了。[5]

鄂多亞克賜給羅慕洛豪華別墅和優渥的年金，讓他得以安渡晚年。迪倫馬特在他的「作者後記」中說到：

> 這個以傻瓜的偽裝出現的世界法官的可怕之處，其悲劇性恰恰體現在它的結局的喜劇，即退休之中；但他後來卻以英明的見解接受了退休的結局，僅僅這一點就使得他形象高大。[6]

作為審判羅馬帝國的法官，羅慕洛的形象是更加高大的，他對羅馬帝國的種種罪行進行了無情的揭露，認為它已墮落到無可救藥的地步了，必須把它結束掉——這就是迪倫馬特寫作的主旨，他藉古諷今地在劇中表達了他對當代帝國主義強權政治所犯下的種種罪行的譴責。

另一齣迪倫馬特重要的作品《物理學家》，劇中人物的設計更是匠心獨具，透過這群人的瘋言瘋語，一則建立喜劇的滑稽感，二則包藏了劇作家嚴肅的人生哲理。這是一個兩幕的喜劇，主要敘述三個物理學家的故事，同時也反映著當時世界面臨核武威脅的緊峭氣氛。一名核子物理學家默比烏斯擔心他所發明的科學成果

[4] 《羅慕洛大帝》第四幕；迪倫馬特：《老婦還鄉》，外國文學出版社，1998，p.85。
[5] 同上。
[6] 迪倫馬特：《老婦還鄉》，外國文學出版社，1998，p.92。

會被各國利用作為戰爭毀滅的武器，因此他裝瘋宣稱他看到所羅門王並與他對談，他離開了家人住進瘋人院以避免追查。但是，各國的情報單位均已獲悉他的發明成果，便派了另外兩位物理學家也住進瘋人院以探究真相；這兩位一個名叫牛頓，另一個叫做愛因斯坦，愛因斯坦成天在房間裡拉著小提琴。戲一開始是由於一樁謀殺案，瘋人院裡的護士接二連三地被勒死了；到後來我們會知道兇手就是這些位物理學家，他們在照顧他們的護士發現真相並愛上他們時，就殺了她們。因為謀殺案的發生，醫院變成了牢房；為了順利工作，兩位物理學家向默比烏斯表明了身分並說服他投向各自的國家，然而，默比烏斯卻反過來勸他們繼續留在瘋人院裡，因為他認為當今物理學家唯一的出路就是住在瘋人院。好玩的是，瘋人院院長看清事實並掌握了默比烏斯的發明；這位女院長對外宣稱這三位物理學家因瘋狂而殺人，一輩子不能重返社會。她利用了默比烏斯的發明成立了自己的托拉斯，並大量生產以獲得利益；在劇終前她面不改色地對這三位受害者說出自己真實又醜陋的心聲：

> 博士小姐　您是無能為力了，默比烏斯，即使您的聲音衝到世界上去，大家也不會相信您了，因為對於公眾來說，您無非是一個危險的瘋子，理由是您殺了人。
>
> ………
>
> 博士小姐　我曾經想到一件事情，所羅門王的知識必須妥善地加以保存，你們的背叛必須受到懲罰，為使你們變得無害於我，我引導你們殺人。我指使三個護士跟著你們，我計算到你們將如何動作，你們猶如自動儀器那樣可以控制，你們就如劊子手那樣殺了人。
>
> ………
>
> 博士小姐　包圍你們的不再是療養院的圍牆，這座房子是我的托拉斯的金庫，它關著三個物理學家，除了我以外，只有這三個人知道事情的真相……所羅門過去通過你們進行思想，通過你們來採取行動，現在他通過我來毀滅你們。
>
> ………
>
> 博士小姐　我已經接管了他權力，我無所畏懼。我的療養院裡有的是精神病患的親戚，他們戴著手飾、佩著勳章。我是我們家族中最後的苗裔，是末代，我不會生育，只是還比較講仁愛。所羅門是憐愛我的，他擁有成千個女人，但選擇了我，這一來我將比先輩們更強大。我的托拉斯將控制一切，將奪取各個國家、各大洲，將拿下太陽系，遨遊仙女星座。計算準確無誤。不是為了造福於世界，但有利於一個駝背的老處女……世界性業務已經開始，生產正在進行。[7]

面對女院長的這番話語，三位物理學家表示「世界落入了一個癲狂的精神病

[7]　《物理學家》第二幕；迪倫馬特：《老婦還鄉》，外國文學出版社，1998，pp.385-386。

女醫生手裡」。劇末，三人直接面向觀眾做自我介紹，一個是牛頓，一個是愛因斯坦，默比烏斯則成了所羅門王。

上述的兩個劇作以及本書主要探討的《老婦還鄉》，都是迪倫馬特悲喜劇的代表作。他所謂悲喜劇指的是由滑稽的情節，悲劇性的人物性格所組成的一種帶黑色幽默的戲劇形式。他在著作《戲劇問題》中說到「悲劇所賴以存在的肢體健全的社會共同體作為整體已不復存在了，因此只有喜劇才適合我們」，這種喜劇「情節是滑稽的，人物則是悲劇性的」，是一種「類似黑色幽默的悲喜劇」。

更進一步來說，劇中悲劇的因素源於人類無法擺脫所處的困境，喜劇因素則來自於人類枉費心機地避免生活無望的可笑意圖——這樣的不可知論和歷史循環論即構成了迪倫馬特藝術觀的哲學基礎。這種悲喜劇是透過怪誕的手法來具現的，藉由悲與喜、美與醜、現實與幻想間的對比與結合，使觀眾經驗不協調的感受，並在突兀中感到一絲刺痛，進而對戲劇情境產生距離而能理性思考劇作背後所提出的問題；正因如此，常有人將迪倫馬特與布列希特相提並論。有些學者認為迪倫馬特受到布列希特的創作風格影響，常在作品中使用疏離效果，即是讓觀眾及演員均對劇中的事件與角色保持某種客觀距離。不過，不同於布列希特對於世事變化的理性觀察，迪倫馬特所欲傳達的是他個人明顯消極的社會觀點。他認為人是卑微的，儘管生存的世界充滿紛亂、恐慌，但人類卻無力也無權置身於外，與其藉由詩化的虛無尋求撫慰，倒不如誠實的以純粹人性的角度來面對一切。他創造的往往是一個劇中人物所生存著的幽暗、夢境式的舞台世界，雖然其真實性令人恐懼，卻也因為曲解和誤謬而充滿譏諷與荒誕。

有關迪倫馬特劇作的深入探討，將在本書後續的章節中繼作析論，在此就不再贅述。

（二）重要著作

劇本

《立此存照》（*Thus Is It Written*; 1947）

《盲人》（*The Blind Man*; 1948）

《羅慕洛大帝》（*Romulus the Great*; 1949）

《密西西比先生的婚姻》（*The Marriage of Mr. Mississippi*; 1952）

《天使來到巴比倫》（*An Angel Comes to Babylon*; 1954）

《老婦還鄉》（*The Visit of the Old Lady*; 1956）

《弗藍克五世》（又名《一家私人銀行的歌劇》；*Frank V*; 1960）

《物理學家》（*The Physicists*; 1962）

《流星》（*The Meteor*; 1965）

《一顆流星的肖像》（*Portrait of a Planet*; 1971）

《同伙》（1973）

《期限》（1975）

《滑鐵盧》（*Achterloo;* 1983）

《執行的正義》（*The Execution of Justice;* 1985）

小說

《隧道》（*The Tunnel;* 1950）

《法官和他的劊子手》（*The Judge and His Hangman;* 1952）

《擇偶計》（*The Quarry or Suspicion;* 1953）

《拋錨》（*Traps;* 1955）

《諾言》（*The Pledge: Requiem for the Detective Novel;* 1958）

《詭計》（*The Coup;* 1971）

《任務》（*The Assignment;* 1986）

理論著作

《戲劇問題》（*Theater Problems;* 1955）

《論席勒》（*Fudelixi Schiller*）

《喜劇解》（*On Comedy*）

《與比奈特的談話》

第二部分　文本解析

> 我描寫的是人，而不是傀儡；是一種有動作的情節，而不是一則寓言；
> 我是在呈示一個世界，而不是要進行道德說教，像人們有時憑空所說的那樣，
> 甚至我根本就不想把我的這個戲跟現實進行對照，因為只要我們把觀眾也當
> 做劇院的一部分，那麼劇中所表現的這一切就是自然明瞭的事情。[1]
>
> <div align="right">費德瑞克・迪倫馬特</div>

（一）故事與情節

　　本劇是敘述一個和復仇有關的故事。故事時間跨越了將近半個世紀，劇中的男主角從一個年輕體壯、英俊瀟灑的有為青年，因歲月、人世的演變成為了滿頭白髮、老態龍鍾的雜貨商人，而女主角則從美麗熱情、狂野不羈的邊緣少女搖身變成裝滿義肢卻仍充滿生命力的億萬女富豪；這個故事就是講述他們之間的愛恨情仇，同時也描繪了伴隨女主角復仇行動而來，在其周圍的人所表露出的人性醜態。

　　就先從故事開始說起吧。

克萊爾・查哈納西安的故事

　　1910 年左右，在一個名為顧倫的歐洲古老小鎮上，有一個叫做克萊爾的年輕女子，當時十七歲，她的父親是一個蓋房子的工人，火車站裡的廁所就是他蓋的。他們的家境並不富裕，加上父母常常吵架，家庭並不幸福美滿。念書的時候克萊爾常因不服老師的管教受到懲罰，所以她常常逃學。克萊爾長得非常漂亮，又有一頭狂野的紅髮，很多男人都想親近她；克萊爾對男人並不信任，因為她認為他們只是覬覦她的美色；她常常爬上他父親蓋的廁所屋頂，看著過往的男人並向他們吐口水。在這個小鎮還住著一個二十歲的青年，名叫伊爾・福瑞德，他的外型

[1]　《老婦還鄉》初版後記；迪倫馬特：《老婦還鄉》，外國文學出版社，1998，p.311。

英俊算得上是鎮上最好看的一個，最重要的，他的行為舉止比鎮上其他男人要莊重得多。有一天克萊爾和伊爾不期然地相遇了，在相互吸引下，這兩個人立刻墜入愛河，開始了一段浪漫又激烈的愛情。白天他們常在河邊和樹林裡追逐玩樂，夜晚二人則躲在穀倉中柔情纏綿；有時碰上鐵路工人想侵犯克萊爾，伊爾總是不顧危險地與工人們大打出手；正因這樣的表現，讓克萊爾不顧一切、深深地愛著伊爾。終於有一天克萊爾懷孕了，她欣喜地將這個好消息告訴伊爾，心裡期待著能與他共組家庭，然而伊爾卻出乎意料地拒絕了，他否認克萊爾腹中的生命是他的。原來，伊爾是一個會看向未來、考慮前程的人，他認為與克萊爾在一起是不會有好前途的，況且鎮上最大的雜貨商的女兒頻頻向他表示愛慕之意，在仔細思量後，他做出了選擇。克萊爾無法接受這樣的結果，憤怒之中她一狀告上法院，希望藉由法律的力量來逼使伊爾就範。面對這樣的指控，伊爾找來了他的兩個朋友，以一瓶酒的代價換取他們的偽證；法庭上，法官採信了兩個證人所說的謊言，判定克萊爾在跟他們也睡過覺的情形下，無法證明孩子一定是伊爾的；最終，克萊爾敗訴，兩人的戀情也在伊爾娶了曾是克萊爾同學的雜貨商女兒後而告終。經過這場官司，鎮上沒有人同情克萊爾，更沒有人肯僱用她、給她一份工作，同時，她的父親也因妻子與別人私奔而發瘋住進了瘋人院；在多重的打擊下，克萊爾為了活命只好挺著大肚子孤獨地離開顧倫城。火車行駛間，她看著漸漸遠去的家鄉，心裡發誓有朝一日她一定回來。

遠離令人心碎的故鄉之後，克萊爾流浪到了漢堡市，在這裡，她生下了她的女兒，也淪落成一名妓女。女兒生下後一週，便被教會救濟單位收留並安排領養，但是後來卻因腦膜炎而來不及長大。在克萊爾飽嘗人世辛酸的同時，伊爾卻因著他與雜貨商女兒的婚姻，繼承了家庭的事業，開啟了有發展的人生前途。

幾年之後，在一個偶然的機會下，一個擁有幾十億資產的亞美尼亞油田大王查哈納西安先生造訪漢堡市，他在妓院裡看上了克萊爾；幸運終於降臨在克萊爾身上，因為她的那頭鮮艷的紅髮，她成為了查夫人。克萊爾之後的人生十足精彩，盡享世間的榮華富貴，她旅遊的足跡遍及全世界；在這期間，她卻也因旅行受過幾次嚴重的傷甚至危及生命；但在驚人的毅力與財力支持下，她復原了，在裝上了完美的義肢後，生命力更勝從前。二十年過去了，在查先生年老過世後，克萊爾繼承了龐大的遺產，也陸續地結了幾次婚，對象不是王公貴族就是有錢的商業鉅子，靠著這些婚姻加上自己強悍的個性與幸運之神的眷顧，她累積了更多的財富而終於成為世界上最有錢的女人。

雖然過著豐厚燦爛的生活，克萊爾腦中未曾忘記當年她受過的苦、發過的誓，她開始構思要如何再回到那曾背棄她的家鄉，如何讓那些人為他們當年所造成的傷害付出代價；於是，她展開了復仇的計畫。首先，她找到了當年法庭上誤判的法官，在開出令人無法拒絕的高薪後，法官侯夫成了管家巴比。她也花了兩百萬美元從美國的監獄裡買來兩個死刑犯作為她的跟班，然後再派人四處尋找當年那兩個做偽證的人，找到之後把他們交給跟班，挖出他們的眼睛同時也閹割了他們，從此這兩個不男不女的瞎子成為克萊爾的僕人，不時以彈唱來娛樂主人。最後，

她把顧倫鎮上的礦產、工業、自然資源以及一切相關的大企業全部買下再令他們停工、停產，她的目的是要讓顧倫鎮的經濟發展停滯，居民們找不到工作，整個城鎮因而癱瘓，進入貧窮、破產的窘境。這個計劃的背後還有一個最終的目標，那就是伊爾。克萊爾要全鎮的居民在飽受貧窮的煎熬後再帶著巨款出現，表面上她是小鎮的救世主，實際上她卻是要演上一齣「買凶殺人」的戲碼；她要伊爾的生命作為金錢的交換條件。

這一天終於來了。小鎮因為克萊爾的復仇計畫陷入了凋零、停擺的狀態，鎮上居民大都靠著失業救濟金在過日子，市政府已交不出稅金，甚至連可以抵押的東西都沒有，而教堂的鐘也壞了敲不出聲音來。克萊爾見時候到了，她打電報告訴市長，她將要回顧倫家鄉看看。

市長在接獲這個天大的好消息後，立刻出動全鎮僅剩的力量，他希望藉著好的招待套上好的關係，讓這位返鄉的貴客捐出一筆錢，讓小鎮度過難關。當天早上，他帶著鎮上的重要人士忙著張羅所有的歡迎事宜並來到顧倫車站查看。在這群重要人士中包括了伊爾，他現在已經是一個六十五歲、垂垂老矣、不怎麼成功的雜貨店主人，他之所以站在這裡就是因為他過去與克萊爾之間的戀愛關係。市長想透過伊爾來討好克萊爾，然而，他對他們之間的過去卻是毫無所悉。他以「市長接班人」為由要伊爾好好努力，為小鎮也為自己爭取最大的福利；在這個伊爾想都想不到的良機誘惑下，他忘了自己過去的無情，一口答應負起拯救顧倫的重責大任。正當大夥兒陶醉、很有興趣地聽著伊爾訴說他與克萊爾的戀愛史時，月台傳來刺耳的煞車聲，緊接著克萊爾帶著一群人走上月台，火車的列車長氣急敗壞地抗議著，克萊爾面不改色地賞了他一筆錢，在這當兒，伊爾認出了她，所有人在慌亂中展開歡迎的儀式。克萊爾在人群中看到伊爾，二人相望之間，克萊爾神情愉悅地告訴他，她一直等著這一天。她向大家介紹了她的管家和第七任丈夫，之後，克萊爾要求伊爾陪她到她成長的家鄉四處看看，重溫舊時光。市長在旁吆喝著，他感到事情似乎進行地還算順利。克萊爾坐上自己帶來的轎子，這是法國總統從羅浮宮選來送她的禮物。

在樹林裡，克萊爾和伊爾踩著過去的足跡回憶著年少，兩人相談甚歡，伊爾鼓起勇氣向克萊爾開口，克萊爾也爽快地答應將會給這個小鎮一大筆錢；至此，伊爾以為自己已與市長的寶座不遠了，他高興得手舞足蹈。

晚上市長設宴款待克萊爾，他並發表了一場極盡奉承、阿諛的演說；在掌聲中克萊爾終於提出了她的金援與條件；發生在四十五年前的往事就在克萊爾叫出管家巴比之後，在重開的法庭上一一呈現在顧倫居民的眼前；在場所有的人面臨這個突來的巨變驚訝地說不出話來。克萊爾毫不留情地表示要以十億的金錢來交換伊爾的生命，她要在見到伊爾的屍體後才交出支票。當下，市長與所有的居民，基於正義與人道，鄭重地拒絕了這個提議。

起初，所有的居民都對伊爾表示了支持的態度，但是漸漸地他們卻開始在他的雜貨店和其他的商店裡記帳買一些以往買不起的東西，大家穿上了新衣、新鞋，抽好的香菸、喝好的酒，享受著如同富裕般的生活，甚至連伊爾的家人也是如此；

伊爾心中開始感到惶恐，他知道他的命太值錢了。於是，他找上警察與市長，但他們明顯地改變了當初的立場，反過來批評他過去所犯下的罪過，市長並直接的告訴他，他不再是他的接班人了。在極度恐懼中，伊爾求助於牧師，牧師以不同於市長和警察的態度提供了他些許心靈上的撫慰，但當他聽見教堂的新鐘響起時，他知道他必定會被出賣。於是在一個夜裡，伊爾帶著簡單的行李想偷偷地搭上火車逃離顧倫，誰知顧倫的居民早已埋伏在他的四周，他們成群結隊地以曖昧的方式阻擋他坐上火車；眼看著火車駛離月台，自己卻仍身陷於人牆中，這時伊爾了解到死亡已離他越來越近了。

小鎮的這一切變化都看在克萊爾的眼裡，她靜靜地等待著她已知的結果。鎮上的醫生和教師，不同於其他人，他們希望事情能夠有所轉圜，於是二人鼓起勇氣向克萊爾建言，希望她看在自己曾經身為顧倫鎮民的份上改變心意；克萊爾面對二人的央求，一股腦兒地把過去她曾如何遭受顧倫人給予她的磨難以及她如何籌劃、進行這個復仇行動都說了出來；醫生與教師聽完之後無言以對，只希望顧倫居民能夠經得起良心的考驗。

克萊爾除了回到小鎮執行報復行動外，她還要完成她少女時代的夢想，在鎮上的教堂舉行婚禮；為此，她與第七任丈夫離婚，然後籌備與第八任丈夫的婚禮。大批的媒體來到小鎮爭相報導，居民們擔心伊爾會趁機求救於媒體，不過在經過這陣子身心的煎熬後，伊爾認清了事實；他停止掙扎，準備面對市民們的決議。

在市民大會召開之前，伊爾與家人開著兒子新買的車在小鎮上兜風；伊爾知道這將是他最後一次瀏覽顧倫的景致了。之後，他獨自留在樹林裡沉思，克萊爾也同時出現了；就在這個充滿他們年輕愛戀回憶的地方，克萊爾對伊爾說出了自己心中的話——她將帶走裝著伊爾身體的棺材，把它放在一個卡布里島面海的花園裡，永遠地陪伴著他，因為他的生命原就屬於她。

市民大會終於召開了，如同克萊爾預期的，居民們「基於正義與公道」接受了她的十億元。市長支開了所有人留下少數重要人士，在預先的安排下，他們讓伊爾因心肌梗塞而死亡。管家巴比拿出支票，完成這場交易。

克萊爾如願地帶走了伊爾，完成了她報復的行動。顧倫居民喜氣洋洋地再次來到煥然一新的車站，而這次是為了歡送這位讓顧倫城起死回生的貴客。

看完這個故事，是否感到一絲恐怖？然而，這真是一個極具吸引力的故事；它道出了男女之間情愛糾葛的複雜、呈現了人性面臨考驗時痛苦的掙扎，也描繪了那潛藏於底層、惡劣的人性，而最特別的是，女主角那幾近瘋狂、殘酷的報復行動背後所包藏的強烈意志；這個報復行動竟然赤裸裸地攤在人們眼前，並且集合了眾人的力量完成了；這令人不禁寒毛直豎。

不容諱言地，這會是一個很好的戲劇題材，這個故事有清楚的背景、合理的衝突、邏輯的後續發展以及令人驚訝但仍理性可期的結局；但如要將之搬上舞台，故事得先轉化成情節；在劇場較受限制的時空條件下，在轉化的過程中必須思考一些技術性上的問題。讓我們來仔細地看看故事的結構。

首先，把故事中具體的事件依照時間順序條列出來：

1. 克萊爾與伊爾二人相遇，進而相戀。
2. 克萊爾懷孕，伊爾否認；二人決裂。
3. 克萊爾向法院控訴；伊爾賄賂偽證。
4. 法庭審理，克萊爾敗訴。
5. 克萊爾遭逢變故而離鄉，伊爾與雜貨商女兒結婚。
6. 克萊爾在異鄉產下女兒並淪落為妓女；女兒被領養後一年死亡。
7. 克萊爾與油田大王查先生相遇、結婚。
8. 克萊爾旅遊世界各處，歷經多次意外與災難。
9. 查先生過世，克萊爾繼承遺產；數度再婚，成為世界上最有錢的女富豪。
10. 克萊爾開始構思並進行報復行動，找到當年的法官及證人，讓他們成為自己的僕從。
11. 克萊爾買下所有顧倫的大企業，有計畫地讓顧倫城經濟轉而蕭條，面臨破產。
12. 克萊爾見時機成熟準備回鄉，以電報告之顧倫城。
13. 顧倫城籌備歡迎事宜；克萊爾不預期地提早到達，居民忙亂中展開熱烈的歡迎。
14. 克萊爾與伊爾重逢，走訪過去的足跡。
15. 市長宴請克萊爾，克萊爾重開法庭並說出金援的條件；居民拒絕。
16. 克萊爾住進金天使旅館，靜觀小鎮的改變。居民表面上仍支持伊爾，但開始一步步改善生活品質。
17. 伊爾感受到居民的改變，求助於警察、市長及牧師，未得到善意的回應；牧師要伊爾快逃離顧倫。
18. 克萊爾的黑豹逃跑，市長動員居民將其獵殺。
19. 伊爾要求克萊爾收回她的提議；克萊爾表示這件事勢在必行。
20. 伊爾想逃離顧倫但被阻擋。
21. 教師和醫生請求克萊爾改變救助的方式，克萊爾說出事情的原委。
22. 克萊爾在教堂舉行婚禮，大批媒體來到顧倫；居民們警告伊爾不得向媒體透露真相；他們的態度轉趨強硬，生活品質也更加提昇。
23. 媒體找上伊爾，伊爾放棄掙扎，隻字未提。
24. 市長要伊爾自行了斷被拒，伊爾要求公平審判。
25. 伊爾與家人在市民大會前最後一次出外同遊；家人離開後他獨自來到樹林。
26. 伊爾與克萊爾在樹林裡相遇，二人追憶往事並互相道別。
27. 市長召開市民大會表決克萊爾的提案，與會居民通過提案。
28. 伊爾被私刑處決，克萊爾叫管家交出十億元支票。
29. 克萊爾帶走裝著伊爾死屍的棺材離開顧倫。
30. 居民歡送並慶賀城鎮的重生。

再從下面的軸線標示出事件發生的具體時間與空間：

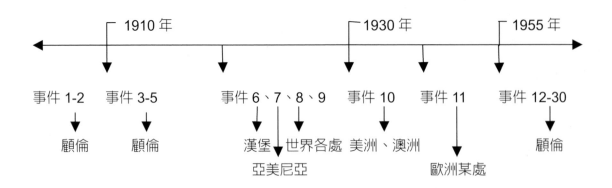

根據上面的分析，從時間來看，這是個很長的故事，幾乎涵蓋了男、女主角的一生；從故事發生的空間來看，它橫跨了世界幾大洲，幅員甚為寬廣。如果把這個故事按照時空順序鉅細靡遺地搬上舞台，在劇場藝術較受限制的時空表現下，恐怕會因演出過於冗長以及換景過於頻繁所帶來的破碎感而減低了原本故事想帶給觀者的衝擊。

我們再從故事的組織架構來看事件的發展；依「戲劇金字塔」的原理[2]來分析，可以得出下面的一個圖形：

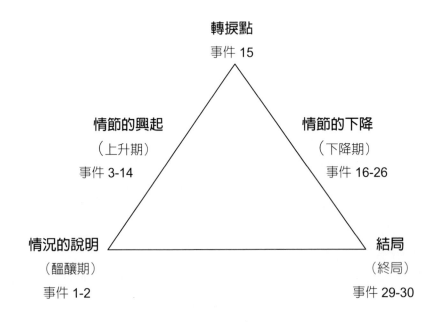

從這個圖型看來，整個故事的佈線幾乎是平衡的，也具備了戲劇傳統中五部分結構的組織；如若按此來形成戲劇情節，則可能造成因平衡所帶來的呆板，而失去了吸引的張力。在經過上面的解析後，我們可以得出一個結論──要把這故

2 Gustav Freytag：《戲劇的技巧》（Die Technik des Dramas），1863。

事轉化成劇本搬上舞台，比較好的方式是壓縮故事的時、空變化，並在不影響邏輯與因果的前題下，重新組織其間的排列順序。

於是，劇作家迪倫馬特選擇從故事的後半段，也就是從 1955 年的時間點切入，以事件 12 克萊爾返鄉的那一天作為全劇的開端，結束於事件 30 居民歡送她再度離開，而引發這個復仇行動的起因及其發展，也就是事件 1 到事件 11，則沒入於後續的劇情由劇中人物對過往歷史的口述，甚至藉由舊事重演的方式來展現。全劇的劇情時間在幾天之內完成，而戲劇空間就在顧倫城內的幾個地點；這是典型「集中型戲劇」結構劇本情節的編寫手法。

《老婦還鄉》的情節

《老婦還鄉》劇本共分三幕，每一幕中還包含了數次空間與地點的轉換，劇作家並未以「景次」來切割戲的段落，而是透過舞台上實際的換景動作表現時空的跳換。以下是故事轉化成劇本情節後，每一幕（包含換景所切割的段落）的詳細劇情敘述。

第一幕
場景 1：顧倫車站

在顧倫鎮上的火車站月台，幾個衣衫襤褸、無所事事的居民有一句沒一句地聊著，列車一班班急駛而過未曾停留，居民們無奈地感嘆著；從他們的談話中透露出這個小鎮過去曾風光一時，但現在已是一片凋零、破敗的景象。沉默片刻之後，一個居民突然提起小鎮現在所處的困境可能會因為一位貴客的來訪而有所改觀，正當大家開始熱烈討論的時候，市長、教師、牧師和另一位居民伊爾也來到火車月台，市長帶來確定的消息——這位居民口中的貴客將於中午時分抵達——所有的人隨即興奮地談論著這件大事。市長指揮著大家，他表示要盛大並隆重地安排迎接貴客的各項事宜，與此同時，市長也把接待貴客的重責大任指派給伊爾，因為伊爾曾是貴客年輕時代的情人。伊爾在眾人的擁簇及鼓舞下，道出了二人過去的情愫，也說了些有關貴客的往事。這位貴客其實是小鎮以前的居民克萊爾，在四十五年前因為某種原因離開家鄉；經過了數十年之後，小鎮已瀕臨破產邊緣而她竟已成為億萬富婆、全世界最有錢的女人。現在這位貴客主動要回到家鄉探視，小鎮的人如何能讓這個天賜的良機輕易溜走？市長甚至以「接班人」為誘因，要伊爾好好地討好他舊時的情人，讓她看在過去曾經相愛的份上捐出一筆錢，那麼小鎮從此就可以脫離貧窮、再次回復往日繁榮的景象。市長要求大家就自己的記憶多提供一些克萊爾的資料，在大家的口中，這位貴客在年少時似乎不是一個循規蹈矩、品德兼備的好孩子。

正當大夥七嘴八舌熱烈地討論之際，突然一陣尖銳刺耳的緊急煞車聲傳來，一班已不在小鎮停靠的列車乍然停下，在大家還搞不清楚狀況之前，一個黑衣貴婦走上月台，後面還跟著幾個人，其中包括氣急敗壞的列車長。列車長憤怒地指

責她擅自拉動緊急煞車讓火車停下擾亂了行車的秩序，而這位黑衣貴婦面不改色冷淡地反駁了列車長，並叫她的管家給了列車長一筆可觀的小費，此時，伊爾認出這位黑衣貴婦其實就是大家正在等待的貴客克萊爾，霎時間，所有人手忙腳亂不知如何是好，所有歡迎的事項都還沒有準備妥當，貴客卻突然提前出現了。一陣慌亂之後，市長連忙走上前去向克萊爾表達歡迎之意，克萊爾同樣冷淡地回應了他，眼光隨即掃過人群，最後她的目光停留在伊爾身上。多年之後再次重逢，她說她一直在等待這一刻。二人短暫敘舊之後，克萊爾介紹了她的第七任丈夫莫比，也回憶著她年少時曾想在鎮上教堂舉行婚禮的願望。小鎮的居民此時從四面八方蜂擁而至，在校長的指揮下他們唱了一首歡迎曲，克萊爾冒然地中途打斷並要求伊爾陪她到過去他們相愛的地方走走，小鎮居民遂形成了一個隊伍跟在二人的後面浩浩蕩蕩地走出月台。

眾人離開以後警察獨自留下，兩個穿著打扮怪異、認不出性別的瞎子出現在月台，他們嚷著要找查夫人，他們自稱是克萊爾的僕人；在令人十分好奇的情況下，警察眼看著二人朝向克萊爾入住的金天使飯店走去。

場景 2：金天使飯店

在金天使飯店裡，市長和教師二人看著飯店裡的僕役往返搬運著克萊爾的行李，在這些繁多、華麗的行李中有一個黑色的棺木和一個以黑布蓋著的大鐵籠，教師、市長二人基於好奇向前掀開布幕，不料竟被關在裡面的一隻黑豹嚇得魂不附體，二人隨即談論著克萊爾各種奇特的行徑；這位貴客讓大家感到一些不安和恐懼。

一會兒之後，警察也來到這裡，他道出克萊爾和伊爾兩人在森林與穀倉的相處情形，從表面上看來，伊爾似乎表現得很好，小鎮的未來也似乎越來越有希望，三人為了這個美好的遠景舉杯慶祝。

場景 3：森林

克萊爾和伊爾一行人來到森林，克萊爾支開所有人獨自留在森林中與伊爾回憶著往事。在年少時代他們曾是一對相愛的戀人，克萊爾要伊爾說說過去二人相處的情形，伊爾雖然表現得熱情、浪漫、侃侃而談，然而他的記憶卻與克萊爾的有所出入。在兩人的談話中透露，他們的戀情因伊爾為了錢娶了另一個女孩而告終，克萊爾離開了小鎮且淪為妓女；在命運的輾轉下，克萊爾因為受到油田大王查先生的愛慕成為了查夫人，而伊爾現在卻困在一個面臨破產的小鎮。

提起這些過往，伊爾覺得尷尬萬分，他努力地討好克萊爾並表示他始終是愛她的，而且正是希望克萊爾能過得更好才會放下她而與別人結婚；克萊爾對這一切說法並無任何正面的回應。就在伊爾有些不知所措時，克萊爾應允給小鎮一筆巨額捐款，話一說出，伊爾高興地手舞足蹈，再次甜蜜地追憶他那記憶不清的往事。

場景 4：金天使飯店

　　小鎮的居民們在金天使飯店設宴款待克萊爾，所有重要的人都到場，包括市長、校長、牧師、醫生，還有伊爾與他的家人。克萊爾一一跟他們寒暄並問了一些奇怪的問題，大家基於她將捐錢給小鎮的理由也只能隨聲附和。在晚宴開始之前，市長發表了一段歡迎詞，在這段話中他把從小鎮居民口中得來的訊息都美化成克萊爾的優點，極盡奉承阿諛之能事，小鎮居民也適時地給與熱烈掌聲以表支持和配合。

　　在聽完市長的演講後，克萊爾緩緩站起，先是感謝小鎮居民的熱情對待，然後反駁了市長對她的描述，在眾人感到尷尬萬分之際，她突然話鋒一轉大方地應允了十億元的捐款；在場所有的人一時間因震驚而說不出話，一會之後，全場爆出歡呼聲。

　　在歡欣鼓舞、熱鬧狂喜的氣氛中，克萊爾提出了她捐錢的條件。克萊爾首先叫出了她的管家巴比，在校長的指認下，他看出巴比原來是小鎮四十五年前的法官侯夫，在克萊爾高薪的誘惑下轉而成為了她的管家。法官道出他今天在此的任務是為了重審許久以前在小鎮發生的一件案子，接著他指出伊爾就是這件案子的被告而克萊爾是當年的原告；法官並帶來兩個證人，這兩個證人竟是先前出現在火車月台上那兩個奇怪裝扮的人。在法官的引導及訊問下，各人說出了當年所發生的事情——在四十五年前，克萊爾到法院提出親子認定的官司，理由是在克萊爾懷孕之後伊爾拒絕承認那是他的小孩；為了擺脫這場官司，伊爾以一瓶酒賄賂了兩個男人做證克萊爾跟他們睡過覺，當時法官採信了證人的說法，判決克萊爾敗訴；伊爾輕鬆地脫了身，而克萊爾因未婚懷孕飽受歧視，沒有人願意僱用她，最後為了生存只能離開小鎮淪為妓女，小孩也在生下一年後夭折了。多年之後，克萊爾成為了查夫人，她重金買下法官作為她的管家，並在澳洲與加拿大找到那兩個做偽證的證人，她買凶對兩人施以酷刑，不但弄瞎了他們的眼睛同時也閹割了他們，從此這兩個不男不女的人也成了克萊爾的僕從。克萊爾今天再次回到小鎮的目的就是要用十億元買回她當初得不到的公理與正義，她要用金錢換得伊爾的生命。

　　在聽完這駭人聽聞的陳述後，眾人原本高亢的情緒頓時陷入一片死寂。稍後，市長終於走出人群，代表小鎮居民並以文明人自居，拒絕接受克萊爾野蠻、原始的提議；小鎮居民對市長所表現的義正辭嚴報以支持的掌聲；在一片抗議聲中，克萊爾不置可否地表示她將會耐心地等待。

第二幕（本幕中的各場景是同時並列於舞台上的）
場景 1：伊爾的雜貨店

　　在金天使飯店晚宴後的某一天早晨，伊爾與他的兒子、女兒在打掃店舖準備營業，伊爾告訴孩子們他即將是下任的市長；三人在短暫愉快的聊天後，兒子與女兒都出門找工作，表現得上進、積極。接著，顧客們陸續上門購買物品，並向

伊爾表達他們熱情的支持。這些顧客們買下他們之前買不起的上等貨，同時也都要求記帳；在愉快的氣氛下，伊爾一一應允了他們。正當大家一邊聊天一邊吃著伊爾店裡的巧克力時，伊爾突然發現每個人腳上都穿了新鞋，在得知大家都是記帳買來的時候，伊爾憤怒地將顧客們趕了出去。

場景 2：金天使飯店克萊爾住房的陽台

同樣的早晨，克萊爾在陽台上看風景並與管家和未婚夫閒聊。未婚夫表示小鎮因為克萊爾的到來產生了變化，原本骯髒、破舊的街道變得乾淨、明亮，先前死氣沉沉的氛圍被忙碌的人群與快樂的歌聲裝點成令人愉悅的感覺；克萊爾對這一切的改變表現得胸有成竹。

場景 3：警察局

伊爾來到警察局要求警察逮捕克萊爾，警察表示他並無任何理由可以這麼做。伊爾將小鎮居民到處記帳買東西的狀況告訴警察並認為克萊爾在唆使這些人謀殺他，然而警察卻指稱伊爾過於神經緊張。正當二人爭辯之際，電話鈴聲響起，警察在接完電話後表示克萊爾的黑豹逃跑了必須立刻追趕回來。臨走之前，警察一邊操弄著手上的獵槍一邊笑容可掬地安撫著伊爾，伊爾發現警察口中戴上了一顆閃亮亮的金牙；伊爾心懷恐懼地離開警察局。

場景 4：金天使飯店克萊爾住房的陽台

克萊爾和她的未婚夫仍在陽台上看風景，二人抽著雪茄、喝著咖啡。一會兒之後，未婚夫表示小鎮已令他感到無聊，空氣中瀰漫著一片靜寂似乎所有人都睡著了；克萊爾意有所指地說這個小鎮將會再醒過來。在未婚夫打算到溪邊釣魚自尋娛樂時，克萊爾要他叫瑞士銀行匯出十億元。

場景 5：市長辦公室

伊爾來到市長的辦公室希望與市長談談小鎮居民所發生的變化，在話題還未開始之前，伊爾已發現市長抽著新牌子的香菸、戴著新的領帶，連腳也穿上了新訂做的皮鞋；與此同時，市長手上拿著一把手槍，他表示克萊爾的豹子逃跑了，全鎮的人正在進行圍捕。伊爾說出了他的擔心，市長先是客套地應付著，當伊爾因看到市長辦公桌上新的打字機以及牆上新的市政府藍圖而表現得激動、憤怒時，市長於是板起面孔告訴伊爾，雖然小鎮的人不會為了錢出賣他，但由於他過去對克萊爾所犯的罪行，他已和市長接班人無緣。

場景 6：金天使飯店克萊爾住房的陽台

克萊爾被一陣騷動打擾，她叫來管家詢問，管家告知鎮上的人正在圍捕逃跑的黑豹；克萊爾興致高昂地期待著獵殺的結局。

場景 7：教堂

教堂中牧師正在準備主持洗禮，伊爾來到了他的跟前，他向牧師說出他心中的恐懼，他認為全城的人正在圍捕他，就如同他們在圍捕克萊爾的豹子一樣。牧師給予伊爾一番勸說與安撫，突然之間鐘聲響起，伊爾聽出這是一口新的鐘所打響的聲音，他更加恐懼地看著牧師指責他也加入了全鎮謀殺他的行列。此時，外面傳來槍聲，牧師在倉皇之間要伊爾趕快逃出小鎮。

場景 8：金天使飯店克萊爾住房的陽台

克萊爾聽到槍聲，管家告知黑豹已被獵殺；克萊爾要求管家帶回黑豹的屍體。

場景 9：顧倫車站

伊爾趁著深夜提著行李來到車站，當他要走進月台之際，鎮上的居民出現在他的周圍；他們從不同的方向越來越多，也越來越靠近伊爾，伊爾驚恐地被所有人團團圍住。居民們以輕鬆的口氣詢問伊爾來此的目的。一會兒之後，火車進站，居民們催促著伊爾快些上車，然而伊爾卻找不到衝出重圍的路。火車就在站長的吆喝聲中開走，人群逐漸散去，伊爾頹然跌坐地上。

第三幕
場景 1：穀倉

穀倉中克萊爾一身新娘禮服獨自坐在黑暗裡，醫生和教師經過管家的通報後進到穀倉加入克萊爾。在寒暄後，克萊爾告訴二人她已感到疲累，在婚禮之後她將剛結婚的丈夫送到巴西渡蜜月。醫生和教師二人在一陣躊躇之後向克萊爾指出小鎮近來的變化，他們看著居民們到處欠債買東西，過著奢侈的生活；這些狀況讓他們感到憂心，二人希望克萊爾收回她先前的提議不要以金錢來誘惑他們。二人同時提出小鎮原來擁有許多豐富的礦產以及大型的工廠，現因景氣蕭條而停工、停產，他們建議克萊爾買下這些企業讓它們復工，提供就業機會創造她與小鎮雙贏的局面。聽完教師、醫生的敘述後，克萊爾說出其實小鎮這些年的狀況是她故意造成的，那些工廠、企業早已是她的，她在買下之後就讓它們停工，為的就是要小鎮為當年付出代價。校長和醫生在知道一切真相後，無言地看著克萊爾緩步離去。

場景 2：伊爾的雜貨店

　　早晨，伊爾的太太起勁地在店裡忙著，店裡的一切變得嶄新、整潔。顧客們絡繹不絕，大家討論著近來讓人滿意的生活，閒聊間大家也對伊爾提出指責，認為他當年不該對克萊爾做出那樣的事情。教師來到店中要找伊爾，他的神情十分憔悴。畫家帶來一幅他畫的伊爾的畫像，說是要給伊爾的太太未來作為紀念，他並道出有新聞記者向他打聽伊爾的事；大家決定要嚴密地封鎖消息。看著大家七嘴八舌熱烈地討論，教師大聲斥責，認為居民們已失去良心。正當所有人與校長發生衝突的時候，伊爾走了出來，他制止了教師並打發了突然出現的記者。小鎮居民散去，留下教師與伊爾二人。教師鼓勵伊爾勇敢站出告訴媒體在小鎮發生的事情，伊爾安慰著教師並吐露出他已坦然接受事實，畢竟這一切是他自己造成的，教師在聽完伊爾的心聲後，先是表達了近來他自己內心的掙扎，隨後記帳拿走一瓶酒。教師離開後，伊爾的家人走了出來，兒子最近買了一部新車，女兒正在學打網球，他的太太身上披著一件拿來試穿的毛皮大衣。看著這一切，伊爾心有所感地提議全家人開著兒子剛買的新車，做最後一次的出遊。就在一家人離開準備出遊的空檔，市長來到，他帶了一把手槍送給伊爾，說是要他在必要時使用，此時，伊爾終於將近日來種種的委屈與壓抑全然爆開，他告訴市長他會讓小鎮居民公開地審判但他絕不會自我了結，市長於是拿回手槍悻悻然地走出雜貨店。伊爾的家人準備妥當出遊，出門前伊爾環顧著自己的家園。

場景 3：森林

　　伊爾與家人來到森林之後，家人表示要去看電影，於是伊爾獨自一人留下感受秋天森林的氣息。片刻之後，克萊爾也來到這裡，她支開了僕從好和伊爾面對面談話。二人再次追憶著過去，他們談到二人戀愛的時光，也談到他們早已逝去的女兒；在多次的沉默之後，伊爾感謝克萊爾為他在金天使飯店佈置了漂亮、高貴的靈堂，他感受到自己的生命即將結束；克萊爾平靜地回應了伊爾，她說她將帶回裝著他的棺木並永遠陪伴著他——因為伊爾的生命本就屬於她。離開之前，克萊爾彎身想與伊爾吻別，伊爾以肢體表達了拒絕，二人仍禮貌地互道再見。

場景 4：劇院

　　小鎮的全體居民聚集在劇院裡舉行會議，他們要討論克萊爾捐款十億的提案。在投票之前，小鎮重要的人士包括市長、教師、醫生和牧師都發表談話，他們共同指責過去小鎮未給克萊爾正義與公道是一個大罪行、大錯誤，今天大家必須極力改正；居民們在這些人的鼓動下搖旗吶喊，所有人表現得正義凜然、同仇敵愾。片刻之後，市長控制了喧鬧的場面，他叫出了伊爾問他是否接受大會即將做成的決議；在伊爾的首肯之後，居民們表決通過接受克萊爾的捐款，而這正意味著伊爾的死亡。市長清空所有人，只留下少數的重要人士，其中包括一名體操選手。這些人緩慢地走向伊爾並將他包圍在內，一會兒之後這些人逐漸散開，醫

生宣佈伊爾因心臟病突發死亡。此時克萊爾來到,在她確定了伊爾已死後,示意管家遞出十億元的支票。

場景 5：顧倫車站

　　小鎮居民聚集在車站為克萊爾送行,除了先前的行李外,克萊爾帶走了裝著伊爾的棺木。火車靠站,許久不在小鎮停靠的特快列車再度隨著煞車聲而停下;居民們仍聚在一起看著逐漸恢復往日繁榮的顧倫城,大家的臉上帶著淺淺的微笑。

　　以上是「克萊爾·查哈納西安的故事」在經過時空壓縮、事件重組的整理之後,所形成《老婦還鄉》分幕、分場的具體情節;讓我們以線軸來呈現二者的對照狀況：

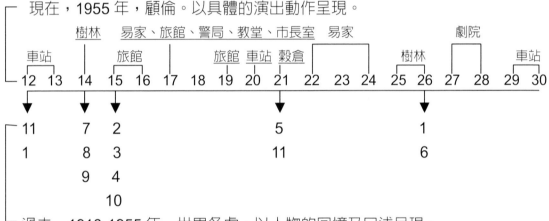

　　再以文字進一步說明：

　　劇本一開始先藉由舞台上的佈景呈現事件 11 的景象,顧倫城已是一片陳舊與破敗,居民們衣衫襤褸,聚在車站看著過往不停的火車,追憶著以前的好時光;在他們的談話中透露克萊爾即將返鄉的訊息,也同時提到了部分的事件 9。接著市長與重要人士們進場進行事件 13,市長一邊確定各項歡迎事宜是否安排妥當,一邊請伊爾多談談克萊爾讓大家了解;透過伊爾對過去二人相處狀況的描述呈現事件 1。之後,一陣火車緊急煞車聲,克萊爾走上月台延續著事件 13;當她在歡迎的人群中認出伊爾並要他陪她到顧倫鎮其他地方逛逛的時候,便開始了事件 14。克萊爾和伊爾來到了樹林,在這裡他們追憶著過去,事件 1 再一次地被提及,只是內容因兩個主人翁的記憶而有所不同。在二人的談話中,事件 7、8、9 被完整的敘述出來,讓克萊爾某部分的過去有了清楚的描繪。劇情接著進入事件 15,在歡迎的晚宴上,市長就他所聽到的對克萊爾的描述發表了一場極討好的演講,演講完畢後,克萊爾起身反駁。她隨即表示願意捐贈十億元,但同時也提出了條件;在居民的不解與驚訝中,她叫出管家召開法庭,就在這重開的法庭上,事件 2、3、4、10 以相關人口述的方式,清楚地重現在眾人眼前。

　　事件 16-20 在循序中進行。當醫生與教師看著居民的改變感到憂心忡忡而面見克萊爾請她收回提議時（事件 21），克萊爾絲毫不動情地把她過去所受的苦以及她如何採取報復的計畫與行動（事件 5，11）告訴了他們。隨後，克萊爾在教堂舉行婚禮，大批媒體、記者來到顧倫，於是劇情來到了事件 22。之後，歷經伊爾終於認清事實狀況，放棄掙扎（事件 23）、市長帶槍來給予伊爾軟性的威脅，伊爾要求公平的裁判（事件 24），到伊爾與家人坐上兒子的新車全家人一同最後一次出遊（事件 25）。伊爾在家人離開後獨自留在樹林裡，克萊爾也同時出現，二人就在此再一次追憶著過去，他們談到了年輕時相戀的美好時光（事件 1），也提到他們之間曾有的女兒（事件 6）。

　　最後，市長召開了市民大會表決克萊爾的提案（事件 27），在全體通過表決後，伊爾因「人為意外」而死亡，管家巴比交出了十億元的支票（事件 28）。全劇就在克萊爾帶走僕從與棺材（事件 29），顧倫居民歡慶重生（事件 30）之間結束。

　　經過重組、整理之後，劇作家迪倫馬特將這個復仇的故事寫成了劇本《老婦還鄉》；顧名思義，他把重點放到了克萊爾返鄉後的種種，而不只在克萊爾與伊爾之間的情愛糾葛。因此，他將前半段的故事，也就是情愛糾葛的部分，放入後來的劇情裡，藉著劇中人物「以說代演」省掉了時間與動作的鋪陳，然後以較大的篇幅來描繪貴婦返鄉後的種種；具體來說，這個劇本的重點在於——顧倫居民在面對貴婦所提出的強大金錢誘惑下，他們的反應、改變與作為。

（二）結構分析

　　《老婦還鄉》劇本共分三幕，每一幕再因空間、地點的轉換分成幾個景。全劇若打破場景的結構而以劇情來看，按照它的發展可分為幾個段落，這些段落可依其劇情主題來命名，分別為（1）小鎮居民的等待，（2）貴婦的來臨，（3）貴婦重返舊地追溯過往，（4）貴婦提出救援的條件，重開審查法庭，（5）小鎮居民的逐漸改變，（6）伊爾的恐懼，（7）部分良心人士的努力，（8）伊爾的掙扎，（9）伊爾的死亡，以及（10）貴婦完成復仇行動再次離鄉，小鎮居民慶賀重生。

　　這些段落與幕、景之間的結構關係則為：

第一幕（1）小鎮居民的等待。

　　　　（2）貴婦的來臨。

　　　　（3）貴婦重返舊地追溯過往。

　　　　（4）貴婦提出救援的條件，重開審查法庭。

第二幕（5）小鎮居民的逐漸改變。

　　　　（6）伊爾的恐懼。

第三幕（7）部分良心人士的努力。

　　　　（8）伊爾的掙扎。

（9）伊爾的死亡。

（10）貴婦完成復仇行動再次離鄉，小鎮居民慶賀重生。

根據前面分析故事時所條列的事件來看，幕次、劇情段落與事件之間的關係如下圖：

幕次	一	二	三
段落	（1）（2）（3）（4）	（5）（6）	（7）（8）（9）（10）
事件	12－15	16－20	21－30

如果依劇本的結構來看，再次引用金字塔理論來分析，可以得到下面的推論：

情況的說明（醞釀期）：（1）小鎮居民的等待。
情節的興起（上升期）：（2）貴婦的來臨。
　　　　　　　　　　　（3）貴婦重返舊地追溯過往。
　　　　　　轉捩點：（4）貴婦提出救援的條件，重開審查法庭。
情節的降落（下降期）：（5）小鎮居民的逐漸改變。
　　　　　　　　　　　（6）伊爾的恐懼。
　　　　　　　　　　　（7）部分良心人士最後的努力。
　　　　　　　　　　　（8）伊爾的掙扎。
　　　　　　高潮：（9）伊爾的死亡。
　　　　結局（終局）：（10）貴婦完成復仇行動再次離鄉，小鎮居民慶賀重生。

以下讓我們透過文字，並引用劇本裡的場景指示和台詞為證，仔細地來分析。

情況的說明（醞釀期）：（1）

這段戲是全劇的開始，幕一打開呈現在觀者眼前的是一個老舊、破敗的城市景象，再加上人物身上的裝扮以及他們彼此之間的對話，我們知道了顧倫在過去曾是一個繁榮的城鎮，但現在已陷入衰敗、瀕臨破產的情境。

　　　火車站一陣報時鐘聲後，幕徐徐升起。接著就看到「顧倫」兩字，顯然這是背景處隱約可見的小城名稱，一片破爛、敗落的景象。車站大樓同樣破敗不堪，牆上標出有的州通車，有的州不通，還貼著一張半破爛的列車時刻表。車站還包括一間發黑的信號室，一扇門寫著：禁止入內。在背景中間是一條通往車站的馬路，樣子可憐的很，它也只用筆勾勒出來。左側是一棟光禿禿的小瓦房，不帶窗戶的那面牆上貼滿了破爛的廣告；房子左邊掛著女廁的牌子，右邊是男廁；一切都沐浴在秋天的烈日裡。小瓦房前四個男人坐

在一條板凳上，和他們的穿著一樣還有一個衣衫襤褸的男人，用紅顏料在一面透明橫幅上寫著「歡迎克萊爾」幾個字，顯然是為歡迎一群人所準備的。一輛快車發出雷鳴般的隆隆聲疾駛而過，站長在車站前行致敬禮。坐在凳子上的那幾個男人目光隨著特快車馳往的方向，從左向右地轉動著頭。

男甲　「古德隆號」，從漢堡開往那不勒斯。

男乙　「狂燥羅蘭號」十一點二十七分到這裡，威尼斯開往斯德哥爾摩。

男丙　我們現在剩下唯一的一點兒樂趣，就是看來來往往的火車了。

男丁　五年前「古德隆號」和「狂燥羅蘭號」都在顧倫停車，還有「外交官號」和「羅素萊號」，所有重要的特快車都在這裡停靠。

男甲　都是舉世聞名的。

（報時鐘聲。）

男乙　現在連慢車也不在這裡停了，只有兩點從卡菲根來的一趟和一點十三分從卡伯斯來的一趟。

男丙　完了。

男丁　華格納工廠倒閉了。

男甲　博格曼公司破產了。

男乙　陽光廣場冶鐵廠也關掉了。

男丙　靠失業救濟過生活。

男甲　什麼生活？

男乙　掙扎度日。

男丙　像牲口般慢慢餓死。

男丁　整個小城都如此。

（列車隆隆經過，站長肅立。男人們順著列車方向頭從右向左轉。）

男丁　外交家號。

男甲　這裡曾經是個文化城。

男乙　是國內第一流的。

男丙　是歐洲第一流的。

男丁　歌德曾在這裡住過，住在金天使旅館。

男甲　布拉姆斯在這裡譜過一首四重奏。

男乙　貝拖耳特‧施瓦爾滋在這裡發明火藥。

畫家　我是美術學校畢業的高材生，現在我在替人畫標語。[3]

　　隨後話題一轉，他們討論起即將來臨的貴客克萊爾並對她的來訪充滿期待，因為就他們所知，這位億萬女富豪交遊廣闊、地位顯赫，在全世界有許多的善行也捐了無數的金錢，此番回到自己的家鄉應該會更有作為。

[3]　迪倫馬特：《老婦還鄉》，外國文學出版社，1998，pp.206-208。

男乙　億萬女富翁要回家鄉來看看，這可是千載難逢的機會。據說她在卡伯
　　　耳城捐了一座醫院。

男丙　在卡菲根辦了幼稚園，在首都建了一座紀念教堂。

畫家　聽說畢卡索在她的車上畫畫。

男甲　她錢多得不得了，她擁有亞美尼亞油田、西方鐵路公司、北方廣播公
　　　司和曼谷遊樂區。[4]

　　　緊接著市長帶領著教師、牧師以及男主角伊爾進場，市長確定了克萊爾來訪
的時間並指揮著大家做好歡迎的各個事項。之後，市長要大家多提供克萊爾過去
的資料好讓他能夠在歡迎晚宴上發表演說，他並以「接班人」為由要伊爾利用他
與克萊爾過去有一段情的關係盡力討好她。眾人便在伊爾回憶過往的敘述中建立
對未來的信心。

市長　伊爾，你以前跟她有交情，一切都靠你了。

伊爾　我們過去真是再要好也沒有了——年輕、熱烈。先生們，四十五年了，
　　　那時我畢竟是個像樣的小伙子，而克萊爾，我總覺得她時時出現在我
　　　的眼前，神采煥發，從彼得倉房的暗處迎面向我走來，有時她光著腳
　　　跑在鋪滿青苔和落葉的康拉德樹林裡，一頭美麗的紅髮飄散著，那苗
　　　條的身材、輕盈的體態，真是迷人的小妖精。可是生活把我們給分開
　　　了，僅僅是生活，事情就是這樣。

市長　在金天使旅館的宴會上我得做一個簡短的演講，為此，需要講幾件有
　　　關查夫人過去的具體事情。

（從口袋裡拿出筆記本。）

教師　我翻遍了學校裡的紀錄，不瞞大家，查夫人的成績實在太差，她的操
　　　性成績也不像話，她考及格的功課只有植物學和動物學。

市長　（在筆記上寫著）植物學和動物學及格了，很好。

伊爾　這方面我可以提供市長一些材料。克萊爾愛打抱不平，我說的是實話。
　　　有一次，我記得一個流浪漢被捕了，她居然拿石頭丟警察。

市長　愛打抱不平，很好，這歷來是被稱道的品德，不過拿石頭丟警察這段
　　　就不提了。

伊爾　她也很慷慨，無論她有多少東西，總是與人分享。有一次她還偷了一
　　　袋馬鈴薯分給窮寡婦。

市長　樂善好施。有沒有人記得那一棟建築物是她父親蓋的？如果能指出
　　　來，這個演說一定更動人。沒有人知道？

甲男　聽說他是個酒鬼，老婆跑了，自己最後死在瘋人院。

市長　我這部分已經準備好了，剩下的就靠伊爾了。

[4]　迪倫馬特：《老婦還鄉》，外國文學出版社，1998，p.208。

> 伊爾　我知道克萊爾得撥出個幾百萬來。
> 市長　幾百萬？你想得跟我們一點兒都不差。
> 教師　要是她只在這兒辦個托兒所，那對我們沒有什麼幫助。
> 市長　親愛的伊爾，多年來你一直是最受歡迎的市民。明年我就要下台了，
> 　　　經過與反對黨磋商，我們決定支持你做接班人。
> 伊爾　可是，市長先生……
> 教師　市長的話我可以做證。
> 伊爾　我一定會讓克萊爾了解我們的困境。[5]

　　這段戲相當短，但是劇作家以精簡的節奏，透過人物的對話與行動表現了小鎮居民對貴客來訪的高度期待，也藉由這個期待與等待，引介了尚未出場的女主角，讓觀者對她有了一個概念，同時也為戲劇後來的轉折埋下伏筆。此外，劇中主要角色的人物性格也部分地被帶出。

　　在功能上，這段戲是在鋪陳全劇的根基，對劇中所處的情境，包括時空狀況、故事背景、人物關係、人物性格做基礎的介紹，為未來的發展預先鋪路。

情節的興起（上升期）：（2）－（3）

　　當眾人在車站討論著克萊爾的種種時，劇情隨著一陣突如其來的火車緊急煞車聲進入了上升期。這位貴婦在不預期中提早到達，她所搭乘的火車原本不停靠在顧倫，但她任意地讓火車停下只為她要下車，並且在面對列車長的抗議時她豪氣地賞了他一大筆錢；這段戲進一步地的描述了克萊爾率性、自我的性格，也對未來因為她的這種性格所可能引發的衝突做了暗示。

> 克萊爾　這裡是顧倫嗎？
> 列車長　夫人，您拉了緊急煞車！
> 克萊爾　我常拉緊急煞車。
> 列車長　我堅決反對，在這個國家絕對不能拉緊急煞車，就算有緊急事件也
> 　　　　一樣，因為行車準點是我們的第一原則，我要求解釋！
> 克萊爾　我確實到了顧倫，莫比，我認得這個可悲的破爛窩。那邊是康拉德
> 　　　　樹林，那裡面有一條小河，你可以在那裡釣魚，釣鱒魚和梭子魚，
> 　　　　右邊是彼得穀倉的屋頂。
> ………
> 列車長　我在等您的解釋，這是我的職責，我以鐵路局的名義提出這個要求！
> 克萊爾　你這個笨蛋，我回來就是要看看這個小城市，難道你要我從你的快
> 　　　　車上跳下來？

5　迪倫馬特：《老婦還鄉》，外國文學出版社，1998，pp.210-212。

列車長　夫人，如果您要訪問這個小鎮，您就應該像大家一樣搭十一點二十七分從卡伯斯開來的普通車，在一點十三分到達。

克萊爾　普通車？在每個小鎮都停靠的普通車？你要我顛簸幾個小時經過那些地方？

列車長　夫人，這要收您很重的罰款。

克萊爾　巴比，給他一千塊錢。

眾　人　一千塊！

（管家拿出一千塊遞給列車長。）

列車長　（驚愕）夫人！？

克萊爾　再拿三千塊給鐵路員工寡婦基金會。

眾　人　三千！！！

列車長　夫人，沒有這種基金會啊！

克萊爾　那你就建立一個。[6]

　　克萊爾到達之後眾人手忙腳亂地展開歡迎，這與先前顧倫居民的期待大有不同，所有人表現出混亂的窘態對照克萊爾氣定神閒的態度，不僅喜劇的嘲諷感十足，也將戲劇的節奏與張力向上帶去。

　　隨後克萊爾與伊爾來到舊日相戀的樹林，劇情持續向上攀升，一方面伊爾為了討好克萊爾說了些過去相處的美好回憶，但卻被克萊爾糾正了他陳述的內容，這讓觀者不禁感到興趣，到底二人之間的戀情是怎麼回事？為何兩人的記憶是不一樣的？還有，雖然伊爾似乎沒有扮演好「討好者」的角色，但克萊爾依然爽快地答應會給顧倫一筆巨款，這也讓人產生了疑慮，克萊爾是真的願意看在伊爾的面子給予家鄉幫助，或是她背後隱藏著更大的動機？另一方面，克萊爾在言談中透露了自己現在重要的地位，以及她如何歷經幾次的大難而不死，這暗示了她強悍的影響力與生命力將為顧倫帶來巨大的變化。

克萊爾　伊爾，你看，這就是刻著我們倆名字的那顆紅心，幾乎全變白了，兩個名字也離得越來越遠，樹枝和樹幹都變得很粗，就像我們自己那樣。（她走向另幾棵樹。）這是一排德國的樹木，我已經很久沒有到我年輕時代的樹林裡來了，已經很久沒有在綠葉和紫藤中間穿來穿去，奔跑跳躍了。嚼口香糖的，你們倆個現在抬著轎子到樹林後面去吧，我不想看到你們那張怪臉。還有你，莫比，你從右邊逛到溪邊看魚去吧。

（兩個怪模怪樣的人抬著空轎子從左邊下，第七任丈夫從右邊下。克萊爾在板凳上坐下。）

克萊爾　看，一頭小鹿！

[6]　迪倫馬特：《老婦還鄉》，外國文學出版社，1998，pp.213-215。

（男丙一個躍步閃開）

伊　爾　　現在正是禁獵期。

（他挨著她坐下）

克萊爾　　我們倆曾經在這張石凳上接過吻，那是在四十五年以前。在這些灌
　　　　　木叢中，在這棵山毛櫸下，在這苔蘚地上朵朵蘑菇之間。我們曾經
　　　　　熱戀過。當時我十七歲，你還不到二十。後來你娶了經營一間小百
　　　　　貨店的瑪蒂爾德·勃魯姆哈德，我嫁給了在亞美尼亞擁有幾十億資
　　　　　產的老查哈納西安，他是在漢堡的一家妓院裡遇見我的，他迷上了
　　　　　我這一頭紅頭髮，這個名副其實的老金龜。

伊　爾　　克萊爾。

………

伊　爾　　我是為了妳著想，才娶了瑪蒂爾德·勃魯姆哈德的。

克萊爾　　那時候她有錢。

伊　爾　　那時候妳年輕又漂亮，妳很有前途。我一心想成全妳的幸福，因此
　　　　　我只好放棄自己的幸福。

克萊爾　　現在這前途已經達到了。

伊　爾　　如果妳當年留下來，妳也會跟我一樣倒楣不堪。

克萊爾　　你倒楣不堪嗎？

伊　爾　　在這個破落的城市裡當一個破落的小店舖的老闆。

克萊爾　　現在我有錢了。

伊　爾　　自從妳離開後，我簡直生活在地獄裡。

克萊爾　　而我已經變成了地獄。

伊　爾　　家裡人老跟我過不去，他們嫌我窮。

克萊爾　　小瑪蒂爾德沒有使你幸福？

伊　爾　　妳已經幸福了，這就再好不過了。

克萊爾　　你的孩子們怎麼樣？

伊　爾　　很不懂事。

克萊爾　　他們不久就會懂事的。

（他不出聲。兩人呆呆地望著他們青年時代的樹林。）

伊　爾　　我的日子過得多麼可笑啊。連這個小城都沒有真正離開過，去了一
　　　　　趟柏林，一趟台辛，僅此而已。

克萊爾　　去了又怎樣，我認識這個世界。

伊　爾　　因為妳可以經常旅行。

克萊爾　　因為這個世界屬於我。

（她不再說什麼，她抽著菸。）

伊　爾　　現在一切就要改觀了。

克萊爾　　是的。

伊　爾　　（試探地）妳是說妳會幫助我們？

克萊爾　我不會拋開我度過青春年華的小城不管。

伊　爾　我們得有幾百萬才行。

克萊爾　小意思。

伊　爾　（極為興奮地）小野貓！

（他由於激動拍了一下她的左腿，馬上又疼痛不堪地把手抽回）

克萊爾　手打疼了嗎？你正好打在我的假腿的一條鍊上。

………

克萊爾　一隻啄木鳥。

伊　爾　現在的情景跟從前一樣，那時候我們年輕、大膽，在我們熱戀的那些日子裡，我們常到康拉德樹林來玩。太陽高掛在針葉林上，遙遠的天邊飄浮著白雲，森林裡傳來布穀鳥的啼叫聲。

男　丁　布——穀——

伊　爾　林梢間微風吹過，樹葉像是海浪一般的翻滾著……就像當年，一切就像當年。……但願時光倒流，但願生活沒有拆散我們。

克萊爾　你希望如此？

伊　爾　真的希望那樣，我最希望那樣。我實在愛妳啊！（他吻她的右手）還是這隻涼絲絲的、白白嫩嫩的手。

克萊爾　錯了，這也是一隻假手，象牙做的假手。

伊　爾　（大吃一驚，放開了她的手）克萊爾，難道妳身上的一切都是假的嗎？

克萊爾　幾乎可以這樣說。在阿富汗我遭遇到一次飛機失事，我作為唯一的倖存者，從飛機殘骸中爬了出來。我是死不了的。[7]

與此同時，市長、醫生和教師坐在金天使旅館裡看著克萊爾的隨從搬運著她的行李：

市　長　箱子，搬不完的箱子。

教　師　可以堆成山了。剛才一隻關在籠子裡的豹子被抬上來了。

市　長　一隻黑色的猛獸。

教　師　還有那口棺材。

市　長　被抬進了一間特設的房間裡。

教　師　令人感到蹊蹺。

市　長　世界有名的女人總有些怪名堂。一大批女僕。

教　師　看來她要在這兒待較長時間啦。

市　長　那更好。伊爾已經把她籠住了。他叫她小野貓，小妖精。他將從她那裡弄個幾百萬出來。祝您健康，教師先生。但願克萊爾能使柏克曼公

[7]　迪倫馬特：《老婦還鄉》，外國文學出版社，1998，pp.225-228。

司得到恢復。

教師　還有瓦格納工廠。

市長　尤其是陽光廣場冶煉廠。只要這個工廠振興起來，一切就跟著興旺發
　　　達：整個市鎮，中學，公共福利。

（大家碰杯。）

教師　我給顧倫學生批改拉丁文和希臘文已經二十多年了。但直到一個鐘頭
　　　以前，市長先生，我才開始懂得什麼叫恐懼。那個老太太穿著一身黑
　　　衫，下車時那副模樣真叫人不寒而慄。她令人想起希臘神話中那幾個
　　　執掌命運的女神，她就像那個復仇之神。因此與其叫她克萊爾，不如
　　　叫她克羅托，就是那個編織生命之線的克羅托。

（警察上，他把鋼盔掛在鉤子上。）

市長　跟我們一塊兒坐坐，警長。

（警察挨著他們坐下。）

警察　在這個破爛小地方工作真沒意思。不過眼看這個瓦礫堆就要繁榮起來
　　　啦。剛才我跟著那位億萬富翁和小店鋪老闆伊爾到彼得家的倉房去了
　　　一趟，場面真是動人。他們倆就像在教堂裡那樣神情肅穆。我感到在
　　　那裡真有些不好意思。所以當他們後來去康拉德村的樹林時，我也就
　　　沒跟著去了。那簡直可以說是一隻浩浩蕩蕩的隊伍。前面是兩個胖瞎
　　　子跟著總管，接著是老太太的轎子，轎子後面是伊爾和她的拿著釣竿
　　　的第七任丈夫。

市長　她對丈夫的消耗量可真不小。

教師　稱得上雷伊絲第二。

牧師　我們都是罪人。

市長　我真驚奇，他們到康拉德村的樹林裡去幹什麼。

警察　還不是跟在彼得家的倉房裡一樣，市長先生。他們要重遊那些他們所
　　　說的從前傾瀉過熱情的地方。

牧師　燃燒過熱情的地方！

教師　火焰般的熱情！一下就讓我們想到莎士比亞，想到他的羅密歐與茱麗
　　　葉。先生們，我真興奮。我第一次感覺到我們顧倫也有過燦爛的古文
　　　化。

市長　首先讓我們為我們的好伊爾乾杯，他現在正為改善我們的命運而竭盡
　　　全力。諸位，為本市最負眾望的公民、我的繼任人乾一杯！

（他們乾杯。）

市長　又是箱籠。

警察　老太太的行李真是多得不得了。[8]

[8]　迪倫馬特：《老婦還鄉》，外國文學出版社，1998，pp.222-224。

在這段戲中，劇作家利用場上人物的對話，一方面繼續情節的進展，一方面也對同一時間不在場上的人物們正在進行的事件加以描述；以這樣的方式來處理，可以達到精簡時空的效用。在這段的敘述裡，作者藉由教師這個角色表達了他心中的疑慮與擔憂，對照起市長和警察似乎胸有成竹的態度，將劇情帶上懸疑與不安的氛圍。

轉捩點：（4）

劇情很快地來到了轉捩點。在市長為克萊爾所舉辦的晚宴中，先由市長發表了一場演說，藉著這個演說刻劃了市長誇大不實的性格，並藉由居民們配合的掌聲與動作，暗示他們隨風應和的本質。克萊爾在演說結束後緩緩站起並全盤推翻了市長對她的描述，這個動作大大地增加了戲劇的張力，原來大家所期待的貴婦竟有那麼荒唐不堪的過去；對照市長與居民的奉承態度，場面充滿了尷尬，劇作家十分尖銳地呈現了他人性的觀點。

> 克萊爾　市長先生及顧倫城的父老同胞們，你們對我的來到表現出這樣無私的高興深深感動了我。不過我小時候和市長先生剛才講話裡所講的那個孩子並不完全一樣。在學校裡我是經常挨打的，我偷過許多馬鈴薯送給那個寡婦波爾，是和伊爾一起幹的。這不是為了怕那個拉皮條的老太婆餓死，而是為了要利用她的一張床，好讓我和伊爾睡上一回；因為那裡比康拉德村的樹林和彼得家的倉房要舒服得多。然而，不管如何，為了對你們的歡欣情緒做出我的一份貢獻，現在我願意當場宣佈：我準備捐獻給顧倫十億；五億歸市政府，五億分給各家。[9]

正當大家不知如何是好的時候，克萊爾出人意表地提出了十億元的捐款，五億給市政使用，五億均分給顧倫的居民；面對這個強烈、巨大的轉折，所有人因震驚而說不出話，顧倫的苦難就此結束了嗎？這麼大的賞金得來如此容易嗎？緊張的期待與不安的懸宕感讓戲劇的張力在此往上攀升。在一片靜默後，全場突然爆出如雷的掌聲與歡呼，這個動作上的安排釋放了前一刻的緊繃感以便為下一次的高點做準備。隨後克萊爾表示她還有話要說，市長控制了群情，大家安靜且面帶笑容的聆聽著，期待這位顧倫的救星還會有什麼慷慨的義行。當克萊爾平靜地提出她要以十億元買一個公道時，先前掛在居民臉上的笑容逐漸消去，取而代之的是茫然不知所以的疑惑。全劇最重要的轉折點就在此時出現，克萊爾叫出了管家巴比，也就是四十五年前的法官侯夫，在眾人眼前重新召開了法庭，原告、被告、證人一個不少地重現了當年的狀況；最後，克萊爾終於說出了她此行最重要的目的，她要以十億元買下伊爾的命，重新得回她當年失去的公道與正義。很快

9　迪倫馬特：《老婦還鄉》，外國文學出版社，1998，p.232。

地，全場充塞著鼓譟不安的喧囂，面對這樣急遽的轉變，戲劇的張力衝向了最高峰。

> 管　　家　　那是 1910 年。我是顧倫法院的院長，需要審理一件關於父權問題的訴訟案。克萊爾‧查哈納西安，當時叫克萊爾‧韋舍，她控告你，伊爾先生，是她的孩子的父親。
>
> （伊爾不吭聲。）
>
> 管　　家　　伊爾先生，當時你否認是孩子的父親，為此你還找來了兩個證人。
>
> 伊　　爾　　這是多少年前的往事了。那時我年輕，不懂事。
>
> 克萊爾　　托比、洛比，把柯比和羅比帶來。
>
> （那兩個嚼口香糖的怪模怪樣的人把兩個瞎眼的閹人領到舞台的中間，那對瞎子手牽著手，是很快活的。）
>
> 兩個瞎子　　我們來了，我們來了。
>
> 管　　家　　伊爾先生，您認得這兩個人嗎？
>
> （伊爾不吭聲。）
>
> 兩個瞎子　　我們是柯比和羅比，我們是柯比和羅比。
>
> 伊　　爾　　我不認識他們。
>
> 兩個瞎子　　我們的樣子變了，我們的樣子變了。
>
> 管　　家　　把你們的名字說出來。
>
> 瞎子甲　　雅各布‧許恩萊因，雅各布‧許恩萊因。
>
> 瞎子乙　　路德維希‧施帕爾，路德維希‧施帕爾。
>
> 管　　家　　怎麼樣，伊爾先生？
>
> 伊　　爾　　我根本不認識他們。
>
> 管　　家　　雅各布‧許恩萊茵和路德維希‧施帕爾，你們認識伊爾先生嗎？
>
> 兩個瞎子　　我們是瞎子，我們是瞎子！
>
> 管　　家　　你們從他說話的聲音聽得出他是誰嗎？
>
> 兩個瞎子　　聽得出他的聲音，聽得出他的聲音。
>
> 管　　家　　1910 年那時候，我是法官，你們是證人。路德維希‧施帕爾和雅各布‧許恩萊因，那會兒你們在法庭上發誓作證，你們都說了些什麼？
>
> 兩個瞎子　　說我們跟克萊爾睡過覺，說我們跟克萊爾睡過覺。
>
> 管　　家　　你們在我面前，在法庭面前，在上帝面前發了這樣的誓言。你們當時說的是實話嗎？
>
> 兩個瞎子　　我們發的是假誓，我們發的是假誓。
>
> 管　　家　　為什麼要這樣做，路德維希‧施帕爾和雅各布‧許恩萊因？
>
> 兩個瞎子　　伊爾賄賂了我們，伊爾賄賂了我們。
>
> 管　　家　　他用什麼賄賂你們？
>
> 兩個瞎子　　用一升燒酒，用一升燒酒。

克萊爾　　現在講一講我是怎麼對付你們的，柯比和羅比。

管　家　　講講克萊爾夫人是怎麼對付你們的吧。

兩個瞎子　太太派人尋找我們，太太派人尋找我們。

管　家　　就是這樣。克萊爾派人尋找你們，找遍了天涯海角。雅各布‧許恩萊因已經移居到加拿大，路德維希‧施帕爾跑到了澳大利亞。但是她還是找到了你們。那麼，她是怎麼對付你們的呢？

兩個瞎子　她把我們交給了托比和洛比，她把我們交給了托比和洛比。

管　家　　托比和洛比又是怎樣對付你們的呢？

兩個瞎子　割掉了我們的生殖器，挖掉了我們的眼睛。

管　家　　全部經過就是這樣：一個法官，一個被告，兩個假證人，在1910年製造了一件冤案。是不是這樣，原告？

（克萊爾站了起來。）

伊　爾　　（頓足）已經早過去了，一切都已經早過去了。這是一樁喪失理智的陳年老帳。

管　家　　那孩子後來怎樣了，原告？

克萊爾　　（輕輕的）只活了一年。

管　家　　您後來的情況怎樣呢？

克萊爾　　我成了妓女。

管　家　　因為什麼？

克萊爾　　是法院的判決給我造成的。

管　家　　於是，您現在要求人們為您伸張正義，是不是這樣，克萊爾夫人？

克萊爾　　我可以做到如願以償。只要有誰把伊爾殺死，我就給顧倫十億的錢。[10]

　　之後，隨著有些人陷入思考、有些人竊竊私語，場面的緊張感迅速下降；劇作家在這裡提出了讓人思考的問題——所有的期待與願望背後原來必須付出一條人命作為交換，這個代價付得起嗎？可以付嗎？克萊爾所提出的條件大大地衝擊了人們禮教下的道德觀，她如何能在光天化日下，堂而皇之的把它說出來？

　　這段戲是本劇最重要的轉折點，劇作家在這個點上帶出本劇的題旨——貴婦還鄉所帶來的的確是一份能讓小鎮脫離苦海、起死回生的大禮，但是它卻是要以一條人命，一條「別人的命」來換；處於這樣的誘惑，或可說是威脅，顧倫居民會怎麼做？

　　市長在一陣靜默後，正義凜然尊嚴十足地走向克萊爾，基於「人性的名義」，他代表顧倫城拒絕了她的捐獻；全場再次爆出掌聲。克萊爾回答「我可以等」；全場再度靜默。

[10] 迪倫馬特：《老婦還鄉》，外國文學出版社，1998，pp.234-236。

情節的降落（下降期）：（5）－（8）

　　在破題之後，戲劇來到下降期。在重演的審判過後，所有人都偷偷地在改變，雖然他們嘴上仍然掛著保證，口口聲聲說著永遠支持伊爾，但是身上卻穿了新衣、腳上套著新鞋，還到處記帳買東西。隨著時間越來越久，他們的保證越來越少，日子也越過越好；從此，伊爾陷入恐懼的深淵。當保護人民身家性命安全的警察以及曾視他為接班人、正義凜然拒絕克萊爾的市長都背棄他，甚至連教堂裡的牧師都勸他趕快離開的時候，他趁著深夜想逃離小鎮，但卻被居民給攔阻下來，此時伊爾已離死亡不遠了。

　　　　一列正在經過的特快車發出雷鳴般的隆隆聲，車站站長在站前向它立正敬禮。伊爾手提一隻小箱子，東張西望從後面上，慢慢地，突然顧倫的居民從四面八方進來，伊爾猶豫著，停了下來。

市　　長　你好，伊爾。
全　　體　你好，伊爾。
伊　　爾　（遲疑）你好……
教　　師　提著皮箱往哪兒去？
全　　體　往哪兒去？
伊　　爾　去車站。
市　　長　我們送你！
　甲　　　我們送你！
　乙　　　我們送你！
（顧倫人越來越多。）
伊　　爾　你們不必，真的不必，不值得一送。
市　　長　伊爾，你要出外旅行？
伊　　爾　是的！
警　　察　去那裡？
伊　　爾　我不知道。先到小牛城，然後再……
教　　師　哦！然後再繼續下去。
伊　　爾　最好是到澳洲。我會想辦法賺點錢。
（他又向車站走去。）
　丙　　　到澳洲！
　丁　　　到澳洲！
畫　　家　為什麼去澳洲？
伊　　爾　（尷尬）人總不能老在同一個地方生活……年復一年，日復一日的。
（他開始跑起來，到達車站，其他人不慌不忙地跟在他後面，最後把他圍上。）
市　　長　移民到澳洲去，實在很好笑！
醫　　生　對你最危險不過了。

警　　察　這裡最安全。

全　　體　最安全，最安全。

（伊爾像一頭被逼上絕路的野獸，驚恐地環顧四周。）

伊　　爾　我已經給卡菲根的行政官員寫過信。

市　　長　嗯，怎麼樣？

伊　　爾　沒有答覆。

教　　師　你那疑心病真叫人費解。

市　　長　沒有人要殺你。

全　　體　沒有人，沒有人。

伊　　爾　郵局沒有把我的信發出去。

畫　　家　不可能。

伊　　爾　大家蓋房子。

市　　長　又怎麼樣？

伊　　爾　你們全穿上新鞋子。

其餘人　那又怎麼樣？

伊　　爾　你們越來越有錢，越來越富裕。

全　　體　那又怎麼樣？

（鈴聲響起。）

教　　師　你看，你多受人愛戴！

市　　長　整個鎮上的人都來送你！

全　　體　是啊！是啊！

伊　　爾　我沒請你們來啊！

市民甲　我們總可以向你道別吧？

市　　長　盡盡老朋友的心意。

全　　體　盡盡老朋友的心意，盡盡老朋友的心意。

（火車聲，站長拿著訊號牌。）

站　　長　（拉長聲音）顧——倫。

市　　長　是你的車班。

全　　體　你的車班，你的車班。

市　　長　那麼，伊爾，我祝你一路順風。

醫　　生　祝你新生活如意。

全　　體　祝你新生活如意，祝你新生活如意。

（眾人圍住伊爾。）

市　　長　時間差不多了，就請你上這班車到小牛城吧！

警　　察　祝你在澳洲好運。

伊　　爾　（喃喃自語地）為什麼你們全在這裡？

警　　察　你還有什麼事嗎？

站　　長　上車！

43

伊　爾　（提高聲音，害怕地）你們幹嘛圍著我？

市　長　我們可沒圍著你！

伊　爾　讓開！

教　師　我們確實已經讓開了！

伊　爾　有人會把我拉回來！

警　察　胡說，你只要上車就知道你在胡說。

伊　爾　（歇斯底里地）走開！

（沒有人動，有些人把手插在褲袋裡站著。）

市　長　我不曉得你還要什麼？你走就是了，請上車吧！

伊　爾　走開！

教　師　你這麼惶恐實在好笑。

伊　爾　你們為什麼要這麼靠近我？

警　察　這個人瘋了。

伊　爾　你們會把我拉回來。

市　長　快上車吧！

全　體　快上車吧！快上車吧！

伊　爾　我一上車，就會有人把我拉下來。

全　體　不會，不會。

伊　爾　我知道會。

警　察　是時候了。

教　師　我的好朋友，你還是上車吧！

伊　爾　（高聲喊叫，幾近崩潰）我知道，有人會把我拉回來，有人會把我拉回來！

站　長　開車！

（他舉起牌子，列車長做跳上火車狀，而被包圍的伊爾則雙手摀著臉，完全癱了下去。）

警　察　你看！他精神完全崩潰了。

（大家離開伊爾，慢慢地向各處走去，消失，伊爾頹坐在地。）

伊　爾　我完了。[11]

然而，這一切都在克萊爾的預期與等待之中。

小鎮裡並非人人如此，教師、醫生頂著僅存的人性光輝，勇敢地向克萊爾提出異議，然而在克萊爾說出她苦心策劃的報仇行動後，他們只能搖頭，但願「良心」能拯救這一切。

[11] 迪倫馬特：《老婦還鄉》，外國文學出版社，1998，pp.263-267。

管　家　醫生和教師來了。

克萊爾　讓他們進來吧。

（醫生和教師上，他們在黑暗中摸索著往前走，好不容易找到了克萊爾。兩人穿著筆挺、闊綽的西裝，堪稱衣冠楚楚。）

醫生、教師　夫人。

克萊爾　（舉起長柄眼鏡仔細打量著他們。）看上去你們身上有些灰塵，先生們。

（兩人用手拍打灰塵。）

教　師　請原諒，我們剛才不得不從一輛馬車上爬了過來。

克萊爾　我躲進彼得家的倉庫裡了。我需要安靜。剛才在顧倫教堂裡舉行婚禮把我累壞了。我畢竟不再是青春少女了。你們就坐在木桶上吧。

教　師　謝謝。

（他坐下。醫生仍站著。）

克萊爾　這裡悶熱。要悶死人了。但我喜歡這個倉庫，喜歡聞這裡的乾草、青草和車軸潤滑油的氣味。它們使我想起過去。這些農具、糞叉、舊馬車在我年輕的時候就已經有了。

教　師　一個令人沉思的地方。（他擦汗。）

克萊爾　牧師發表激動人心的佈道演說。

教　師　《歌林多前書》第十三章。

克萊爾　教師先生，你帶領的那支混聲合唱隊也表演得很出色，聽起來氣勢非凡。

教　師　那是巴赫的曲子，選自他的《馬太受難曲》。我一直還記得清清楚楚，出席的人多是高層人士，金融界的，電影界的……

克萊爾　這些人都乘他們的卡迪拉克小臥車趕回首都參加婚宴去了。

教　師　我們不想佔用您太多寶貴的時間，免得讓您的丈夫等您等得不耐煩。

克萊爾　你說的是霍比？我已讓他乘他的波爾歇小臥車回蓋瑟爾加斯泰克去了。

醫　生　（大惑不解地）回蓋瑟爾加斯泰克去了？

克萊爾　我的律師們已經為我們辦好了離婚手續。

教　師　可是夫人，您請來的那許多賓客怎麼辦呢？

克萊爾　他們都習慣了。這在我的婚姻史上時間還不是最短的。我和伊斯梅爾勛爵結婚的時間比這還要短呢。你們到這兒來有什麼事？

教　師　我們來這兒是為伊爾先生的事。

克萊爾　哦，他已經死了嗎？

教　師　我們西方人畢竟有我們西方人的原則呀。

克萊爾　那你們究竟想幹什麼呢？

教　師　千不該萬不該，我們顧倫人已經置辦了許多東西。

45

醫　生　數量還相當大呢。

（兩人擦汗。）

克萊爾　都是賒帳的？

教　師　毫無辦法還帳。

克萊爾　原則都不顧了？

教　師　我們畢竟都是人嘛。

醫　生　我們現在必須償還我們的債務。

克萊爾　你們知道該怎麼辦。

教　師　（鼓起勇氣）克萊爾夫人，讓我們開誠布公地談談吧。請您設身處地想一想我們悲慘的處境吧。二十年來我們一直在這個貧窮的小鎮培植人道的嫩苗，我們的醫生坐著他那輛老舊的賓士車四處奔忙，為那些結核病和軟骨病患者治療。我們何苦要這樣犧牲自己？是為了錢嗎？很難這樣說。我們的薪水少得可憐，卡爾柏城市立文科中學送來了聘書，我乾乾脆脆地拒絕了；埃爾藍根大學要聘我們的醫生去任教，他也與我同樣對待。這是純粹出於我們對顧倫城的同胞之愛嗎？要是這樣說也未免誇大。不，我們，以及與我們一起的這個小城裡所有的人，之所以年年歲歲堅守在這裡，不願離開，就是因為大家都懷著一個希望，希望顧倫城能重放光彩，恢復昔日的繁榮，使我們的故土所蘊藏的豐富的寶藏能夠得到充分的開發。在皮肯里德山谷的下面埋藏著石油，在康拉德村的樹林底下蘊蓄著礦砂。我們並不窮，夫人，只是被遺忘了。我們需要的是貸款、信任和訂單，有了這些我們的經濟和文化就會欣欣向榮。顧倫城是有不少東西可以提供的：陽光廣場冶煉廠就是一個。

醫　生　博克曼公司。

教　師　幾家瓦格納工廠。請您把它們買下吧，把它們重新整頓一番，顧倫城就會重新繁榮起來。只要精心策劃，投入一億，就會穩穩當當地獲得利潤，而不會白白浪費十億。

克萊爾　我這裡還有兩個十億呢。

教　師　請不要讓我們一生的奮鬥最後落空。我們到這兒來不是為請求施捨的，我們是為了跟您談一筆交易而來的。

克萊爾　好啊，如果是談一筆交易，那倒不壞。

教　師　夫人！我就知道您是不會讓我們倒楣的。

克萊爾　只是那交易沒法談了。我不能買下陽光廣場冶煉廠，因為它已經是屬於我的了。

教　師　屬於您的了？

醫　生　那博克曼公司呢？

教　師　還有那幾家瓦格納工廠呢？

克萊爾　它們都是屬於我的了。包括所有的工廠以及皮肯里德山谷，彼得家

的倉房，以至整個小城的每一條街道，每一座房屋統統歸屬於我的名下了。我讓我的經紀人把那一大堆破爛全給包圍了，把所有的工廠都關閉了。你們的希望不過是一種妄想，你們的堅韌精神是毫無意義的，你們的自我犧牲精神表明你們的愚蠢，你們整個一生都白過了。

（沉默。）

醫　生　這實在是太可怕了。

克萊爾　想當年那是個冬天，我離開了這個小城，穿著水手式的女生服，梳著兩條紅辮子，挺著快要生產的大肚子，顧倫人全都在我背後做著鬼臉譏笑我。我渾身哆嗦著坐在開往漢堡的慢車裡，透過窗上的冰花看著彼得家倉房的輪廓漸漸消失，這時我發誓說，有朝一日我會回來的。現在我回來了。現在，條件得由我來決定，交易由我來拍板。（大聲）洛比，托比，回金天使旅館去，我的第九任丈夫帶著他的書籍和手稿很快就要到了。

（那兩個粗漢走出背景，抬起了轎子。）

教　師　克萊爾夫人！您是一個在愛情上受到傷害的女人。您的要求絕對的公正。您在我面前就像古代那位女英雄——美狄亞。然而由於我們非常理解您，因此您給了我們勇氣，敢於向您提出更多的要求：請您拋棄這種要不得的復仇思想，不要把我們弄得無路可走，求您幫幫這些貧窮、軟弱但秉性正直的人們，讓他們能夠過一種體面的生活，求您發揚您的純潔的人性吧！

克萊爾　人性，先生們，這是為一個女百萬富翁的錢袋而存在的。我正用我的金錢勢力安排世界秩序。這個世界曾經把我變成一個娼妓，現在我要把整個世界變成一個妓院。誰想一起跳舞，而又付不起錢，那就得忍著。你們想要跳舞，惟一的辦法就是付錢，而我就正在付錢。我要顧倫城搞一起謀殺，要它拿一具屍體來換取全城的繁榮。走吧，你們兩個人。（她被抬著從背景下。）

醫　生　上帝，我們該怎麼辦呢？

教　師　我們憑良心辦，尼斯林大夫。[12]

接下來，伊爾的太太穿上昂貴的皮草，女兒學打網球、學說法語，兒子也買了一部進口的跑車，畫家幫他畫了一幅可以作為遺照的畫像，教師在酒意十足的情況下告訴他「誘惑太大，而貧窮實在難耐」；

教　師　我得請你原諒，我剛才嘗了好幾口施泰因海格爾酒，當有兩杯或三杯了吧？

[12] 迪倫馬特：《老婦還鄉》，外國文學出版社，1998，pp.268-272。

伊　爾　不要緊的。

（家人從台右下。）

教　師　本來我是想幫助你的，但人家不讓我說話，而沒想到你自己也不想得到我的幫助。嘿，伊爾，我們都是些什麼人。那可恥的十億在我們心中燃燒。你要振作起來，為自己的性命戰鬥。你應該與報界取得聯繫，你再不行動就來不及了。

伊　爾　我不想再抗爭了。

教　師　（驚愕）請你說說看，難道你被恐懼弄得完全喪失理智了？

伊　爾　我已經明白了，我已經沒有權利再說話了。

教　師　沒有權利？跟那個該死的老太婆，那個讓我們眼睜睜看著她一天換一個男人的不要臉的婊子王比起來，跟那個收買我們靈魂的老妖婆比起來，你沒有權利說話嗎？

伊　爾　畢竟都是我的罪過。

教　師　你的罪過？

伊　爾　是我使克萊爾成了今天這個樣子，也使我自己落到這般田地，成了一個名譽掃地的窮店主。我有什麼辦法呢，顧倫的老師？我能說我是個無罪的人嗎？閹人、總管、棺材、十億，一切都是我自己惹出來的。我是毫無辦法了，我也幫助不了你們。

（教師艱難地，顫顫巍巍地站了起來。）

教　師　我清醒了，一下子清醒了。（他蹣跚著走向伊爾。）你說得對，完全對。一切都是你的過錯。不過我現在要跟你說幾句話，伊爾，談點根本性的問題。（他幾乎一點也不再蹣跚，直挺挺地佇立在伊爾面前）人們會殺死你，這我一開始就知道了，你自己也老早就明白了，儘管在顧倫沒有人願意承認這一點。這誘惑實在太大了，而我們的貧窮也委實太難耐了。但是我知道得還要多，那就是我自己也會跟著幹的。我感覺到我自己是怎樣一步步地成為一個謀殺犯的。我對人道主義的信念是無能為力的。正因為我知道這情況，所以我變成了一個酒鬼。伊爾，我和你一樣感到害怕。我還知道，有朝一日也會有某個老太婆來到我們中間，像現在要弄死你那樣弄死我們，而且很快，也許只有幾個小時，到那時我也就什麼都不知道了。（沉默）再來一瓶施泰因海格爾酒。

（伊爾遞給他一瓶酒，教師猶豫了一下，然後堅決地一把抓過了酒瓶。）

教　師　記上帳。[13]

　　就在市長拿著槍來到經過易太太整修後煥然一新的雜貨店時，伊爾放棄了掙扎，準備面對內心的恐懼迎向死亡，不過，他要求一場公平的審判。

[13] 迪倫馬特：《老婦還鄉》，外國文學出版社，1998，pp.282-283。

伊　爾　市長，這幾天來我經歷的地獄的生活。我眼看你們記帳，一注意到每個生活改善的跡象，就覺得死神的腳步近了些。如果你們少給我些恐懼，那種殘酷的驚慌，一切就不一樣了，我們可以另外談一談，我也會接受那把槍，好成全你們。我現在已下定決心克服恐懼，這雖然孤獨困難，但我也做到了，絕不再退讓。現在你們必須做我的審判官，我服從你們的判決，對我來講，這就是公道，但對你們什麼才是公道，我就不曉得了。願天保佑你們順利進行審判，你們可以殺我，我不爭執，不抱怨，也不反抗，但是想要我免掉你們的宣判，這我做不到。[14]

　　在這幾段戲裡，戲劇的張力雖持續往下走，但劇作家所要說的都在這裡透過人物的對話與行動一一呈現觀者眼前。顧倫居民從先前自詡為「經過禮教洗禮的文明人」，到賒帳買下一切想要的奢侈品，最後竟以粗口咒罵伊爾是「一個沒有良心、連狗都不如的負心漢」；這其中的轉變都因貴婦的十億元而起。原先被認為是世界大善人、小鎮救星的克萊爾，把曾經發生在自己身上的不幸加倍地還給了對不起她的人，並還牽連了無數無辜（？）的人——她的十億元不僅把其他人醜陋的一面毫無保留地勾引出來，她的病態與邪惡也暴露無遺。

　　我們可以說這個階段是本劇的主體，也展現了劇作家思想的精華。

高潮：（9）

　　做出決定後，伊爾不再恐懼。他懷著贖罪的心情走訪顧倫的每個角落，欣賞著人生最後一次的美景，最終他停留在他與克萊爾舊日相戀的樹林，靜靜等待他生命盡頭的時刻。克萊爾出現了，二人在平和的氣氛中互道再見。

（沉默。他們抽著菸。布穀鳥、啄木鳥的聲音，風吹樹林的呼呼聲等等。洛比彈著那首民歌。）

伊　爾　妳生過——我是說，我們有過一個孩子？
克萊爾　沒有錯。
伊　爾　是個男孩還是女孩？
克萊爾　一個女孩。
伊　爾　你給她起了個什麼名字？
克萊爾　什涅菲耶夫。
伊　爾　好漂亮的名字。
克萊爾　這小東西我只見到過一次，在剛出生的時候。後來被人抱走了，是教會救濟院收留了她。

[14] 迪倫馬特：《老婦還鄉》，外國文學出版社，1998，p.288。

49

伊　爾　她的眼睛是什麼樣的？

克萊爾　還沒睜開呢。

伊　爾　頭髮呢？

克萊爾　黑的，我相信。不過剛出生的孩子頭髮常常是黑的。

伊　爾　那倒是的。

（沉默。他們抽菸。吉他聲。）

伊　爾　她死在什麼地方？

克萊爾　死在別人那裡，那些人的名字我記不起來了。

伊　爾　得什麼病死的？

克萊爾　腦膜炎。也可能是別的什麼病。我收到過當局的一份通知單。

伊　爾　事關死人的事人家是不會弄錯的。

（沉默。）

克萊爾　剛才我跟你談了我們的小女孩的事兒。現在你來談談我吧。

伊　爾　談談你？

克萊爾　談談我十七歲的時候，你愛我的情況。

伊　爾　那時我要見你一次得在彼得家的倉房裡尋找好長時間；你總是藏在那輛舊馬車裡，身上只穿一件很露的內衣，嘴裡銜著一根草莖。

克萊爾　你那時健壯、勇敢。那個鐵路工人摸了我一下，你跟他進行了搏鬥。我用我的紅裙子擦乾了你臉上的血跡。

（吉他聲停止。）

克萊爾　那首民歌彈完了。

伊　爾　再來一首《啊，甜蜜而親切的家園》。

克萊爾　這個洛比也會彈的。

（吉他彈奏新的曲子。）

伊　爾　現在是時候了。這是我們倆最後一次坐在這個不吉利的樹林裡，任由布穀鳥的咕咕鳴叫和風吹樹葉的沙沙作響。

（所有樹木搖動著它們的樹枝。）

伊　爾　今天晚上就要開大會了，他們將判我死刑。一定會有一個人把我幹掉。至於這人是誰，他在哪裡幹掉我，我不得而知。我只知道，我很快就要結束這毫無意義的一生。

克萊爾　我愛過你，而你背叛了我。但我沒有忘記這場關於生活、關於愛情、關於信任的夢，這場一度是實實在在的夢。我現在要用我的十億金錢，把這個夢重新建立起來，我要通過毀滅你來改變過去。

伊　爾　謝謝你為我張羅的那些花環，那許多菊花和玫瑰。

（又一次響起風吹樹葉的呼呼聲。）

伊　爾　這些花環和花朵把放在金天使旅館裡的那口棺材裝飾得真是美，非常高貴。

克萊爾　我要把你裝在你的棺材裡帶到卡普里島去，讓人在我的天空花園裡

修建一座陵墓，陵墓四周松柏環繞，從那裡可以俯瞰地中海。

伊　爾　我只是從圖片上見到過地中海。

克萊爾　一片深藍色。放眼望去，壯觀極了。那裡是你最後的歸宿，在我的旁邊。

伊　爾　現在《啊，甜蜜而親切的家園》也彈完了。

（第九任丈夫回來了。）

克萊爾　諾貝爾獎獲得者，剛從他考察的廢墟那裡回來。怎麼樣，措比？

第九任丈夫　那是早期基督教的所在地，被匈奴人毀掉的。

克萊爾　可惜了。挽著我。洛比和托比，轎子！

（她登上了轎子。）

克萊爾　再見，伊爾。

伊　爾　再見，克萊爾。[15]

　　這段戲表面上是平靜的，但卻是暗潮洶湧。男、女主角在經過一段巨大的改變之後再度相遇，伊爾面對這個他曾經背叛的昔日戀人如今卻成為已無法抵擋的強大力量、奪走他生命的死神，他的內心必是百感交集，而克萊爾終其一生不曾忘記背叛的傷痛，精心地策劃復仇行動，花費凡人無可擋的金錢作為誘惑，目的只為要回「本是屬於她的」生命；在這個重要關鍵的時刻，他們沒有爭辯、沒有憤怒、也沒有指責，有的只是以泰然的神情，相互道別；戲走至此，令人不禁感到憂慮與恐懼。

　　全劇的高潮在於伊爾最終的死亡；這個死亡的過程與方式將戲劇的衝擊帶上的了另一個高峰。一個劇本的高潮並不一定是全劇張力最強的點，而是全劇最令人動容、心思最為激盪的時刻。經過前面幾段戲的鋪陳與發展，觀者其實早已從中推敲出必然的結局，也明瞭劇作家最終的意圖，只是，作為一個旁觀者，看著這個結局活生生、赤裸裸地呈現在自己眼前時，相信任何人都不免情緒波動。伊爾要求一個公平的審判但這個審判如同過去一樣讓金錢給蒙蔽了，唯一不同的是，這次在眾人面前、集聚眾人的力量、正大光明地執行了殘忍的謀殺，而他們的理由竟是基於「正義與公道」！？

教　師　顧倫的同胞們！我們必須明白，克萊爾夫人捐出這筆鉅款是帶有某種意圖的。那麼她的意圖是什麼呢？難道她要用金錢使我們過好日子嗎？她要讓我們富得流油嗎？要為我們恢復瓦格納工廠、陽光廣場冶煉廠、柏克曼公司嗎？你們知道，這一切全都不是！克萊爾夫人想要做一件重要得多的事情。那就是說，她要用她的這十億換來公道，注意：公道。她是要我們這個城市群體變成一個合乎公道的群體。她的這個要求使得我們大為吃驚。難道我們過去不是一個合

[15]　迪倫馬特：《老婦還鄉》，外國文學出版社，1998，pp.294-297。

乎公道的群體嗎？

男　甲　不是！

男　己　我們過去容忍過一樁罪行！

男　丙　一個不公正的判決！

男　丁　有人搞偽證！

一個女人聲　有一個壞蛋！

其他人　一點兒不假！

教　師　顧倫的同胞們！事實就是這樣嚴酷：我們容忍過不公道的行為。此刻我完全明白，十億鉅款可能給我們帶來的物質利益，我也絕不會忽視貧窮是一切壞事的根源，不幸的根源。然而，現在的問題不是為了錢！（雷鳴般的掌聲）不是為了富裕、生活舒適、豪華奢侈，問題的實質在於：我們要不要主持公道，而且不僅僅是主持公道，還要堅持我們的先輩們為之生活過、爭論過，甚至為之獻身過的各種理想，它們構成我們西方的價值觀。（雷鳴般的掌聲）如果博愛精神遭到褻瀆，保護弱者的善舉受到蔑視，婚約被撤毀，法庭受欺騙，年輕的母親被推入災難之中，那麼我們有關自由的概念就是兒戲。（歡呼聲）我們必須以上帝的名義，嚴肅認真地對待我們的理想信念，甚至不惜以流血為代價。（雷鳴般的掌聲）財富，如果它不能產生出那種跟賞賜有聯繫的財富的話，那它還有什麼意義：因為只有那些如飢似渴地渴望得到它的人才有資格接受賞賜。顧倫城的同胞們！你們有這種飢渴嗎？有這種精神上的飢渴嗎？或者不僅僅是另一種世俗的飢渴，而且是肉體上的飢渴？我作為文科中學的校長很想提出這個問題。只有當你們不再容忍邪惡的時候，只有當你們拒絕在一個容忍不公道行為的社會裡繼續生活下去的情況下，你們才能接受克萊爾的這十億的錢，才能實施與她的捐助相關的條件。這一點我請顧倫同胞們加以考慮。

（經久不息的暴風雨般的掌聲。）[16]

在教師發表完這篇演說後，所有顧倫人在市長的帶領下全數通過表決，接受了克萊爾的捐贈，也同時決定了伊爾的死亡；在市長「清場」之後，伊爾被那位克萊爾讚不絕口的體操運動員給勒死了。

劇本裡的世界以如此讓人驚駭的陳述作為結局，那麼假定這個故事發生在真實的世界中，結局會是什麼？戲劇是人生的模擬，是真實世界的縮影——發想至此，讓人惶恐不安。

[16] 迪倫馬特：《老婦還鄉》，外國文學出版社，1998，pp.298-299。

結局（終局）：（10）

　　經過高潮的震撼後，劇作家仍不放過對戲裡的這群人再做一次嘲諷——克萊爾帶走裝著伊爾死屍的棺材，而顧倫居民則用分贓後的金錢裝點了他們自己和他們的家鄉；在歡送的歌聲中，整齣戲走向可悲又可笑的結局。

> 歌隊Ａ　世上的災禍層出不窮：
> 　　　　強大的地震攪得天搖地動，
> 　　　　火山的烈焰常使萬物焦熔；
> 　　　　再看戰爭：
> 　　　　坦克在莊稼地裡把五穀碾磨，
> 　　　　原子彈製造著
> 　　　　如太陽般熾熱的蘑菇雲朵。
> 歌隊Ｂ　最最可怕的災禍莫過於貧窮的處境，
> 　　　　任何奇蹟都激不起它的熱情，
> 　　　　它絕望地擁抱著人類，
> 　　　　串聯著乏味的日子，不斷往下延伸。
> 婦女們　做母親的徒有其愛，
> 　　　　眼看孩子餓壞只知發呆。
> 男人們　做丈夫的呢，
> 　　　　心裡琢磨著如何造反，
> 　　　　腦子裡考慮著怎樣背叛。
> 男　甲　他穿著一雙破鞋四處閒逛，
> 男　丙　嘴上吸著發臭的菸草。
> 歌隊Ａ　因為崗位，那曾經帶來麵包的工作崗位，
> 　　　　已無處可找。
> 歌隊Ｂ　我們的火車站，
> 　　　　一列列的火車都不願停靠。
> 　眾　　現在我們終於鳥槍換了炮！
> 伊爾太太　命運向我們表示了仁慈。
> 　眾　　它使一切改變面貌。
> 婦女們　我們窈窕的身材穿上了合身的衣裳。
> 兒　子　小夥子駕起了供運動用的小汽車任意飛跑，
> 男人們　商人們再也不為買大轎車滿腹愁腸，
> 女　兒　小姐們在紅色網球場上大顯身手。
> 醫　生　手術室裡一切設備都已改弦更張，
> 　　　　牆壁全由綠色磁磚鑲貼，
> 　　　　現在做手術誰都不會胡思亂想。

眾	晚餐熱氣騰騰，陣陣噴香，
	腳穿新鞋，喜氣洋洋，
	悠悠然把高級菸來細細品嘗。

教　師　　用功的學生在發憤地學習。

男　乙　　勤奮的工業家在積聚越來越多的財產。

眾　　　倫勃朗和魯本斯不斷湧現。

畫　家　　藝術家可以靠藝術過上富裕的生活。

牧　師　　聖誕節、復活節和聖靈降臨節，

　　　　　基督徒們爭先恐後地擠滿了教堂。

眾　　　一列列火車發出長鳴，

　　　　　風馳電掣般沿鐵路奔馳，

　　　　　從甲城開到乙城，國與國緊密相連，

　　　　　一站又一站，無站不停。

（列車員從台左上。）

列車員　顧倫！

火車站站長　顧倫至羅馬的特快列車。請上車！餐車在最前面。

（克萊爾從右側下，他的僕人們抬著棺材緩緩地下。）

市　長　　祝她長命百歲！

眾　　　她隨身帶著一件重要的珍品，她最看重的東西。

站　長　　開車！

眾　　　願她保護我們吧。

牧　師　　向上帝禱告吧。

眾　　　在這火車隆隆開動的時刻，

市　長　　請保護我們的福祉吧。

眾　　　請為我們保護這神聖的財產，

　　　　　保護和平，

　　　　　保護自由。

　　　　　為我們擋住黑夜吧，

　　　　　再也不讓黑暗籠罩我們的城市，

　　　　　這新生的繁華家園，

　　　　　讓我們幸福地享受這鴻運。[17]

　　透過上述，我們清楚地掌握了劇作家結構劇本的技巧，也從中初窺了他的思想意圖（有關本劇的精神與宗旨將在下節再做詳盡的討論）。

[17] 迪倫馬特：《老婦還鄉》，外國文學出版社，1998，pp.307-310。

再以圖表系統化地呈現幕次、劇情段落、結構與所引發的張力曲線：

幕次	一				二		三			
段落	（1）	（2）	（3）	（4）	（5）	（6）	（7）	（8）	（9）	（10）
事件	12	13	14	15	16,17,18,19	20	21	22,23,24,25,26,	27,28	29,30
張力										
結構	醞釀	上升		轉捩	下降				高潮	終局

如果拿這個圖形與前面故事分析時的圖形來比較，兩者都保留了傳統戲劇金字塔結構的優點，即戲劇的進展不是一直線的平鋪直敘，毫無起伏；但前者是典型希臘傳統五幕戲的結構方式，講究平衡的美感與嚴謹的格律，後者則是在歷經文藝復興之後，再進入現代戲劇，尤其是受到易卜生的影響以較簡潔、具個人技巧的方式來說故事。

從上圖來解釋。迪倫馬特以短短的一段戲建立了戲劇的情境（situation），包括劇中場景的說明、人物的簡介、人物關係、人物基本性格描述、劇情的主要動作等等，除了這些引介之外，他也在這一場戲中埋下了伏筆——這些是傳統戲中第一幕的內容，在此僅以一段戲一個事件就完成。

之後，兩個事件所組成的兩段戲引發了危機，製造衝突，再以一個事件將戲劇帶上高峰，並以此為全劇的轉捩點——而這在傳統戲裡已是第二幕的內容了。

上面的四段戲四個事件構成了戲劇結構中醞釀、上升及轉捩點三個階段並將之置放於第一幕；其節奏之快可見一斑。

此後劇作家用了四段戲十一個事件較長的篇幅清晰地闡述了他的觀點。在下降期中，戲劇所提出的問題逐步地被解決——表現在本劇裡的，就是顧倫居民面對巨大誘惑的因應、改變與作為，當然也包含了伊爾的恐懼與掙扎。這個階段涵蓋了第二幕與第三幕的前半——相同於傳統劇中的第三與第四幕。

經過了長長的下降期，戲劇的張力持續往下，若就此一直到劇本結束，它的吸引力將有所不足；本劇的高潮被安排在結局前不久的位置，伊爾的死亡雖然早在意料之內，但觀者心中仍希望是否會有「奇蹟」出現——這一點緊張的期待使得戲劇的張力再度揚起。另外一個導向高潮的力量來自於伊爾果真成為克萊爾買凶殺人的受害者，他在市長為首的重要人士包圍下，被健壯的體操選手勒斃，然後醫生宣佈他是「過度興奮，心肌梗塞而死」——劇作家以此場面的安排作為全劇的高潮，實在震撼力十足。

　　最後的終局是以兩個事件——克萊爾帶走伊爾的棺材以及小鎮居民歡慶重生——再次強調了劇本的主旨，也以較迅速的節奏來結束劇本；這樣的處理讓高潮所引發的震撼持續盤旋在觀者腦中。

　　在劇本結構中有一個比較特別的地方，在這相等於傳統第五幕戲的終局，迪倫馬特還模擬了希臘戲劇的形式，以歌隊的退場詩作為全劇的終點。歌隊由顧倫居民組成，訴說人們如何從苦難中獲得新生，頌揚命運所贈予的仁慈；克萊爾在歌聲中搭上以前不在此地停靠而現在又復駛的羅馬特快車；火車迅速飛馳而去，歌聲仍傳送著祈求上帝永保家業的心聲。

　　綜合上述，我們看到了劇作家迪倫馬特如何透過他純熟、獨特又具個人風格的技巧把一個精彩的故事轉化成一齣更精彩的戲劇；雖然劇本的結構仍未脫離古典與傳統劇作的格律，也還可以看到理性的語言在傳遞作者思想意念的份量，但因他對劇場藝術深刻且精練的掌握，我們可以說他把這齣戲寫得淋漓盡致。

（三）主題精神

　　表面上這是一個女人復仇的故事，但圍繞在這個主題之外，我們也讀到了劇作家藉由女主角的復仇行動，描繪出的人性百態以及他對其所處世間的觀感。先從復仇談起吧。

復仇的渴望

　　克萊爾在愛情遭遇挫敗後，她的人生完全不同了；這個受創的女人終其一生以復仇為其畢生職志。她歷經未婚生子、被人拋棄、淪為妓女的恥辱與苦難，後來雖成為億萬富婆，卻也多次地遇到意外災禍以至全身裝滿了義肢；她的心靈與她的肉體一樣的殘破不全。然而，她活下來了；在這強韌的生命力背後，除了人的生存本能外，支撐她的主要動力恐怕就是那堅決的報復意念吧。

　　在人的生存歷史中，復仇似乎是一個常見的鬥爭主題，究其原因可能與它牽連的複雜情感與情緒有關。人類基本的情緒，在某些心理學家的分類中只有四種，快樂（happy）、悲傷（sad）、憤怒（angry）與恐懼（fearful）；每一種情緒都是「純粹」（simplicity）的，由這四種情緒的交互作用，再會產生「複雜」（compound）的情緒。人在主、客觀情境因素刺激下會陷入某種心理狀態，而從這個狀態再引發因聯想而產生的某種情緒。有些狀態是單純的，它引發的情緒就是單一的，但是當狀態複雜時，它所引發的情緒就是多元的，也就是由單一的情緒經過混合後所變成的複雜情緒。舉例來說，「一個人在春天的午後散步在林間，享受悠閒的平靜時光，他說他很快樂」——我們可以解釋成「這個人處在平靜的狀態，他的情緒是快樂的」，再如「一個長像平平的女生，在看到一個美麗的女同學被其他男同學人包圍時，她說她感到很嫉妒」——如果以心理學觀點來解釋，我們可以說「這

個女生其實是處在嫉妒的狀態中，而她的情緒經過釐清後，也許是憤怒，也許是悲傷，也可能二者都有」。

　　克萊爾的復仇意念始於她被棄置於背叛與輕視的情境中。原本她與伊爾二人深深相愛（很有可能是「她以為」他們二人深深相愛），但是在她有了兩個人的愛情結晶後，伊爾非但不承認還在她告上法庭後找來偽證陷害她，讓她輸了這場官司。接著，她父親因為母親跟別人私奔而發瘋住進病院，她挺著大肚子而顧倫城沒人要給她工作，在這同時，伊爾娶了她的同學，有錢的雜貨商女兒──這一切構成了克萊爾複雜的處境──伊爾背叛她、偽證人出賣她、他的父親母親不重視她、拋棄她，而城鎮的同鄉也輕視她──這樣的狀況讓她陷入了失衡、絕望的狀態，引發起她悲傷、憤怒與恐懼交錯的複雜情緒。

　　正是這種不可言喻的複雜深深吸引著我們。

　　在這齣戲裡，復仇的概念呈現出與眾不同的面貌。古今中外許多的藝術作品描述有關復仇的主題，在這些作品當中，大部分復仇的樣式是「因為失去，引發憤怒，而至興起摧毀的意念，最後引發並產生報復的行為」──我們可以在希臘悲劇《米蒂亞》（*Medea*; by Euripedes）；、莎劇《哈姆雷特》（*Hamlet*）、浪漫主義小說《基度山恩仇記》（*The count of Monte Cristo*; by Alexander Dumas pere）、甚至我國膾炙人口的宋代小說《包公案》中的《秦香蓮》等找到解說；這些作品，不論作者描寫的重點何在，都以完結對手的生命為報復的最終目的。在《老婦還鄉》中，克萊爾報復的最終目的不僅在摧毀、完結對手的生命，更是為了要擁有、完全的擁有。

　　當克萊爾與伊爾在樹林裡再次相遇，伊爾知道自己已被這個女人徹底摧毀、逼上死路，而克萊爾不帶情感地看著這個曾帶給她痛苦、改變她一生的人，他們之間有了這樣的對話：

伊　爾　現在是時候了，這是我們倆最後一次坐在這個不吉利的樹林裡，這個充滿布穀鳥聲和風聲的樹林。

（所有樹木搖動著它們的樹枝。）

伊　爾　今天晚上就要開市民大會了，他們將判我死刑，一定會有一個人把我幹掉，至於這個人是誰，他在哪裡幹掉我，我不得而知，我只知道我很快就要結束這毫無意義的一生。

克萊爾　我愛過你，而你背叛了我，但我沒有忘記這場關於生活、關於愛情、關於信任的夢，這一場一度是實實在在的夢。我現在要用我的十億金錢把這個夢重新建立起來，我要通過毀滅你來改變過去。

伊　爾　謝謝妳為我張羅的那些花環，那些菊花和玫瑰。

（又一次響起風吹樹葉的呼呼聲。）

伊　爾　這些花環和花朵把放在金天使旅館的那口棺材裝飾得真是美，非常高貴。

克萊爾　我要把你裝在棺材裡，帶到卡布利島去，讓人在我的天空花園裡修建一座陵墓，陵墓四周松柏環繞，從那裡可以俯看地中海。

伊　爾　我只是從圖片上看見過地中海。

克萊爾　一片深藍色，放眼望去壯觀極了，那裡是你最後的歸宿，在我的旁邊。你對我的愛在很久以前就死了，我的愛卻永遠不會死，但也活不了；它和我一樣變得更為強壯卻也有些邪惡，就像這森林裡有毒的草菇和盤成巨大網狀的樹根，它們因為我的萬貫錢財滋長、蔓延；他們向你伸出長臂，捕捉你，索取你的生命，因為這生命屬於我，永遠都是。你現在已經完了，不久什麼都沒有了，只剩下記憶裡死去的戀人，一個爛軀殼裡溫馴的鬼魂。

（她登上轎子。）

克萊爾　再見，伊爾。

伊　爾　再見，克萊爾。[18]

　　克萊爾的復仇是一種複雜情感經過極度內化後轉變而成的心理需求。她愛過伊爾，她恨過伊爾，她在愛情中感受過快樂，也因為失去愛情深感悲傷、憤怒與恐懼；連帶在愛情之後，其他人也帶給她巨大的創傷。當她還是一個弱者無法反擊時，她只能默然承受，任由這些痛苦的情感不斷地啃嚙著她的心。然後，有一天，由於命運的輪轉，她不再是弱者，經過長時間的發酵與沉澱，那些傷痛已不再傷痛，它們轉化成一股動力，因為突然間她發現她可以改變這一切，她必須這麼做──她要通過毀滅來改變過去。

　　於是她有計劃地展開了一連串的報復行動；對她來說，復仇的對象不只伊爾，還包括了顧倫城裡的那些人。她讓顧倫人陷入貧窮困苦、失業潦倒，一如她當年一樣；她用金錢誘惑他們，看著他們為了金錢出賣自己，一如她當年一樣；她讓正義的法庭因金錢而蒙羞，一如當年一樣；最後，她帶走伊爾的生命，一如他當年毀掉她的一樣。

　　小鎮裡的教師與醫生驚覺到此，鼓著勇氣來向她求饒，想說服她改變心意：

克萊爾　想當年那是個冬天，我離開了這個小城，穿著水手式的女生服，舒著兩條紅辮子，挺著快要生產的大肚子，顧倫人全都在我背後做著鬼臉譏笑我。我渾身哆嗦著坐在開往漢堡的慢車裡，透過窗上的冰花看著彼得家倉房的輪廓漸漸消失，這時我發誓說，有朝一日我會回來的。現在我回來了。現在，條件得由我來決定，交易由我來拍板。（大聲）洛比，托比，回金天使旅館去，我的第九任丈夫帶著他的書籍和手稿很快就要到了。

（那兩個粗漢走出背景，抬起了轎子。）

[18] 迪倫馬特：《老婦還鄉》，外國文學出版社，1998，pp.295-297。

　　教　師　克萊爾夫人！您是一個在愛情上受到傷害的女人。您的要求絕對的
　　　　　　公正。您在我面前就像古代那位女英雄——美狄亞。然而由於我們
　　　　　　非常理解您，因此您給了我們勇氣，敢於向您提出更多的要求：請
　　　　　　您拋棄這種要不得的復仇思想，不要把我們弄得無路可走，求您幫
　　　　　　幫這些貧窮、軟弱但秉性正直的人們，讓他們能夠過一種體面的生
　　　　　　活，求您發揚您的純潔的人性吧！

　　克萊爾　人性，先生們，這是為一個女百萬富翁的錢袋而存在的。我正用我
　　　　　　的金錢勢力安排世界秩序。這個世界曾經把我變成一個娼妓，現在
　　　　　　我要把整個世界變成一個妓院。誰想一起跳舞，而又付不起錢，那
　　　　　　就得忍著。你們想要跳舞，惟一的辦法就是付錢，而我就正在付錢。
　　　　　　我要顧倫城搞一起謀殺，要它拿一具屍體來換取全城的繁榮。走吧，
　　　　　　你們兩個人。[19]

　　復仇的念頭早已深深地植入了她的心，成為她思想意念的一部分，她的任何
作為都在這個執念的控制之下，她的所有行動都是為滿足心靈最底層的基本需
求，除了自己她已無法感受別人；她正是她口中那個「只剩下記憶，一個軀殼裡
的鬼魂」。

　　克萊爾最終以她強大不可擋的力量帶走了伊爾，完成了她的復仇心願；但她
真的改變了過去嗎？

扭曲的愛

　　記得台灣歌手羅大佑有一首紅極一時的歌《戀曲 1980》，歌詞中寫道「你曾
經對我說，你永遠愛著我，愛情這東西我明白，但永遠是什麼？姑娘妳別哭泣，
我倆還在一起，今天的歡樂將是明天永恆的回憶。」

　　相愛的人在相愛的那一刻，眼裡一切都是美好，他們體驗著醉人的幸福；所
有相愛的人都希望永遠擁有這種感覺，於是所有相愛的人都會說「我會永遠愛著
你」。However，永遠是什麼？愛，是什麼？

　　克萊爾生於一個問題的家庭，養就了她問題的人格。少女時代的她經常翹課，
不服老師的管教，時常挨打，在學成績奇差，品性也無法通過考核。平常她會坐
在屋頂上向下吐男人口水，也會撿起地上的石頭丟向路過的警察。認識伊爾以後，
為了與他舒服地共度夜晚，她以偷來的馬鈴薯換取老寡婦的眠床；這在在都顯示
出她性格上的偏差。如果她幸運的話，在她成長過程中能遇到一位，只要一位，
能夠幫助她、提攜她的人，她的未來仍有改觀的機會；然而，命運給了她很不一
樣的人生，她的際遇將她往不幸的淵藪越推越深。

　　愛上伊爾與他相戀，大概是她人生中唯一真實、美好的時光，從來沒有人向
她流露出這麼溫柔、這麼體貼的情感；她第一次感受到被愛的感覺，於是她全心

[19]　迪倫馬特：《老婦還鄉》，外國文學出版社，1998，pp.271-272。

投入、不顧一切的跳進愛的漩渦。然而，伊爾卻背叛了她，並且以一種極盡貶抑、羞辱的方式出賣她，從此，克萊爾失去愛的能力，她不再懂得愛是什麼了。

在妓女的生涯中她看到男人們拿錢買女人，最後，她的第一任丈夫拿錢買了她；eventually，有了財富之後，她開始拿錢買男人。丈夫一個換過一個，她說她把丈夫當作展覽品，她說她的每一段婚姻都是幸福的。

在離開顧倫的四十五年裡，她未曾忘懷的是她此生中唯一的愛，但是這段愛卻是一段蒙上悲傷、屈辱、令人憤怒又難堪的創痛；就在這種愛恨的情意雙重結（ambivalent complex）的侵擾下，她的愛扭曲、變形了。她養了一隻黑豹作為寵物，只因伊爾曾被她暱稱為「我的黑豹」；她買下了曾在法庭上傷害過她的人，買下了顧倫所有可以買的產業，她熬過了所有意外事故帶給她的重創，這些都是為了要回到家鄉重新再見到伊爾；她要拿回她失去的愛。

> 你對我的愛在很久以前就死了，我的愛卻永遠不會死；它和我一樣變得更為強壯卻也有些邪惡，就像這森林裡有毒的草菇和盤成巨大網狀的樹根，它們因為我的萬貫錢財滋長、蔓延；他們向你伸出長臂，捕捉你，索取你的生命，因為這生命屬於我，永遠都是。[20]

克萊爾並非全然邪惡，只是她從來不知愛的真義，或許可以說她從來沒被真愛過；對愛的執念，扭曲的執念，造成她極度的內化，她無視他人的痛苦，忽視別人的存在，一意孤行只為帶回她逝去的愛；即便是一具冰冷的死屍。

貪婪的誘惑

克萊爾初回小鎮，所有人齊心齊力地討好她，只為求取她慷慨的援助以過得好生活；市長集合了眾人破碎的記憶，將之改寫成一篇動人的歡迎致詞，只為換得她的好感以保有自己重要的地位；伊爾忘記自己過去的無情，帶著克萊爾重遊過去二人相戀的足跡，只為成為市長接班人以贏得他想望的好前程。這些行為與想法無非是人生存與奮鬥的本能，每個人總希望自己會比昨天要更好，而將願景建立在明天，於是，他們會在今天掌握他們可以掌握的並做出努力；以此來看，小鎮上的人至此並未超乎人的一般標準。當伊爾與克萊爾在樹林裡回憶過往時，伊爾以探詢的口吻向克萊爾求助，克萊爾面不改色地答應；當下伊爾喜出望外，然後他告訴了市長與居民們，同樣地大家立刻感受到他們的努力獲得回報，他們可以看到明天的美好了。如果事情只是這樣，那該有多好──克萊爾以成功的遊子之姿光榮返鄉，看到故鄉正陷於貧苦的困境，念在同鄉之情也為回報眾人和舊時戀人殷勤的招待，援助一筆不太大但也夠讓小鎮脫離苦海的金錢，同時也可在自己的善行上再寫一樁──這實在是兩相得利的美事。

[20] 引用《貴婦怨》演出劇本修訂版；見本書第四部份導演本，第三幕第三場。

　　然而，克萊爾未如他們所想；晚宴中，她提出十億的金錢買賣，小鎮的居民面臨了超乎他們可以想像的考驗。

　　在這關鍵的一刻，所有人屏氣凝神，似乎想從自己的腦海中尋找類似的經驗以找到正確的回應方式。果真，市長找到了，他先開口了：

> 市　　長　　查夫人，我們還生活在歐洲，不是生活在洪荒年代。我現在以顧倫城的名義拒絕您的捐獻，以人性的名義拒絕接受捐獻；我們寧可永遠貧窮，也不願看到自己的手上沾滿血跡。
> （暴風雨般的掌聲）[21]

　　這一個回答換得了所有居民的熱烈支持，市長展現了文明人應有的氣度；大家的熱血湧上心頭，那一剎那，大家臉上滿掛著自尊與自傲的神情。

　　克萊爾在苦難時歷經苦難，在富貴中體嘗富貴；她看過全世界，她了解人。她帶著大批豪華的行李，住進鎮上最好的旅館，每天品嘗美味餐點，飽覽小鎮優雅的自然景致；她的丈夫在溪畔釣魚，她則在陽台上透過管家遙控她遍佈全世界的財富。

　　這一切都看進顧倫人的眼裡，起初，大家帶著不屑的口吻來平衡心中的垂想；隨著時間的累積，一小部分的欲念偷偷地化成行動，男人從香菸、洋酒開始，女人就從牛奶、麵包著手；剛開始，大夥兒顯得有些靦腆，還得找個理由來合理自己的行動，但當大家都穿上新鞋子以後，一切似乎就不那麼難了；他們發現他們還可以與其他人分享記帳購物這種「先享受有錢再付」的喜悅，於是，大部分的人參與了享受這喜悅的行列，市長、市民、牧師、警察，還有伊爾的妻子與兒女。然後有一天他們又發現放在金天使旅館裡的那口棺材被鮮花與花籃裝飾地很美、很高貴；這讓他們產生了聯想——死亡其實是可以這麼美、這麼高貴、這麼平靜、這麼無私、這麼高尚……！這些想法在腦袋中持續發酵、持續撞擊；克萊爾不需再做什麼，顧倫人已怨恨起伊爾了——「正是伊爾的無情害慘了克萊爾，他應該要為他過去的錯誤贖罪；正是伊爾的存在防礙了我們，他應該要犧牲自己為眾人謀福利。雖然這麼做有反我們的自尊與自傲，但死亡看來並非那麼殘酷……嗯，伊爾的死是值得的！」——他們決定要做成這筆買賣。於是他們買了更多的東西，記了更多的帳；小鎮已從沉睡中再度醒來。

　　鎮上的教師與醫生還沒有加入他們的行列，二人臉上仍然留存著文明人的自尊與自傲，他們想阻止貪婪的疫情持續蔓延；但是，這個定局早在四十五年前就已寫下了。

　　之後，教師來到伊爾家：

> 教　　師　　伊爾呢？
> 男　　甲　　在上面。

[21] 迪倫馬特：《老婦還鄉》，外國文學出版社，1998，p.237。

教　師　我平時雖然不喝酒，可是我現在需要來點烈酒。

妻　子　太好了，老師，您終於來光顧了。有新到的史台黑格酒，您要嘗嘗嗎？

教　師　來一小杯。

妻　子　您也要嗎？

男　甲　不，謝了，我還得開金龜車到卡費根買小豬。

妻　子　老師，您的手在發抖。

教　師　最近喝多了。

妻　子　再來一杯無妨。

教　師　他踱來踱去。

妻　子　老是這樣走來走去的。

男　甲　老天會懲罰他。

（畫家手臂間夾著一張畫從左邊出來，新曼徹斯特裝，花領巾，戴黑色巴士肯帽。）

畫　家　小心，有兩個記者向我打聽這家店。

男　甲　懷疑了？

畫　家　我裝做什都不知道。

男　甲　很聰明。

畫　家　但願他們到我的畫室裡來，我畫了一幅基督像。

……

（男乙進。）

男　乙　新聞記者來了。

男　甲　保持沉默。

畫　家　注意！不要讓他下來。

男　甲　早就想到了。

教　師　各位，身為這個城市的老教師，等一下記者進來的時候我有話要說。

畫　家　你要說什麼？

教　師　我要告訴他們關於克萊爾的提議。

男　甲　你瘋了不成？

男　乙　閉嘴。

教　師　顧倫人，就算我們要窮一輩子，我還是要把事實說出來。

（他突然站到一個木箱上，大聲地說。）

妻　子　老師，您喝醉了，您該慚愧的。

教　師　慚愧？女人，該慚愧的是妳！妳已經開始在出賣妳的丈夫。

兒　子　閉嘴！

男　甲　把他拉下來！

男　乙　把他趕出去！

教　師　可怕的災禍已蔓延開來了。

（大聲嘶吼。）

女　　兒　老師！

教　　師　孩子！妳很令我失望。這該是妳講話的時候，卻讓年邁的老師來嘶吼！

畫　　家　不行！你不能說，大家快阻止他！

教　　師　我要抗議，對全世界抗議！可怕的東西已經散佈全顧倫了！

伊　　爾　在我這店裡發生了什麼事？老師，發生了什麼事？

教　　師　伊爾。我要把事實告訴新聞記者，像天使一般用宏亮的聲音說出來。

伊　　爾　別說了。

教　　師　你要我別說！？

伊　　爾　是的。

教　　師　但是，這是你最後的機會，他們就要進來了！

伊　　爾　請您別說。

……

教　　師　我想幫助你。但他們把我打倒了。啊！伊爾，我們是怎樣的人，可怕的欲望在我們心裡燃燒。振作點，為你的生命奮鬥，和新聞界聯絡，你沒有時間好浪費了。

伊　　爾　我不想再奮鬥了。

教　　師　你說什麼？

伊　　爾　我看透了，我沒有權利爭。

教　　師　沒有權利？和那個該死的老太婆、大妓女比，還會沒有權利爭？他當我們的面換男人，無恥！還在收買我們的良心。

伊　　爾　那終究還是我惹的禍。

教　　師　你惹的禍？

伊　　爾　我造成克萊爾今天這個樣子，也造成我自己今天一個骯髒、不可靠的雜貨商的模樣。老師，我該怎麼辦？裝成一副無辜的樣子嗎？

教　　師　你說得很對，完全對，禍全是你惹出來的。伊爾，現在我要對你講幾句話，幾句最重要的話。我一開始就知道會有人謀殺你，就算全顧倫都否認這件事，你心裡也早已有數。這誘惑太大了，而貧窮又太苦了，但我知道得更多，連我也要加入這行列。我感覺得出，我是怎麼樣慢慢地變成兇手，我所信仰的人道沒有絲毫的力量，也就是明白這個道理，我才變成酒鬼。伊爾，我害怕，就像你也害怕一樣。我還知道，有一天也會有另外一個老太婆來找我們，有一天發生在你身上的事，也會發生在我們身上。不過很快，也許在一、兩小時內，大家就什麼也不記得了。（沉默。）再來一瓶史台黑格。

（伊爾拿給他一瓶酒，教師遲疑，然後斷然地把酒拿過去。）

教　　師　請你記帳。[22]

[22] 迪倫馬特：《老婦還鄉》，外國文學出版社，1998，pp.275-283。

就這樣，這群人跨越了一般人的標準，掉進貪婪的誘惑之中，無法再回頭。

背叛的輪迴

當伊爾還愛著克萊爾的時候對她是呵護備至，不惜流血保護她免受鐵路工人的侵犯，聽到克萊爾的父親毆打她時，也恨不得用自己的雙手將他勒死；而當愛消失不見時，他可以立刻翻臉做出超乎一般人會做的事——他用一瓶酒和兩個偽證人就把克萊爾給出賣了。

如果他當真是愛著克萊爾的，他會這麼做嗎？伊爾在第一眼看到克萊爾時就深深地被她迷住了，也許可以說是一見鍾情吧。

> 克萊爾 當我們第一次相見時，我也在一個陽台上，那是個秋天的夜晚，也像現在這樣空氣絲紋不動，只是在市立公園的樹林裡時不時有一兩聲蟋蟀的叫聲。現在也許仍然這樣，但是最近這段時間我總感到冷。那時，你站在那裡朝上望著我，我感到窘困，不知如何才好。我想走進黑暗的房間裡去，但走不進去，而你那時不往前走了，站在下面的馬路上，你呆呆的朝上面看著我，臉色很陰沉，幾乎要生氣，好像我讓你生氣了，但是你的眼睛裡卻充滿了愛。還有兩個小子站在你旁邊，柯比和羅比，他們在做鬼臉，因為他們看到你怎麼樣兩眼朝上盯著我不放。後來我離開陽台，下樓走到你身邊，你沒有問候我，你一句話也沒有跟我說，但是你握住了我的手。我們就這樣走出了小城，走進田野，而柯比和羅比就像兩條狗一直尾隨在我們後面，你從地上撿起了石頭向他們丟去，他們號叫地跑回城裡，於是只剩下我們倆了。[23]

從此，兩人的足跡踏遍顧倫的每一個角落，深浸於浪漫與激情之中。

> 伊　爾 我們過去真是再要好沒有了，年輕、熱烈。先生們，四十五年了，那時我畢竟是個像樣的小伙子，而克萊爾，在腦海裡我仍然記得她在漆黑的穀倉中向我走過來，眼睛裡閃爍熱情光芒的樣子。在森林中，她光著腳跑向我，一頭美麗的紅髮飄散著，就像是黑夜中的女巫。[24]

人在相處的過程中，隨著時間的累積，有時愛不再那麼濃烈了，有時會因為眼睛裡不再只是愛情而放進了別的東西、別的人；就是這樣，伊爾在某個時刻看到了別的東西、別的人。小鎮上的雜貨商女兒每天躲在櫃檯後面偷偷地看著伊爾，偷偷地愛著伊爾；有一天伊爾走進了雜貨店，當她伸出手拿著免費的香菸給他時，伊爾看到了她，也看到了連帶在她身後的東西。

23 迪倫馬特：《老婦還鄉》，外國文學出版社，1998，p.296。
24 迪倫馬特：《老婦還鄉》，外國文學出版社，1998，p.210。

　　於是，他拒絕了克萊爾的愛，拒絕那還未誕生的孩子，拒絕在法庭上說出真相，也拒絕了和克萊爾在一起可能沒有前途的人生。於是，他背叛了克萊爾，他背叛了他女兒，最重要的，他背叛了自己的良知。

　　克萊爾帶著創痛離開顧倫，伊爾娶了雜貨商女兒，繼承了雜貨店的生意；他不僅看到了，他也得到了，一個得來輕鬆、無需奮鬥的未來。

　　然而，四十五年後，他的狀況如何？

伊　　爾　　我是為了愛妳、為妳著想，才和瑪蒂結婚的。
克萊爾　　那時候她有錢。
伊　　爾　　那時候妳年輕又漂亮，妳很有前途；為了妳的幸福，我不得不犧牲我自己。
克萊爾　　現在這前途已經達到了。
伊　　爾　　如果妳當年留下來，妳也會跟我一樣潦倒。
克萊爾　　你潦倒嗎？
伊　　爾　　在一個破落的城裡，當一個破落雜貨店的老闆。
克萊爾　　現在我有錢了。
伊　　爾　　自從妳離開我以後，我簡直生活在地獄裡。
克萊爾　　而我已經變成了地獄。[25]

　　克萊爾帶著地獄般黑暗強大的力量回來，伊爾終究敵不過；他被妻子、兒女、朋友、同儕和同鄉給出賣了。

　　背叛者人恆背叛。

虛飾的正義

　　市民大會上顧倫的居民集聚一堂，他們要表決伊爾的生死；但是，基於他們都是受過文明教養洗禮的人，得要找個包裝美化這個不文明的舉動。那麼，就叫做「為伸張正義與公道」吧——這不正是克萊爾在金天使旅館晚宴中所提出的要求嗎？她說她要以十億元買回一個公道——顧倫是一個歷史悠久、有光榮過去的美麗古城，豈可容許不正義、不公道？這裡擁有最完善的民主制度，一切都交由全體市民來做決定，相信大家有一定的智慧來完善處理。

市　　長　　首先，歡迎顧倫市民的光臨，現在會議開始，討論事項只有一件。
　　　　　　我很榮幸能宣佈克萊爾夫人，我們的傑出市民，名建築師韋舍的女兒要捐贈我們十億元。
（新聞界的人們交頭接耳。）
市　　長　　五億元給市政府，五億元分配給所有市民。

[25] 迪倫馬特：《老婦還鄉》，外國文學出版社，1998，p.226。

（寂靜。）

廣播員　（壓低聲音）親愛的聽眾們，這是多麼振奮人心的消息啊！前所未
　　　　有的頭條新聞！一筆捐贈，它會使小鎮的每個居民一下子都變成小
　　　　富翁，這可以說是我們時代最偉大的社會實驗，所有的人都不敢相
　　　　信自己的耳朵，全都驚呆了，一句話都說不出來，全場鴉雀無聲，
　　　　這情景從他們每個人的臉上都可以看得出來。

市　長　現在請教師代表說話。

教　師　各位，我們必須明白，查夫人捐款是有意義的，有什麼意義呢？她
　　　　是要用錢財使我們快樂嗎？她是要用金錢來填塞我們，讓我們都變
　　　　成富有的人嗎？她是要用她的財力去恢復華格納工廠，陽光廣場冶
　　　　煉場以及柏克曼企業嗎？不，你們知道，不是的。查夫人心中有更
　　　　重大的計劃，她是為了一個公道，一個價值億萬的公道，她要讓我
　　　　們這兒成為講公道的地方。她這要求使我們萬分地震驚，難道我們
　　　　這兒不是講公道的地方嗎？

男　甲　從來就不是！

男　乙　我們姑息罪惡！

男　丙　我們判決錯誤！

男　丁　我們採聽偽證！

婦人甲　我們包庇無賴！

眾　人　對，非常對！

教　師　各位顧倫市民，這的確是一樁令人難過的事實——我們姑息不公。我
　　　　非常明白金錢所能帶給我們的物質條件，我一點也沒有忽視，貧窮是
　　　　罪惡與痛苦的根源。但是，這件事還是和金錢無關（掌聲），和生活水
　　　　準、富裕無關，和奢侈無關，這件事只關係我們是否要實踐公道。同
　　　　時，不只為了公道，還為了一個理想，我們的祖先為了它而生存，為
　　　　了它而奮鬥，也為了它而犧牲，這個理想形成我們文明世界的價值（熱
　　　　烈的掌聲）。如果我們傷害了鄰居，違背保護弱小的誡規，褻瀆婚姻，
　　　　欺蒙法庭，迫害年輕的母親，那麼自由便面臨了危機。我們要以上帝
　　　　之名，嚴肅地處理我們的理想，一點也不能含糊（熱烈的掌聲）。富裕
　　　　要能產生恩澤，富裕才具有意義；只有渴望恩澤的人，才得以蒙受恩
　　　　澤。顧倫人，你們有這種飢渴，這一種精神上的飢渴，而不是另一種
　　　　世俗的、肉體上的飢渴嗎？我作為文科中學的教師，很想提出這個問
　　　　題，只有當你們不再容忍邪惡的時候，只有當你們拒絕在一個容忍不公
　　　　道的社會裡繼續生活的情況下，你們才能接受克萊爾夫人這十億元，才
　　　　能實施與她的捐助相關的條件。這一點我請顧倫的同胞們加以考慮。

（歷久不息、暴風雨般的掌聲。）[26]

[26] 迪倫馬特：《老婦還鄉》，外國文學出版社，1998，pp.298-299。

伊爾的確以不名譽的手段出賣了公道，顧倫的法官的確採信偽證蒙污了正義，克萊爾的確也因此遭受了不公道、不正義的對待。但是，這場顧倫城的市民大會，卻假公道、正義之名，進行了另外一場不公道、不正義的審判。

市　　長　凡是心地純潔、願意主持公道的人請舉手。

（所有人舉起了手。）

市　　長　一致通過，接受克萊爾的捐助，但這不是為了錢。

群　　眾　這不是為了錢。

市　　長　而是為了主持公道。

群　　眾　而是為了公道。

市　　長　由於良心不安。

群　　眾　由於良心不安。

市　　長　因為我們不能與我們隊伍中的犯罪行為相安無事。

群　　眾　因為我們不能與我們隊伍中的犯罪行為相安無事。

市　　長　我們要斬除罪惡的根源。

群　　眾　我們要斬除罪惡的根源。

市　　長　心靈才能得到安寧。

群　　眾　心靈才能得到安寧。

市　　長　還有我們有崇高的理想。

群　　眾　還有我們有崇高的理想。

………

（報社、電台和電影公司的人從舞台右朝後方下，男市民們仍一動不動地站在台上，伊爾站起來準備往外走。）

警　　察　你別動。（他用手一按，讓伊爾又坐在板凳上）

伊　　爾　你們今天就想幹？

警　　察　當然。

伊　　爾　我原想最好在我家裡執行。

警　　察　就在這裡執行。

市　　長　觀眾席裡沒有其他人了嗎？

市民丙　沒人了。

市民丁　沒人了。

市　　長　把所有門都鎖上，任何人都不准進來。

市　　長　牧師先生，請。

男　　丙　鎖上了。

男　　丁　鎖上了。

市　　長　所有的燈都熄掉，樓上的窗子有月光照進來，這就夠了。

（舞台變暗了，在慘淡的月光中只能模糊地看到一些人影。）

市　長　大家排成一條窄巷。

市　長　牧師先生請開始吧。

（牧師慢慢走向伊爾。）

牧　師　伊爾，你最艱難的時候到了。

伊　爾　給我一支香菸。

牧　師　市長先生，來一支菸。

市　長　當然，這兒有特等的好菸。

（市長遞給牧師一盒菸，牧師把它遞給伊爾，伊爾抽出一支，警察給他點火，牧師把那盒菸還給市長。）

牧　師　就如先知阿摩斯所說的……

伊　爾　請別說了。

牧　師　你不害怕？

伊　爾　不怎麼怕了。

牧　師　我會為你禱告。

伊　爾　你為顧倫禱告吧！

牧　師　上帝垂憐我們。

市　長　請你站起來，伊爾。

（伊爾猶豫著。）

警　察　站起來，你這蠢豬！

市　長　警察，請克制點。

警　察　對不起，說慣了，脫口而出。

市　長　你過來，伊爾。

（伊爾把菸丟在地上，踩熄。）

市　長　請你走進這條小巷裡去。

（伊爾猶豫著。）

警　察　別磨蹭了，走吧。

（伊爾慢慢地走向那由一句話也不說的男人們排成的夾道裡，走到盡頭的時候迎面對著他的是那位體操運動員。他站住了，轉過身來，只見那夾道無情地夾攏了，他不禁跪了下去，那夾道變成一個人堆，毫無聲響地抱成一團並緩慢地蹲了下去。一陣寂靜之後，從台前的左側上來一群記者，此時台上的燈又亮了。）

記者甲　這裡發生了什麼事？

（人團又鬆開，男人們一個個默不做聲地往背景後面走去，只有醫生留下來。他跪在一具屍體前面，屍體上覆蓋著一塊旅館裡的方格子布。醫生站了起來，從耳朵上摘下聽診器。）

醫　生　心肌梗塞。

市　長　興奮過度造成的。[27]

[27] 迪倫馬特：《老婦還鄉》，外國文學出版社，1998，pp.301-305。

曾經視伊爾為接班人的市長、曾經警告伊爾快些逃離小鎮的牧師、曾經和教師一起向克萊爾提出建議捍衛人道的醫生、曾經看清居民們的面目要伊爾為自己的權利挺身而戰的教師，和那群曾經高喊著「伊爾，我們永遠支持你！」的顧倫市民，最終都成了虛飾正義的代言人；一切古老的美德與文明的教條隨著伊爾的死亡也走向終點。

此後，顧倫的街道上盡是比夜晚還要黑暗的東西。

<p style="text-align:center">＊　　＊　　＊　　＊　　＊</p>

這個劇本曾經多次在舞台上搬演，也曾改拍成電影；在 1964 年由德國導演賓哈・維基（Bernhard Wicki）所拍攝的版本有著很不同的結局。片中伊爾如同原劇本一樣被顧倫市民出賣，正當市民要執行他的死亡時，克萊爾突然起身阻止，她說她以金錢買下了伊爾的命，而市民們也得到了巨額的代價，現在既然伊爾的命是她的，她有權決定怎麼做。於是，她把他留在顧倫城，留在他們的旁邊，大家一起繼續生活、過日子，就像她來之前的樣子；當他們每次相遇時，彼此都會回想起他們所做過的事；她要他們帶著羞愧，面面相觀，終其一生。

這個結局充滿了理想式的、對人正向、樂觀的期待；唯有反省者，才會有羞愧之感。

迪倫馬特透過了劇中的這些人、這些事表達了他對人深刻的領悟，正因如此，克萊爾未曾改變過去，她只是反映著即使歷史重演，人仍是他原有的樣子。

（四）人物分析

基本上《老婦還鄉》劇中的人物，如同迪倫馬特其他的劇本（如《物理學家》、《天使來到巴比倫》、《羅慕路斯大帝》、《流星》等），可畫分成兩類，一類是有名字、有鮮明性格，他們有如真實世界中活生生的人，另一類則是沒有名字、只有職務或身分上的稱謂，他們代表著真實世界中的類型與概念。劇中的男主角伊爾與女主角克萊爾屬於前者，而其他包括市長、教師、牧師、醫生、警察、法官、伊爾的妻子、兒女以及顧倫城的居民們，都是第二類人物的代表。除此之外，在迪倫馬特的劇本裡有時會出現一種奇特的人物，他們雖有生命、會說話、會行動，但卻沒有人應有的活力，他們的舉動怪異，與劇中其他人格格不入；這一類人物我們可以將之視為是功能性的角色，是迪倫馬特為了塑造他戲劇獨特風格的工具，這些角色如《物理學家》中的牛頓、愛因斯坦（精神病患），《天使來到巴比倫》中身為王儲的白癡，以及在本劇中的柯比和洛比（閹人）、托比和羅比（轎夫）。

以下將以上述的分類來分析劇中的人物。

　　這個劇本主要敘述男、女主角之間因愛情的變故所產生的後續衝突，除了兩人之外，環繞在他們周圍的其他人也因為參與了這個衝突而牽連在內。劇作家將劇本裡的人物置放在一個特殊的情境裡面，這個情境可以說就是劇本的主要衝突，而人物在面對這個衝突時，他們對衝突的認知、對衝突的感覺，以及所採取的解決衝突的行動，就是劇本最終要表達的；也就是說，本劇的主題精神在於呈現「這些人在遇到這樣的事，他們的想法、情感以及所做所為」。

　　克萊爾帶來一個換取金錢的交易——交易的條件是伊爾，而交易的對象是顧倫的所有居民——這樣看來，交易的成功與否決定在這群顧倫的居民們；因此，居民們的態度是本劇主要探討的重心。我們就先從這群顧倫居民開始談起吧。

　　從前面的故事與情節中我們已經知道最終交易是完成了，這群顧倫居民在強大的金錢誘惑下很快地就屈服了，雖然過程中仍有些掙扎，但終敵不過人性的考驗，他們毫不羞愧地將人命出賣；他們是如何做到的？

　　市長、教師、牧師、醫生、警察、法官這些都是社會上被寄予較高期待的人物，他們的工作與職責都是為服務人群、造福社會、樹立理想的典範；然而，劇中的這些人並非如此，他們辜負了他們「應有」的樣子。讓我們從劇本中來了解這些人。

市長

　　在克萊爾尚未抵達時為了讓事情進行順利，市長以「接班人」為誘因要求伊爾盡力地去討好克萊爾，並對他稱兄道弟、禮遇有加。

　　他要大家提供資料以便在歡迎晚宴上發表演說，雖然這些資料顯示出克萊爾不光彩的過去，但在經過他巧妙地處理之後完全變了樣。來看看他做文章的功力：

市　　長　各位，你們知道，這位億萬富婆是我們唯一的希望了。

牧　　師　除了上帝以外。

市　　長　除了上帝以外。

教　　師　可是上帝不給我們錢。

畫　　家　他把我們給忘了。

市　　長　伊爾，你過去跟她有過一段，我們全都靠你了。

牧　　師　那時他們就各走各的路了。我曾聽到過一種不確定的說法，你有沒有什麼事要向你的牧師懺悔啊？

伊　　爾　我們過去真是再要好沒有了——年輕、熱烈。先生們，四十五年了，那時我畢竟是個像樣的小伙子，而克萊爾，在腦海裡我仍然記得她在漆黑的穀倉中向我走過來，眼睛閃爍熱情光芒的樣子。在森林中，她光著腳跑向我，一頭美麗的紅髮飄散著，像是黑夜中的女巫。可是，生活拆散了我們，僅僅是生活，事情就是這樣。

市　　長　在金天使的晚宴上我得做一個簡短的演說，為此需要講幾件有關查夫人過去具體的事蹟。（拿出一本筆記本。）

教　師　我翻遍了學校裡的紀錄，可惜的是，這位小姐的成績可以說是非常、非常的壞，品性也一樣。唯一勉強及格的只有植物學和動物學。

市　長　（筆記）植物學和動物學及格了，這很好。

伊　爾　她是一個很野的女孩，可以這麼說。有一次，我記得一個流浪漢被捕了，她居然拿石頭丟警察。

市　長　愛打抱不平，不壞，這歷來是被人稱道的品德。不過，用石頭丟警察那段最好就不提了。

伊　爾　她也很慷慨，無論她有多少東西總是與人分享。有一次她還偷了一袋馬鈴薯分給窮寡婦。

市　長　（筆記）良好的慈善觀念。有沒有人記得那一棟建築物是她父親蓋的？如果能指出來，這個演說一定更動人。

畫　家　沒有人知道。

男　甲　聽說他是個酒鬼。

男　乙　老婆不願跟著他，跑了。

男　丙　最後死在瘋人院。[28]

．．．．．．．．

市　長　（態度莊嚴而謹慎）各位親愛的朋友們、親愛的夫人，自從您離開故鄉顧倫已經有好長的一段時間了，在這期間有很多的變化，很多令人心酸的變化。

教　師　這是真的。

市　長　雖然這個世界是悲哀的，我們也是悲哀的，但是我們從來沒有忘記您我們親愛的克萊爾。不但沒有忘記您，連您的家人我們也沒有忘記，您那美麗的母親，即使在她得到嚴重的肺病時還是那麼的高雅，而您那深受鄉人愛戴的父親在火車站邊蓋了一棟無論是任何人都最常去且最重視的建築物，他們都活在我們的心中，是我們最優秀的典範。至於您，夫人，一個金髮，哦，紅色捲髮的野丫頭，曾經活力十足地穿梭在現在已經荒廢的街道上，早在那時候大家就已感覺到您那迷人的個性，知道它有一天會昇華到人性的最高點，您叫人難以忘記，真的！

（眾人熱烈鼓掌。）

市　長　您在學校的成績也很優秀，尤其是動植物學真叫人刮目相看，那不正表現出您對一切生命和需要保護的生物的憐惜和愛護嗎？您熱愛正義和慈善事業，在當時就已經家喻戶曉了（掌聲）。我們的克萊爾週濟過糧食給可憐的寡婦，還用從鄰居那兒辛苦賺來的錢買馬鈴薯送給她，免得她餓死，這只是許多善行中的一件而已（掌聲）。夫人，親愛的顧倫人，這慈愛的幼苗現在成長茁壯了，紅色捲髮的野丫頭變成高貴的夫人，她的善行滿天下，想想她所做的社會工作、婦女

療養院、慈善機構、藝術家基金會和幼稚園，所以，現在我要對這
返鄉的遊子高呼萬歲！萬歲！萬萬歲！[29]

市長這種編造的功夫實在叫人嘆為觀止；他是一個天生傑出的演說家。

在克萊爾提出十億元的交換條件時，市長一度展現了政治家應有的氣度，他
代表顧倫的居民基於「人性的名義」拒絕了克萊爾的捐款，但是，這似乎只是他
僅有良知的一刻；接續往後，他的行為越來越露骨，面目越來越可憎。當伊爾第
一次因感受到居民們的改變而心生疑慮，他來到市長的辦公室求援，此時的市長
已不復從前：

伊　　爾　市長，我有事要跟你談談。

市　　長　你請坐。

伊　　爾　把我當你的接班人，大家開誠佈公地談談。

市　　長　好啊。

（伊爾還是站著，瞄了一眼左輪槍。）

市　　長　喔，查夫人的豹子跑了，在教堂內爬來爬去，所以大家都得戒備。

伊　　爾　沒錯。

市　　長　已經通知有槍的男人，兒童暫時留在學校。

伊　　爾　有點小題大作。

市　　長　追趕猛獸。……有什麼心事？儘管直說吧！

伊　　爾　（疑心地）你抽好香菸？

市　　長　金黃色的佩加索牌。

伊　　爾　很貴的。

市　　長　味道好嘛。

伊　　爾　以前你抽另一種牌子。

市　　長　太辣。

伊　　爾　新領帶？

市　　長　絲的。

伊　　爾　鞋子你大概也買了吧！？

市　　長　我從小牛城訂來的。奇怪，你怎麼知道？

伊　　爾　我就是為這個而來。

市　　長　你怎麼搞的？臉色蒼白，病了？

伊　　爾　我怕。

市　　長　怕？

伊　　爾　生活水準提高了。

市　　長　這倒很新鮮，真是這樣的話，我會很高興。

伊　　爾　我要求官方保護。

[29] 迪倫馬特：《老婦還鄉》，外國文學出版社，1998，pp.231-232。

市　　長　為什麼呢？

伊　　爾　市長心裡有數。

市　　長　你疑心什麼？

伊　　爾　我的頭叫價十億元。

市　　長　你還是到警察那兒去吧。

伊　　爾　我才去過的。

市　　長　那你就可以放心了。

伊　　爾　警官嘴裡閃著一顆金牙。

市　　長　你忘了，你是在顧倫。在一個處處充滿人道傳統的城裡。

（市民丙進，手上提著打字機。）

市民丙　市長，這是新的打字機，雷明頓牌。

市　　長　送到辦公室去。

（市民丙下。）

市　　長　我們不能接受你這種不知好歹的態度，如果你不能信任我們這個地方，我會很難過。我沒想到你會有這種無聊的想法，我們到底是生活在法治的國度裡。

伊　　爾　那就請你逮捕那女人。

市　　長　奇怪，真奇怪！

伊　　爾　警官也這樣說。

市　　長　查夫人的做法並非完全不可理喻。你到底也教唆了兩個人做偽證，使一個少女陷入苦難的深淵。（沉默。）我們老實說吧！

伊　　爾　正是我的意思。

市　　長　就像你剛才說的，開誠佈公地談談，道義上，你無權要求逮捕查夫人。還有，關於選市長的事，你也免談了。抱歉，我不得不說。

伊　　爾　官方的意思？

市　　長　官方的指示。

伊　　爾　我明白了。

市　　長　我們否決查夫人的提議，並不表示我們認可那些罪行。你要曉得，市長的人選要具備相當的品德，這些你已沒辦法做到。不過，我們對你的敬意和友誼當然還是像從前一樣不變的。這件事我們最好別再提了，我也吩咐過報館，別讓這件事張揚出去。

伊　　爾　我看到牆上貼著一張藍圖，新的市政府。

市　　長　我的天，計劃計劃總可以吧？

伊　　爾　你們也計劃著我的死亡吧！？

市　　長　易先生！

伊　　爾　那張藍圖就是證明！證明！[30]

[30] 迪倫馬特：《老婦還鄉》，外國文學出版社，1998，pp.252-256。

從之前的熱絡討好、視伊爾為顧倫救星，到此刻敷衍、冷漠、畫清界線；其面目的轉變讓人心寒。

當伊爾成為獲取金錢的阻礙時，他帶著槍來到伊爾的家並以理所當然的態度示意伊爾最好自我了斷，減少大家的麻煩：

> 市　長　晚安，伊爾。別忙，我只是順便來看一下你。
> 伊　爾　請便。
> 市　長　我帶了一支槍來了。
> 伊　爾　謝謝。
> 市　長　上好子彈了。
> 伊　爾　我不需要它。
> （市長把槍放在櫃檯上。）
> 市　長　今晚要召開市民大會，就在金天使旅館。
> 伊　爾　我會去。
> 市　長　大家都會去，我們要處理你的案子。我們有點身不由己。
> 伊　爾　我也覺得。
> 市　長　大家會把提議否決掉。
> 伊　爾　可能。
> 市　長　當然也可能出錯。
> 伊　爾　當然。
> 市　長　伊爾，在這種情況下你願意接受裁判嗎？新聞界也在場。
> 伊　爾　新聞界？
> 市　長　還有廣播電台，電視和一週新聞。請相信我，這情勢不僅對你，就是對我們也一樣不利，因為這兒是查夫人的故鄉，加上她在教堂舉行婚禮，我們也跟著出名了，所以有人會報導我們顧倫的古老民主組織。
> 伊　爾　你要公佈那提議？
> 市　長　不是直接的，只有知道內情的人才了解開會的意義。我盡可能這樣誘導新聞界說查夫人要設立基金會，是你伊爾出面洽商的。你是她的老朋友，這點也早就人盡皆知了，這樣表面上你也可以洗得乾乾淨淨的。
> 伊　爾　你真好。
> 市　長　老實說，我這麼做可不是為了你，而是為了你正直、忠厚的家人。
> 伊　爾　我懂。
> 市　長　你得承認，這件事我們做得很公正。你一直沉默到現在，很好，你當然也會一直沉默下去吧？如果你想講話，那我們就不經市民大會，而直接採取行動。

伊　　爾　明白了。

市　　長　怎麼樣？

伊　　爾　我很高興能公開地聽到威脅。

市　　長　（語氣轉硬）伊爾，我可沒威脅你，而是你在威脅我們。要是你要
　　　　　講話我們就得採取行動，而且搶先一步。

伊　　爾　我不講話。

市　　長　就是大會表決了也一樣？

伊　　爾　我接受表決。

市　　長　很好。伊爾，我很高興你尊重地方的裁判。你心中還是有那麼點榮
　　　　　譽感。不過……如果我們不必事先召集大會，不是更好嗎？

伊　　爾　你這話是什麼意思？

市　　長　你剛才說，你不需要槍，也許你現在需要了吧？

（沉默。）

市　　長　那麼我們就可以告訴查夫人說，我們已經把你判決了，照樣可以拿
　　　　　到那筆錢。你可以相信，我花了好幾個晚上，才想出這個法子。你
　　　　　不覺得這本來也是你的義務，做個有始有終的老實人，去了結你自
　　　　　己的生命？更何況是基於對團體的感情，家鄉的愛心！
　　　　　你不也看到我們艱苦的困境、慘況，以及挨餓的孩童……？[31]

市長當著伊爾的面直率地說出了他自以為萬全的計策，此種毫不掩飾、粗暴、原
始的行徑，將市長及其所代表的那類人描述得既真實又可怕。

　　最後在市民大會上，市長強力地引導著市民們，在連串正義謊言的遮蔽下，
他如願地解決了「伊爾問題」，當他拿到十億元支票的同時，他的政治生命再次攀
向高峰；相信在他從政的未來仍有許多的「×××問題」，而以他的智慧、能力與
手段，並在他人的積極配合下，勢必暢通無阻、一路順遂。市長對情勢的操弄以
及他所使用的語言與手腕，自始至終，流露出惡劣政客的面貌。

　　迪倫馬特在這個角色上表達了他對政治及政治人物的失望與無力。

警察

　　另一個擔負常人期待但卻也叫人失望的角色是劇中的警察。警察是維持社會
安定、控制混亂秩序、給予老百姓安全無虞生活環境的人民保母，他理當在有人
因安全問題而心生恐懼時給予協助，在有人生命遭受威脅時給予保護，適當且適
時地扮演好自己的角色，盡可能地達到應有的職分。反觀本劇裡的警察，在第一
次見到克萊爾回答她的問話時，就流露出討好權貴、可以被收買的樣子：

[31] 迪倫馬特：《老婦還鄉》，外國文學出版社，1998，pp.285-288。

克萊爾　大家唱得很好，尤其是後面那個金髮的男生，（有一人舉手。）不是
　　　　你，（另一人舉手。）你唱得很有感情。

（警察從隊伍中走出。）

警　察　夫人，警官韓克在此隨時為您效勞。

克萊爾　謝謝你，目前我不需要你，以後也許。告訴我，韓克，你偶爾也睜
　　　　一眼閉一眼嗎？

警　察　只要您吩咐。

克萊爾　那你要練習把兩眼都閉上。[32]

當他脫離遊行隊伍來到金天使旅館加入市長與教師的談話時，和市長一搭一唱，呈現出的是另一付曖昧、等著看好戲、吊兒郎噹的態度：

警　察　在這個破爛小地方工作真沒意思。不過眼看這個瓦礫堆就要繁榮起來
　　　　啦。剛才我跟著那位億萬富翁和小店鋪老闆伊爾到彼得家的倉房去了
　　　　一趟，場面真是動人。他們倆就像在教堂裡那樣神情肅穆。我感到在
　　　　那裡真有些不好意思。所以當他們後來去康拉德村的樹林時，我也就
　　　　沒跟著去了。那簡直可以說是一隻浩浩蕩蕩的隊伍。前面是兩個胖瞎
　　　　子跟著總管，接著是老太太的轎子，轎子後面是伊爾和她的拿著釣竿
　　　　的第七丈夫。

市　長　她對丈夫的消耗量可真不小。

教　師　稱得上雷伊絲第二。

牧　師　我們都是罪人。

市　長　我真驚奇，他們到康拉德村的樹林裡去幹什麼。

警　察　還不是跟在彼得家的倉房裡一樣，市長先生。他們要重遊那些他們所
　　　　說的從前傾瀉過熱情的地方。

牧　師　燃燒過熱情的地方！

教　師　火焰般的熱情！一下就讓我們想到莎士比亞，想到他的羅密歐與茱麗
　　　　葉。先生們，我真興奮。我第一次感覺到我們顧倫也有過燦爛的古文
　　　　化。

市　長　首先讓我們為我們的好伊爾乾杯，他現在正為改善我們的命運而竭盡
　　　　全力。諸位，為本市最負眾望的公民、我的繼任人乾一杯！[33]

當伊爾感受居民的改變，心生畏懼求助於警察時，他早先一步也已享受起他付不起的奢侈：

32　迪倫馬特：《老婦還鄉》，外國文學出版社，1998，p.219。
33　迪倫馬特：《老婦還鄉》，外國文學出版社，1998，p.224。

警　察　請坐，伊爾。啤酒？

伊　爾　不，謝謝。

警　察　你來有什麼事嗎？

伊　爾　我要求你逮捕克萊爾。

（警察塞菸斗，然後慢條斯理的點菸斗。）

警　察　啊？

伊　爾　我說我要求你逮捕克萊爾。

警　察　你在說什麼？

伊　爾　我要你立刻逮捕那個女人。

警　察　那就是說你要控告這位夫人。她做了什麼嗎？

伊　爾　你知道她做了什麼，她給這個小鎮十億。

警　察　所以說我就該把這位夫人逮捕起來囉？

伊　爾　這是你的責任。

警　察　奇怪，真奇怪。

伊　爾　（鄭重地）我以下任市長的身分要求你。

警　察　（望著他，輕笑著）親愛的伊爾，這件事可沒那麼確定。我們理智
　　　　地研究這案子吧！那夫人給顧倫的提議，你反對那十億元，我明白
　　　　你的意思。但是這些對警方來說，還不構成逮捕克萊爾夫人的理由。

伊　爾　（加重語氣）她在教唆謀殺。

警　察　伊爾，請注意。教唆謀殺只有在謀殺你的提議是認真的，而不是開
　　　　玩笑時才能成立，這是很明白的。

伊　爾　（態度稍微軟化）我也這麼想。

警　察　正是，她這個提議不能當真，想想，你也得承認十億元的價格太貴
　　　　了。通常這樣一件事，不過叫價一千或二千的，再多就不可能了。
　　　　你千萬不要把這個提議當真。再說就是當真，警方也不能對這夫人
　　　　認真，因為她瘋了，你懂嗎？

伊　爾　（想了想，再趨認真地）警官，不管這女人瘋了沒有，她那提議正
　　　　威脅著我，這是事實。

警　察　（安撫的口氣）你不能只因為一個提議就受到威脅，相反的，只有
　　　　行動才會造成威脅。只要你指給我看，誰要去實行這項提議，比方
　　　　說有人拿槍瞄準你，那我就會像旋風似地趕到。金天使旅館的表決
　　　　太感人了，我還得補祝賀你呢！

伊　爾　警官，我可沒那麼有信心。

警　察　沒那麼有信心？

伊　爾　我的顧客們買好一點的牛奶，好一點的麵包和好一點的香菸。

警　察　那你該高興呀！你的生意就要好轉了。

伊　爾　赫姆貝在我那兒買了法國白蘭地。幾年來他一文錢也沒賺，全靠救
　　　　濟金過日子。

警　察　那瓶白蘭地我今晚也要去嘗嘗，赫姆貝邀請了我。

伊　爾　大家都穿新鞋子，新的鞋子。

警　察　你有什麼理由反對穿新鞋子？我也穿新鞋子。

（警察拉起褲管露出他的腳。）

伊　爾　你也穿！

警　察　好穿。

伊　爾　（指著桌上的酒瓶。）還喝必爾斯啤酒！？

警　察　真是好喝。

伊　爾　以前你一直喝本地的。

警　察　難喝。

（空間中傳來音樂聲。）

伊　爾　你聽……

警　察　什麼？

伊　爾　音樂。

警　察　《風流寡婦》。

伊　爾　一台收音機！？

警　察　隔壁哈侯冊家的。他應該把窗子關起來。

伊　爾　哈侯冊又那來的收音機？

警　察　那是他的事。

伊　爾　警官，你呢？你用什麼付必爾斯啤酒和新鞋。

警　察　這是我的事。

（桌上的電話鈴響，警察拿起電話。）

警　察　顧倫警察局。（聽講）沒問題。

伊　爾　（喃喃自語。）我的顧客……他們要用什麼付帳？

警　察　那跟警察無關。

（他站起來，從椅背上拿起獵槍。）

伊　爾　但是跟我有關，因為他們就要用我來付帳。

警　察　可沒人威脅你。

（他開始上子彈。）

伊　爾　這個鎮負債累累，生活水準卻跟債務一起高漲，謀殺我的必要性自
　　　　然也跟著高漲。看來那女人只需要坐在陽台上等著，喝喝咖啡，抽
　　　　抽雪茄，只要等著就夠了。

警　察　你在講故事。

伊　爾　你們全都在等。

警　察　你酒喝太多了。（撫弄著槍枝。）現在子彈全上好了，你也可以放心。
　　　　警察是要維持秩序和保護人民的，他們知道什麼是他們的義務，只
　　　　要一指出恐嚇的嫌疑來自什麼地點，什麼方向，他們就會出面干涉。
　　　　易先生，這點你可以信任的。

> 伊　　爾　警官，你嘴裡怎麼有顆金牙？（伸手抓住警察的下巴，歇斯底里地）
> 　　　　　一顆亮晶晶的金牙。
> 警　　察　你瘋了吧！？（推開他。）好了，沒時間閒扯，我得離開了。富婆
> 　　　　　的小狗，那隻黑豹跑掉了，得追趕回來才好。[34]

在此，警察所表現出推脫與粉飾的功力，實在可以媲美市長；也許在伊爾之後，他才是市長真正的下一個接班人。

在市民表決之後，警察突然盡職地維持起秩序來了。為了怕他們處決伊爾的暴行被媒體得知，也為了事情進行順利、不節外生枝，他清空人群將不相干的人趕出會場，並以極具效力的方式逼使伊爾面對死亡；他的粗暴、殘酷、霸道、無情，描繪出他代表的「壞警察」最深刻的寫照。

牧師

牧師這個角色在劇中出現的場次雖不多，但已足夠為作者所欲意塑造的人物形象發聲。戲一開始，牧師隨同市長來到車站準備歡迎克萊爾，當大夥兒聊著克萊爾與伊爾的過往情事時，身為一個神職人員，他表現出隨和、從容的態度，對於大家所談論的「八卦」以微笑代替發言；此時的牧師表現得頗為自尊與自重，符合一般人對他的期待。當克萊爾意有所指地向他提出怪異問題時，他仍是保有一定的禮貌與分寸，不討好但也不得罪，不像警察和市長那樣極力地奉承：

> 市　　長　夫人，這是我們的牧師。
> 克萊爾　牧師，你常安慰垂死的人嗎？
> 牧　　師　這是我一部分的工作。
> 克萊爾　連判死刑的人也一樣嗎？
> 牧　　師　（遲疑）我們已經廢除死刑了。
> 克萊爾　嗯，也許還會再採用。[35]

然而，往後牧師再次出現時，卻也已經改變。伊爾在警察和市長的身上非但得不到幫助反而越來越焦慮，他於是來到了教堂希望能從牧師這裡得到心靈的安慰，讓他暫時忘卻痛苦。一開始牧師仍是以禮相待，歡迎他的到來，而當伊爾提起心中的害怕與艱難的處境，他逐漸顯得有些避重就輕，並且要伊爾懺悔自己的罪惡；正當伊爾再一次感到情況不太對勁時，鐘聲響了起來，這是由一口新鐘所響起的圓潤、宏亮的鐘聲。

[34] 迪倫馬特：《老婦還鄉》，外國文學出版社，1998，pp.248-251。
[35] 迪倫馬特：《老婦還鄉》，外國文學出版社，1998，p.220。

牧　師　進來吧，伊爾。

伊　爾　這裡又黑又涼。我不想打擾，牧師先生。

牧　師　上帝的殿堂為人人開放。

牧　師　不必奇怪那隻槍。查夫人的黑豹到處亂鑽，剛剛還在閣樓上的椅子堆裡，現在又跑到穀倉去了。

伊　爾　我來尋求幫助。

牧　師　那方面？

伊　爾　我怕。

牧　師　怕？怕誰？

伊　爾　那些人。

牧　師　為什麼？

伊　爾　人們把我當野獸一樣追趕；他們在獵殺我。

牧　師　我們不要怕人，而應該怕上帝；不要怕肉體的傷亡，而應該怕靈魂的淪喪。司鐸！來幫我把法衣的後襟扣住。

伊　爾　這可和我的生命攸關。

牧　師　和你的永生攸關。

伊　爾　大家的生活水準提高了。

牧　師　那是你心中的魔鬼作祟。

伊　爾　大家都很快樂。女孩子打扮得漂漂亮亮，男孩子都穿上花襯衫，全城都準備慶祝謀殺我，而我呢？嚇得要死。

牧　師　你所遭遇到的對你有好處，只會有好處。

伊　爾　簡直是地獄。

牧　師　地獄就在你心中，你年紀比我大，也許自認為了解人性，其實人只能了解自己。好幾年以前你為了錢出賣一個少女，如今就認為別人也會為了錢出賣你。恐懼的根種植在我們的內心，在我們的罪惡裡。要是你了解這點，你就能得到力量克服那痛苦。

伊　爾　席海德家有了洗衣機。

牧　師　你別操這個心。

伊　爾　那是記帳買來的。

牧　師　你該擔心你靈魂的永生。

伊　爾　斯多克家也有一架電視機。

牧　師　禱告吧！司鐸，我的頸帶。

（司鐸幫牧師繫上頸帶。）

牧　師　探討你的良心，走上懺悔的路，這是唯一的路，否則這個世界的一切都會一直讓你害怕。

（鐘聲響起。）

牧　師　福瑞，現在我要工作了，主持洗禮。司鐸，帶好聖經、禱文、詩篇。孩子哭喊著，得設法使他安心，讓他回到那唯一能照亮世界的光輝裡。

（另一口鐘響起，伊爾驚慌地望著天空。）

伊　　爾　一口新的鐘？

牧　　師　是啊！聲調突出，圓潤宏亮，好的很，非常好。

伊　　爾　（衝向牧師抓著他的手臂，大叫。）牧師連你……連你……！

牧　　師　（不自在地，內心掙扎片刻。）逃吧！我們人太軟弱了，不管是任
　　　　　何人。逃吧！鐘聲響徹顧倫，一口出賣我們的鐘。逃啊！你可不要
　　　　　留下來考驗我們！

（兩聲槍響，伊爾頹喪的坐倒在地，牧師蹲在他旁邊。）

牧　　師　逃！快逃！[36]

　　在克萊爾尚未到達前，市長要求牧師一定要把教堂裡的鐘修理、保養好，以
便在歡迎克萊爾的儀式上適時地敲響做出效果，增加克萊爾對顧倫的好印象；牧
師表示一切應該已經就緒，只等工人把那座顧倫僅有的舊鐘用繩子綁好。牧師對
於小鎮的未來也和其他人一樣抱持著等待救援的心情，因此他會盡力地配合市長
的要求；不過，那口老鐘卻叫他失望了，它並未在適當的時候響起。

　　牧師雖然不像其他人穿上新衣、新鞋，吃昂貴的食物、買奢侈的物品，但他
對一口新鐘所呈現出的欲望，在品質上跟其他人是一樣的；他也敵不過誘惑所帶
來的考驗。儘管如此，在程度上牧師仍較保有一絲良心，他知道自己被人性的貪
婪所打敗，在意識到自己行為的同時，他對伊爾說出心底的話，他要伊爾不要再
留在顧倫。

　　牧師的想法在於，他認為伊爾的存在代表著那十億的金錢——克萊爾要以十
億元來交換伊爾的生命——如果伊爾逃離開顧倫，克萊爾就不會拿出錢來給顧倫
居民，而居民們就不會花用那不存在的錢；只要伊爾在顧倫一天，他背後代表的
十億元就存在一天。起初，居民們開始賒帳買東西時並不一定意味著他們已經打
定主意要殺掉伊爾，他們只是在貧窮中過得太久，又受到了突如其來巨大的金錢
的誘惑，他們從小東西開始，一點一滴地滿足了自己的衝動與欲望，但隨著東西
越買越多，欲望也就越來越大；也許他們原本只是天真地認為事情總是會解決的，
伊爾並不一定會因為他們的消費而到必須付出生命的地步。然而，有一天他們發
現情況似乎一發不可收拾，他們走上了一條無法回頭的路了，於是，隨著生活水
準跟債務的高漲，謀殺伊爾的必要性自然也跟著高漲。

　　正因牧師看出了其間的關連，他才要伊爾趕快逃離顧倫；但是，他錯了。

　　人在面對誘惑時，假裝看不到它或拿別的東西掩蓋它，甚至讓自己遠離它，
都不是解決問題的方法與態度；這次的誘惑逃開了，下一次呢？假若伊爾真的逃
開了，事情的發展會是如何？

　　問題的解答實在深奧。

[36]　迪倫馬特：《老婦還鄉》，外國文學出版社，1998，pp.258-260。

教師

　　和牧師一樣陷入困境的還有顧倫城裡的教師與醫生；一個代表的是教化人性、作育英才的教育者，另一個則是醫治病痛、照護生命的拯救者。

　　在克萊爾尚未到達時，教師應市長的要求翻閱了她的過去記錄，在他的眼中克萊爾並非一個可以稱讚、值得嘉許的好學生，但為了顧倫可能得到的幫助，他仍帶領了居民們組成合唱團努力地唱起歡迎的歌聲；這樣的心情與舉動是合乎常情也是可以理解的。當大家跟著伊爾與克萊爾到森林裡「看熱鬧」時，他以一個知識份子的自恃，並未參與這個讓人尷尬又不自在的活動。他與市長來到金天使旅館招呼克萊爾行李的運送，二人在一旁聊天：

> 教師　我給顧倫學生批改拉丁文和希臘文已經二十多年了。但直到一個鐘頭以前，市長先生，我才開始懂得什麼叫恐懼。那個老太太穿著一身黑衫，下車時那副模樣真叫人不寒而慄。她令人想起希臘神話中那幾個執掌命運的女神，她就像那個復仇之神。因此與其叫她克萊爾，不如叫她克羅托，就是那個編織生命之線的克羅托。[37]

　　教師憑著他看人與處世的經驗，聞到了危機的味道，他也不諱言地說出了心中真實的感受；他對這位貴客抱持著不甚確定的態度。

　　經過一段時間之後，果然如他所預感到的，克萊爾帶來的黑色力量改變了顧倫人的命運。他眼看著城裡的人逐漸出賣自己的靈魂與魔鬼做交易，身為城裡的老教師，他覺得有責任匡正這個錯誤，於是他找了醫生，二人一起為了這個古老、文明的城市而努力。兩人趁著克萊爾獨自在穀倉中休息時去向她提出建言：

> 管　家　醫生和教師來了。
> 克萊爾　讓他們進來吧。
> （醫生和教師上，他們在黑暗中摸索著往前走，好不容易找到了克萊爾。兩人穿著筆挺、闊綽的西裝，堪稱衣冠楚楚。）
> 醫生、教師　夫人。
> 克萊爾　（舉起長柄眼鏡仔細打量著他們。）看上去你們身上有些灰塵，先生們。
> （兩人用手拍打灰塵。）
> 教　師　請原諒，我們剛才不得不從一輛馬車上爬了過來。
> 克萊爾　我躲進彼得家的倉庫裡了。我需要安靜。剛才在顧倫教堂裡舉行婚禮把我累壞了。我畢竟不再是青春少女了。你們就坐在木桶上吧。
> 教　師　謝謝。
> （他坐下。醫生仍站著。）

[37] 迪倫馬特：《老婦還鄉》，外國文學出版社，1998，p.223。

克萊爾　　這裡悶熱。要悶死人了。但我喜歡這個倉庫，喜歡聞這裡的乾草、青草和車軸潤滑油的氣味。它們使我想起過去。這些農具、糞叉、舊馬車在我年輕的時候就已經有了。

教　師　　一個令人沉思的地方。（他擦汗。）

克萊爾　　牧師發表激動人心的佈道演說。

教　師　　《歌林多前書》第十三章。

克萊爾　　教師先生，你帶領的那支混聲合唱隊也表演得很出色，聽起來氣勢非凡。

教　師　　那是巴赫的曲子，選自他的《馬太受難曲》。我一直還記得清清楚楚，出席的人多是高層人士，金融界的，電影界的……

克萊爾　　這些人都乘他們的卡迪拉克小臥車趕回首都參加婚宴去了。

教　師　　我們不想佔用您太多寶貴的時間，免得讓您的丈夫等您等得不耐煩。

克萊爾　　你說的是霍比？我已讓他乘他的波爾歇小臥車回蓋瑟爾加斯泰克去了。

醫　生　　（大惑不解地）回蓋瑟爾加斯泰克去了？

克萊爾　　我的律師們已經為我們辦好了離婚手續。

教　師　　可是夫人，您請來的那許多賓客怎麼辦呢？

克萊爾　　他們都習慣了。這在我的婚姻史上時間還不是最短的。我和伊斯梅爾勛爵結婚的時間比這還要短呢。你們到這兒來有什麼事？

教　師　　我們來這兒是為伊爾先生的事。

克萊爾　　哦，他已經死了嗎？

教　師　　我們西方人畢竟有我們西方人的原則呀。

克萊爾　　那你們究竟想幹什麼呢？

教　師　　千不該萬不該，我們顧倫人已經置辦了許多東西。

醫　生　　數量還相當大呢。

（兩人擦汗。）

克萊爾　　都是賒帳的？

教　師　　毫無辦法還帳。

克萊爾　　原則都不顧了？

教　師　　我們畢竟都是人嘛。

醫　生　　我們現在必須償還我們的債務。

克萊爾　　你們知道該怎麼辦。

教　師　　（鼓起勇氣。）克萊爾夫人，讓我們開誠布公地談談吧。請您設身處地想一想我們悲慘的處境吧。二十年來我們一直在這個貧窮的小鎮培植人道的嫩苗，我們的醫生坐著他那輛老舊的賓士車四處奔忙，為那些結核病和軟骨病患者治療。我們何苦要這樣犧牲自己？是為了錢嗎？很難這樣說。我們的薪水少得可憐，卡爾柏城市立文

科中學送來了聘書，我乾乾脆脆地拒絕了；埃爾藍根大學要聘我們的醫生去任教，他也與我同樣對待。這是純粹出於我們對顧倫城的同胞之愛嗎？要是這樣說也未免誇大。不，我們，以及與我們一起的這個小城裡所有的人，之所以年年歲歲堅守在這裡，不願離開，就是因為大家都懷著一個希望，希望顧倫城能重放光彩，恢復昔日的繁榮，使我們的故土所蘊藏的豐富的寶藏能夠得到充分的開發。在皮肯里德山谷的下面埋藏著石油，在康拉德村的樹林底下蘊蓄著礦砂。我們並不窮，夫人，只是被遺忘了。我們需要的是貸款、信任和訂單，有了這些我們的經濟和文化就會欣欣向榮。顧倫城是有不少東西可以提供的：陽光廣場冶煉廠就是一個。

醫　生　博克曼公司。

教　師　幾家瓦格納工廠。請您把它們買下吧，把它們重新整頓一番，顧倫城就會重新繁榮起來。只要精心策劃，投入一億，就會穩穩當當地獲得利潤，而不會白白浪費十億。

克萊爾　我這裡還有兩個十億呢。

教　師　請不要讓我們一生的奮鬥最後落空。我們到這兒來不是為請求施捨的，我們是為了跟您談一筆交易而來的。

克萊爾　好啊，如果是談一筆交易，那倒不壞。

教　師　夫人！我就知道您是不會讓我們倒楣的。[38]

在這一刻，他們兩個人真的相信顧倫城與居民們得到了救贖，然而，克萊爾接著告訴他們的是更可怕、更殘酷的事實：

克萊爾　只是那交易沒法談了。我不能買下陽光廣場冶煉廠，因為它已經是屬於我的了。

教　師　屬於您的了？

醫　生　那博克曼公司呢？

教　師　還有那幾家瓦格納工廠呢？

克萊爾　它們都是屬於我的了。包括所有的工廠以及皮肯里德山谷，彼得家的倉房，以至整個小城的每一條街道，每一座房屋統統歸屬於我的名下了。我讓我的經紀人把那一大堆破爛全給包圍了，把所有的工廠都關閉了。你們的希望不過是一種妄想，你們的堅韌精神是毫無意義的，你們的自我犧牲精神表明你們的愚蠢，你們整個一生都白過了。

（沉默。）

醫　生　這實在是太可怕了。[39]

[38] 迪倫馬特：《老婦還鄉》，外國文學出版社，1998，pp.269-271。

　　面對真相大白的這一刹那，教師和醫生先是感到震驚，他們萬萬沒想過原來這些都是克萊爾一手安排的；然後，他們明瞭了，要拯救顧倫免於一場人性的浩劫，已是無力回天、絕不可能的了。

　　於是教師陷入了自己與自己的對抗、自己與自己的衝突；為了將擾人的誘惑推出腦外，他開始藉著喝酒來逃避，最後，他成為了一個酒鬼。在他即將被誘惑淹沒前的一刻，他用僅剩的力氣指責了其他已經「變節」的人：

男　乙　新聞記者來了。
男　甲　保持沉默。
畫　家　注意！不要讓他下來。
男　甲　早就想到了。
教　師　各位，身為這個城市的老教師，等一下記者進來的時候我有話要說。
畫　家　你要說什麼？
教　師　我要告訴他們關於克萊爾的提議。
男　甲　你瘋了不成？
男　乙　閉嘴。
教　師　顧倫人，就算我們要窮一輩子，我還是要把事實說出來。
（他突然站到一個木箱上，大聲地說。）
妻　子　老師，您喝醉了，您該慚愧的。
教　師　慚愧？女人，該慚愧的是妳！妳已經開始在出賣妳的丈夫。
兒　子　閉嘴！
男　甲　把他拉下來！
男　乙　把他趕出去！
教　師　可怕的災禍已蔓延開來了。
（大聲嘶吼。）
女　兒　老師！
教　師　孩子！妳很令我失望。這該是妳講話的時候，卻讓年邁的老師來嘶吼！
畫　家　不行！你不能說，大家快阻止他！
教　師　我要抗議，對全世界抗議！可怕的東西已經散佈全顧倫了！[40]

　　雖然他使盡了力氣，但終敵不過克萊爾她那強悍的黑勢力；在聽到伊爾表示已放棄掙扎的同時，他也從與自己的戰爭中敗下陣來。最後，這位曾經努力捍衛人性的老教師記帳拿走一瓶酒，口中仍說著：

[39]　迪倫馬特：《老婦還鄉》，外國文學出版社，1998，p.271。
[40]　迪倫馬特：《老婦還鄉》，外國文學出版社，1998，p.279。

這誘惑太大了，而貧窮又太苦了，但我知道得更多，連我也要加入這行列。我感覺得出，我是怎麼樣慢慢地變成兇手，我所信仰的人道沒有絲毫的力量，也就是明白這個道理，我才變成酒鬼。伊爾，我害怕，就像你也害怕一樣。我還知道，有一天也會有另外一個老太婆來找我們，有一天發生在你身上的事，也會發生在我們身上。不過很快，也許在一、兩小時內，大家就什麼也不記得了。[41]

顧倫市民

在這個劇本中還有一群住在顧倫的男人與女人，他們沒有名字、沒有稱謂；劇作家叫他們做甲、乙、丙、丁……。這群人環繞在主要角色的周圍，與他們一起生活、一起面對發生在顧倫的變化，也一起在人性的困境中做出他們的選擇。

戲一開始，他們坐在車站月台前看火車，打發時間：

男甲　「古德隆號」，從漢堡開往那不勒斯。
男乙　「狂燥羅蘭號」十一點二十七分到這裡，威尼斯開往斯德哥爾摩。
男丙　我們現在剩下唯一的一點兒樂趣，就是看來來往往的火車了。
男丁　五年前「古德隆號」和「狂燥羅蘭號」都在顧倫停車，還有「外交官號」和「羅素萊號」，所有重要的特快車都在這裡停靠。
男甲　都是舉世聞名的。
（報時鐘聲。）
男乙　現在連慢車也不在這裡停了，只有兩點從卡菲根來的一趟和一點十三分從卡伯斯來的一趟。[42]

顧倫城在克萊爾的報復行動下，陷入了經濟的困境，居民們大部分都失業、找不到工作，在無所事事的生活中，他們只能在困頓裡自尋心緒的出口。這樣的日子過久了人的意志總會變得薄弱、消沉。

男丁　華格納工廠倒閉了。
男甲　博格曼公司破產了。
男乙　陽光廣場冶鐵廠也關掉了。
男丙　靠失業救濟過生活。
男甲　什麼生活？
男乙　掙扎度日。
男丙　像牲口般慢慢餓死。

[41] 迪倫馬特：《老婦還鄉》，外國文學出版社，1998，p.283。
[42] 迪倫馬特：《老婦還鄉》，外國文學出版社，1998，pp.206-207。

男丁　整個小城都如此。

（列車隆隆經過，站長肅立。男人們順著列車方向頭從右向左轉。）

男丁　外交官號。

男甲　這裡曾經是個文化城。

男乙　是國內第一流的。

男丙　是歐洲第一流的。

男丁　歌德曾在這裡住過，住在金天使旅館。

男甲　布拉姆斯在這裡譜過一首四重奏。

男乙　貝拖耳特‧施瓦爾滋在這裡發明火藥。

畫家　我是美術學校畢業的高材生，現在我在替人畫標語。[43]

回憶著家鄉過往的風光讓人更是心酸，不過，這種衰敗的情況可能有改觀的機會了。他們期待著克萊爾的到來，不管她是誰、她的條件是什麼，只要她能捐助顧倫一筆金錢，讓這個被人遺忘了的城市再度復甦，大家都會盡力而為的。當市長帶著城裡的一些重要人士來到月台時，市長非常慎重地指揮、安排歡迎的事宜，連教師、牧師，還有貴客的舊情人伊爾都參與這個計畫，看來似乎這次貴客的光臨真能改變些什麼；所有人的心在這一刻緊繫一起，大家打足精神為了顧倫的未來而努力。

克萊爾來了以後一切果真進行順利，雖然中間發生了一些小狀況，但是克萊爾看起來並不太在意，而且她出手闊綽，一下子就給了列車長四千元，以此推斷，顧倫真的有救了；甲、乙、丙、丁們心中充滿了許久不見的歡樂，大夥兒於是跟著伊爾和克萊爾到城裡四處逛逛，多了解這位光榮返鄉的大富婆，在需要的時候，還可以隨時提供幫助與服務。

晚宴裡所有人把最好的衣服穿上，帶著滿懷的期待等著即將到來的好消息。看到克萊爾與她過去所認識的人一一客氣地寒暄，氣氛真是好！市長要發表演說了，大家聚精會神地仔細聽著……雖然內容奉承又誇張了些，但是大夥兒還是得在適當的時機熱烈地鼓掌以表示支持與贊同。現在克萊爾要說話了，她一開口就否認了剛才市長所說的，而且內容實在差太多；市長的臉上堆滿了尷尬的笑容，大家心想完了，早知道剛剛就不那麼用力地鼓掌，等等，克萊爾好像又要說話了……什麼！？十億元！？五億給市政使用，五億分給所有顧倫的人！？大家突然間被這個令人無法想像的好消息給嚇傻了，一會兒之後，某個人想通了、清醒了，他爆出了歡呼聲，跟著，所有人也隨之瘋狂地喊叫。

不料，克萊爾接著提出來的交換條件讓人又搞不清楚了，她說她要以這「十億元來買一個公道」？市長小心翼翼回答她，「公道是不能買的」，這時候克萊爾叫出了她的管家，然後問是否還有人認得他？教師突然間驚訝地表示他就是以前顧倫的法官侯夫；在所有人既茫然又期待的情況下，法官侯夫說出了四十五年前發生的事。

[43] 迪倫馬特：《老婦還鄉》，外國文學出版社，1998，p.207-208。

管　家　　那是 1910 年。我是顧倫法院的院長，需要審理一件關於父權問題的訴訟案。克萊爾・查哈納西安，當時叫克萊爾・韋舍，她控告你，伊爾先生，是她的孩子的父親。

（伊爾不吭聲。）

管　家　　伊爾先生，當時你否認是孩子的父親，為此你還找來了兩個證人。

伊　爾　　這是多少年前的往事了。那時我年輕，不懂事。

克萊爾　　托比、洛比，把柯比和羅比帶來。

（那兩個嚼口香糖的怪模怪樣的人把兩個瞎眼的閹人領到舞台的中間，那對瞎子手牽著手，是很快活的。）

兩個瞎子　我們來了，我們來了。

管　家　　伊爾先生，您認得這兩個人嗎？

（伊爾不吭聲。）

兩個瞎子　我們是柯比和羅比，我們是柯比和羅比。

伊　爾　　我不認識他們。

兩個瞎子　我們的樣子變了，我們的樣子變了。

管　家　　把你們的名字說出來。

瞎子甲　　雅各布・許恩萊因，雅各布・許恩萊因。

瞎子乙　　路德維希・施帕爾，路德維希・施帕爾。

管　家　　怎麼樣，伊爾先生？

伊　爾　　我根本不認識他們。

管　家　　雅各布・許恩萊茵和路德維希・施帕爾，你們認識伊爾先生嗎？

兩個瞎子　我們是瞎子，我們是瞎子！

管　家　　你們從他說話的聲音聽得出他是誰嗎？

兩個瞎子　聽得出他的聲音，聽得出他的聲音。

管　家　　1910 年那時候，我是法官，你們是證人。路德維希・施帕爾和雅各布・許恩萊因，那會兒你們在法庭上發誓作證，你們都說了些什麼？

兩個瞎子　說我們跟克萊爾睡過覺，說我們跟克萊爾睡過覺。

管　家　　你們在我面前，在法庭面前，在上帝面前發了這樣的誓言。你們當時說的是實話嗎？

兩個瞎子　我們發的是假誓，我們發的是假誓。

管　家　　為什麼要這樣做，路德維希・施帕爾和雅各布・許恩萊因？

兩個瞎子　伊爾賄賂了我們，伊爾賄賂了我們。

管　家　　他用什麼賄賂你們？

兩個瞎子　用一升燒酒，用一升燒酒。

克萊爾　　現在講一講我是怎麼對付你們的，科比和羅比。

管　家　　講講克萊爾夫人是怎麼對付你們的吧。

　兩個瞎子　太太派人尋找我們，太太派人尋找我們。

　管　　家　就是這樣。克萊爾派人尋找你們，找遍了天涯海角。雅各布‧許恩萊因已經移居到加拿大，路德維希‧施帕爾跑到了澳大利亞。但是她還是找到了你們。那麼，她是怎麼對付你們的呢？

　兩個瞎子　她把我們交給了托比和洛比，她把我們交給了托比和洛比。

　管　　家　托比和洛比又是怎樣對付你們的呢？

　兩個瞎子　割掉了我們的生殖器，挖掉了我們的眼睛。

　管　　家　全部經過就是這樣：一個法官，一個被告，兩個假證人，在1910年製造了一件冤案。是不是這樣，原告？

　（克萊爾站了起來。）

　伊　　爾　一切早都過去了，這是一椿喪失理智的陳年老帳。

　管　　家　原告，那孩子後來怎麼了？

　克萊爾　只活了一年。

　管　　家　您自己呢？

　克萊爾　我成為妓女。

　管　　家　為什麼？

　克萊爾　是法庭的判決造成的。

　管　　家　於是您現在要求人們為您伸張正義，是不是這樣，克萊爾‧查哈納西安夫人？

　克萊爾　我可以做到如願以償，只要有誰把伊爾殺死，我就給顧倫十億的錢。[44]

　　原來，克萊爾的回鄉並非為了拯救而是為了復仇，一個四十五年前的血海深仇；顧倫居民們突然間理解到事情並非如他們想得那麼簡單、那麼單純。

　　在市長的拒絕言論中，居民們第一次感受到人性的光輝，感受到自己作為一個文明人的價值，不錯，人命豈可以金錢來買賣？！況且伊爾是大家一起生活了幾十年的老朋友，絕對不能出賣他；在掌聲中大家臉上寫滿堅決的意志。

　　激情過後，大家繼續過著貧困的生活；克萊爾住進了金天使旅館，看到她，居民們就聯想起她答應要給的十億元；這種誘惑實在叫人難以承受。日子一天一天的過去，大家所受的折騰也一天一天增大，終於有人忍不住煎熬開始動搖了，他們想先從伊爾身上得些好處，一些不傷大雅的好處。

　伊　　爾　早！

　顧客甲　香菸。（易拿菸）不是那種，要綠的。

　伊　　爾　綠的比較貴。

　顧客甲　請記帳。

　伊　　爾　什麼？

[44] 迪倫馬特：《老婦還鄉》，外國文學出版社，1998，pp.233-236。

顧客甲　記帳。

伊　爾　好吧，衝著你的面子，我就破例一次。

顧客甲　是誰在彈音樂？

伊　爾　那兩個瞎子。

顧客甲　他們彈得很好。

伊　爾　哼！

顧客甲　（打趣地）他們讓你緊張？聽說查夫人正在準備婚禮。

伊　爾　（不耐煩，沒好聲地）是啊，我也聽說了。

（婦人甲、乙進。她們把牛奶罐遞給伊爾。）

婦人甲　買牛奶，易先生。

婦人乙　這是我的罐子，易先生。

伊　爾　早啊！妳們都要一公升牛奶嗎？

（伊爾打開一個牛奶罐正要舀牛奶。）

婦人甲　易先生，要全脂牛奶。

婦人乙　兩公升全脂牛奶。

伊　爾　但是全脂牛奶比較貴。

婦人乙　請記帳。

伊　爾　記帳？

婦人甲　再來一盒牛奶巧克力糖。

婦人乙　我也要。

伊　爾　也記帳？

婦人甲　當然。

婦人乙　易先生，這些我們在這裡吃。

婦人甲　易先生，在你這兒最好了。

（婦人甲、乙坐到店舖後面吃起巧克力糖。顧客乙進。）

顧客乙　早啊，今天會很熱的樣子。

顧客甲　天氣會一直好下去。

伊　爾　今天一大早我就有顧客上門，已經有好一段日子沒什麼生意了，這幾天湧進了一大群客人。

顧客甲　我們支持您，支持我們的伊爾，堅決地支持。

婦人們　（吃巧克力。）堅決支持，易先生，堅決支持。

顧客乙　您到底是受愛戴的人。

顧客甲　最重要的。

顧客乙　明年春天就要當選市長了。

顧客甲　絕對沒有問題。

婦人們　（吃巧克力。）絕對沒有問題，易先生，絕對沒有問題。

顧客乙　給我一瓶酒。

伊　爾　平常那種？

顧客乙　不，要法國白蘭地。

伊　爾　那很貴，沒人喝得起。

顧客乙　有時候也得享受享受。

（伊爾拿下白蘭地。）

伊　爾　請。

顧客乙　還要菸草，抽菸斗用的。

伊　爾　好的。

顧客乙　要進口貨。

伊　爾　這個星期我就破個例，但是如果發了失業救濟金，馬上就得付帳。

眾　人　當然，當然。[45]

　　於是大家都到伊爾的店裡記帳拿走一些好久都買不起的東西，食髓知味後，他們也到別人的店裡記帳拿走更多其他的東西；就這樣，顧倫城的人已經一點一滴地預支了他們尚未拿到手的錢，伊爾的賣命錢。

　　隨著帳單越來越多，居民們要面對現實的壓力就越來越大，必須想想辦法來付錢了，怎麼付？用什麼付？心裡想的是「那就用克萊爾的十億元來解決所有問題吧」，但是，「我們已經堅決地表示過不會答應克萊爾的交換條件，現在該怎麼辦才好？得想個兩全其美的辦法，一方面要能拿到錢，不僅讓大家把債務解決，從此還可以過好日子，另一方面，不能說出心理真正的想法，要找個藉口和理由來包裝一下，否則會讓人看不起，說我們為了錢而出賣了伊爾。」

　　經過了深思熟慮之後，這些人終於找到好辦法了，他們決定把一切的責任都推給伊爾，因為事情本來就是因他而起的，再說，他也的確做出對不起克萊爾的事，他有錯在先！克萊爾要的是公道，大家就給她公道；克萊爾要的是多年前她不曾得到的正義，顧倫就應該還給她應得的正義。決定之後，事情就簡單多了，不過先得看好伊爾，免得他先逃跑了，還有，這陣子城裡來了很多的新聞媒體，得防止伊爾向他們「惡人先告狀」，破壞了所有的好事。

　　市長終於要召開市民大會了，不知他會怎麼說？他還是會跟先前一樣拒絕克萊爾的提議嗎？看市長最近的穿著打扮，還有他辦公市裡的建築藍圖，他心裡應該與大家所想的一樣吧？還有教師、牧師、和醫生這幾個重要人士，他們呢？說不定他們會持不同的意見？先去開會吧，大家隨機應變。

　　會場中會議開始了，市長首先發言：

市　長　首先歡迎顧倫市民的光臨，現在會議開始，討論事項只有一件。我
　　　　很榮幸能宣佈克萊爾夫人，我們的傑出市民，名建築師韋舍的女兒
　　　　要捐贈我們十億元，五億元給市政府，五億元分配給所有市民。為

[45] 迪倫馬特：《老婦還鄉》，外國文學出版社，1998，pp.238-245。

> 了行政上的需要，我將舉行一個投票，所有顧倫的市民都以舉手來
> 表示意見。
>
> 教　師　市長，在投票之前我有話要說。
> 市　長　請說吧。[46]

大家屏息以待，不知道這個老頑固要說些什麼：

> 教　師　各位，我們必須明白，查夫人捐款是有意義的，有什麼意義呢？她
> 是要用錢財使我們快樂嗎？她是要用金錢來填塞我們，讓我們都變
> 成富有的人嗎？她是要用她的財力去恢復華格納工廠，日畔礦場以
> 及柏克曼企業嗎？不，你們知道，不是的。查夫人心中有更重大的
> 計劃，她是為了一個公道，一個價值億萬的公道，她要讓我們這兒
> 成為講公道的地方，她這要求使我們萬分地震驚，難道我們這兒不
> 是講公道的地方嗎？[47]

太好了！原來校長也是跟我們站在一邊的，好，得支持一下造成氣勢：

> 市民甲　從來就不是！
> 市民乙　我們姑息罪惡！
> 市民丙　我們判決錯誤！
> 市民丁　我們採聽偽證！
> 婦人甲　我們包庇無賴！
> 眾　人　對，非常對！
> 教　師　各位顧倫市民，這的確是一樁令人難過的事實——我們姑息不公。
> 我非常明白金錢所能帶給我們的物質條件，我一點也沒有忽視，貧
> 窮是罪惡與痛苦的根源。但是，這件事還是和金錢無關——（掌聲）
> 和生活水準、富裕無關，和奢侈無關，這件事只關係我們是否要實
> 踐公道。[48]

還有，醫生好像也要說話了……教師看了他一眼，接著說：

> 教　師　同時，不只為了公道，還為了一個理想，我們的祖先為了它而生存，
> 為了它而奮鬥，也為了它而犧牲，這個理想形成我們文明世界的價
> 值——[49]

[46] 迪倫馬特：《老婦還鄉》，外國文學出版社，1998，p.298。
[47] 迪倫馬特：《老婦還鄉》，外國文學出版社，1998，p.298。
[48] 迪倫馬特：《老婦還鄉》，外國文學出版社，1998，p.299。
[49] 迪倫馬特：《老婦還鄉》，外國文學出版社，1998，p.299。

快給教師再一次熱烈的掌聲表示贊同，等等，牧師也動了動嘴巴……教師又以眼神阻止了他：

> 教　師　如果我們傷害了鄰居，違背保護弱小的誡規，褻瀆婚姻，欺蒙法庭，迫害年輕的母親，那麼自由便面臨了危機。我們要以上帝之名，嚴肅地處理我們的理想，一點也不能含糊——（熱烈的掌聲）。[50]

Bravo！危機解除了，一切都沒問題了！！！

> 教　師　富裕要能產生恩澤，富裕才具有意義；只有渴望恩澤的人，才得以蒙受恩澤。顧倫人，你們有這種飢渴，這一種精神上的飢渴，而不是另一種世俗的、肉體上的飢渴嗎？[51]

真不愧是顧倫的重量級人物，他所說出來的話和所做的舉動真是太漂亮了！這一刻所有顧倫人在這位教育英才老人家的濡染下再一次緊緊一起，為了美好的前（錢）途，展現出萬眾一心的團結力量。大家在市長的領導下高聲呼喊：

> 群　眾　不是為了錢。
> 市　長　而是為了公道。
> 群　眾　而是為了公道。
> 市　長　由於良心不安。
> 群　眾　由於良心不安。
> 市　長　我們要斬除罪惡的根源。
> 群　眾　我們要斬除罪惡的根源。
> 市　長　心靈才能得到安寧。
> 群　眾　心靈才能得到安寧。
> 市　長　還有我們有崇高的理想。
> 群　眾　還有我們有崇高的理想。[52]

就這樣，伊爾被出賣了，他的生命結束在一群與他一起成長的朋友的手上。

這群人並非生來就惡，在面對道德與利益的衝突時，他們仍會掙扎，他們心中也很清楚地明瞭自己的作為是不對的、是可恥的，所以才會找理由、找藉口來掩飾、來包裝；只是，他們是一群無知的大眾，缺乏了更強的意志，也少了對自

[50] 迪倫馬特：《老婦還鄉》，外國文學出版社，1998，p.299。
[51] 迪倫馬特：《老婦還鄉》，外國文學出版社，1998，pp.298-299。
[52] 迪倫馬特：《老婦還鄉》，外國文學出版社，1998，p.302。

已多一點的要求與對「做對的事」（do the right thing）[53]的堅持。他們並非不能解決克萊爾所帶來的難題，克萊爾也並非打不倒的，有太多的方法、有太多的途徑可以讓顧倫活過來；只是，以他們的智慧，他們只能、也只會做出這樣的選擇。究其所以，因為這樣最簡單、最輕鬆、也最有利。這群人似乎就活在我們之中；在劇作家的眼裡，他們未嘗不是普羅大眾的縮影。

人的一生有許多面對叉路的時刻，在選擇一條正確的路時，一般大眾往往不會選擇對的一條，因為「It's too damn hard！」[54]。

前面提到過在本劇中有第三種類別的人物，這類人物與其他角色相比，顯得不太真實又格格不入，他們是迪倫馬特用來塑造其戲劇風格的功能性人物──在此所指的是那兩個被伊爾以一瓶酒收買在法庭上做偽證，後來被克萊爾閹掉又弄瞎的怪人柯比與洛比，以及從頭到尾幾乎沒說過話、嘴裡一直嚼著口香糖、幫克萊爾抬轎子的羅比和托比。

這四個角色所要造成的戲劇效果是迪倫馬特所謂的「怪誕」（直譯為「即興奇想」），他認為「怪誕是一種極致的風格，一種突然出現的形象化的東西，是詼諧和思想敏銳的表現」。迪倫馬特有他自己的一套戲劇觀，他認為「如今悲劇所賴以存在的肢體健全的社會共同體已不復存在，悲劇是以罪過、困苦、過錯、疏忽和責任為前題的，在我們這個世紀的鬧劇中，在這個白種人最後一輪的輪舞中，沒有罪人，也不再有責任承擔者了，所有的人都可以不負責任，也沒有人想負責任，真是沒有任何人都行。一切都被捲走了，不知掛在哪個柵籬上，我們是集體負罪，集體躺在父輩和祖輩的罪狀上……現在只有喜劇才適合我們……喜劇乃是絕望的表達」。[55]

迪倫馬特所謂的喜劇是較偏向悲劇與喜劇結合而成的「悲喜劇」，他說「儘管純悲劇是不可能了，悲劇性的東西始終還是可能的。我們可以從喜劇中取得悲劇性的因素，把它作為一種可怕的因素，作為一種自行敞開著的深淵提取出來，所以莎士比亞的許多悲劇性因素是從喜劇中冒出來的」。[56]

要做到這樣，戲劇的「情節是滑稽可笑的，人物則是悲劇性的」；我們可以說這是一種類似「黑色幽默」的悲喜劇。這種悲喜劇的目的在於「誠然誰看到這個世界的無意義、無希望都會感到絕望，但是這種絕望不是世界的結局，而是人們對世界的一種回答，也許還有一種回答：不絕望。比如決心要經受這個世界的考驗，這個我們經常生活在其中，一如格列佛生活在巨人當中一樣的世界，就是格列佛也要保持距離，就是他也要後退一步，他要估量一下對手，再決定是準備同他戰鬥呢，還是逃離他。」[57]

[53] 電影《為所應為》（*Do the Rigth Thing*; 1989）之片名；導演 Spike Lee。

[54] 電影《女人香》（*Scent of Woman*; 1992）中男主角 Al Paccino 的台詞；導演 Martin Brest。

[55] 迪倫馬特：《戲劇問題》（1955）；《戲劇美學》，童道明主編，洪葉出版社，1993，p.62。

[56] 《戲劇美學》，洪葉出版社，1993，p.62。

[57] 《戲劇美學》，洪葉出版社，1993，p.63。

　　迪倫馬特所要創造的戲劇是一種可以喚醒觀眾、引發觀眾思考、尋找多種可能的戲劇，這樣的戲劇必須時而不動情、時而不陷入劇中情境、能站在理性角度為戲裡所提出的問題尋求另外的解答。「悲劇克服距離，喜劇創造距離」，唯有產生距離，觀眾才得以在觀戲的過程中保留自我，因此通過戲劇中的怪誕，觀眾對戲劇產生了距離。

　　迪倫馬特這樣的論點與布列希特史詩劇場理論中的「離異」、「陌生化」稍有類似，只是「布列希特在他的街頭劇中所發展的把世界視為故事，然後表現故事是如何發生的這一命題，可能帶來布列希特已經證明了的了不起的戲劇，但是在提供證明的時候，主要的一點必定被隱瞞了；布列希特思考的很無情，因為很多方面他無情地不去思考。終於通過即興奇想，通過喜劇，那不知名姓的觀眾作為觀眾，使這一切成為可能。對現實有所期待，現實也要求索取。即興奇想把成批的戲劇觀眾，特別容易地變成一大群，他們能夠被襲擊、被誘惑、被蒙蔽，去傾聽他們通常不那麼容易聽到的事情。喜劇是一種捕鼠器，觀眾一經陷入其中，必定會越陷越深。」[58]

　　迪倫馬特的即興奇想是「通過距離來表現」的；它具體地表現在三個層面上，一是劇情內容，二是人物形象，三則是在劇場演出時的呈現手法。

　　在劇情上，《老婦還鄉》是一個劇作家設定了的故事，這個故事不一定會發生在真實的世界之中，也就是說，劇作家通過了「戲劇假定性」讓這個故事在戲劇的世界裡成為真實，一切都合理了；然而如果一切都真實與合理時，觀眾便容易迷失於戲劇之中而產生幻覺，那前面所提到迪倫馬特所要造成的戲劇目的就無法達成，因此，必須有一些奇特的東西加進其中，使得合理中有一些不合理、真實中又有一些與真實世界相矛盾的地方，也就是說，觀眾在觀看經過刻意處理後的戲劇時，情感與理智會產生一條界線，這條界線會辨別出何者為真，要以認真的態度來看待，何者是作者特意以「不正常」的方式來呈現，而此時觀眾就會感受到它的「不正常」——這就是所謂的「距離」、所謂的「即興奇想」，也就是所謂「一種極致的風格，一種突然出現的形象化的東西，是詼諧和思想敏銳的表現」。

　　這個劇本在前面的分析中已提過，是可以禁得起理性與邏輯思維來分析的，在經由劇作家細緻地假定下，它是一個深具戲劇張力、合理又有強勁衝突的好故事；它的「怪誕」不在故事本身，而在它如何被呈現。

　　克萊爾在劇中被寫成是世界上最有錢的女人，她歷經多次重大災難而不死，她的手和她的腿是假的義肢。她出入坐的是羅浮宮的古董轎子，為她抬轎的是兩名從美國監獄買來的死刑犯，而她的兩名隨從是曾經害過她的偽證人，這兩個人被她挖出眼睛又割掉命根子。她來到顧倫隨行帶著一口黑色的棺材，她的寵物是一隻黑色的豹子。剛到的時候跟著她的是第七任丈夫，一位菸草商，當她離開的時候與她同行的則是第九任，某諾貝爾獎得主。這些行為與狀況，以一般的眼光，把每一項分開來看時都已具有某種悲劇的戲劇性衝突，而當它一次全部、同時出

――――――――――
[58]　《戲劇美學》，洪葉出版社，1993，pp.63-64。

現在一個人身上時，那種戲劇性已因過度（over-loaded）而失去了它的悲劇感；原本產生於觀者心中的哀憐與恐懼（pity and fear）因作者誇張、誇大的安排與配置，被繼之而起的荒謬感（absurd）給取代；原本在觀劇過程中偶爾建立起的幻覺，也被這樣的不真實給沖銷、破壞了。

再來看到人物的形象；在這裡，「距離」除了表現在劇中的人物之間，同時也建立在與觀眾之間。

柯比與洛比一出現在舞台上就以不同於其他角色的形象來呈現。從劇情的後續發展中，我們知道他們二人是克萊爾的僕從，但是當克萊爾首次到達顧倫時，他們二人並未跟隨著她，一直到克萊爾與伊爾出發到顧倫城四處逛逛時，二人才「獨自」出現：

> 居民跟著棺材，這後面是克萊爾的僕從提著行李，還有無數的箱子由顧倫居民搬運，警察指揮著交通，正想跟在隊伍後面走，卻從右邊出現了兩個矮胖的老頭，講話聲音輕輕的，手牽著手，穿得很講究。
>
> 兩　人　我們到了顧倫，我們聞得出來，我們從空氣中聞得出來。
> 警　察　你們是什麼人？
> 兩　人　我們是老夫人的人，我們是老夫人的人，她叫我們柯比和洛比。
> 警　察　查夫人下榻在金天使旅館。
> 兩　人　（快樂）我們是瞎子，我們是瞎子。
> 警　察　瞎子？那我帶你們去。
> 兩　人　謝謝你，警察先生。
> 警　察　你們是瞎子，怎麼知道我是警察？
> 兩　人　聲音，聲音，所有的警察聲音都一樣。
> 警　察　你們這兩個又矮又胖的男人，你們對警察好像很有經驗，先生。
> 兩　人　（吃驚）什麼！男人！他當我們是男人。
> 警　察　見鬼，要不你們是什麼？
> 兩　人　一定看得出來，一定看得出來。
> 警　察　嗯，至少精神飽滿。
> 兩　人　天天吃豬排和火腿，天天吃豬排和火腿。
> 警　察　我帶你們去旅館。
> 兩　人　去巴比和莫比那裡，去巴比和莫比那裡。[59]

之後二人再度出現在金天使旅館由管家巴比，也就是法官侯夫，所開的法庭上：

> 兩個嚼口香糖的壯漢把兩個瞎眼的閹人帶到舞台中央，兩人手牽手、快快樂樂。

[59] 迪倫馬特：《老婦還鄉》，外國文學出版社，1998，pp.221-222。

管　　家　　那是 1910 年。我是顧倫法院的院長，需要審理一件關於父權問題
　　　　　　的訴訟案。克萊爾・查哈納西安，當時叫克萊爾・韋舍，她控告
　　　　　　你，伊爾先生，是她的孩子的父親。

（伊爾不吭聲。）

管　　家　　伊爾先生，當時你否認是孩子的父親，為此你還找來了兩個證人。

伊　　爾　　這是多少年前的往事了。那時我年輕，不懂事。

克萊爾　　托比、洛比，把柯比和羅比帶來。

（那兩個嚼口香糖的怪模怪樣的人把兩個瞎眼的閹人領到舞台的中間，那對
瞎子手牽著手，是很快活的。）

兩個瞎子　　我們來了，我們來了。

管　　家　　伊爾先生，您認得這兩個人嗎？

（伊爾不吭聲。）

兩個瞎子　　我們是柯比和羅比，我們是柯比和羅比。

伊　　爾　　我不認識他們。

兩個瞎子　　我們的樣子變了，我們的樣子變了。

管　　家　　把你們的名字說出來。

瞎子甲　　雅各布・許恩萊因，雅各布・許恩萊因。

瞎子乙　　路德維希・施帕爾，路德維希・施帕爾。

管　　家　　怎麼樣，伊爾先生？

伊　　爾　　我根本不認識他們。

管　　家　　雅各布・許恩萊茵和路德維希・施帕爾，你們認識伊爾先生嗎？

兩個瞎子　　我們是瞎子，我們是瞎子！

管　　家　　你們從他說話的聲音聽得出他是誰嗎？

兩個瞎子　　聽得出他的聲音，聽得出他的聲音。

管　　家　　1910 年那時候，我是法官，你們是證人。路德維希・施帕爾和雅各
　　　　　　布・許恩萊因，那會兒你們在法庭上發誓作證，你們都說了些什麼？

兩個瞎子　　說我們跟克萊爾睡過覺，說我們跟克萊爾睡過覺。

管　　家　　你們在我面前，在法庭面前，在上帝面前發了這樣的誓言。你們
　　　　　　當時說的是實話嗎？

兩個瞎子　　我們發的是假誓，我們發的是假誓。

管　　家　　為什麼要這樣做，路德維希・施帕爾和雅各布・許恩萊因？

兩個瞎子　　伊爾賄賂了我們，伊爾賄賂了我們。

管　　家　　他用什麼賄賂你們？

兩個瞎子　　用一升燒酒，用一升燒酒。

克萊爾　　現在講一講我是怎麼對付你們的，科比和羅比。

管　　家　　講講克萊爾夫人是怎麼對付你們的吧。

兩個瞎子　　太太派人尋找我們，太太派人尋找我們。

管　　家　　就是這樣。克萊爾派人尋找你們，找遍了天涯海角。雅各布・許

恩萊因已經移居到加拿大，路德維希・施帕爾跑到了澳大利亞。
但是她還是找到了你們。那麼，她是怎麼對付你們的呢？

兩個瞎子　她把我們交給了托比和洛比，她把我們交給了托比和洛比。

管　　家　托比和洛比又是怎樣對付你們的呢？

兩個瞎子　割掉了我們的生殖器，挖掉了我們的眼睛。

管　　家　全部經過就是這樣：一個法官，一個被告，兩個假證人，在 1910
年製造了一件冤案。是不是這樣，原告？[60]

　　從上面的兩段戲中，我們可以清楚地在對話裡看出他們與一般角色不同的地方：在台詞上，幾乎每一句話都重複說兩遍；在表達上，他們所傳遞出的情緒似乎與當時所處的情境有所矛盾，同時，這兩個人出現時總是手牽著手，快快樂樂的──這些在在都顯得突兀、讓人感到奇怪。觀眾無法從這兩個角色身上找到情感的認同與投注，也無法以看其他角色的眼光來看他們──而這正是造成了他們與其他角色之間、與觀眾之間形成情感距離的原因。

　　還有那兩個克萊爾口中「嚼口香糖的」的彪形大漢羅比和托比，也引起同樣的效果。這兩個人在劇中從頭到尾幾乎沒有說過話，唯一的一次是克萊爾首次叫他們抬出轎子，要他們抬著她好與伊爾去逛顧倫的時候，而這兩個人也只說了「是的，夫人」，此後就再也沒說過話。他們原來是美國辛辛那提監獄要坐上電椅的死刑犯，克萊爾以兩百萬美金把他們買來，除了幫克萊爾抬轎子之外，他們主要的任務就是對付柯比和洛比。首先，當克萊爾在澳洲和加拿大找到柯比和洛比並把他們交給這兩個人後，他們便依照吩咐挖了他們的眼睛再閹割了他們；這個處罰其實是具有意義的──四十五年前柯比和洛比接受伊爾的賄賂做出偽證，睜眼說瞎話，供稱克萊爾與他們都睡過覺，於是克萊爾便在四十五年後要他們成為真正的瞎子，而且再也不能跟人睡覺了。之後，當許多新聞記者來到顧倫想知道克萊爾的最新動態時，柯比和洛比把某些訊息透露給記者，克萊爾又要二人把他們毒打一頓，最後將他們送進曼谷她經營的一家鴉片館去養老。這四個人物的安排（或者說這個 idea）也可以解釋為是迪倫馬特「即興奇想」具體的表現手法。

　　羅比和托比後來的遭遇與安排在劇中並無進一步的說明，但我們可以從二人出現的場景中感受到他們與柯比和洛比一樣，是為建立劇作家作品風格的功能性人物。順便一提，法官侯夫（巴比）、第七任丈夫（莫比）、第八任丈夫（霍比）、以及第九任丈夫（措比）也是一樣的。

　　第三個迪倫馬特用以展現「即興奇想」的方式，是通過在劇場演出時藉著演員的表現來呈現的；讓我們來看看劇本中的一個例子：

　　金天使旅館的雕像向上升回，有四個顧倫的居民抬著一條沒有靠背的板
凳從左側上，他們把凳子放在台左。男甲站上板凳，胸前掛著一個硬紙板做

[60] 迪倫馬特：《老婦還鄉》，外國文學出版社，1998，pp.234-235。

成的大紅心，上面寫著「克－伊」兩個大字。其餘三人在他的身旁圍成一個半圓形，各人手裡拿著張開的樹枝，裝成樹木的樣子。

男甲　我們都是樹，杉樹、松樹、櫸樹。

男乙　我們是深綠色的棕樹。

男丙　苔蘚、地衣和常春藤。

男丁　矮樹叢和狐狸窩。

男甲　游動的雲采，鳴叫的飛鳥。

男乙　道地德國荒園的樹根。

男丙　密密麻麻的磨菇，害羞的小鹿。

男丁　竊竊私語的樹枝，舊日的美夢。[61]

劇中當伊爾和克萊爾來到舊日的樹林中回憶往事時，劇作家在舞台指示中清楚地表達了他對場景變換的想法，他不以擬真的樹林作為劇情的環境，而以人（劇中角色）帶上象徵性的道具並透過台詞來扮演佈景和敘述此時假想的場景氛圍。這個安排與前面所呈現的方式大大不同，觀者此時應該會產生突如其來的莫名感－－舞台上的人物身處於同一場景，其中兩個演員仍以認真投入劇情的方式在表演他們的角色，而圍繞在他們旁邊的演員卻以不同的語言形態，扮作場上「會說話」的道具；雖然他們的態度也是認真的，但在觀眾邏輯性的接收上卻造成了大大的矛盾。之後，伊爾和克萊爾就在這些由人假裝的環境中愉快地聊著往事，當克萊爾望向遠方說道「看！一隻小鹿！」的時候，其中一個居民以跳躍的姿勢跑開，而克萊爾又說道「一隻啄木鳥」時，另一個居民從褲袋裡拿出一隻菸斗和一把生鏽的鑰匙，然後用鑰匙敲打著菸斗，發出「摳，摳」聲。除了提供這些道具與音效所造成的效果外，舞台上的這兩類演員甚至還有肢體上的接觸，來看看下面的例子：

伊爾　現在的情景跟以前一樣，那時候我們年輕、大膽，在我們熱戀的那些日子裡，我們常到康拉德村的樹林裡來玩。太陽高掛在棕樹的上空，遠處朵朵白雲飄動，野林深處傳來布穀鳥的叫聲。

男丁　布穀──布穀──

伊爾　（摸了摸男丁。）冷漠的樹木和樹枝間吹過的風，像大海的浪潮呼呼作響；像從前一樣，一切都像從前一樣。（裝成樹木的三個男人吹起氣來，手臂上下起伏地運動著。）[62]

透過這樣的呈現方式，觀眾因對戲劇中「不倫不類的配置」所引發的荒謬感，而產生了距離。

[61] 迪倫馬特：《老婦還鄉》，外國文學出版社，1998，pp.224-225。

[62] 迪倫馬特：《老婦還鄉》，外國文學出版社，1998，p.228。

最後，再讓我們回過頭來看看劇中最重要的兩個人物，男主角與女主角。在這段分析中，我將嘗試以心理學中人的「自我狀態」的觀點來探討，藉此來解釋構成人物性格、行為、遭受之間的緣由與關連，並析釋克萊爾和伊爾二人衝突背後的原始動機。

人在其一生中總會遇到些大大小小的挫折和不順遂，這些挫折和不順遂在戲劇的表現上我們稱之為「衝突」，而在心理學的表現上則叫做「問題」。因此我們可以說，人處在衝突中時如何利用各種方法去化解所面臨的衝突，這就是人解決問題的能力。首先，讓我們來了解什麼是問題。

一個對問題所下的定義：「兩種狀態間的衝突和差異。第一種狀態是呈現的狀態（presented state），也可以說是現在的狀態；第二種狀態是目的狀態（goal state），也可以說是期望的狀態。而呈現狀態和目的狀態之間的落差，就是我們所謂的問題。」[63]

下面的圖表[64]呈現的是「問題的架構」：

主觀反應

所指的是人自我的內在系統，也就是我們對外在環境的一種自然反應；這些自然反應會因人（個體）各自的條件（諸如原生家庭、知識水準、教育水準、宗教信仰、價值觀、道德觀……）不同而有不同的狀況與模式。在運作上，它可分為三個層面的反應機制，分別為認知反應、情緒反應、以及行為反應；這三者是交互、連動的系列反應，也就是說，它們是連鎖的、共伴而生的一種心理機制。

認知反應－個體在面對外在情境時所引發的想法。

情緒反應－個體在面對外在情境時可能會出現的情緒。

行為反應－個體在面對外在情境時所採取的行為、動作。

[63] 邱德才：《解決問題的諮商架構》，張老師文化，2001，p.34。
[64] 邱德才：《解決問題的諮商架構》，張老師文化，2001，p.39。

這三個層面的反應機制在交互作用下所產生的應對狀況，最終是為滿足個體的內在需求。

內在需求－個體內在感受上一種抽象的心理需求，在很多的時候，內在需求並不容易被察覺，須透過分析與整理來讓個體看到；大致可以條列有存在感、安全感、認同感、親密感、歸屬感、價值感和成就感。

外在情境

所指的是個體所身處的環境中，產生預期或非預期的變化；這些變化足以引發個體產生反應。在上面的圖表中我們列舉了八個較常見的情境：

1. 缺乏－原本應該要有而沒有的，在精神上比如家庭溫暖的匱乏，在物質上比如金錢的不足，或者在生理上比如肢體的殘缺。
2. 失落－原本有的但由於某些因素而失去，比如失戀、親人逝去、破產。
3. 傷害－遭受生理或心理的創傷，比如車禍重傷、被人施予暴力、言語辱罵、背棄或輕視。
4. 衝突－期待的與得到的有落差。
5. 挫折－在追求目的或進行行動時遭遇阻礙。
6. 威脅－遭受外來力量的抵制與干預，而無法繼續目的的追求。
7. 壓力－在追求目標或進行行動時，遭受外在或內在因素的影響而產生困難。
8. 意外災難－遭受非預期的外在傷害，如空難、水災、地震的災變，而因這些外在的災難可能引發內在的創傷。

主觀反應是受到外在情境的刺激而產生，反之，外在情境也會因主觀的反應而有所改變；二者是交互影響的。

讓我們用更清楚的語言來解釋主觀反應與外在情境之間的交互作用。當一個人遇到一件事或身處一個狀況時（外在情境），首先他會對這件事或這個狀況產生某種想法（認知反應），在有了這個想法之後他就會因想法而引發心中的感覺（情緒反應），然後再因感覺的推動而做出對應的舉動（行為反應）；當然，這個運作的方式也可能是先從情緒出發，經由認知，再到行為，或是先有行為，經由認知，再引起情緒；這些端視個體自身的運作習性與模式。這樣的連鎖反應在經過分析以後，可以找出這個人之所以這麼反應背後所要滿足的內在需求；在這裡，我們也可以把這個內在需求稱之為原始的動機（basic drive）。

利用這個理論把個體主觀反應與外在情境之間的交互作用一一仔細地觀察、整理，最後終能導向個體內心那最原始的需求；這個分析的過程，在心理學上稱之為「問題概念化」；唯有在問題被掌握到概念之中，問題才有可能被解決。

如果我們將這個方法運用到戲劇的分析上，透過劇中人物的主觀反應與外在情境之間交互作用的分析，就可以清楚地掌握他們的問題、了解他們的衝突，然後，在導演（或表演）的創作上，便能有更完整、更具體、更真實、也更具生命力的人物形象呈現。

　　有了上面的理論基礎後，讓我們來看看克萊爾與伊爾二人的問題，以及存在他們之間的衝突到底是什麼。

克萊爾

　　在劇本的故事中可以看出克萊爾人生所遇到最關鍵的情境是「伊爾的背叛」；它可以說是克萊爾人生的轉捩點。

　　在認識伊爾之前，從劇本後續台詞的描述中，克萊爾是一個經常逃學、挨老師打、功課奇差的女孩，她會因警察捉捕流浪漢而向他們丟石頭，也常坐在車站屋頂上向下吐男人口水。她的父親是一個有酗酒習慣的建築工人，母親後來跟別的男人跑了，父親因此發瘋住進瘋人院，母親最終因肺病而死亡。一個年輕的小女孩生在這樣的家庭，養就了這樣的行為舉止，我們可以判斷她不會是一個正常的人，因此她的主觀反應系統必定是扭曲的。年紀稍長之後，可能因為克萊爾長得漂亮又有著一頭具野性的紅色頭髮，也可能因為她那叛逆、不受拘束的個性，她流露出一種獨特的女性魅力；這讓一些年輕的男人對她存有非份之想，而卻也使她更加討厭男人。先就克萊爾的這段人生，依劇本中的狀況（given circumstances）做一個狀態分析。

外在情境

缺乏：家庭的溫暖、父母的愛、老師的關懷、同儕的認同、社會的接納。

主觀反應

認知反應－家不是一個溫暖的、提供愛的庇護所；學校不是一個友善的、有感情
　　　　　的停靠站；強勢的人都會欺負弱勢的人；父親是一個沒用的男人，他
　　　　　讓別的男人把母親搶走；世界上的男人都是壞蛋，他們會因為要滿足
　　　　　自己的欲望而搶走愛你的人，他們也會因為你長得漂亮而想佔你便宜。
情緒反應－憤怒；恐懼（引發自卑的複雜狀態，再由自卑反轉為驕傲的狀態）。
行為反應－逃避；攻擊；輕視他人（逃避的反轉）。

內在需求

安全感；親密感；認同感。

　　如果外在環境能有所改變，克萊爾就有可能改變；不幸的是，她遇到並愛上了伊爾，一個本身也有問題的人；愛可以使人改變，然而伊爾的愛卻帶著克萊爾走向更極端的錯誤。

　　二人初次相遇就被對方的特質所吸引，他們在對方的身上看到了自己的需求：克萊爾渴望來自他人的呵護與關愛，而伊爾期待平淡生活中出現令人興趣的刺激；於是這兩個人一拍即合，快速地墜入情網。兩人相戀之後，從來沒有享受

過愛的克萊爾，以她原本就扭曲的反應方式緊緊抓住這首次出現在她生命中最美好的經驗，她不顧一切、狠狠地愛著伊爾，為了有個床可以與他纏綿，她偷東西賄賂寡婦，也為了留住愛情，她不惜未婚懷孕；這些舉動正延續、並擴大著她的偏差。

如果伊爾在她懷孕後果真娶了她，那克萊爾的人生就會不一樣，也許還有改變的契機；但是，不幸再度來臨。伊爾為了自己的理由（稍後將做深度的探討），否認了克萊爾腹中的生命，克萊爾憤怒之中向法院提出告訴，伊爾以酒買通證人，而法官在不察的情形下判決克萊爾敗訴；霎時間，克萊爾面對了伊爾的背叛、證人的出賣、法院的不公、不義，以及來自全城居民的恥笑與輕視。

這個情境對克萊爾來說不僅是多重的打擊，也宣告了她從此再也無法「回歸正途」了。從前面的分析中我們可以清楚地看出克萊爾年少時的偏差狀況，如果再從變態心理學（abnormal psychology）[65]的角度來觀察，我們也可以判斷她符合「反社會型人格」（antisocial personality disorder）[66]的描述；在遇到伊爾之前，她對社會的體制是不認同的，她不受管束、不理規矩，經常逾越界限、目中無人，甚至會公然挑戰代表維護秩序的警察。然而，在命運的嘲弄下，當伊爾不承認她腹中的胎兒時，無助的她第一次求助於社會的體制，想藉由法庭的力量，一則讓伊爾不得不接受現實，負起該負的責任，二則希望自己「人單勢孤、受人欺侮」的景況能得到應有的重視。諷刺的是，這個她原本嗤之以鼻的社會體制竟以同樣冷酷的方式回應她、拒絕她；這個待遇使得她原本已偏執的想法更加強化（enlarge）、固著（fixation），自卑又驕傲，加上憤怒與恐懼，克萊爾離社會的正軌越來越遠了。

在失去所有的東西（包括父母、家庭、愛人、小孩、工作、人格……）之後，為了起碼的生存，她走上了出賣肉體這條痛苦、絕望的路。克萊爾離開家鄉淪為妓女，先前男人們為了金錢出賣她，現在她也為了金錢出賣自己，她不但是受害者，她也成了迫害自己的加害者；置身於如此強烈的矛盾之中，她的病態更是雪上加霜，克萊爾至此已然被拒於社會的邊緣之外。

外在情境

失落、傷害、挫折、威脅。

主觀反應

認知反應－世界沒有真愛；社會沒有真理；有權力的人就是對的，沒有權力的只能任人宰割；人可以為錢出賣一切，錢可以買到一切。

情緒反應－憤怒、恐懼、悲傷，並引發絕望、怨恨的複雜狀態。

行為反應－求助被拒只能自助；離開施予重創的家鄉，求取活命的路。

[65] 係指心理學科中研究行為異常的一個分支。它按照心理學的原理和方法，探索精神疾病異常心理現象的規律及其在實際領域的應用。
[66] 人格障礙類型之一；也稱悖德型、違紀型、無情型人格障礙。

內在需求

存在感。

　　很多人在遇到這樣的情境時會選擇自我毀滅一途，但克萊爾沒有。在她的天性中有一股叛逆、堅韌、不服輸的特質；因為這樣的特質，把她帶上偏差的路，但也因為這些特質，讓她在困境中活了下來。在這段人生低潮的時間裡，她隔絕了自己的感情，沒有靈魂似的活著，在不同的男人懷中維持著低賤的呼吸；但是，她的腦中並沒有停止忘記那傷人的悲痛，她苦撐著，靜靜地等待機會，在她內心深處那隱藏起來的力量以極細微的聲音告訴她，那一天總會來的，於是她苟延殘喘地活著……然後，有一天，機會果真來了：因為她那異乎常人的意志，她成為了世界上最有錢的女人。

　　脫離貧窮之後，克萊爾丈夫一個換過一個（請注意，她與他們都有合法的婚姻），她隨興地結婚，也隨興地離婚，完全憑她高興；她以這樣的行為來換回她曾在男人身上失落的自尊，也以這樣的方式在她的世界中操弄著過去所沒有的權力。有了全世界最多的錢之後，克萊爾決定用她的錢來買回過去，她要重新建立過去那個腐爛世界的秩序；她要「通過毀滅來改變過去」。

　　於是，她回到家鄉、回到過去，並藉著買賣要回她曾經失去的一切。她讓顧倫的人先飽嘗貧窮，進而失去自尊，最後出賣靈魂；她讓伊爾時刻處於被背叛、被出賣的恐懼之中——這些都是她過去所經受的，現在她把它們還給當初那些施加在她身上的人。在這整個過程中，她冷眼旁觀、絲毫不帶情感，她享受著那些人的痛苦與掙扎，她透過這些人的受難而得到自己的淨化；在她的眼中，這是一齣重演的戲，她不再是劇中受人擺弄的角色而是操縱全局的導演者；她成為了她世界的中心、宇宙的主宰。

主觀反應

認知反應－我是無所不能的；所有的人都在我的操控下；我可以改變全世界；我
　　　　　可以重寫歷史。
情緒反應－憤怒（先前憤怒的情緒由於認知的扭曲，轉化成以平靜、冷酷、漠然
　　　　　的狀態來呈現）；快樂（這個的情緒是參雜著痛感的，不再是純粹的
　　　　　喜悅感：雖然克萊爾的報復行動是順利的，但在行動中，過去的回憶
　　　　　再次重現，已經歷過的痛楚也再一次撞擊著她；一方面她感受報復的
　　　　　快樂，另一方面也同時感受著過去的憤怒、悲傷與恐懼）。
行為反應－報復。

　　完成復仇的克萊爾帶走了伊爾的屍體，雖然她還活著，但也成為一個活在自己的世界裡、只看得見自己、不再有情感需求的僵化的人；她的生命在她重寫歷史的一刻，已然永遠停滯，moreover，四十五年前在她離開顧倫之際，她的生命其實就已結束；她的一生只為復仇而活；此刻，她能為何而活？

伊爾

　　伊爾在初見克萊爾時就迷上了她，他為她的美麗而醉心，為她的野性而痴迷，也為她的瘋狂、不受羈絆而深受吸引；他們二人的確度過了一段甜蜜、愉快、開心、又充滿刺激的美好時光，不過，對伊爾來說，那不是愛。

　　正當青壯之年、長像英俊，又充滿著男性活力的伊爾遇到了狂野、奔放、渾身散發女性魅力的克萊爾，怎能不動心？鎮上其他的女孩並非不漂亮，但大都保守、乖巧又乏味，怎能比得上克萊爾？就在這股費洛蒙（pheromone）的催動下，兩個人快速掉入情欲的網。

　　伊爾在認識克萊爾前一定就聽說過她奇特的行徑（以克萊爾不同常人的行為表現，應該會是別人閒談的話題），但在真的遇到時卻又毫不顧慮地與她交往，他的心中一定有些想法。據劇本裡對他的描述，當他與克萊爾處於「熱戀」時，克萊爾的同學，那位鎮上雜貨商老闆的女兒伯瑪蒂，也偷偷地喜歡著他，每當他到雜貨店時，她都會送給他一些香菸；如果伊爾真愛克萊爾，而他也知道伯瑪蒂喜歡他，他就不會接受她送的香菸，甚至不會再到她家的雜貨店去買東西；可見伊爾心中存在一些貪人便宜、利用別人（take advantage）的自私心態。

　　與克萊爾交往，伊爾非但沒有對這個條件比他差的女孩有所助益、拉她一把，反倒跟著她一起做壞事、向下沉淪；這對一直可能身處平凡、穩定生活中的他來說，是一種令人興奮的刺激，他在她身上體會不同以往的經驗，也得到某種程度的滿足；直到二人玩得過火，出了問題，克萊爾懷孕的這件事把他從遊戲狀態中拉回現實，他開始認真地思考他的處境；考慮之後，他拒絕承認。

外在情境

衝突、壓力。

主觀反應

認知反應－我只是玩玩而已，我並不打算與克萊爾結婚；就算結婚，對象應該是能幫助我、提供我好處的人；如果承認，我就得負責，我就得娶克萊爾，除了愛情，她能給我什麼？我的未來在哪裡？
情緒反應－憤怒（引發反感、厭惡、煩躁、不平靜的狀態）。
行為反應－否認；切斷關係。

內在需求

存在感、價值感。

　　在他否認之後，個性火爆的克萊爾不肯罷休，硬是將這個問題擴大，最後竟鬧上了法院；此時伊爾緊張了，他必須想出一個能解決的辦法，於是，他以他這種人的智慧可以想得到的方式，處理了這個麻煩。

外在情境

衝突、壓力、威脅。

主觀反應

認知反應－不能讓真相曝光，否則我就完了；克萊爾真討厭，她為什麼不放過我、
死纏著我；我必須保護我自己，不惜耍手段、耍陰險。

情緒反應－害怕、憤怒（引發焦慮的狀態）。

行為反應－說謊；賄賂；做偽證。

內在需求

存在感、安全感。

　　伊爾的這個舉動可以從另一個角度來理解，在他背後推動採取行動的是「自
我防衛」的心理機制；克萊爾的行為威脅到他的安全與生存的基本需求，為了維
護與滿足這些需求，他必須做出反擊。據德國精神分析學派心理學家凱倫・霍爾
奈（Karen Horney, 1885-1952）的「成熟理論」（self-realization），她認為：

> 　　健康的人類發展是一個自我實現的過程，而不健康的發展是一個自我疏
> 遠的過程。如果我們的基本需求能夠得到較好的滿足，我們就會使我們的感
> 情、思想、意願、興趣……得到澄清和深化，發展我們可能擁有的特殊才能
> 或天賦，運用自己自然情感進行自我表現以及與人交流的天賦。所有這一切
> 會適時地使我們發現自己的人生價值和目的。如果我們的心理需求嚴重受
> 挫，我們的發展方向就會截然不同。自我疏遠一開始防禦的是「基本焦慮」，
> 也就是疏遠、無助、敵意和恐懼感所產生的一種強烈的不安全感和模模糊糊
> 的恐懼。由於這種焦慮，我們無法簡單地說愛或不愛，相信或不相信，表達
> 我們的意願或反對別人的意願，但是我們得自動地設計出種種方法來應付他
> 們，操縱他們，使自己受到最小的傷害。我們靠發展人與人之間的防禦戰略
> 來對付別人，我們靠內心的自我頌揚程序來彌補我們的渺小和不足感。這些
> 戰略構成了我們的努力，使我們盡量滿足現已變得貪得無厭的安全、愛、歸
> 屬和尊重需求。它們還用來減少我們的焦慮，為我們的敵對行動提供發洩途
> 徑。[67]

　　克萊爾和伊爾在行為的表現上顯示出他們心理的不健康，最初這兩個人因機
緣相遇，深受彼此不健康的特質所吸引，然而愛情並未導正他們心理原本的缺陷，
他們把自己原來的樣子放進一個不一樣的生活裡，用自己的想法、自己的行為與

[67] 伯納德・派里斯（Bernard J Paris）:《想像的人》（Imagined Human Beings），王光林、吳寶康、
袁穎譯，上海文藝出版社，2000，pp.25-26。

自己的情感繼續去過活，他們並未因為生命中加入了一個別人而嘗試改變自己、調整自己，於是日子一久，衝突產生了，問題也跟著來了。

　　問題發生的那一刻常常是人可能改變的最佳契機，如果人可以經由問題的刺激產生反省，那問題就會是一個正向的考驗，如果人無法在問題中反思、看到錯誤，那問題就不只是問題，它將成為人生的另一個危機。這兩個人在危機之中同時採取了防禦的戰略，一個攻一個防，另一個防又造成另一個的攻；就在這樣的來回往返之中，原本可以和平、理性解決的事，因為心中的不平衡，而變得越來越複雜、越來越無可挽回。

　　在克萊爾與伊爾兩人衝突的第一回合中，伊爾暫時取得勝利，他擺脫了克萊爾的糾纏，從麻煩中脫身，留下克萊爾獨自承受醜聞的戕害；此刻的他，心中不知感受如何？他會為了自己造成克萊爾身陷困境而自責、愧疚嗎？還是會為了自己僥倖、順利地逃脫而深感慶幸與驕傲？依劇本的描述，伊爾似乎很快地就把這件事拋諸腦後，並且繼續朝著人生的前端走去。

　　四十五年過去了，伊爾除了年輕時的這椿罪過外，他並沒有其他的惡行。在與伯瑪蒂結婚並繼承了雜貨店之後，他倒是安安穩穩地與妻子、兒女過著平凡的日子；然而，在世界的另一個角落，克萊爾也用了四十五年的光陰籌劃著她的另一波攻勢。

　　當得知克萊爾即將回來時，在市長的鼓動下，伊爾天真地以為自己真能為顧倫從克萊爾身上要到些好處，他真的以為只要自己像從前在談戀愛時，多說些情話、多表現些溫柔、多付出些體貼，他就能再次像一頭黑豹馴服小野貓般擄獲克萊爾的青睞，進而再踏上他等待已久的人生的高峰。看來，四十五年前的衝突以及四十五年的光陰並未教育他有任何的改變或成長；他仍是那個自私、短視、期待成功得來輕鬆的不成熟、不健康的人。

外在情境

不明、不確定。

主觀反應

認知反應－這真是一個天賜良機，雖然我過去有些不對，但是經過了這麼久，也許大家都已忘了吧？現在她是世界上最有錢的女人，她不會為過去那一點點小事而計較；她始終沒有忘記我，我的魅力是無可擋的；我得為了市長的寶座而努力。

情緒反應－快樂（引發興奮、期待的狀態，並帶出油然而生的優越感）。

行為反應－美化過去的衝突；扭曲過去的記憶；漠視可能的危機。

內在需求

價值感、成就感。

　　就在這樣的心理狀態下，伊爾做了錯誤的判斷；雖然到頭來無論他如何應對都敵不過克萊爾來勢洶洶的攻擊，但由於他認知上的錯誤，使得自己在短短的時間內歷經了巨大的衝擊；他的人生從最高點直線快速墜落。

　　眼看著身邊的人一個一個地逐漸掉入克萊爾佈下的網，一個一個地逐漸離他越來越遠，甚至他自己的家人也向著敵人的那邊靠攏；伊爾從恐懼中再次找回他的現實感，他思索著要如何反擊、如何應變、如何逃脫；然而，這次對方的力量太強大了，不是他無力抵抗，而是他根本無須抵抗，他一丁點的機會都沒有。

　　人在經歷境遇驟變的時候就是人必須改變的時候，如果在這個關鍵的時刻人還不改變，那原因只有兩個——不是他不夠痛苦，就是他無能為力。具體在伊爾的身上我們看到的是，他所面對的痛苦與威脅已足夠強大到他不得不做出改變，然而，諷刺的是，一切都已太遲，他也無能為力了。

　　在面臨即將到來的死亡的威脅時，伊爾反倒冷靜了下來，他此生第一次學會了反省，他終於看到了自己過去所犯的錯，也明瞭了他曾帶給別人的痛；在深深的覺察中，他知道他必須，也不得不面對自己所造成的局。

外在情境

失落、衝突、威脅。

主觀反應

認知反應－雖然所有人都背叛了我，但這卻是我自己造成的；該是算總帳的時候了。
情緒反應－憤怒、恐懼、哀傷，轉化以平靜、悵然的狀態呈現。
行為反應－面對現實；自我反省；退讓。

內在需求

自我認同。

　　在生命的最後一刻，伊爾從容以對，他默默接受擺在他面前的不公、不義，心中卻已毫無掙扎；這是他曾加諸在克萊爾身上的罪業，現在該是償債的時候了，就讓死亡帶走一切吧。

　　此刻的伊爾，突然之間變得壯大了起來；他成了唯一得到救贖的受難者。

　　以上這群劇中的人物，透過了劇作家豐富且深刻的想像，活生生地展現在觀者的眼前；藉著他們的性格、行為與遭受，為我們展示了一段無比精彩又令人動容的劇中人生。

第三部分　導演構思

我相信在一片混亂中是不可能有藝術的，藝術就是有條不紊、嚴整和諧……演出的一切參加者和創作者都應該服從於一個共同的創作目的。

康斯坦丁・史坦尼斯拉夫斯基

（史坦尼斯拉夫斯基全集；1986）

　　《貴婦還鄉》全劇共分三幕，但事件發生的場景非常多；依迪倫馬特寫作的獨特風格，他注重的是劇情與人物的表現，場景只是提供事件發生背景的一個輪廓，有的景是寫實的，有清楚的描述、明確的景觀並搭配必要的道具來增加說明，但有的場景只以簡單的佈景、畫片來示意，甚至以場上的演員充當「活道具」來替代真實的形象概念。這樣的寫作方式，對於讀者來說，透過迪倫馬特精彩、流暢的文筆是可以引發豐富聯想的，在讀劇本時，讀者隨著文字的描述在腦海中形成印象，一行一行地、一段一段地、甚至一幕一幕地自然而然組成合理的邏輯，就算有時對場景的實際概念不是很清楚，只要能掌握人物的台詞與故事的進行也可以接收到劇本的精神。然而，文學創作與劇場創作所使用的工具是截然不同的，當一個劇本被搬上舞台轉換成具體的演出時，劇場導演必須將劇作家文本中的文字符號以劇場的語言來呈現，原本由文字引發建立在意識中的抽象觀念必須以實際的景物來做成具象的視像，此時所有出現在舞台上可視見的東西取代了文字，原本可以用文字描述來補足想像的地方，在劇場中就必須以其他的手法來達成，這些手法包括了舞台佈置、人物造形、燈光、音效、演員表演以及導演場面調度（mise en scene）的能力。

　　由於人對視覺經驗的要求高於對想像經驗，一切可視見的東西對觀者來說「真實」「合理」是必要的判斷條件；在劇場中觀眾以「看」取代「讀」，一切發生在舞台上的事情都是以此作為「懂不懂」的依據；這個說法並非指所有劇本在演出時都必須以寫實的風格來呈現，而是無論以何種風格，導演在創作時必須有清楚的邏輯與理性的思維，對整體演出進行的每一個細節都有全盤的計劃與安排，換句話說，即使舞台上呈現的是一片混亂，這也是必須經過刻意、精心安排的混亂，不能有一點不確定，任其自行模糊地發生，不受控制。

　　基於上述,《貴婦還鄉》在舞台上的實踐,以導演的觀點來看,得先經過一些整理與調整才能滿足觀眾的基本需求與導演創作的邏輯。

　　首先,透過劇本的整編工作先行建立創作的根本。

（一）劇本整編

　　若就敘事的觀點來看,本劇的故事具備了傳統敘事的開始、中間、結束,在情節的結構上也符合戲劇金字塔在醞釀、上升、高潮、下降與終局之佈局;但在表現手法上,迪倫馬特為塑造本劇荒謬之劇場風格,將場景之更換穿插於劇情的流動之間,景物隨著人物的對話與行動直接在舞台上進行轉換,在某些段落中,為凸顯其黑色的幽默更以演員扮演佈景的一部分;這樣的安排是為打破觀眾的戲劇幻覺,保持旁觀者的主體性。

　　在前言中,導演曾提及試圖以幻覺劇場的情感基礎來處理這齣戲,因此,在整編的劇本中所有上述的劇場手法全然更動。在進行整編時,同時也參考了幾個原著不同的版本,包括英文與中文的翻譯本;整編之後,劇名取為《貴婦怨》,全劇共分三幕十場以及一個尾聲,是依照故事的時序,在明確的空間背景中由寫實（擬真）的人物所演譯的一齣情節劇。

　　以下是原劇與整編劇本（演出版本）的場景結構,以及兩者之間的差異;透過這個分析可以看出導演創作的基本邏輯。

原著			演出版本		
幕次	場景	事件	幕次	場景	事件（與原著之相異）
一幕	火車站及顧倫城景象。	1. 幾個城鎮居民無所事事地在車站前聊天,看著過站不停的火車回想過去的榮華並抱怨現今的破敗。	一幕一場	顧倫車站。	1. 同前 1。
		2. 一個居民提及有位億萬女富豪即將來訪,而這可能是小鎮轉變的契機。			2. 同前 2。
		3. 政府的扣押官從火車上下來。			3. 刪除。
		4. 市長一行人包括教師、牧師和伊爾來到,市長吩咐大家做好歡迎女富豪的準備。			4. 教師改為校長。
		5. 扣押官表示要扣押城鎮的財產來抵稅,市長以城鎮幾			5. 刪除。

第三部分　導演構思

已破產回應。

6. 市長與居民們繼續如何歡迎與討好女富豪的話題，眾人努力地在記憶中搜尋克萊爾的過去；市長以「接班人」為誘因，希望伊爾能因為過去與女富豪的情愫，多使點力為家鄉爭取救援，伊爾也藉機想展現自己地位的重要。

6. 同前。

7. 女富豪克萊爾在眾人不預期中帶著一大批隨從提早到達，火車的列車長憤怒地抗議克萊爾任意地拉下煞車，克萊爾豪氣地賞了他一大筆錢；城鎮居民認出了來者正是他們所等待的貴客，在所有的歡迎儀式尚未就緒的情況下，場面顯得一片慌亂。

7. 與克萊爾首次出現的隨從只保留管家巴比，並將與她同來的第七任丈夫改為未婚夫。

8. 伊爾與克萊爾簡單地敘了舊，克萊爾輕淡地表示了對家鄉的懷念，她並向大家介紹了她的管家與第七任丈夫。

8. 第七任丈夫原為菸草商，後來出現的第八任丈夫為電影明星；在此將之改為第七任未婚夫為電影明星。

9. 市長引著居民們展開熱烈的歡迎，克萊爾與過去的舊識寒暄，並提出一些令人納悶而尷尬的問題，伊爾在旁打圓場。

9. 同前。

10. 克萊爾坐上自己帶來的轎子，她要伊爾陪她到城鎮裡四處看看；居民們形成隊伍跟在後面。

10. 轎子的部分刪除；原本抬轎子的兩名僕從也一併刪除。

11. 在眾人離開後，另外兩個怪異的瞎眼男人上場，他們向留在場上的警察表示是克萊爾的僕從；警察領著二人

11. 同前。

		向城裡走去。				
	舞台換景,金天使旅館內景象。	12.市長、教師、牧師在旅館裡一邊看著工人們搬運克萊爾的行李,一邊談論著她怪異的言行舉止;在行李之中,除了一口棺材外還有一隻被關在鐵籠裡的黑豹。	一幕二景	金天使旅館及其露天廣場。	1. 同前 12。	
		13.警察上場告知克萊爾與伊爾相處的狀況;眾人對城鎮的未來感到樂觀,大家舉杯慶祝。			2. 同前 13。	
	舞台換景,由場上演員扮演樹林裡的樹木和小動物。	14.克萊爾和伊爾在樹林裡回憶過往,二人在年輕時曾是一對戀人,然而戀情並無結果。	一幕三景	森林。	3. 同前 14。	
		15.伊爾盡可能地討好克萊爾,克萊爾答應將給小鎮一大筆錢,伊爾喜出望外。			4. 同前 15。	
		16.在二人的對話中得知克萊爾歷經過多次的意外,她的身體有多處是義肢。			5. 同前 16。	
	舞台換景,金天使旅館內。	17.市長與居民們在旅館裡設宴款待克萊爾,克萊爾又問了一些奇怪的問題,眾人雖感到奇怪但礙於她是貴客的關係,以玩笑的方式帶過。	一幕四景	金天使旅館。	1. 同前 17。	
		18.伊爾向市長及部分居民表示克萊爾已答應給予小鎮一筆巨額的金援;大家表現得興高采烈。			2. 同前 18。	
		19.克萊爾表示即將要在鎮上教堂與第八任丈夫舉行婚禮。			3. 改為與第七任未婚夫結婚。	
		20.市長發表演說,極力討好、吹捧克萊爾。			4. 同前 20。	
		21.克萊爾反駁了市長對自己			5. 同前 21。	

		的描述，但她仍提供十億元作為贈禮，同時她也提出交換的條件；在眾人極度驚訝與不理解的情況下，克萊爾叫出管家，重演四十五年前的法庭審判。			
		22. 在克萊爾說出過去的真相並明白地表示要以伊爾的命作為交換後，眾人嘩然；市長義正詞嚴地拒絕提議；克萊爾不置可否地表示她可以等待。			6. 同前 22。
二幕	背景是金天使旅館，有一個房間的陽台；舞台上右為伊爾的雜貨店，左為警察局。	1. 克萊爾的僕人搬著鮮花和花籃進出旅館以佈置棺材，伊爾和兒子不認為這是威脅，因為小鎮的人似乎都站在伊爾這一邊。	二幕一景	舞台分為幾個區，同時呈現伊爾家的雜貨店及二樓臥房、克萊爾旅館陽台、市長辦公室、教堂以及警察局。	1. 僕人們改為旅館的服務生。
		2. 伊爾準備豐富的早餐但兒子、女兒均表示要外出找工作，伊爾受感動。			2. 同前。
		3. 陽台上，克萊爾要管家幫她安裝義肢。			3. 刪除。
		4. 居民甲來到雜貨店，他表達了對伊爾的支持並賒帳買好的香菸；在聊天中他談到克萊爾昨天和第八任丈夫舉行訂婚儀式的盛況。			4. 改為第七任丈夫。
		5. 克萊爾的兩個瞎子僕從經過，他們表示要去釣魚，伊爾粗聲回應。			5. 刪除。
		6. 陽台上克萊爾的兩名僕人彈奏著音樂，她則懷想著她的第一任丈夫查先生。			6. 刪除。
		7. 兩個婦女進來雜貨店表達了她們的支持，同時也賒帳買了好的牛奶。			7. 同前。
		8. 克萊爾看著小鎮的風景懷想著第三任丈夫。			8. 刪除。

		9. 兩個婦女賒帳買更多好的物品。		9. 同前
		10.克萊爾一邊抽著雪茄一邊懷想第七任丈夫。		10.刪除。
		11.伊爾和居民們對克萊爾的行徑有所批評。		11.刪除。
		12.居民乙進場賒帳買好酒並向伊爾表達支持。		12.同前。
		13.克萊爾要管家叫醒第八任丈夫。		13.刪除。
		14.居民乙繼續買了些他付不起的物品。		14.同前。
		15.第八任丈夫出現在陽台，他稱讚著小鎮優美的景色。		15.刪除。
		16.伊爾勉強答應居民們的賒帳，但突然間他發現所有人都穿著黃色的新鞋子；在情緒慌亂下，他拿起貨物丟向居民們，居民們則落荒而逃。		16.同前。
		17.陽台上，克萊爾感受到雜貨店的動亂；她的寵物黑豹發出低吼。		17.克萊爾在陽台上欣賞著小鎮秋天的景致，丈夫提著剛釣來的魚進場；丈夫表示他喜歡小鎮悠閒平靜的氣氛，同時他也認為克萊爾為小鎮帶來了生命的新氣息。
		18.伊爾來到警察局，他要求警察逮捕克萊爾；警察認為沒有足夠的理由。		18.同前。
		19.克萊爾在陽台上拆閱信件。		19.刪除。
		20.伊爾將他的擔心進一步地向警察說明，警察態度不很積極，他安撫伊爾要他別再胡思亂想。		20.同前。
		21.克萊爾要管家買股票。		21.刪除。
		22.伊爾道出居民們的改變試圖說服警察，同時他發現警察也喝好的啤酒、穿新的黃		22.同前。

		鞋子。			
		23.克萊爾要管家發電報處理她國外的生意。			23.刪除。
		24.警察接到電話要去捉捕克萊爾逃脫的黑豹；伊爾看到警察嘴裡的一顆金牙，他感到他才是被追捕的對象。			24.同前。
		25.克萊爾與丈夫閒聊著，他們談論著她的各任丈夫。			25.丈夫對小鎮開始感到無聊，克萊爾要他再去釣魚；丈夫離開前，克萊爾叫他要銀行匯十億元來。
	舞台右側換景，市政府辦公室。	26.伊爾來到市長辦公室，市長告知大家正忙著抓黑豹。			26.同前。
		27.克萊爾要管家叫剛到的世界銀行行長回去。			27.刪除。
		28.伊爾發現市長換上新的領帶、抽新的香菸、穿新的鞋子，並且正在籌劃蓋新的市政大樓；他激動地表示城鎮的人們要出賣他，市長嚴正地否認。			28.同前。
		29.克萊爾與丈夫繼續著閒聊，許多的媒體即將來報導他們的婚禮；丈夫已對小鎮的平淡與平靜感到不耐。			29.管家進場告知克萊爾她的黑豹逃跑，並已請人處理。
	舞台左側換景，教堂。	30.伊爾來到教堂，他將他的恐懼向牧師傾訴，牧師安慰著他並要他保持平靜的心；不久教堂的新鐘響起，空間中同時傳來追捕黑豹的槍聲，伊爾再度陷入恐慌；牧師要伊爾趕快逃離小鎮。			30.同前。
		31.管家告知克萊爾黑豹已被獵殺，小鎮居民組成歌隊來向克萊爾致意。			31.管家告知克萊爾黑豹已被獵殺，克萊爾要他將黑豹屍體帶回來。
		32.伊爾憤怒地阻斷了歌隊的進行，他把居民們趕走。			32.刪除。
		33.伊爾與克萊爾一上一下隔			33.刪除。

		著陽台，伊爾懇求克萊爾停止這齣戲，而克萊爾逕自回憶著二人年少時相戀的情景；伊爾頹喪地放下槍；克萊爾要管家叫銀行匯十億元來。			
	舞台換景，顧倫城景象及車站。	34. 伊爾拿著簡單的行李來到車站，他想偷偷地搭上火車逃離小鎮，然而居民們卻從各個角落出現，表面上大家在為他送行但卻不斷地阻撓他走上月台進入火車。	二幕二景	顧倫車站。	1. 同前 34。
		35. 火車終於開走，居民散去；伊爾頹然坐倒在地。			2. 同前 35。
三幕	舞台換景，彼得倉庫。	1. 克萊爾在婚禮過後來到彼得倉庫；沉思中管家告知醫生和教師來訪。	三幕一景	穀倉。	1. 同前。
		2. 醫生和教師懇求克萊爾收回她的提議，他們並以小鎮原有的自然資源為籌碼，希望克萊爾改變救援的方式，以投資來創造就業，克萊爾回應道整個小鎮早就是她的了，醫生和教師終於理解到原來這是一場經過精心安排的復仇行動，二人再也無力爭辯。			2. 同前。
		3. 克萊爾坐上轎子離開倉庫，醫生和教師二人只希望大家面對這巨大的誘惑能存有一絲良心。			3. 克萊爾走出穀倉，留下校長和醫生二人相對無語。
	舞台換景，伊爾雜貨店。	4. 伊爾太太在整修過的雜貨店中忙著，居民們上門來買好的物品；閒聊中得知大家的生活都變得好了，眾人開始指責伊爾，認為過去是他對不起克萊爾，一切都是他的錯。	三幕二景	伊爾雜貨店。	1. 同前 4。

		5. 教師來到店裡買酒喝,他表示近來已喝得太多了。		2. 同前 5。
		6. 畫家與伊爾的兒子、女兒穿著嶄新的衣物進場,畫家帶來一幅剛畫好的伊爾的畫像,他並警告大家有記者已來到此地;居民們準備謹慎地面對,不讓克萊爾以十億元換伊爾的提議曝光。		3. 同前 6。
		7. 記者追問有關伊爾與克萊爾的往事;所有人避重就輕地應對。		4. 刪除。
		8. 教師忍不住要把克萊爾的計畫告訴記者,居民們一擁而上地阻止他;在拉扯間,伊爾出現,他要教師別再多說。		5. 同前 8。
		9. 記者追問伊爾並為他與他的家人拍了全家福照片,隨後記者們離開轉而去追逐克萊爾的新聞。		6. 記者進場想要訪問伊爾,伊爾隱瞞身分並說伊爾已離開;記者隨即追逐而去。
		10.居民看危機已過,在離開前賒帳拿走好的貨品。		7. 同前 10。
		11.教師要伊爾勇敢地向新聞界揭發克萊爾的計劃,但伊爾卻認為已無必要,這一切都是他自己造成的;教師說出了近來被誘惑折磨的心境,離開前教師賒帳帶走一瓶酒。		8. 同前 11。
		12.伊爾的家人進場,伊爾表示要全家坐著兒子的新車出去逛逛。		9. 同前 12。
		13.在家人進去準備時,市長進場,他帶來一隻槍並拐彎抹角地暗示要伊爾自我了斷,讓大家不至於大費周章;伊爾嚴正的拒絕並表示自己		10.同前 13。

		有權利接受審判；市長悻悻然地離開。			
	以木椅作為車子，演員坐在椅上以動作示意車子正在行進間。	14.伊爾太太穿著新的皮草、女兒換上新的禮服，一家人坐上兒子的新車在顧倫城裡兜風；沿途伊爾深刻地體會眼前的風光。			11.伊爾太太穿著新的皮草、女兒換上新的禮服；兒子進場表示車子已在門外；全家人走出。
	人物扮演樹林中的樹木及小動物。	15.伊爾的家人表示要去看電影，留下伊爾獨自在樹林中沉思 。	三幕三景	森林。	1. 伊爾與家人來到森林，伊爾感受著眼前的風光；伊爾的家人表示要去看電影，留下伊爾獨自在樹林中沉思 。
		16.克萊爾坐著轎子進來樹林，她與伊爾在過去相戀的地方談起往事；在克萊爾離開前，伊爾向克萊爾道別。			2. 克萊爾與管家進場，她與伊爾在過去相戀的地方談起往事；在克萊爾離開前，伊爾向克萊爾道別。
	舞台換景，大劇院內。	17.新聞記者、電台、媒體與居民們集聚在劇院內，記者報導這是一場因克萊爾返鄉所舉辦的市民大會。	三幕四景	市民大會會場（包括劇場觀眾席）。	1. 小鎮居民們集聚在會場，許多人雙手高舉著表達意見的告示牌。
		18.市長發表演說，他把克萊爾的十億元包裝成是換取公道正義的捐款；教師也聲嘶力竭地鼓吹公道的重要性。			2. 同前 18。
		19.記者插播大會的狀況。			3. 刪除。
		20.市長當眾質問伊爾是否接受捐款，所有群眾鼓譟著；表決後除了伊爾所有人舉手通過提案；場內歡聲雷動。			4. 市長表示要當眾表決是否接受捐款的提案；舞台上高舉告示牌的居民走下舞台，向著觀眾吶喊。
		21.記者插播大會的狀況。			5. 刪除。
		22.攝影師因為燈光故障要求再重複一次表決。			6. 刪除。
		23.表決之後媒體們退出，伊爾			7. 市長進行表決，市長公佈表

		頹喪地低下頭想往外走，警察與市長以及一小群居民將他攔下，在確定四周沒有別人後，某一居民關掉電燈，大家把伊爾圍在中間。				決結果，伊爾頹喪地低下頭想往外走，警察與市長以及一小群居民將他攔下，在確定四周沒有別人後，某一居民關掉電燈，大家把伊爾圍在中間。片刻之後，人群散開，伊爾倒臥在地，醫生宣佈為心肌梗塞死亡。
		24.記者們再次進場詢問發生了什麼狀況，燈光再次亮起，人群散開，伊爾倒臥在地，醫生宣佈為心肌梗塞死亡；記者們匆忙離開準備發佈報導。				
		25.克萊爾與管家進場，在確定了伊爾已死後遞給市長一張支票；她的僕從抬起屍體，克萊爾一行人下場。				8. 克萊爾與管家進場，在確定了伊爾已死後，克萊爾示意管家遞出十億元的支票。
舞台換景，顧倫城榮華景象，車站。	26.所有居民組成歌隊訟揚著小鎮的起死回生。			尾聲	顧倫車站。	1. 刪除。
	27.群眾聚集在車站，克萊爾與僕從們走出，他們帶著大批行李與一口棺材，隨即走進車站月台，消失。					2. 同前27。
	28.歌隊持續著歡唱。					3. 刪除。

（二）空間處理

　　原劇本共有三幕，是以劇情的段落來劃分，因劇情進行所需，場景非常複雜，得經常換景以提供時間與空間的背景。迪倫馬特對於場景的描述是相當細膩的，在轉換場景的安排上也提供了相當多的說明。但如同前述，他利用文字的註記來讓每一場景的更動在意義與情境上有所連結，而當真的在舞台上演出時，這些文字所造成的功能已不復存在，因此，在安排演出時這齣戲的空間呈現得重新歸劃得更具體些。

　　從劇本的場景指示中看來，《老婦還鄉》共有十五個場景，依作家安排須換景十二次，另有一次是以人物使用道具並在台詞的配合下，從原來的場景中跳到另外的場景，還有一場森林景則直接以場上的人物扮演樹與鳥來示意；對於這樣的處理，劇作家曾在「初版後記」中明白地表示了他的想法[1]，但在導演看來，這些

[1]　「顧倫人在劇中扮演樹木，這並不是搞什麼超現實主義，而是為了給發生在樹林裡一個老人試

119

場景卻顯得突兀。先不談劇作家想藉以引起「怪誕」的用意，在劇場演出上，一場兩場的「脫離現實」非但無法引發劇作家想要達到的效果，對於整體而言也會造成形式與風格上的不統一。因此導演基於場面調度的流暢與創作風格的統一，在舞台空間的設定上做出了調整。

先來看看迪倫馬特對每一個場景與換景間的描述。

第一幕

火車站一陣報時鐘聲後，幕徐徐升起。接著就看到「顧倫」兩字，顯然這是背景處隱約可見的小城名稱，一片破爛、敗落的景象。車站大樓同樣破敗不堪，牆上標出有的州通車，有的州不通，還貼著一張半破爛的列車時刻表。車站還包括一間發黑的信號室，一扇門寫著：禁止入內。在背景中間是一條通往車站的馬路，樣子可憐得很，它也只是用筆勾勒出來。左側是一棟光禿禿的小瓦房，不帶窗戶的那面牆上貼滿了破爛的廣告；房子左邊掛著女廁的牌子，右邊是男廁；一切都沐浴在秋天的烈日裡。小瓦房前四個男人坐在一條板凳上，和他們的穿著一樣還有一個衣衫襤褸的男人，用紅顏料在一面透明橫幅上寫著「歡迎克萊爾」幾個字，顯然是為歡迎一群人所準備的。一輛快車發出雷鳴般的隆隆聲疾駛而過，站長在車站前行致敬禮。坐在凳子上的那幾個男人目光隨著特快車馳往的方向，從左向右地轉動著頭。[2]

換景 1

車站的門面及其近旁的那幢小屋向上升起消失，代之出現的是金天使旅館的內景，甚至也可以從上面降下一尊作為旅館標誌的、鍍金而尊嚴的天使雕像，懸吊在當中；一派頹廢的奢華景象，一切東歪西倒、破破爛爛、積滿灰塵、霉味襲人，牆上的白灰已經剝落。市長、牧師、教師坐在前台右側，一邊喝著酒，一邊觀看著那沒完沒了的箱籠的搬運；這一景可讓觀眾去想像，不必呈現出來。[3]

換景 2

金天使旅館向上升回，有四個居民抬著一條沒有靠背的簡單板凳從左側上，他們把凳子放在台左，男甲站上板凳，胸前掛著一個用硬紙板做成的大紅心，上面寫著「伊—克」兩個大字，其餘三人在他身旁圍成一個半圓形，各人手裡拿著張開的樹枝，裝成樹木的樣子。[4]

圖獲得一個老婦好感這樣一個多少點淒慘的故事，給予一個詩意的空間，因而使它不致令人太難受。」《老婦還鄉》初版後記；迪倫馬特：《老婦還鄉》，外國文學出版社，1998，p.311。
[2]　迪倫馬特：《老婦還鄉》，外國文學出版社，1998，p.206。
[3]　迪倫馬特：《老婦還鄉》，外國文學出版社，1998，p.222。
[4]　迪倫馬特：《老婦還鄉》，外國文學出版社，1998，p.224。

換景 3

奏起莊嚴的銅管樂。旅館的天使雕像又降了下來，懸在舞台當中。顧倫人搬進來三張桌子，拿來餐具、食物和破得不像話的桌布等，桌子一張擺在中間，其餘左右各一，全與觀眾席平行……那幾棵樹木重新變成了市民向後面走去。[5]

換景 4

第二幕

小城顧倫——粗略勾勒一下即可。背景上是金天使旅館的外景，青春派建築風格的門面破敗凋敝。陽台。台右有一塊匾額：阿爾福瑞德・伊爾雜貨店。匾下是一張骯髒的櫃台，其後豎立著一個貨架，其中的貨品均已陳舊，店門是虛擬的，當有人進入時即響起幾聲稀疏的門鈴聲。台左也有一塊匾額：「警察局」，其下是一張木桌，桌上放著一個電話，椅子兩把。早晨。托比和洛比嚼著口香糖，拿著花圈和鮮花從左側上，他們像參加葬禮，通過舞台，向後走進飯店。[6]

換景 5

舞台右側換景。掛起了「市政府」幾個字的牌子。男丙走上舞台，搬走店舖的錢箱，把櫃台稍稍整理了一下以做辦公桌用。市長上。[7]

換景 6

牧師從台左上，他倒背著一枝槍，在先前警察坐過的桌子上鋪上一塊有黑十字架的桌布，把槍枝靠在旅館的牆上。教堂執事幫助他把法衣穿上。[8]

換景 7

陽台不見了。教堂鐘聲響。舞台又像開頭第一幕那樣，火車站。只是原來貼在牆上的時刻表換成新的了，撕不下來了。同一面牆上還貼著一張醒目的大廣告，上面畫著一個光芒四射的紅色太陽：去南方旅行；遠一點：去上阿默爾高觀看耶穌受難劇。從背景的房屋之間可以看到幾台起重機，還有幾個新的屋頂。一列正在經過的特快車發出雷鳴般的隆隆聲。[9]

[5]　迪倫馬特：《老婦還鄉》，外國文學出版社，1998，p.228。
[6]　迪倫馬特：《老婦還鄉》，外國文學出版社，1998，p.238。
[7]　迪倫馬特：《老婦還鄉》，外國文學出版社，1998，p.252。
[8]　迪倫馬特：《老婦還鄉》，外國文學出版社，1998，p.257。
[9]　迪倫馬特：《老婦還鄉》，外國文學出版社，1998，p.262。

換景 8

第三幕

　　彼得家的倉房。克萊爾身穿白色結婚禮服，戴著面紗等等，坐在台左的轎子裡一動不動。再往左是一個樓梯，梯後是一輛運草車和舊馬車，旁邊是乾草，中間是一個小木桶。樑柱上掛著些破布和一些塞滿東西的口袋。上方佈滿大張的蜘蛛網。管家從台右上。[10]

換景 9

　　伊爾的店舖設在台前右側。新的招牌，新的閃閃發亮的櫃台，新的錢箱，更高級的貨物。每當有人走進那扇假設的門時，門鈴就發出宏亮的聲響。伊爾的太太站在櫃台後面。男甲一個正發跡的屠夫從台左上，他的新圍裙上濺了些血跡。[11]

換景 10

1. 店舖不見了。兒子擺了四張椅子在空空的舞台上。……他們全都上了汽車，各就各位。[12]

2. 四個居民坐在各自的板凳上，與伊爾一樣在假想的車上開著。[13]

3. 那四個居民此刻穿上節日的禮服，扮演樹木……（兒子按喇叭）男丙扮成的狍子跳開。……[14]伊爾的妻小們乘車走了，他望著他們。他在台左那張木凳上坐了下來。呼呼的風聲。洛比和托比抬著轎子從台右上……克萊爾從轎子上下來，舉起她的長柄眼鏡往樹林裡察看，在男甲的背上畫了一下。[15]

換景 11

　　轎子向背景後抬去。伊爾仍坐在板凳上，那些樹木垂下他們的枝葉。一座劇院的門降落在舞台上，門上掛有門簾和其他裝飾物，此外還有幾個大字：生活是嚴肅的，藝術是開朗的。那位警察從背景中上，他穿著一身嶄新的制服，在伊爾的身旁坐下。一位電台廣播員上，他用麥克風對著正在聚集到這裡的顧倫居民開始講話。所有的人都身穿新的節日盛裝，到處都有新聞記者、報社攝影師和電影攝影師。[16]

[10] 迪倫馬特：《老婦還鄉》，外國文學出版社，1998，p.268。
[11] 迪倫馬特：《老婦還鄉》，外國文學出版社，1998，p.273。
[12] 迪倫馬特：《老婦還鄉》，外國文學出版社，1998，p.289。
[13] 迪倫馬特：《老婦還鄉》，外國文學出版社，1998，p.291。
[14] 迪倫馬特：《老婦還鄉》，外國文學出版社，1998，P.219。
[15] 迪倫馬特：《老婦還鄉》，外國文學出版社，1998，p.292。
[16] 迪倫馬特：《老婦還鄉》，外國文學出版社，1998，p.297。

換景 12

　　如果說那標示著生活福利日益提高的衣著平穩地、順暢地日趨豐富多彩；如果說戲劇舞台也在不斷變化著、經常改善著，一步一步登上社會階梯，好像神不知鬼不覺地由貧民窟搬到了條件優越的現代城市，日益富裕起來；那麼現在，在這最後一個場景中，這種蒸蒸日上的景象將呈現其總的大輪廓，那個曾經是灰暗的世界，如今已煥然一新，成了財富和物質文明的化身，彷彿人間的一切都歸結為「世界的幸福結局」。現在修繕一新的火車站周圍彩旗招展、彩帶飄揚，廣告畫、霓虹燈交相輝映，而顧倫城的男男女女穿著豪華的晚裝和燕尾服，組成兩個類似古希臘悲劇裡的歌隊。[17]

　　從上面的敘述中，我們可以看出這個劇本在舞台實踐上會遭遇的幾個問題，第一，劇中有些景是寫實的（如第一幕的車站、金天使旅館的內景和第三幕的彼得倉房），有些景是象徵與部分寫實並置的（如第二幕的雜貨店、市長辦公室、警察局、教堂以及旅館陽台），另有一些則是透過劇作家以文字的描述來建立感觀、營造氛圍（如森林、開車經過的街道，以及最後居民開會的劇院和劇終時出現的新車站）；雖然這樣的設定是經由劇作家精心安排用以清楚地呈現他的想像，但在導演的詮釋，更希望達到風格的統一（這個部分已在前言中詳細說明）。第二，劇中換景頻繁，對於演出的節奏與順暢來說較難掌控，且可能會影響到演出時間的長度。第三，在演出劇院的技術配合上須有懸吊系統的設備以利劇中懸掛物快速換景的需求。

　　基於這些因素的考量，導演將場景重新整理並規劃如下；這個規劃是跟據導演整編過後的演出劇本《貴婦怨》而來；先行一提，在演出版本中，伊爾更名為易福瑞，而克萊爾更名為查可蕾，其他人物的狀況在下節人物形象中再做說明。

原著場景		演出場景	
幕次	場景	幕次	場景
第一幕	火車站及顧倫城景象。	第一幕 第一場	顧倫車站。
	舞台換景 1，金天使旅館內景。	第一幕 第二場	金天使旅館及其前露天廣場。
	舞台換景 2，由場上演員扮演樹林裡的樹木和小動物。	第一幕 第三場	森林。
	舞台換景 3，金天使旅館內。	第一幕 第四場	金天使旅館宴會廳。

[17] 迪倫馬特：《老婦還鄉》，外國文學出版社，1998，p.306。

第二幕	舞台換景 4，背景是金天使旅館，有一個陽台；舞台右側為伊爾的雜貨店，左側為警察局。	第二幕第一場	舞台分為幾個區，同時呈現易福瑞家的雜貨店及二樓臥房、查可蕾旅館陽台、市長辦公室、教堂彼得倉房以及警察局。
	舞台右側換景 5，市政府辦公室。		
	舞台左側換景 6，教堂。		
	舞台換景 7，顧倫城景象及車站。	第二幕第二場	顧倫車站。
第三幕	舞台換景 8，彼得倉房。	第三幕第一景	彼得倉房。
	舞台換景 9，伊爾雜貨店。	第三幕第二場	易福瑞雜貨店。
	舞台換景 10-1，以木椅作為車子，演員坐在椅上以動作示意車子正在行進間。 10-2，另外的演員以同樣的方式開車，以示伊爾一家人車子行經的街道。 10-3，人物扮演樹林中的樹木及小動物。	第三幕第三場	森林。
	舞台換景 11，大劇院內。	第三幕第四景	市民大會會場（包括劇場觀眾席）。
	舞台換景 12，顧倫城榮華景象，車站。	尾聲	顧倫車站。

（三）時間設定

　　首先考慮「時序」的問題，時序決定劇本大環境的背景，它影響著舞台佈景在用色上的選擇，同時後續的道具使用、服裝造型、燈光氛圍、音樂情境都與此有關；最重要的，它也能暗示劇本的主題與精神。在諸多的考量下，導演將之設定於深秋之際；本劇描述了一段人生際遇的大變動，劇中大部分的人在變動之後齊聲歡慶秋收，在這場人性的祭典裡，男主角成為獻祭的牲品；面對即將來臨的寒冬，劇中那些「倖存的人」是否能捱過內心酷寒的考驗？

再來決定戲劇時間。

乍看之下，本劇在時間的概念上似乎不需太過強調，只要順著場次一步步往下走，觀眾自然會在腦中與作者形成共識。前面的章節裡，透過學理分析我們已經知道這是個集中型的戲劇——故事發生在四十五年以前，劇情的起點選在查可蕾返鄉的那一天，而戲劇的行動結束於易福瑞死亡、查可蕾再度離開。雖然劇情經過極度的壓縮，但它究竟歷經多長的時間？原劇中對此的敘述是模糊的。

從查可蕾回來提出交易，居民們先是拒絕然後一連串的掙扎與改變，到最後查可蕾完成目標帶走易福瑞；這段時間的長短關係著我們對人信心程度的多寡。

這齣戲描述的重點在於顧倫人的改變，包括受到誘惑的市民們和面對生命威脅的易福瑞；這群人需要多久的時間可以出賣自己的靈魂？易福瑞又需要多少的時間從過去的錯誤中醒悟？

以下是導演對整體空間與時間的完整設定：

幕次	景次	空間	時間
第一幕	第一景	顧倫車站	第一天中午時分
	第二景	金天使旅館及其前廣場	第一天下午
	第三景	森林	第一天下午；與第二景同時並進
	第四景	金天使旅館內宴會廳	第一天晚上八時
第二幕	第一景	查可蕾旅館房間的陽台 易福瑞的雜貨店 警察局 市長辦公室 教堂	第八天的上午到下午
	第二景	顧倫車站	第八天的晚上十一時
第三幕	第一景	彼得穀倉	第十四天的中午
	第二景	易福瑞的雜貨店	第十四天的下午
	第三景	森林	第十四天的下午稍晚
	第四景	市民大會會場	第十四天的晚上七時
尾聲		顧倫車站	第十五天的上午

再以時間軸具體呈現：

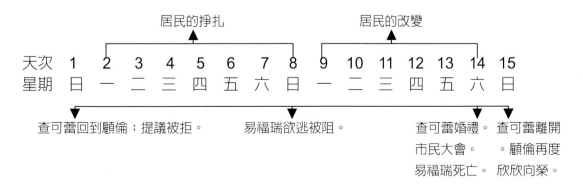

125

依上圖，導演設定的戲劇時間為十五天，兩週整。

查可蕾在第一個週日抵達，居民們在第二個週日做出決定；第三個週日，查可蕾完成了她的心願，帶走了「安息」的易福瑞；全城再度充滿生命的活力。God bless us all.

（四）舞台與道具

演出劇本場景設定後，下一步便是要把它們在劇場的空間中經由舞台設計具體地呈現出來；在與王孟超老師針對上述的幾個問題討論過後，首先決定風格的走向。在本書前言中曾提到過，導演希望以心理寫實的表現手法來詮釋這齣悲喜劇，基於此，劇本在整編時已去除掉劇作家製造「荒誕」「佯謬」的部分，而依情節劇的結構來進行，在劇情的銜接與場景的轉換上力求「真實、合理」，是以引發觀眾情感幻覺為主要目標，因此整體風格可以說是寫實的。

舞台是容納劇情的容器，舞台上的陳設與佈置必須能符合劇情的要求；在考慮到劇場空間、技術條件、換景速度以及設計上最重要的「藝術趣味」後，《貴婦怨》的舞台逐漸形成：

(1) 舞台上以鋼架搭起一座ㄇ字形的兩層樓，並分隔成十四個小空間，每一個空間在不同場次呈現不同的場景。

(2) 以繪製的景片與寫實的道具，裝置於小空間內以建立場景的標記。

(3) ㄇ形鋼架以內的舞台空間，在某些場景中直接以大道具的陳設配合燈光來呈現，而在其他場景中可作為第一層小空間的表演延伸區。

讓我們透過電腦的舞台設計圖[18]，詳細的解說舞台與道具在每一景中的使用狀況：

圖一：第一幕第一景　顧倫車站

[18] 舞台設計為王孟超老師；繪圖者為王永宏。

　　舞台由ㄇ字型鋼架組成主要的結構，再劃分成十個可使用的小空間，依每一幕和每一場的劇情，以景片和道具的佈置與陳設來說明此空間所呈現的場景。ㄇ字型內的空間為主要表演區。

　　為詳細解釋舞台空間的使用，再以平面圖標示每一個小空間；之後以空間的代號來做說明：

第一層：

7	6	5	4	3
8				2
				1

第二層：

14	13	12	11	10
				9

說明：空間 12 以寫有顧倫（Cullen）的景片作為標示，空間 5 為車站出入口。兩旁圍有欄杆的空間 11 和空間 13 作為月台，演員們開場時即站在這兩個空間向著劇場後方張望以示火車行進的方向。兩個月台的旁邊各有一個上下的出入口，分別位於空間 14 和空間 10，演員從樓梯下來後，可從空間 7 和空間 3 走進主要表演區。

圖二：第一幕第二景　金天使旅館

說明：原本空間 12 的景片換成金天使旅館，空間 5 為其出入口。主要表演區作為旅館前廣場，舞台中間置放鐵製之露天桌椅，市長、長與警察在此談話。

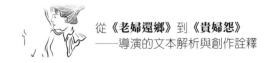

圖三：第一幕第三景　森林

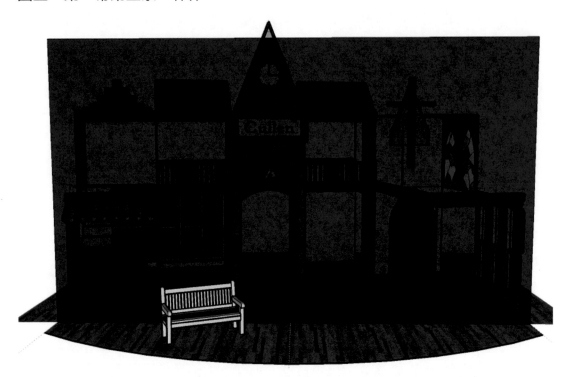

說明：ㄇ字型鋼架及主要表演區燈暗，作為背景。於舞台前沿放置一張木椅，配
　　　合音效、燈光與演員的表演，呈現森林的場景。

圖四：第一幕第四景　金天使旅館

說明：場景為旅館內市長為歡迎查可蕾所舉辦的晚宴現場。於主要表演區置放一
　　　張長桌，桌上佈置燭台、盆景以示晚宴盛況。

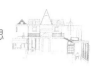

圖五：第二幕第一景　旅館房間的陽台　易福瑞雜貨店　警察局　市長辦公室　教堂

說明：舞台上同時呈現了幾個場景：右舞台前緣一樓空間 8 是易福瑞的商店，右上舞台二樓空間 14 是易福瑞的房間。

中間靠右的部分一樓空間 6 是市長辦公室。

二樓空間 13 是金天使旅館房間的陽台，柯比和洛比將坐在這裡貫穿整場戲。

舞台正中間一樓空間 5 和空間 4 是街頭巷道的出入口，空間 5 樓上高掛著金天使旅館的招牌；中間靠左的二樓空間 11 是查可蕾房間的陽台，查可蕾將從頭到尾地坐在這裡。

左邊舞台最前緣空間 1 是警察局，上面掛著長方形 polizie 字樣，後方空間 2 則是教堂，在其上方懸掛著紅色的十字架。

在道具的安排上：易福瑞的商店在右側邊擺放櫃子，上面有各式各樣的商品。在櫃台上放一個收銀機，此外，在櫃台面向觀眾的一面也置放一些用桶裝或大麻布袋裝的商品。

二樓房間放一張床和一張椅子。

兩個旅館房間的陽台各有兩張椅子，查可蕾的一邊還有一張茶几。

警察局有一張桌子和一張椅子，桌上放著一個電話。

市長辦公室有一張桌子和一張椅子，桌上有些許文件。後面牆上貼著幾張工程圖。

圖六：第二幕第二景　顧倫車站

說明：同第一幕第一景。

圖七：第三幕第一景　穀倉

說明：把原來第二幕的道具全撤走，在空間4後牆置放木板，並擺上稻草、木桶、
　　　鐵耙，如果可能，再放一個已損壞的木推車。查可蕾在戲一開始時坐在木
　　　桶上，待校長、醫生進來後，三人走至主要表演區繼續戲的進行。

圖八：第三幕第二景　易福瑞商店

說明：同第二幕第一景，在空間 8 佈置成商店，空間 14 為房間。原本的市長辦公
　　　室和警察局撤走。另外在空間 1 中擺放查可蕾帶來的棺材，其周圍佈置許
　　　多花籃。

圖九：第三幕第三景　森林

說明：同第一幕第三景。

圖十：第三幕第四景　市民大會會場

說明：主要表演區設定為會場，中間置放一張長桌；前半段戲裡，做會議桌使用，
　　　後來易福瑞被勒死後，居民們將他抬放於其上。

圖十一：尾聲　顧倫車站

說明：最後一場回到顧倫車站。車站已重新裝飾過，在空間 13 和空間 11 掛上新
　　　的廣告看板及新的火車時刻表，以示小鎮的榮華景象。

（五）人物形象

　　舞台的風格底定後，再就劇中角色的人物形象做構思。在前面的人物分析章節中導演已清楚地闡釋了對每一個角色的看法；現在更進一步要讓這些劇中人以具體的形象出現在舞台上。

　　原劇共有三十四個人物；經過整編後《貴婦怨》保留了其中二十三個角色，並基於演出時場面調度的需要，增加了幾個角色；透過下面的對照表條列其間的變動，以及演出版本的人物稱謂：

原劇本	演出劇本
克萊爾・查哈納西安	查可蕾
她的第七、八、九任丈夫	合併為第七任未婚夫（培多，也叫默比）
總管	管家
托比	刪除
洛比	洛比
柯比	柯比
羅比	刪除
阿爾福瑞德・伊爾	易福瑞
他的妻子	易太太（布瑪蒂）
他的兒子	兒子（卡爾）
他的女兒	女兒（歐蒂）
市長	市長
	市長太太（杜安妮）→新增
	市長孫女（民娜）和（多芬）→新增
牧師	牧師
	司鐸→新增
教師	校長
醫生	醫生
警察	警察
男甲	市民甲
男乙	市民乙
男丙	市民丙
男丁	市民丁
畫家	畫家
	送貨員→新增
	運動員→新增
	旅館服務生→新增

女甲	婦人甲
女乙	婦人乙
路易絲小姐	刪除
車站站長	站長
列車長	列車長
列車員	刪除
抵押官	刪除
記者甲	記者甲
記者乙	記者乙
電台播報員	刪除
攝影師	刪除

　　戲劇裡的人物可依角色的功能分成幾類，第一類是故事裡的主人翁，他們是引發衝突的來源，劇情以他們為出發也持續不斷地圍繞著他們，可以稱為是主導性人物（leading character）；在本劇裡就是易福瑞與查可蕾。第二類是次要角色，他們有助於衝突的延續與擴張，並可用來幫助故事的進行，也可用以對比主要角色的處境，我們可以稱他們為支持性人物（supporting character）；本劇所指的是市長、校長、牧師、醫生和警察。第三類則是輔助性人物（arbitrary character），他們是基於劇作家寫作需求所創造出來的，可以用來提供劇作家做意念上的補充（有時是一種概念的代表）、情境上的加強，或用於場景之間的串連以及增添更多的戲劇張力與趣味；在本劇裡有許多這類的角色，包括顧倫的市民們、查可蕾的未婚夫、管家以及柯比和洛比等等。

　　無論角色的功能為何，輕重為何，當他們出現在舞台上時就是戲劇演出的符號和語言，他們的外在與內在形象都需要經過仔細的安排與搭配；他們是導演的創作工具之一。

　　在這三類的角色中，前兩類的人物會有清楚的性格形態與行為動機，劇中的衝突正是因為他們個人的性格特質與彼此間的交互作用所引發的；他們應該被塑造成活生生的、多層面的、可信的、以及可被理解的人。第三類的角色，如前所述，是出於劇作家之意所安排出來的，我們可以將其視為扁平的、類型化的、具作用性的人物。因此在形象的設定上，前兩類的角色會是一個個獨立的個體，而第三類角色則是一種集體式的類型呈現。

　　以下是導演對人物形象設定的說明。

查可蕾　內在形象　自幼生長在一個不正常的家庭，父母對其的關愛不足造成她
　　　　　　　　　性格上的偏頗。對於外人給予的輕視所造成的傷害，無法透
　　　　　　　　　過正向的方法來排解，過於內化的結果使其對情感的表現強
　　　　　　　　　烈，常以激烈的方式來自我防衛。不認輸，對生存的強烈渴
　　　　　　　　　望讓她的韌性十足。即便如此，她是一個有能力的人，一旦

命運的機緣降臨，她會毫不猶豫地把握。在生命多次的際遇
轉換下，她變得冷酷無情、目中無人、喜怒不形於色，在巨
大財力的支持下，她能輕易地得到她要的任何東西。

	外在形象	六十五歲左右，打扮高貴、典雅，神情中流露出一股高不可攀、難以捉摸的氣質。言談時語氣平緩，少有激動處；神態自若、胸有成竹。行動自如，並無因車禍創傷所引起的障礙。
	造型設定	以黑、白為主的長衣與外套，黑色有跟皮鞋，配戴項鍊、戒指、手環來裝飾色彩。髮色偏紅，梳理成髻，頭戴黑色鑲有面紗的呢帽。
易福瑞	內在形象	一個平凡的普通人，沒有太大的野心與理想，沒有特殊的性格缺失，當然也沒有太高尚的品德；這樣的人對自己不會有太多的要求與期許，只希望一切順利、輕鬆的過日子。然而，由於他長得英俊，頗受異性的青睞；在這種「性自負」的心態下，他對自己產生了錯誤的認知，他玩起他原本玩不起的愛情遊戲，直到情況超出他所能控制的。為了擺脫困境，他毫不掙扎地說謊以自救，即使造成別人巨大的傷害也不在乎。他是一個典型的機會主義者。
	外在形象	六十五歲左右，衣著整齊，仍看得出年輕時英挺的痕跡。說話時表情十足，內在的情緒很如實地表現在外，言行易受他人影響。
	造型設定	襯衫、長褲、開襟的毛衣外套，搭配同色系的皮鞋。乾淨、整潔，看得出他是注重外表裝扮的。在晚宴的場合中，加上禮服外套，並打上領帶以示慎重。
市長	內在形象	出身於政治的家庭，本身沒有高度的自我期許，也沒有自省的能力，無法成為一個有為的政治家於是自然淪為喜好操弄情勢的政客。向來都以自身的利益為考量基準，但由於地位與身分的關係，行事間仍有所遮掩，盡量保持風度。
	外在形象	六十多歲，身形高大、壯碩，甚至有些肥胖。說話聲音宏亮、中氣十足。對待人的態度會因對方的地位與和自己的利害關係而有所不同。在很多時候，他雖然想表現得誠懇、親切，但由於內心的不一致，反倒讓人感到虛偽、假做。
	造型設定	一套西式三件式的服裝，淺色系，顯現他較浮誇的性格。在正式場合中，戴上高禮帽並別上領巾。在外套的口袋上放著一條手帕，以供他在情緒緊張時做戲使用。
校長	內在形象	從事教育工作數十年，生性嚴謹，重視人倫道德，堅信禮教的力量。自我要求高，遇到衝突時會反省；面對利益的引誘，他陷入了良心掙扎的困境。

	外在形象	七十歲左右，髮色灰白，面容慈善，身形稍顯清瘦。由於自詡為知識份子，與人談話時禮節、分寸拿捏得宜。面對寒暄應酬的情況時則表現得有些客氣、不自在。
	造型設定	三件式的西服，暗色系，深色皮鞋，顯得沉穩內斂。
牧師	內在形象	生長於宗教家庭，虔誠的神職人員。待人親切、和善。由於長期從事傳教工作，深知人性的脆弱，但他仍相信上帝能撫慰人心，信仰讓人得到平靜。
	外在形象	五十多歲，高瘦。為人和藹溫厚，態度從容可親，舉止保守得宜；臉上時常掛著一抹微笑。
	造型設定	白色的襯衫、黑色長衣外套、黑色皮鞋；必要的場合換上牧師服。
醫生	內在形象	理性而有熱情，自認是一個救人者；對社會有深切的責任感，願意奉獻一己之力來改善現況。
	外在形象	六十多歲，身材較矮小。神情嚴肅，經常性的眉頭深鎖似乎在思考些什麼。
	造型設定	深色的西服與皮鞋，手上總提著一個公事包。
警察	內在形象	生性急功近利，喜愛趨炎附勢；身為一個治安的執法者，他常利用職務之便佔取便宜。
	外在形象	四十多歲，身材壯碩。平常說話時官腔官調，遇到有利的時候油嘴滑舌，令人生厭。
	造型設定	一身警察的制服，擦得雪亮的黑皮鞋。

除了上面的角色外，其餘大多是典型化的人物；以下分組來說明。

（1）查可蕾的僕從們

未婚夫：他曾是德國的電影明星，是財富、浮華、名利的象徵。劇中他沒有特殊的性格，是為說明查可蕾操縱權勢與情勢的工具，唯查可蕾之命是從。外型上呈現為中老年的年紀，身材高挺，穿著高尚、貴氣。

管家：他原是顧倫的法官，後被查可蕾高價收買為管家，專為報復易福瑞所用。外型塑造為一典型的歐式管家，黑色西服並戴著黑色的墨鏡。

柯比和洛比：他們原是易福瑞年輕時的好友，因為幫易福瑞做偽證而被查可蕾派人動用私刑讓他們成為不男不女的瞎子；他們的作用與管家一樣。造型上，穿著黑白對比的服裝，戴著墨鏡，拿著柺杖。

（2）顧倫市民

市民甲、乙、丙、丁：他們是一群因窮困而失業、無所事事的一般人。雖不會因貧困而作奸犯科，但在巨大的利益誘惑下，很快地可以出賣自己的靈魂。造型上，在前半段戲裡穿著深色系的日常

服裝，隨著劇情的進展，他們身上的裝飾越來越多，色彩也越來越亮眼，到了劇末，連神情都豐富了起來，每個人臉上掛滿著笑容。

婦人甲、乙：她們是在生活中常見到的「菜籃族」，每天提著購物袋到市場、雜貨店，一方面是買些生活日常用品，二方面這是她們生活的調劑，藉著談天說地暫時擺脫乏味的生活瑣事，只要一點刺激就會讓她們興奮起來，當然，有利益來臨時，首先會趨之若鶩的一定是她們。一開始時做平常家庭主婦的打扮，棉質上衣與及膝的布裙，之後換上連身的洋裝，色彩轉亮，並戴上首飾，連頭髮也做出造型。

畫家：原是美術系畢業的高材生，因生活的困頓而畫起海報為生。藝術學習的薰陶並未讓他有更高尚的情操；他也是劇作家用以傳遞嘲諷意味的工具性人物。穿著工作服，衣服上沾著零星的顏料。之後，換上新的工作服，頭上戴著畫家帽。

（3）易家人

易太太：原本是顧倫鎮上最大雜貨商的女兒，因喜愛易福瑞而主動追求他；易福瑞也因覬覦她的家庭狀況，於是拋棄了查可蕾。在查可蕾未再出現前，他們的家庭即使面臨大環境的經濟困頓仍算是幸福美滿的，她是一個努力操持家務的賢內助。造型上做一般中年婦女打扮，但在質感上優於婦人甲、乙，以示經濟狀況的差別。同樣的，在戲劇的中段她的打扮越來越貴氣，甚至披上了毛皮外套。

兒子：二十歲左右的一般年青人，戲一開始的打扮著棉質襯衫與長褲，之後加上皮夾克，手上拿著新車的皮鑰匙包。

女兒：二十歲左右，先是穿著及膝的連身洋裝，之後換上時髦的網球裝，最後一景穿著鮮艷的短上衣和迷你裙。

　　這三個角色的變化要大於其他人，以強調易福瑞處境的悲哀與人性貪婪的可怕。

（4）其他

　　車站站長、列車長、送貨員、運動員、記者、旅館服務生：這幾個人物都因場景設定之需而生，造型上以一般在真實生活中的職業形象來處理。

（六）燈光與音效

　　燈光與音效這兩項劇場的創造工具，在本質上是一種不具形體的抽象概念，它們無法直接被表達，須藉由其他的輔助媒介來傳遞；然而一旦使用得當，它們卻是能快速地引發觀者的情感聯想。

　　這齣戲燈光的功能將在輔助舞台佈景說故事，提供更明確的空間概念並以色調來營造該空間的氛圍。雖然本劇的風格以寫實為主，舞台、道具、人物的服裝造型都以真實生活中的具體形象來呈現，但畢竟戲劇的展演是一個藝術化的過程轉換，因此在燈光上可以就其本身的特性，包括明暗（亮度）、方向（角度與光源）、色彩、形狀等，提供舞台畫面予更深刻的涵義。

　　以下是每一景的燈光構思：

幕次	景次	場景	燈光說明
第一幕	第一景	顧倫車站	深秋之際，小鎮面臨生存的困境，一片破敗的景象。雖然正值中午時分，但為建立觀眾的第一印象，燈光的色調偏黃，有些暗沉。可製造一些陰影，增加蕭條的感覺。
	第二景	金天使旅館及其前廣場	為了迎接貴客來訪，旅館盡其可能地裝點一番，雖不至於煥然一新但卻必需乾淨整潔以維持門面。燈光亮度稍亮，白光。
	第三景	森林	在這場戲裡男、女主角重遊舊地，一切景物依舊只是多了些時光的刻痕。燈光色調以藍綠和橙紅相間，有秋天的意境也營造一絲活力感。舞台的地面以 gobo 打上網狀的樹影以增加森林的氛圍。
	第四景	金天使旅館內宴會廳	主要表演區燈光明亮，色調溫合，營造熱鬧、歡娛的氣氛。ㄇ字型的小空間中則較陰暗，呈現對比，為未來戲劇的發展提供暗示。
第二幕	第一景	查可蕾旅館房間的陽台易福瑞雜貨店警察局市長辦公室教堂	在這一場戲中，劇情會在不同的小空間中交錯進行；燈光隨著空間的變化而變化，以明、暗來幫助聚焦。色調上，陽台、警察局和市長辦公室偏明亮，白光，中性偏冷的情感。雜貨店溫黃，有人氣；教堂則以藍色調為主，營造肅穆的氛圍。
	第二景	顧倫車站	半夜時分，易福瑞想藉由深夜逃離小鎮。亮度暗，有陰影，色調以藍、白相間；有衝突、嚴肅、詭異的氣氛。
第三幕	第一景	彼得穀倉	查可蕾婚禮後獨自在穀倉中回憶往事，在ㄇ字型的小空間中以昏黃的色調營造溫暖又滄桑的感覺；當校長與醫生來拜訪她時，三人走到主要表演區，燈光轉為冷硬的藍、白光以呈現衝突。
	第二景	易福瑞雜貨店	煥然一新的景況，燈光明亮但色調偏藍，藉以陳述顧倫人心態的轉變。
	第三景	森林	同前。

| | 第四景 | 市民大會會場 | 在這一場戲中，顧倫人要決定易福瑞的生死；在表決前，燈光通明，白光；之後，市長清場留下幾個相關人士進行「決議」時，藉著居民關燈的動作，燈光轉暗成藍色，並夾雜著一絲紅光，象徵這個場面的無情與血腥。 |
| 尾 聲 | | 顧倫車站 | 景同前，但經過大舉整修後一片繁榮景象。光線明亮，色調豐富；但查可蕾即將帶著棺材走進的車站小空間裡，以較暗的白光來做成對比。 |

　　音樂的使用在這次的演出中幾乎是沒有的，只保留了建立劇場氣氛的開場樂與最後的謝幕樂；主要考慮的問題在於「音源的邏輯性」。這齣戲雖以寫實的基調來塑造風格，但在適當、合理的範圍內，可為增加作品之藝術趣味而添進一些非寫實的元素，如前面所敘述過的空間處理以及燈光的部分。但是在音樂的使用上導演有另外要考慮的因素。

　　音樂運用在戲劇演出時可以分為兩類，一是真實、具體的，二是不真實、抽象的；判別這兩者的根據就是「音源」。所謂「真實、具體」的音樂指的是音樂產生於與劇中世界同一的空間，也就是說這個音樂是由劇中人所製造出來而他們也聽得到的，比如在本劇中二幕二景，當易福瑞感到恐慌求助於警察時，突然在空間中傳來音樂聲，那是從隔壁鄰居新買的收音機所播放出來的，這時它的音源是真實的，而音樂的使用是為具體的目的。第二類不真實、抽象的音樂是導演用來營造氛圍、引發觀眾情感的聯想，這一類音樂的音源來自於現實的世界，與劇中虛幻的世界是不同的，換句話說，這類音樂是給觀眾聽的，不是給劇中人聽的，因此它是一種抽象的概念，是劇中情境的比喻，當然就不是真實的。

　　對導演來說，統一的創作邏輯是重要的；為了避免造成混亂，本劇捨棄音樂而以聲效來作為氣氛營造的工具，這些聲效是從劇中具體的音源而來。以下是聲效使用的規劃：

聲效序	內容	說明
一幕一場	火車行駛聲	小鎮的居民整天無所事事在車站看火車經過；舞台上無法真的呈現火車來往的樣子,以聲效配合演員的視線來示意。
	火車警鈴聲	表示火車靠站。
	火車煞車聲	查可蕾在無預警的情況下拉動了煞車,讓原本不停靠顧倫的火車停了下來。聲音尖銳、刺耳。
	火車啟動汽笛＋行駛聲	查可蕾打發了列車長後,火車再度離開。
	教堂鐘聲	查可蕾在易福瑞陪同下轉往森林,在他們離開後原本應該在她到達時響起的鐘聲,因老舊而延遲了。

一幕二場	黑豹低吟聲	查可蕾帶了一隻黑豹同行,它象徵著易福瑞;年輕時她稱他叫我的黑豹。此刻,黑豹被關在籠子裡,隨著劇情它將逃脫,最後被獵殺。 這個音效的時間點是在旅館前市長翻開蓋在籠子上的黑布時所發生的
	黑豹低吼聲	稍後籠子已運送進旅館,當市長、校長、警察三人舉杯祈祝顧倫的轉機時,從後台傳出黑豹較憤怒的吼聲;這個音效可解釋為黑豹因被旅館的員工驚擾而發出的,同時,它也暗喻著易福瑞未來的命運。
一幕三場	森林的空間音（鳥叫、流水聲）	以寫實的音效,配合燈光、道具的使用,營造森林的氛圍。
二幕二場	收音機的音樂聲	易福瑞因感覺到居民們的改變威脅到他的生命安全,於是他首先求助於警察;在警察局裡,他又聽到鄰居新買的收音機傳出美妙的音樂聲。
	電話鈴聲	警察正敷衍著易福瑞時電話響起;這是為了通報查可蕾的黑豹逃脫了。這象徵了易福瑞即將被追捕的景況。
	教堂鐘聲	隨後易福瑞來到教堂想求取牧師的支持與慰藉,沒想到教堂也換上了一口新的鐘;鐘聲響亮而清脆。
	槍聲	牧師基於僅存的良心勸易福瑞趕緊逃離顧倫,突然從空間中傳來一陣槍聲,黑豹被獵殺了;此刻易福瑞跌倒在地上,感到極度的驚恐。
二幕三場	火車行駛聲	易福瑞趁著夜色來到車站想逃離小鎮,但鎮上的人已早先一步在此等候;火車進站又離站,人群散去,易福瑞頹坐在地,感受死亡將近。
三幕一場	教堂鐘聲	查可蕾年輕時的心願就是要在教堂中與易福瑞舉行婚禮;經過人事的變遷後,她如願地在教堂的鐘聲中完成心願,只是新郎不是他。 這個音效同時作為轉場用,連接下一場穀倉的戲。
	穀倉的空間音	查可蕾在婚禮後拋下所有賓客和新郎,獨自來到穀倉憶舊。校長、醫生隨後來拜訪她,希望她收回提議。在這場戲中,查可蕾道出了所有的原委;在空曠的穀倉迴聲中,蒼涼又無情的氛圍聽來叫人心生恐懼。
尾聲	火車行駛聲＋煞車聲; 火車啟動汽笛＋行駛聲	查可蕾完成交易帶走裝著易福瑞的棺材;在顧倫居民的歡送下登上火車,揚長而去。

第四部分　創作詮釋

Theater only exists at the precise moment when these two worlds-that of the actors and that of the audience-meet: a society in miniature, a microcosm brought together every evening within a space. Theater's role is to give this microcosm a burning and fleeting taste of another world, in which our present world is integrated and transformed.

Peter Brook
(*The Empty Space*；1968)

　　戲劇演出是一門即時的藝術，一發生就邁向死亡；即使透過文字、聲音甚或影像的記錄，也無法完全捕捉產生於劇場中的真實氛圍與情調。然而，藉由這些有限的記述，多少還是能將曾發生過的真實瞬間塗上香料，讓它免於腐朽。

　　第四部分將以左、右對照的方式來呈現劇本詮釋與場面調度間的關係──右頁的導演本內容包括整編過後的演出劇本、重新增潤與修剪的台詞、人物的基本表情與動作、走位的提示，以及場面其他元素（佈景、道具、燈光、音效）的安排與調度；左頁則是對所有調度設計理念的文字說明，以及對舞台畫面構圖的解釋。藉著這些文字的描述，系統而具體地呈現導演在創作過程中如何以理性的思維與技巧表達感性的內涵。

　　導演本中人物的台詞以細明體字形呈現，其他導演之說明與調度則為標楷體。第三幕第四景之後，因演出時係依每場觀眾的選擇與反應即興呈現，因此不再左右對照說明；收錄在導演本中的是首演當天實際演出的情況。

　　導演本中舞台區位與人物面向的標示符號說明如下：

舞台區位			人物面向	
舞台使用九區位劃分				

UR	UC	UL
CR	CC	CL
DR	DC	DL

觀眾

人物面向：

1 － full front
2 － full back
3 － profile right
4 － profile left
5 － 3/4 open right
6 － 3/4 open left
7 － 3/4 close right
8 － 3/4 close left

（一）場面調度說明

unit 1

場景主題：數個小鎮的居民在車站的月台上看著過往的火車，無所事事；另一人
　　　　　則在旁畫著標語。從對話中透露出小鎮正處於破敗的狀態。

處理重點：1.戲一開始舞台的景象陳舊、晦暗但不髒亂，這個基調同時也表現在人
　　　　　　物的衣著上；這樣的安排目的在暗示這些小鎮居民雖然貧窮但仍重視
　　　　　　自己的外觀門面，這是維持尊嚴最起碼的條件。而當站長把香菸向下
　　　　　　丟棄，畫家偷偷地撿起來繼續抽時，這個動作繼之呈現出人性中的不
　　　　　　確定與不穩定性。當人努力維持住外在尊嚴的同時，一個外來的誘惑
　　　　　　和刺激出現在眼前，而對這個誘惑的追求卻會造成與形象維護間的衝
　　　　　　突，那人會怎麼反應？ 這正是本劇所要探討的一個主要題旨。在戲一
　　　　　　開始之際，導演即利用表演動作（stage business）上的調度來破題。

　　　　　2.演員說話時速度稍緩但並不悲傷，流露出的是一種對事物已無期待
　　　　　　的淡然。

　　　　　3.兩段對話間的「沉默」（pause）用以增加落寞的氣氛。

構　圖（1）：1.甲、乙、丙三人不等距地在二樓右側。甲靠在欄杆上 3/4 open to left，
　　　　　　　雙手插在褲袋裡；乙 3/4 closed to left，丙 3/4 closed to right，二人有
　　　　　　　所互動。

　　　　　　2.站長在二樓左側，full back，右手手指夾著香菸，左手拿著旗子。

　　　　　　3.畫家在一樓 LC，full front，蹲著畫標語；丁站在畫家的右後方，身
　　　　　　　體向右、頭向左，雙手抱胸，低頭看著畫家所畫的標語。

　　　　　　4.舞台高、低二層（level）的運用，讓構圖有層次感。

　　　　　　5.每個人物肢體動作的安排，使畫面豐富而有細節。

氛圍基調：和緩、從容，但不令人愉悅。

（二）導演本

第一幕

第一景

◎燈光亮起，舞台全區裝置為顧倫車站；舞台地面層為候車區，二樓為月台。

◎市民甲、乙、丙三人在二樓月台右側，站長在左側；市民丁與畫家在一樓，畫家蹲著寫海報，市民丁在其旁觀看。

◎站長舉旗向著舞台左側外揮動，巨大的汽笛聲混合鐵軌的滾輪聲響進，示意火車快速通過。

（unit 1）

構圖（1）

甲　　這是帝王號，從漢堡開往那不勒斯。

乙　　然後是外交官號。

丙　　然後是銀行家號。

丁　　十二點四十分還有一班公爵號，從威尼斯開往斯德哥爾摩。

甲　　現在，坐在這裡看火車經過，成了我們唯一的樂趣。

乙　　這些火車以前在顧倫都停的。

丙　　現在只剩當地的列車和十一點二十七分從卡伯斯開來的普通車才停。

◎沉默半晌，市民甲、乙、丙三人走下，加入市民丁與畫家；站長拿出香菸點上。

甲　　工廠倒閉了。

乙　　企業破產了。

丙　　礦產也停工了。

丁　　我們的城鎮破敗了。

甲　　只靠救濟金過生活。

乙　　什麼生活？

丙　　饑餓。

丁　　折磨。

甲　　這裡曾經是個文化城。

乙　　全國數一數二的文化城。

丙　　全歐洲。

丁　　全世界。

畫　家　我曾經是美術學校畢業的高材生，現在（指指地上的海報）我替人畫標語。

unit 2

場景主題：居民們改變了話題談起查夫人，對話中透露出對她的好奇。

處理重點：1. 這段對話引出劇本的主要動作，即「一位富有的貴婦可能造訪這個
破敗的城鎮」；原本緩慢的氣氛在此稍有轉變。

2. 人物間的表情與神態由原本的淡然轉為好奇與興奮，他們對貴婦的
光臨有所期待卻也有些疑慮。

構　　圖（2）：1. 甲、乙、丙三人在 CC 偏右，呈弧形線條 3/4 open to left；丁在
CC 偏左 3/4 open to right；　四人之間隨對話互動。

2. 畫家仍蹲在原地，頭轉向其他四人，參與對話。

3. 站長仍在原處，full front，有意無意地聽著其他的人說話。

4. 藉由甲、乙、丙三人走下二樓的動作來改變話題與場景基調；三
人定住之後，場上畫面重組，所有人開始談論有關查夫人的事；
五個談論者聚在同一表演區（CC），讓畫面緊縮，達到聚焦的功
能。

5. 站長留在二樓以維持層次感。

氛圍基調：活潑、有動力。

unit 3

場景主題：市長帶來訊息確定貴客即將來到，小鎮正在準備歡迎的各項事宜。

處理重點：1. 市長一行人進場時節奏明快，將原本的陰霾一掃而空。

2. 易福瑞一進場就衝進廁所的動作在往後的劇情發展中有多次的對
應，因此必須表現得明確、易見，但在處理上要顯得自然、不做作。

3. 對於市長帶來訊息的反應，所有演員的表情與態度在基調上是一致
的，但需有層次之不同以呈現性格之差異——市長神情愉快、胸有成
竹，說話時帶著頤指氣使的味道；校長沉穩、保守，有一定的禮節；
牧師神態自若，稍顯內斂；其他的居民則喜形於色，身體動作大而多。

構　　圖（3）：1. 甲、乙、丙、丁、畫家在 DL，呈弧形線條 3/4 open to right，五人
之間不等距且稍有前後。

2. 市長在 CC，full front；校長、牧師在市長的右側，3/4 open to left。

3. 所有人視線焦點在市長身上。

氛圍基調：興奮、對未來有所期待的緊張感。

unit 4

場景主題：市長為歡迎查夫人的事情徵詢易福瑞的意見，同時，從居民的對話中
得知查夫人原為本地人。

處理重點：1. 易福瑞正式登場，市長對他的態度有別於其他人，突顯易福瑞角色
的重要性。

2. 易福瑞對市長的禮遇首先反應得有些僵硬，以對應後來的變化。

3. 其他人在旁以笑鬧的態度來潤滑這種特殊的情境。

構　　圖（4）：1.甲、乙、丙、丁、畫家在 DL，呈弧形線條 3/4 open to right，五人

◎沉默；站長把抽了幾口的菸往下丟到一樓地上，畫家撿起重新點燃，抽了一口。

（unit 2）

構圖（2）

甲　　查夫人會解救我們。

乙　　如果她來的話。

丙　　如果她來的話。

　　　　　　　　　　　　　⋮
　　　　　　　　　　　　　⋮
　　　　　　　　　　　　　⋮
　　　　　　　　　　　　　⋮
　　　　　　　　　　　　　⋮
　　　　　　　　　　　　　⋮

（unit 3）

◎市長、校長、牧師和易福瑞從一樓前右側進；易福瑞隨即走向一樓左側後方退場。

構圖（3）

畫　家　有消息嗎？市長，她會來嗎？

全　　　她會來嗎？

市　長　她會，電報上說我們的貴賓將搭十一點二十七分從卡伯斯開來的普通車，在一點十三分到達，到時候所有人都要準備好。

校　長　學生合唱團已經就緒了。

市　長　教堂的歡迎鐘聲呢？牧師？

牧　師　工人們正在努力，等新的繩子換好後就可以了。

　　　　　　　　　　　　　⋮
　　　　　　　　　　　　　⋮
　　　　　　　　　　　　　⋮

（unit 4）

畫　家　（拿著標語，上面寫著「歡迎！親愛的可蕾！」）市長，您覺得如何？

市　長　易福瑞……（東張西望尋找易福瑞）易福瑞！

校　長　（跟著喊叫）易福瑞！

易福瑞　（從左側後方進場，拉拉褲襠示意剛上完廁所）來了，來了……

構圖（4）

市　長　（指著標語）你覺得這個怎麼樣？

易福瑞　這有點太親密了，嗯……（思考）「歡迎……」

之間的相對位置稍做調整。畫家雙手拿著他所畫的標語，高度在胸前；標語的字面向外，場上的人均可看見。五人的視線在易福瑞身上。

2. 市長和易福瑞在 CC，市長 full front，看著易福瑞；易福瑞 3/4 open to left，眼睛看著標語。

3. 校長、牧師在 DR，3/4 open to left，二人看著易福瑞。

4. 這個畫面的焦點首先藉由場上其他人的視線集中在易福瑞身上（direct focus），之後再由易福瑞的視線到標語上的字 「歡迎查夫人」（delay focus）；這個安排呈現易福瑞與查可蕾之間的關連。

氛圍基調：愉悅中帶著一絲不自然，有種不確定的懸宕感。

unit 5

場景主題：火車經過打斷了眾人的談話。

處理重點：這一小段戲有其積極的串連作用，一是在重述前面此地居民每天無所事事，養成在車站看火車憶及往事的落寞遭遇，二是為未來查夫人不預期地提早來到做預警；在此，演員的表現要從容而平淡，如此才會為未來查夫人來到時這些人所表現的驚慌失措增加對比的趣味與可笑感。

構　圖（5）：1.所有人的地位（blocking）不變。

2.甲得意地向眾人說話；乙附和。

3.丙、丁和畫家三人聚在一起討論標語。

4.校長和易福瑞因對話被火車聲打斷，表情有些茫然。

5.校長、牧師面帶微笑看著其他人。

6.站長在二樓左側，full back，向遠處揮動旗子。

氛圍基調：平穩、肯定。

unit 6

場景主題：市長提及易福瑞與查夫人曾有的情愫，易福瑞頗為自豪地坦承並描述了一些過去的情景。

處理重點：1.市長拉攏易福瑞的態度要明顯以呈現市長善於利用情勢的性格。

2.易福瑞在敘述過去與查夫人的互動時要顯得有些誇張，讓人感覺他在提高自己此刻的重要性。

3.市民們表現出好奇並興趣十足的樣子，他們很樂意小鎮有人與富有的查夫人有良好的關係。

4.校長與牧師礙於身分與社會的形象，呈現些許的尷尬但仍然客氣地在旁參與。

構　圖（6）：1.市長與易福瑞在 DC，市長 3/4 open to right；易福瑞 3/4 open to left；二人 share the scene。

2.甲、乙、丙在 DL，3/4 open to right；丁和畫家 3/4 closed to right，蹲著抬頭聽易福瑞說話。

校　長　查夫人？

市　長　歡迎查夫人？

甲　　　她本來姓魏。

乙　　　她現在姓查。

丙　　　她叫查可蕾。

丁　　　在這裡長大。

甲　　　她父親是個建築師。

畫　家　這樣好了，我在反面寫上「歡迎查夫人」；如果一切進行順利，我們再把
　　　　「歡迎！親愛的可蕾」翻過來。

市　長　好主意！（**看向易**）可以嗎？

易福瑞　嗯，這樣比較保險，無論如何第一印象是很重要的。

（unit 5）

◎在二樓的站長再次揮動旗子，火車音效進。

構圖（5）

甲　　　聽到嗎？這是從威尼斯來的公爵號。

乙　　　（**看錶**）嗯，十二點四十分的。

（unit 6）

市　長　各位，你們知道，這位億萬富婆是我們唯一的希望了。

牧　師　除了上帝以外。

市　長　易福瑞，我們全都靠你了。

> ⋮
> ⋮
> ⋮

構圖（6）

市　長　我聽說（**壓低聲音，曖昧地將易福瑞向前推了幾步**）你過去曾跟她有過
　　　　一段。

易福瑞　一段？是的（**有些驕傲的**）我們曾有過一段戀情。那時我年輕、英俊，
　　　　而可蕾，你知道，在腦海裡我仍然記得她在漆黑的穀倉中向我走過來，
　　　　眼睛閃爍熱情光芒的樣子。在森林中，她光著腳跑向我，一頭美麗的紅
　　　　髮飄散著，像是黑夜中的女巫。（**似乎沉醉在美好的回憶之中**）是的，我
　　　　們曾經戀愛過！

◎看大家聽得津津有味，易福瑞停頓了一下。

市　長　後來呢？

易福瑞　（**回到現實**）生活拆散了我們。

3. 校長、牧師在 DR，3/4 open to left。

4. 市長與易福瑞在 DC 的位置，因區位（stage area）得到強調；二人雖然因身體位置（body position）share the scene，但說話者是易福瑞，因此這個畫面的焦點仍是易福瑞。

5. 安排丁和畫家採蹲姿，可以讓畫面的線條產生高低，增加視覺趣味。

氛圍基調：和諧中帶著不自然的輕鬆。

unit 7

場景主題：校長與易福瑞進一步地描述了查夫人過往的為人，雖然他們的敘述有所差異但都順利地成了市長演講的材料。

處理重點：1. 對於小鎮來說，查夫人是一位貴客，市長極欲討好她；在他的詮釋下，「拿石頭丟警察」是「正義感的表現」，而「偷東西分給窮寡婦」成為了「良好的慈善觀念」，即使「在校成績只有歷史一科勉強及格」也就算擁有「歷史觀」——這些都在刻劃市長虛偽的政客人格。在表演上，力求誠懇不能有一絲開玩笑的意思——市長的態度越是認真，人物的可笑就越突顯。

2. 當市長詢問「哪一棟建築物是她爸爸蓋的」時，所有人的反應要明確而清楚，尤其是易福瑞，如此可對照他剛一上場就衝進廁所的趣味。

構　圖（7）：1. 除了市長與易福瑞，其他人的地位不變。

2. 市長在 DC，full front，手中拿著筆記本，邊聽邊寫。

3. 易福瑞在 DR（校長、牧師）、DL（甲、乙、丙、丁、畫家）和 DC（市長）間來回走動，邊說邊走。

4. 當其他人都不動的情況下，易福瑞為全場焦點；當易福瑞在 DR、DL、DC 做短暫停留時，則因他與其他人的視線或肢體接觸，而把焦點 pass 給在該區位的人物；此時導演希望藉著這個安排讓觀眾仔細地看到其他人的反應與表情。

氛圍基調：對人物的滑稽表現所引發的可笑感。

unit 8

場景主題：市長為了要易福瑞盡力完成討好查夫人的任務，以「市長接班人」作為獎勵（引誘）；其他人也樂觀其成，在旁積極應和。

處理重點：1. 市長的態度要誠懇且具說服力，彷彿即使沒有查夫人返鄉這件事易福瑞早已是他看中的人選。

2. 對於市長的承諾，易福瑞要表現得驚訝而欣喜；他從未想過自己會是下一任的市長，但當機會來的時候，他會把握一試。

3. 其他人在情境、氣氛以及「一個可期待的未來」多重利多的影響下，顯得雀躍而興奮。

構　圖（8）：1. 甲、乙、丙、丁、畫家在 DL，呈弧形線條 3/4 open to right，五人之間不等距且稍有前後。

（unit 7）

構圖（7）

市　長　（**拿出紙筆**）大家得提供一些她的資料給我，好讓我用在我的演說中。

校　長　我翻遍了學校裡的紀錄，可惜的是，這位小姐的成績可以說是非常非常
　　　　的壞，品性也一樣。唯一勉強及格的只有歷史一科。

市　長　（**筆記**）很有歷史觀。

易福瑞　她是一個很野的女孩，可以這麼說。有一次，我記得一個流浪漢被捕了，
　　　　她居然拿石頭丟警察。

市　長　（**筆記**）強烈的正義感，嗯，很好。

易福瑞　她也很慷慨，無論她有多少東西，總是與人分享。有一次她還偷了一袋
　　　　馬鈴薯分給窮寡婦。

市　長　（**筆記**）良好的慈善觀念。有沒有人記得那一棟建築物是她父親蓋的？
　　　　如果能指出來，這個演說一定更動人。（**大家互望，搖頭**）沒有人知道？

甲　　　（**猶豫了一下**）聽說他是個酒鬼，老婆跑了，自己最後死在瘋人院。

◎**眾人覺得甲所說的不是個好題材，不予回應；場面有些尷尬。**

（unit 8）

市　長　（**收起筆記本**）我這部分已經準備好了，（**拍拍易福瑞的肩膀，頗有施加
　　　　壓力的味道**）剩下的就靠易福瑞了。

易福瑞　（**賣乖地**）我不知道我能不能做到，經過了那麼多年，說不定她已經忘
　　　　了我了。

市　長　親愛的福瑞，多年來你一直是最受歡迎的市民……

易福瑞　謝謝你。

市　長　所以，我要告訴你，明年我就要下台了，我們決定支持你做接班人。

易福瑞　什麼？……市長？！

　　　　　　　　　　　　　　　　　⋮
　　　　　　　　　　　　　　　　　⋮
　　　　　　　　　　　　　　　　　⋮

構圖（8）

◎**眾人齊聲應喝、歡呼。**

易福瑞　（**受到鼓舞**）我一定會讓可蕾了解我們的困境。

牧　師　但是要小心、溫柔、體貼。

易福瑞　我們要做得聰明些，要合乎心理；這裡的歡迎儀式如果失敗，那一切就
　　　　完了。

（unit 9）

　　　　　2. 市長和易福瑞在 DC，市長 profile to right 看著易福瑞並把右手搭在他的肩上；易福瑞 full front 抬頭挺胸，臉上帶著笑容。

　　　　　3. 校長、牧師在 DR， 3/4 open to left。

氛圍基調：激動、有希望、生氣勃勃的。

unit 9

場景主題：市長進一步地安排歡迎事宜，其間火車即將通過的警鈴響起，市長以為是貴客抵達慌亂了一陣；在眾人的竊笑下，市長重新擺起架子交代大家在查夫人真的來到時要如何表現。

處理重點：這段戲除了更深地刻劃市長的性格外也與前面 unit 5 做了呼應：當警鈴響起時，市長的反應最為激烈，易福瑞次之，校長和牧師雖稍為冷靜但仍有些訝異，其他市民則氣定神閒，因為「看火車經過已經成為我們唯一的嗜好」，他們理當知道每一班火車停靠的狀況；人物間有層次的表情呈現造成心理的趣味。

構　圖（9）：1. 所有人的大地位不變。

　　　　　2. 易福瑞 profile to right 看著校長、牧師，三人相視而笑，笑容有些尷尬。

　　　　　3. 市長身體向右頭向左，眼睛斜看著在 DL 的居民，雙手拉著自己胸前的衣領，垮著嘴皺著眉頭，面容僵硬。

　　　　　4. 甲、乙 3/4 open to left，甲搗著嘴，眼睛向上看；乙雙手插在褲袋，頭下垂，左腳在地上磨蹭；丙、丁和畫家 3/4 open to right，一起舉著標語，想笑不敢笑的表情。

氛圍基調：危機解除後的輕鬆感。

unit 10

場景主題：公爵號列車意外地停靠在月台，一行外來的人來到小鎮。

處理重點：這場戲是查可蕾首次的出場，在經過劇中人不斷地談論後觀眾對她已是充滿了好奇與期待，因此，要如何塑造查可蕾給人的第一印象是這段戲的重點。此外，當查可蕾一上場時，由於前面場景已做的鋪排，觀眾應該已理解到來者正是小鎮居民所等待的貴客，但對於劇中人來說，他們在查可蕾一上場的一剎那並未立刻認出，在此，導演要清楚地掌握充塞其中的矛盾以造成「演－觀差異」的趣味。

　　1. 火車的煞車聲尖銳而響亮以營造緊張、衝突的氣氛。

　　2. 市民們快速、慌亂地衝上月台，說話的表情與語調是急迫的；相對於他們，市長與其他人反而愣住不動。

　　3. 查可蕾上場時節奏沉穩，盡量不帶來任何壓力。她的打扮典雅、高貴，一種溫和的自信溢於言表，神情自然但給人一種距離感。

　　4. 查夫人整體的感覺與先前眾人的描述完全不同──導演這樣的處理是為更多面向地刻劃查可蕾這個角色，讓觀者能更深入思考人物行為的內在動機，避免太早在腦中形成對角色的印象與喜惡。

市　　長　（跟眾人說）他說得對，這一刻很重要，在這麼多年之後當查夫人再度
　　　　　　踏上故鄉的土地，心中一定感到高興和激動，眼中含著熱淚望著那舊日
　　　　　　熟悉的一切……我當然不會這麼寒酸，只穿著襯衫站在這兒，一定要換
　　　　　　上黑色大禮服，戴上禮帽，讓我的太太站在旁邊，孫女穿上白色禮服捧
　　　　　　著玫瑰花站在前面，（火車通過音效進，市長慌亂地）哎呀！我的天！我
　　　　　　還沒換好衣服。

甲　　　　　這不是她的火車，這是公爵號。（眾人竊笑）

構圖（9）

牧　　師　我們大約還有兩個小時可以打扮得像做禮拜時那麼整潔。

　　　　　　　　　　　　　　　　　　·
　　　　　　　　　　　　　　　　　　·
　　　　　　　　　　　　　　　　　　·
　　　　　　　　　　　　　　　　　　·
　　　　　　　　　　　　　　　　　　·
　　　　　　　　　　　　　　　　　　·
　　　　　　　　　　　　　　　　　　·

牧　　師　希望新繩子已經換好了。

（unit 10）

◎月台外傳來火車駛近的聲音，接著一陣尖銳的煞車聲；甲、乙、丙、丁衝向二
　樓察看。

構圖（10）

甲　　　　　公爵號？它停了！？

乙　　　　　它停了！？

丙　　　　　停在顧倫！？

丁　　　　　這個貧窮的小鎮！？

站　　長　不可能的！

◎查可蕾從舞台正中後方走出，後面跟著管家巴比、未婚夫培多，以及氣急敗壞
　的列車長。查可蕾停在舞台右側前方，巴比和未婚夫站在她的後面像侍衛一般，
　而列車長走向查可蕾的左側想向她提出質問。

◎甲、乙、丙、丁四人緩慢地走下加入市長、校長、牧師；眾人暫時失神地移動
　到左側後方，疑惑地在一旁看著。

（unit 11）

構圖（11）

查可蕾　這裡是顧倫嗎？

列車長　夫人，您拉了緊急煞車！

查可蕾　我常拉緊急煞車。

構　圖（10）：1.甲、乙、丙、丁四人在二樓右側，站長在二樓左側，full back；
　　　　　　　　他們看著假想中火車靠站的地方。

　　　　　　　2.市長在 DC，牧師、校長、易福瑞在 DR，畫家在 DL，full back，
　　　　　　　　他們看著一樓月台的出口。

　　　　　　　3.查可蕾在一樓月台的出口處，full front。

　　　　　　　4.利用 body position 的 contrast 造成查可蕾在一出場就成為全場的
　　　　　　　　焦點。

氛圍基調：混亂、訝異、懸宕的。

unit 11

場景主題：公爵號列車的車長跟著一行外來客急急地走出月台，他抱怨他們讓列
　　　　　車緊急停靠；在一陣慌亂中，眾人終於認出來者正是查可蕾。

處理重點：在前面的段落中，易福瑞曾對查可蕾做過一番描述，如「她是一個很
　　　　　野的女孩子」、「拿石頭丟警察」、「偷馬鈴薯給窮寡婦」，甚至校長從紀
　　　　　錄上看出「她的品性也很差」——凡此種種都讓觀眾對查可蕾有了一
　　　　　個初步的概念。然而，經過了數十年之後，查可蕾改變了嗎？改變的
　　　　　是什麼？什麼是永遠無法改變的？

　　　　　1.查可蕾的外在形象如同上述絕不可是尖銳的，說話時的語氣溫和、
　　　　　　堅定，讓人感覺有力量但並不權威，即使是一句「笨蛋」都是一種
　　　　　　陳述而非指責。然而，相對於她所流露出的高雅氣質，查可蕾在行
　　　　　　為上仍有過去不受禮教約束的的地方——她只為了訪問這個小鎮就
　　　　　　隨意的拉緊急煞車而不跟別人一樣搭有停靠的列車——這些性格的
　　　　　　多樣性必須同時存在查可蕾的表演中以提供後來劇情發展的可能。

　　　　　2.列車長首先要表現得剛正不阿，對法規的維護不容他人絲毫的僭
　　　　　　越。之後，隨著查可蕾的賞金越來越多，他的態度逐漸軟化，到後
　　　　　　來竟可「讓列車留在原地等候」——其間的轉變要拿捏得宜，轉換
　　　　　　上要明顯，主要呈現的是「受到良好對待後的殷勤」，而不是「見錢
　　　　　　眼開的流氣」。

　　　　　3.管家巴比表現得穩重、自然，看不出個人情緒，如實地按照查可蕾
　　　　　　的交代行動。未婚夫培多一進場後即自顧自地瀏覽小鎮的風景，對
　　　　　　於身邊所發生的事顯得事不關己，他的穿著打扮流露出高尚的風格。

　　　　　4.市民們對於查可蕾的舉動大感訝異，他們的身體動作與聲音表情稍
　　　　　　顯誇張。校長和易福瑞做思考狀，像是想要從記憶中尋找線索的樣
　　　　　　子。市長與牧師一時呆滯恍神，看著事情的發展。

構　圖（11）：1.甲、乙、丙、丁四人在二樓右側，full front，向下看著一樓查可
　　　　　　　　蕾一行人的方向。

　　　　　　　2.站長在二樓左側，3/4 open to righ，同樣向下看著一樓。

列車長　我堅決反對，在這個國家絕對不能拉緊急煞車，就算有緊急事件也一樣。
　　　　「準時」是我們的第一原則，我要求解釋！

查可蕾　（環顧四周，完全不理會列車長的抱怨）這裡真是顧倫，我認得上面那
　　　　座森林（指向觀眾席後方遙遠處），那裡面有一條小河，河裡全是鱒魚和
　　　　梭子魚，那邊是穀倉的屋頂。

列車長　（加重語氣）我在等您的解釋！

查可蕾　（看了列車長一眼，淡然地）我要訪問這個小鎮，難道你要我跳車？笨蛋。

列車長　只為了要訪問這個小鎮，您就讓公爵號停下來？

查可蕾　當然。

　　　　　　　　　　　　　　　⋮
　　　　　　　　　　　　　　　⋮
　　　　　　　　　　　　　　　⋮
　　　　　　　　　　　　　　　⋮

列車長　那是您唯一的選擇。

查可蕾　巴比，給他一千塊錢。

◎眾人對這突如其來的轉變感到訝異，愣了半晌之後異口同聲地叫了出來。

全　　　一千塊！

◎管家拿出一千塊遞給列車長。

列車長　（不知所措地）夫人！？

查可蕾　再拿三千塊給鐵路員工寡婦基金會。

全　　　三千！！！

列車長　（看著手中的鈔票，恍如夢中）夫人，沒有這種基金會啊！

查可蕾　現在有了。

易福瑞　（認出了查可蕾，脫口而出）可蕾？

校　長　可蕾？

全　　　可蕾！？

（unit 12）

◎眾人終於回神；想起尚未完成的歡迎事宜，隨即鬧轟轟的亂成一團。

校　長　天啊！合唱團還沒準備好！

牧　師　教堂鐘！教堂鐘！

市　長　（極度慌亂地）老天爺！我還缺禮服、禮帽，我的孫子呢？（向丙）快
　　　　去找他們！（丙跑下，市長大喊）別忘了我太太！

3. 市長在 CC 偏左，3/4 open to righ；牧師、校長、易福瑞、畫家在 CL，呈弧線 3/4 open to righ，表情茫然；畫家左手拿著垂下的標語。

4. 查可蕾在 DR，full front；管家和未婚夫在她的右後側，3/4 open to left。

5. 列車長在 DC 偏右，profile to right，右手舉起指著查可蕾。

氛圍基調：驚奇、訝異、興奮，對正發生的事情懷抱不確定感。

unit 12

場景主題：查可蕾的提早到達帶來了一團混亂。

處理重點：1. 這一小段戲有幾個重點：一是小鎮居民們，尤其是市長，在查可蕾意外提早到達時所表現出驚慌失措的可笑感。二是查可蕾，她如同年輕時候一般地不可預期，常有驚人之舉。

2. 市長與市民們原本的安排代表著一般社會對待事務的處理常規，他們小心策劃著歡迎事宜無非為了讓事情能進行得順利，但是查可蕾卻不在他們所設想的狀況下而以她自己的方式來到，這個戲劇行動不僅反應了過去也影射了未來。

氛圍基調：緊張、混亂、極度興奮。

unit 13

場景主題：在一陣混亂之後，市長及所有在場的人重新展開對查可蕾的歡迎。

處理重點：在查可蕾的身分確定後，居民們討好的態度逐一呈現；這種轉變在樣式上必須小心處理——雖然這個破敗的小鎮確實有求於衣錦還鄉的查可蕾，但他們的需索不可在一開始時就暴露無遺，要著重刻劃人性在接受考驗時的轉變歷程。此外，群眾中的個別性也要謹慎處理——每個人會因性格、社會地位、價值觀……之不同而對自我形象有不同的塑造。

1. 市長的態度，如同前面一般，呈現出政客「有利是圖」的樣子。

2. 列車長的態度雖然改變，但要表現得「感恩圖報」的樣子。

3. 易福瑞因身懷重任顯得有些侷促不安，校長和牧師臉上掛著禮貌性的微笑，其他的市民則努力地配合著市長的「演出」。

4. 未婚夫說話時語氣自然、平順、不慌張，似乎查可蕾這種突發的行動對他來說只是家常便飯。

5. 查可蕾的態度從容，不可表現出頤指氣使；她的尊貴是來自於別人對她的恭維。

構　圖（13）：1. 甲、乙、丙、丁在 RC，full front，看著站在他們前面的查可蕾。

2. 牧師、校長、易福瑞、畫家在 LC，3/4 open to right，看著查可蕾和市長。

3. 市長在 DC，profile to right，向著查可蕾行 90 度的鞠躬禮。

4. 查可蕾在 DR，3/4 open to leftt，眼睛並未看著市長。

5. 管家和未婚夫在查可蕾的後面，管家面無表情而未婚夫轉動著頭部，瀏覽著周圍的風景。

（unit 13）

◎眾人連忙整理儀容，臉上展開尷尬但燦爛的笑容。

市　長　（聲調提高、討好地）這位是查夫人！（禮貌的走向前）夫人，如果我
　　　　們事先知道一定為您停下火車，（從列車長手中把錢拿走）您把錢收回去
　　　　吧，天啊，四千塊錢！
查可蕾　收下吧，別客氣。
列車長　（搶回他的錢，一反先前的態度，謙遜地）夫人，您需要火車在這裡等
　　　　您嗎？我們很樂意為您服務。

⋮
⋮
⋮

◎列車長走回月台，火車離開聲。
構圖（13）
市　長　（慎重地）敬愛的夫人，我很榮幸以市長的身分在此歡迎您。
查可蕾　謝謝你，市長先生。

（unit 14）
◎可蕾眼光掃過所有人，最後停在易福瑞身上，向他走去。

易福瑞　可蕾。
查可蕾　福瑞。
易福瑞　妳回來了。
查可蕾　自從我離開，我一直期待著這一刻。
易福瑞　真的？那太好了。
查可蕾　你想念我嗎？
易福瑞　當然，一直都是，妳應該知道的。

◎市民所組成的歡迎隊伍蜂湧而上，爭先恐後地躲在舞台側邊，興致勃勃地聽著
　　易福瑞與查可蕾的對話。
構圖（14）
查可蕾　想想以前我們那段美好的時光。
易福瑞　是的，的確令人難忘（向市長使眼色，暗示一切都在掌握之中）
查可蕾　像以前那樣叫我。
易福瑞　（有些難為情地）我的……小精靈。

氛圍基調：刻意營造融洽氣氛的尷尬感。

unit 14

場景主題：查可蕾在人群中認出了易福瑞，二人短暫地敘舊；其他人好奇、興奮地在旁看熱鬧。

處理重點：男、女主角首次相遇，二人的關係是這一小段戲中的重點。在查可蕾出現前，觀眾對他們往日的種種都是從易福瑞口中得知，當查可蕾來到後，她又會有什麼樣的說法？查可蕾的敘述雖然證實了二人過去確曾有的情愫，但在她的言語表情中似乎隱藏著些許耐人尋味的不定感。

1. 查可蕾自然、大方地面對舊日的情人，說話時態度從容沒有明顯的情緒，即使要易福瑞以過去的暱稱叫她時，都讓人感覺不到興奮之情。

2. 易福瑞在與查可蕾一開始接觸之際顯得有些緊張、不自在，隨著查可蕾提及二人的過往，他的信心越來越強，對局面頗有駕馭得宜之感。

3. 市長心繫於易福瑞的表現，呈現緊張、期待的樣子；校長、牧師仍然保持某種程度的拘謹；其他市民則是以好奇、看熱鬧的心情期待著事情的發展。

構　圖（14）：1. 查可蕾和易福瑞在 CC，share the scene。

　　　　　　　2. 甲、乙、丙、丁在 RC，市長站在他們的前面，3/4 open to left。

　　　　　　　3 牧師、校長、畫家在 LC，3/4 open to right。

　　　　　　　4. 一群居民散佈在 UL 和 UR；除了管家和未婚夫外，所有人的眼光都在查可蕾和易福瑞身上。

氛圍基調：混亂之後的平順感、對未知發展的好奇感。

unit 15

場景主題：查可蕾介紹了她的未婚夫，並說出她想在鎮上舉行婚禮的宿願；隨即她指出了車站旁的廁所是他父親所蓋，眾人尷尬以對。

處理重點：這段戲中對查可蕾的過去與性格有更進一步的刻劃——查可蕾帶來了她第七任的丈夫，並表示在鎮上教堂舉行婚禮一直是她的夢想，而這個丈夫的名字是配合著僕人來取的；她年輕時，常在她父親所蓋的廁所屋頂上向下對著男人吐口水——這些行為並非一般，從她的敘述中一種不尋常的懸宕感逐漸浮現。小鎮的居民對查可蕾所帶來的危機在此刻仍渾然不知，他們所關心的是如何好好地招待貴客以得到希望的報償。

1. 查可蕾說話時的語氣和神態要表現得輕鬆自在，像是在說一件稀鬆平常的事；她越是輕描淡寫，戲劇的張力就越強。

2. 居民們呈現討好、歡迎的樣子，大家臉上堆滿了不同層次的笑容。

◎眾人竊笑。

查可蕾　還有呢？
易福瑞　我的小野貓。

◎眾人竊笑。

查可蕾　我叫你……我的黑豹。

◎眾人忍不住爆出笑聲。

 :
 :
 :
 :

（unit 15）
查可蕾　來，（拉過培多）這是我的未婚夫默比，他是德國的電影明星，他即將成
　　　　為我的第七任丈夫。
易福瑞　（握手）很高興見到你。
查可蕾　其實他叫培多，但我叫他默比，跟我的管家和僕人們的名字相稱。他留
　　　　著鬍子不是很瀟灑嗎？我們將在鎮上的教堂舉行婚禮。
牧　師　真的嗎？那真是我們的榮幸！
查可蕾　那是我年輕時的夢，當我十七歲的時候，記得嗎，福瑞？在鎮上教堂舉
　　　　行婚禮一直是我的夢想。
易福瑞　是的……
構圖（15）
查可蕾　現在我想看看這個小鎮，（她在舞台四處緩步走動，最後停在舞台左後
　　　　側，指著舞台外面的方向）默比，那間廁所是我父親蓋的，不但蓋的好
　　　　而且如期完工。小時候我常站在屋頂上向下吐口水，但只吐男人。

◎眾人尷尬地不知如何回應；所幸合唱團蜂湧而上，校長接過市民丙送上的禮服
　禮帽，校長忙著指揮大家整理隊伍。查可蕾與眾人在舞台左後側，校長與合唱
　團在舞台右前側。

（unit 16）
校　長　夫人，請允許我顧倫中學的校長以及身為一位愛好音樂的人為您獻上一
　　　　首純樸的民謠。

3. 當查可蕾提到「廁所」時，易福瑞、校長、牧師三人尷尬互望，市長露出打圓場、做作的笑聲，其他人則配合著市長做反應。

氛圍基調：和諧中夾帶著些許的尷尬。

unit 16

場景主題：小鎮居民所組成的合唱團賣力地為查可蕾表演，但被查可蕾中途打斷。

處理重點：劇情至此，對於查可蕾過去為何離開故鄉以及為何在成功致富後再回到小鎮的原因仍未明，但她的性格正在一點一滴地展現。由校長帶領著居民們所組成的合唱團，為了歡迎她而賣力的表演，雖然狀況不佳卻也呈現了某種誠意，查可蕾竟在不耐的情況下斷然地終止了表演，她個性中的任性、跋扈略有顯現。

　　1. 查可蕾在打斷表演時動作明確可見，但神情上仍顯溫和，讓人感受到她的力量但並不致造成強烈衝突。

　　2. 合唱團在表演時神情態度極為認真、投入。

　　3. 在表演被打斷時，校長顯得有些錯愕，居民們有些茫然，有些仍小聲地繼續唱著不知發生了什麼事，市長立即以一貫的笑聲試圖圓過這個突如其來尷尬的狀況。

構　圖（16）：1. 合唱團在 DR，3/4 open to left；校長站在他們的前面，指揮著。

　　　　　　　2. 查可蕾在 CC 偏左，市長在她的右邊，易福瑞在她的左邊；三人3/4 open to right。

　　　　　　　3. 管家和未婚夫在 CC 偏後，full front。

　　　　　　　4. 甲、乙、丙、丁、畫家在 LC，3/4 open to right。

氛圍基調：不知所以的茫然、出乎意料的尷尬感。

unit 17

場景主題：查可蕾與居民簡單、客氣地寒暄，對話中查可蕾問了些詭異的問題。

處理重點：表面上查可蕾以聊天的樣子問了些怪問題，眾人有些摸不著頭緒，易福瑞雖然以「幽默」來解釋查可蕾的行為，但問題的背後讓人很有想像的空間，也為未來的發展留下疑慮。

　　1. 查可蕾仍然一派輕鬆的樣子。

　　2. 易福瑞接替了市長位置，負責為查可蕾所引發的尷尬打圓場。

　　3. 校長和牧師表現得有些憂心，但仍掛著禮貌性的微笑；其他人很輕易地接受易福瑞的緩頰，表現出對事情進展順利的愉悅。

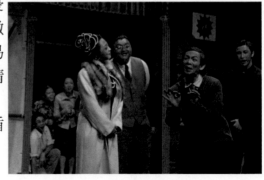

氛圍基調：輕鬆中夾藏詭異、緊張的矛盾感。

查可蕾　好，那就唱吧。

構圖（16）

◎校長與合唱團努力地想表現出最好的演唱，然而卻不盡理想；查可蕾禮貌而斷
　然地結束了他們的表演。

（unit 17）

查可蕾　大家唱得很好，尤其是後面那個金髮的男生，（有一人舉手）不是你，（另
　　　　一人舉手）你唱得很有感情。

◎警察從隊伍中走出。

警　察　夫人，警官韓克在此隨時為您效勞。

查可蕾　謝謝你，目前我不需要你，以後也許。告訴我，韓克，你偶爾也睜一眼
　　　　閉一眼嗎？

警　察　只要您吩咐。

查可蕾　那你要練習把兩眼都閉上。

◎大家發出尷尬卻討好的笑聲。

易福瑞　可蕾，妳還是一樣的幽默。

◎小女孩拿著一束花走出隊伍。

．
．
．

◎小女孩把花獻給可蕾，可蕾隨即把花遞給巴比。

市　長　夫人，這是我們的牧師。

查可蕾　牧師，你常安慰垂死的人嗎？

牧　師　這是我一部分的工作。

查可蕾　連判死刑的人也一樣嗎？

牧　師　（遲疑）我們已經廢除死刑了。

查可蕾　嗯，也許還會再採用。

◎眾人互望，不知其然。

易福瑞　（打圓場）可蕾，妳還是一樣的幽默。

unit 18

場景主題：查可蕾提出重遊小鎮的要求，並要人將她所帶來的棺材送至旅館。

處理重點：接續著上一段戲，查可蕾為劇情再添加令人疑惑的線索——什麼樣的
人在什麼樣的因素下會帶著棺材出外旅行？棺材、以及前面所提的「睜
一眼、閉一眼」、「安慰垂死的人」、「死刑還會用得到」，引發了觀眾對
未來發展的好奇與揣測。

氛圍基調：持續的懸宕感。

unit 19

場景主題：查可蕾兩個行動和打扮都很怪異的僕從也來到了小鎮，他們向警察表
示他們的工作是娛樂查可蕾並照顧她養的寵物。

處理重點：兩個否認自己是男人的怪異瞎子為劇情帶來了更多的驚異之處——查
可蕾為什麼會用兩個瞎子做僕人？明明是男人的樣子，為什麼要否認
自己的性別？什麼樣的寵物會交給這麼怪異的僕從照顧？——這些都
是重要的劇情伏筆。

　　1.「瞎子」以戴墨鏡來代表，他們的穿著只有黑、白兩色，二人的動
作一致，說話時言詞簡要、節奏明快。

　　2.兩個瞎子的表演方式不同於其他人，呈現較機械、沒有感情的樣子，
但不可過於誇張以免造成脫出於戲劇外的突兀感。

構　圖（19）：1.警察在 DC 偏左，3/4 open to right，看著兩個瞎子。

　　　　　　　2.兩個瞎子在 DR， full front。

氛圍基調：輕鬆、新奇的。

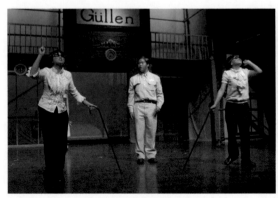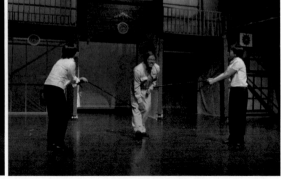

警察對兩個打扮怪異的人感到好奇。

◎眾人會意，開懷地笑。

（unit 18）

查可蕾　我現在要進城了。

市　長　（伸手向查）讓我為您引路。

◎可蕾將手伸向福瑞，市長沒好趣地「自動」退向一旁。

查可蕾　先去穀倉，再去森林，我要和福瑞一起去看看我們相愛的老地方。

牧　師　真是令人感動。

查可蕾　先派人把我的行李和棺材送到金天使旅館。

市　長　棺材？

眾　人　（訝異地）棺材？！

查可蕾　我帶來的，也許用得到。

◎可蕾由福瑞攙扶從舞台左前側走出，教堂鐘聲響起。

牧　師　這鐘聲終於響了。

◎眾人陸續跟著走出。

（unit 19）

◎警察走在隊伍的最後，聽到身後傳來拐杖敲打地面的聲音回頭察看；兩個戴著墨鏡、打扮怪異的人一起從舞台正中後方走出來。

兩　人　我們到了，到了顧倫，我們聞得出來。

警　察　你們是什麼人？

兩　人　我們是老夫人的人，我們是老夫人的人，她叫我們……

其中一人　柯比。

另一人　和洛比。

　　　　　　　　　　　　　　　　：
　　　　　　　　　　　　　　　　：
　　　　　　　　　　　　　　　　：
　　　　　　　　　　　　　　　　：
　　　　　　　　　　　　　　　　：

警　察　你們是瞎子，怎麼知道我是警察？

兩　人　聲音，聲音，所有的警察聲音都一樣。

警　察　你們對警察好像很有經驗，先生。

兩　人　他稱我們為先生，他當我們是男人。

警　察　見鬼，要不你們是什麼？

unit 20

場景主題：市長與校長在查可蕾下榻的旅館前討論查可蕾來到之後的狀況與他們
　　　　　的感覺，其間，二人被關在鐵籠裡的寵物豹子嚇了一跳。

處理重點：在前面戲中的安排，校長一直呈現既期待又疑慮的矛盾心情，在這段
　　　　　戲裡校長終於說出了他對查可蕾的感受；他的心聲在此雖然顯得輕描
　　　　　淡寫、無關重要，但卻埋藏了未來發展的危機。

　　　　　1. 校長說話時態度雖顯嚴肅並略有擔心，但仍刻意地保持輕鬆，有些
　　　　　　「大事化小」的感覺。

　　　　　2. 市長的反應冷淡，顯現出他不希望事情再有不受控制的狀況發生；
　　　　　　校長也正因市長的態度而不再詳實地表達他的掛慮。

構　圖（20）：1. 露天座椅放在 RC 偏 CC 的位置，不擋到旅館的出口。

　　　　　　　2. 校長坐在座位的右側，3/4 open to left；市長坐在座位面對觀眾的
　　　　　　　　位置，full front。

　　　　　　　3. 搬行李的僕從從 DL 的出入口走向 UC 的旅館入口。

氛圍基調：刻意假做的平順感。

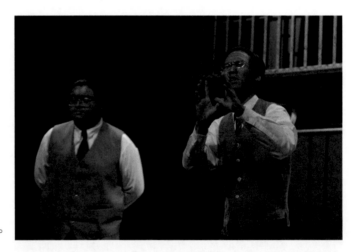

校長描述他對查可蕾的感觀。

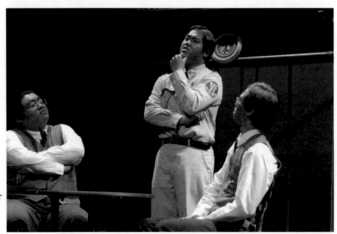

警察敘述在森林中的狀況；市
長與校長仔細地聽著。

兩　人　你會知道的，你會知道的。

警　察　你們的工作是什麼？

兩　人　我們玩音樂，我們娛樂夫人。

柯　比　我們照顧夫人的寵物。

洛　比　我們餵食它。

柯　比　我們陪伴它。

警　察　什麼寵物？

兩　人　你會知道的，你會知道的。

警　察　我帶你們去旅館。

兩　人　我們知道路，我們知道路，我們去找夫人，我們去找夫人。

◎二人從左前側下場，警察驚奇地看著他們。

◎舞台燈暗，過場樂進。

第二景

◎燈亮，音樂漸收。舞台後方裝置為金天使旅館，前方為露天廣場。

◎市長和校長坐在露天座椅上，一群旅館的僕役不斷地進進出出搬運可蕾的行李，兩個人抬著一個棺材進場，後面跟著的是一個大籠子，籠子上面蓋著一塊黑色布幕。市長好奇地上前撥開帆布偷瞄了一眼。

（unit 20）

市　長　（倒退了幾步，吃驚地）天啊！

校　長　（也被嚇了一跳）怎麼了？！是什麼東西？

市　長　一隻豹子！居然是一隻豹子！

校　長　她養一隻豹子做什麼？

構圖（20）

市　長　有錢人總有一些特殊的嗜好。

校　長　說實話，她嚇到我了。

市　長　她是很奇怪。

校　長　二十多年來我不斷地批改學生的成語作業，一直到幾個小時以前我才真正的領會什麼叫「不寒而慄」；當查夫人穿著一襲黑色的長袍出現在月台上的那一刻，就像是希臘的命運女神帶著黑色翅膀悄然的降臨在我們的面前。

◎警察進，市長轉移話題。

unit 21

場景主題：警察加入了市長與校長的聊天，他描述了查可蕾與易福瑞目前的狀況；三人表示對此狀況的滿意，並期待著即將到來的好結果。

處理重點：藉著警察的描述，查可蕾怪異的行為再次為劇情蒙上陰影。校長、市長與警察三人其實也感受到某些令人不安的訊息，但為了事情能順利地進行，他們故意忽略他們所感受到的。

　　　　1. 市長藉著舉杯轉移疑慮。

　　　　2. 校長和警察表現出「識時務」地配合。

構　圖（21）：校長在座位右側，profile to left；市長在中間，full front；警察在左側，profile to right；三人手拿酒杯向上舉起。

氛圍基調：擺脫憂慮後的歡娛感。

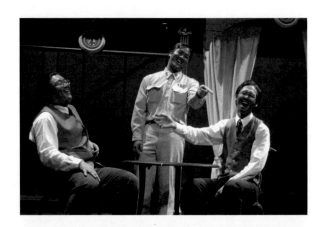

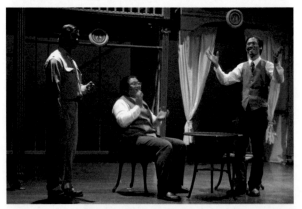

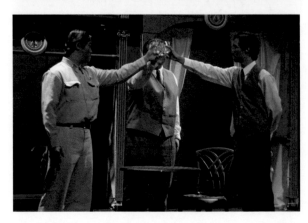

（unit 21）

市　　長　韓克，來加入我們。有什麼進展嗎？

警　　察　我剛從穀倉回來，那裡的情景真是驚人。查夫人靜默的在穀倉裡觀看、
沉思，所有人不敢發出任何一點聲響，之後她說要到森林去，大夥就像
遊行隊伍一樣安靜的跟隨著查夫人向前行進；我覺得那個氣氛很詭異，
讓人不太舒服，所以就回來了。

:
:
:
:

◎三人曖昧互望。

市　　長　查夫人想在森林裡找些什麼？

警　　察　就跟想在穀倉裡找到的一樣吧，我想。

校　　長　年輕戀情的回憶？

警　　察　對，就是這樣。

校　　長　真是詩意。

警　　察　詩意？

校　　長　全然的詩意，這讓人想起莎士比亞，想起華格納，想起羅密歐與茱莉葉。

◎侍者從旅館內走出送酒。

市　　長　嗯，你是對的……（拿起酒）現在我要舉杯祝福，祝福我們的好朋友易
福瑞，他現正在為我們大家的未來努力地工作。

警　　察　對，他正在努力工作。

市　　長　敬全城最受歡迎的市民，敬我未來的接班人。

構圖（21）

◎三人舉杯敬酒，後台傳來一聲尖叫聲，緊接著黑豹的沉吟。

◎燈暗，轉場樂（森林空間音）進。

第三景

◎燈漸亮，舞台後方是黑暗的；這一場戲只使用舞台前半部，以燈光的色調營造
森林深幽的氣氛，舞台地面以 gobo 打出樹影增加森林的示意。場中置放一個

unit 22

場景主題：查可蕾與易福瑞二人在森林中回憶著往日的戀情。

處理重點：這段戲是查可蕾回到鎮上後首次與易福瑞的獨處，有關二人之間實際
的過往情事即將逐一浮現。從查可蕾的對話中顯示，他們在年輕時曾
有過一段浪漫的戀情，二人在過去相愛的森林中憶及往事；然而，相
愛的戀人為何會分開？在這段戲中除了浪漫的懷舊外，導演還要營造
一股懸疑感以增強劇情的吸引力。

 1. 查可蕾來到森林後的表現要異於之前，在這裡她是喜悅、歡愉的，
甚至不時露出幸福的笑容。看到刻著他們名字的老樹以及曾經相擁
而眠的草地時，興奮之情溢於言表，呈現出對過去戀情的懷念。

 2. 相較於查可蕾，易福瑞表現得保守些。對於回憶這段過去沒有結果
的戀情，他顯得不是那麼在意；他在此地最重要的職責是「討好查
可蕾以換得所需」。在神情動作上，易福瑞要表現得殷勤、熱切，甚
至有些做作。

 3. 森林中的燈光以冷色調為主，在不時傳來的蟲鳴鳥叫聲中，流露出
一股淡淡的蒼幽；這與「對浪漫戀情的回憶」所要有的氣氛有所矛
盾，可引發觀眾的想像。

構 圖（22）：1. 查可蕾在 RC，full back，右手高舉指著舞台背景深處。

 2. 易福瑞在 LC，3/4 closed to right，看著查可蕾。

 3. 管家在 DL，profile to right，面無表情、兩手相握在腹前。

氛圍基調：浪漫中暗藏著不確定感。

unit 23

場景主題：查可蕾要易福瑞重述當年二人年輕時的往事，易福瑞侃侃而談，然
而，他所敘述的卻與查可蕾所記憶的有所不同。

處理重點：情人重逢徜徉在過去戀愛的足跡之中，回及憶往讓戀人重溫舊夢——
這原是件多麼幸福愉悅的事，然而，兩個人的回憶似乎不太一樣。易
福瑞為討好查可蕾想必費盡心思努力地在腦中搜尋那一段過往的記
憶，但是在查可蕾的核對下他似乎只是記得事件的輪廓而細節的部分
卻是模糊的，相對地，查可蕾的記憶卻依然清晰；這樣的安排主要在
呈現這段戀情在兩人心中的分量與地位，同時，這也暗示了未來衝突
的所在。

 1. 易福瑞在敘述時口語表情豐富，似乎對往事充滿了甜蜜的情感，態
度是從容、有把握的，好像是在說一件剛剛才發生完的美好的經驗。

 2. 查可蕾保持一貫的優雅，臉上始終露著微笑，即使是在糾正易福瑞
的記憶時。

構 圖（23）：1. 木條椅置放於 CC。

 2. 易福瑞坐在右側，身體打開向著查可蕾；查可蕾坐正，full front，

　　長條木椅。蟲鳴鳥叫及微弱的溪流聲貫穿整場戲。

◎查可蕾走出，旁邊是易福瑞，後面跟著管家巴比。

（unit 22）

構圖（22）

查可蕾　（指向舞台後方）看，福瑞，那是我們的樹，上面還刻著我們的名字。

易福瑞　是的，它還在。

查可蕾　它變得又高又粗，部分的枝椏枯萎了。

易福瑞　它是一棵老樹了，不過……還活著。

⋮

⋮

⋮

查可蕾　我以為所有的景物都變了，但是它們卻還是像我離開時一樣；（環顧四周，沉浸在回憶之中）我們曾坐在這張椅子上，在這樹下你吻著我，在那邊柔軟舒服的草地上我們躺在彼此的懷抱中……，一切景物依舊，（突然回到現實）只是，我們變了。

◎查可蕾坐在木椅的左邊，易福瑞之後坐在右邊；巴比一直站在舞台左側。

（unit 23）

構圖（23）

易福瑞　（討好地）變得不多，小野貓。我記得我們在一起的第一個晚上，妳跑掉了，我一直追妳，追得我上氣不接下氣。

查可蕾　我記得。

易福瑞　然後我生氣地往回家的路上走，突然我聽到妳叫我的聲音，我抬頭一看妳卻坐在樹上對著我笑。

查可蕾　（輕聲、自然地）不對，我是在穀倉裡，我當時躺在牧草堆裡。

易福瑞　是嗎？

查可蕾　你還記得什麼？

易福瑞　我還記得有一天早上，我們在瀑布邊游泳後躺在石頭上曬太陽，突然傳來一陣腳步聲，在我們抓起了衣服跑進叢林裡的時候還聽到老牧師咒罵的聲音，因為當時我們應該在學校的。

查可蕾　不對，發現我們的是校長，那是禮拜天，我們應該在教堂的。

易福瑞　是這樣嗎？

查可蕾　再多說一些。

易福瑞　我記得有一次妳父親打妳，當妳把背上的傷痕給我看時，我發誓要殺了他。隔天早上我從屋頂上丟下一塊瓦片，把他的頭打破了一個洞。

查可蕾　妳沒打到他。

易福瑞　有。

　　　　　　眼光放在觀眾席遠處。

　　　3. 管家保持不變的地位與姿勢。

氛圍基調：不踏實的甜蜜感。

unit 24

場景主題：突然之間，查可蕾打斷了浪漫的回憶道出二人最後的發展，易福瑞尷
　　　　　尬地想解釋卻被查可蕾以抽雪茄為由刻意地轉移話題。

處理重點：原本被認為是一段美好的戀情，然而男主角娶了別人，女主角一度淪
　　　　　為妓女——本劇的戲劇衝突核心已逐漸浮現。

　　　1. 查可蕾在說話時臉上的笑容依舊，但眼光短暫地停留在易福瑞臉
　　　　上，語氣中毫無怒意，像是在陳述一個事實；這種與一般情感表達
　　　　的狀況有所矛盾的樣子，引發觀者對後續發展的好奇與想像。

　　　2. 原本以為對情勢掌控良好的易福瑞，在查可蕾看著他說出這段話時
　　　　突然間神情呆滯，有如被揭了瘡疤一樣，一時無法招架。

氛圍基調：暗藏衝突的緊迫感，尷尬。

unit 25

場景主題：易福瑞再將話題轉回過去並嘗試解釋自己行為的理由。

處理重點：原本以為能掌握情勢的易福瑞，在出現一點小挫敗後企圖以柔性攻勢
　　　　　說服查可蕾，以繼續自己的任務。

　　　1. 易福瑞態度誠懇、語調輕柔，並略有一絲遺憾、落寞之感。

　　　2. 查可蕾從容以對，看不出她的情緒狀態。

構　圖（25）：1. 查可蕾在木條椅左側，full front。

　　　　　　2. 易福瑞在 RC 偏後，3/4 closed to right，側著臉向查可蕾說，兩手
　　　　　　　插在褲袋裡。

　　　　　　3. 管家在 LC 偏後，身體向著查可蕾的方向。

　　　　　　4. 這個畫面主要藉易福瑞的 body position 及肢體的表情呈現他的心
　　　　　　　虛，同時，以查可蕾焦點的建立，讓觀眾清楚地看到她對易福瑞
　　　　　　　所言的反應。

氛圍基調：平和中略帶傷感。

查可蕾　你打到的是雷納先生。

易福瑞　是嗎？

查可蕾　當時我十七歲，你不到二十；你年輕英俊，是鎮上最好看的男孩。

易福瑞　（受到鼓勵，柔聲地）而妳是最漂亮的女孩。

查可蕾　我們是完美的一對。

易福瑞　我們是的。

◎這一時刻中，二人似乎回到了過去的時光，場上散發著浪漫的氣息。
（unit 24）

查可蕾　（乍然地）但是，你娶了布瑪蒂和她的雜貨店，而我嫁給了查先生和他的油田。（離開易福瑞）他在漢堡的妓院裡發現了我，他迷上了我的紅頭髮，這隻老邁的金龜子。

易福瑞　（尷尬；嘗試挽回）可蕾……（拉起查的手）

查可蕾　（將手舉起刻意避開易拉手的動作，神情輕鬆地）巴比，雪茄。

◎巴比拿出一個盒子，選了一支雪茄點上送給查。

⋮

（unit 25）

易福瑞　為了愛妳，我才和瑪蒂結婚的。

查可蕾　那時候她有錢。

構圖（25）

易福瑞　那時候妳年輕又漂亮，妳應該過得更好；為了妳的幸福，我不得不犧牲我自己。

查可蕾　哦？

易福瑞　如果妳當年留下來，妳也會跟我一樣潦倒。

查可蕾　哦？

易福瑞　看看我，一個破城裡的窮雜貨商。

查可蕾　你有家庭。

易福瑞　家庭？它只會時時刻刻提醒著我的失敗、我的貧窮。

查可蕾　瑪蒂不能帶給你快樂嗎？

unit 26

場景主題：查可蕾答應給予故鄉巨額的金援，易福瑞興奮地表示希望回到過去二人相愛的時刻；查可蕾對此反應卻顯得淡然。

處理重點：突然之間，查可蕾輕易地允諾了對小鎮金錢的援助，易福瑞欣喜若狂地握住查可蕾的手；此刻，在他的眼中，查可蕾不但是他過去曾愛過的女人，也即將帶領他走向未來成功的道路；面對易福瑞的激情，查可蕾似乎未能產生共鳴。

 1. 易福瑞表現得激動、興奮、手舞足蹈，充滿著過去年輕時的氣息。

 2. 相對於易福瑞，查可蕾神情淡然，不置可否。

 3. 二人之間明顯不同的情感狀態是為引起更強烈之矛盾感，尤其在查可蕾提到「現在什麼東西都能修補」時，語氣雖是平淡的，然而對照後續的發展要顯得意味深長。

構　圖（26）：1.查可蕾仍坐著不動，臉上帶著深不可測的微笑。

 2.易福瑞在 DR，3/4 open to left，對著遠處高舉手臂，笑容滿面。

 3.管家在 LC 偏後，面無表情。

氛圍基調：危機解除後的興奮感；欣喜中帶著一股莫名的阻礙感。

unit 27

場景主題：查可蕾的未婚夫出現，快樂地展示他剛釣到的魚。

處理重點：原本興奮又帶著不確定的狀況被未婚夫的進場打斷，話題因而未能繼續。

 1.易福瑞沉醉在自己的欣喜中，未能察覺查可蕾的異樣。

 2.查可蕾神色自若，但似乎話中有話，有些讓人捉摸不定。

 3.未婚夫對狀況毫無所知，快樂地展示自己的收穫。

構　圖（27）：1. 查可蕾、管家維持原來的位置。

 2. 易福瑞坐在木條椅的左側，眼睛看著他雙手捧著的查可蕾的右手；查可蕾看著他。

 3. 未婚夫在 DR，右手拿著釣魚竿，左手高舉著一條魚。

氛圍基調：不確定的懸宕感。

◎易聳肩。

查可蕾　孩子們呢？

易福瑞　現在這些又有什麼差別呢？（又開話題）妳知道，自從妳離開後，我的生活就像一場愚蠢的夢，我幾乎沒出過城，只到過柏林旅行一次，就是這樣了。

查可蕾　全世界哪裡都是一樣的。

易福瑞　至少妳看過、去過。

查可蕾　是的，我看過。

（unit 26）

易福瑞　現在妳回來了，也許事情就要改觀了。

查可蕾　是的。

易福瑞　（試探地）妳是說妳會幫助我們？

查可蕾　我不會背棄我的故鄉。

易福瑞　我們需要錢。

查可蕾　我有的是錢。

易福瑞　（再次試探）幾佰萬？

查可蕾　小意思。

易福瑞　（極為興奮地）我就知道！我就知道！我告訴他們妳是慷慨的，哦，小野貓。

查可蕾　聽，啄木鳥的聲音。

易福瑞　（沉醉在自己的想像之中，愉悅而充滿感情地）一切就像當年，像當年我們年輕、豪邁，在愛的日子裡走進森林裡一樣。太陽像一個明亮的圓盤高掛在針葉林上，遙遠的天邊飄浮著白雲，森林裡到處是杜鵑的啼叫聲，林梢間微風吹過，樹葉像是海浪一般的翻滾著……就像當年，一切就像當年。但願時光倒流，但願生活沒有拆散我們。

構圖（26）

查可蕾　（有些淡然地）你希望如此？

易福瑞　是的，妳離開了我，但是卻沒有離開我的心。（撫摸查的手）還是這雙柔軟的手。

查可蕾　不一樣了，它在車禍之後經過修補；現在什麼東西都能修補。

（unit 27）

◎培多進，拿著魚竿和一條魚。

構圖（27）

培　多　親愛的，妳看！一條梭子魚，起碼兩公斤重。

unit 28

場景主題：小鎮在市長的安排下為查可蕾舉辦了盛大的晚宴，市長為查可蕾介紹了一些居民，可蕾客氣地予以回應但卻問了些讓人摸不著頭緒的問題，當眾人感到莫名之際，易福瑞在旁打圓場試圖化解尷尬，同時易福瑞並告知大家查可蕾願意捐錢的訊息，眾人歡喜若狂。

處理重點：這場戲中查可蕾延續上兩個場景呈現出更多啟人疑竇的狀況，原本應該是歡樂的宴會場合卻因為查可蕾的突兀而產生對比的戲劇張力。在易福瑞告知眾人好消息後場中氣氛轉而興奮異常。

1. 市長臉上推滿討好的笑容，但仍不失其市長的架勢。

2. 市民們面對貴客顯得小心翼翼，生怕一個出錯就得罪了她；眾人努力地配合市長做最好的演出。

3. 運動員、警官在面對查可蕾的問題時要有些不知所以的茫然與尷尬感。

4. 校長與醫生表現得較為矜持，不太隨眾人起舞，但整體上仍是禮貌地應和著。

5. 布瑪蒂在眼見自己丈夫過去的舊情人以貴婦之姿回來，她顯得有些相形見絀的慚愧感，但仍禮貌、客氣地與查可蕾握手寒暄。

6. 易福瑞臉上帶著勝利、驕傲的笑容，欣喜地看著眾人與查可蕾的互動，並在緊要關頭告知大家好消息以化解尷尬。

7. 面對這一切，查可蕾仍是保持一貫從容的態度，即使在問問題時都不著痕跡，讓人不知道她是認真的還是在開玩笑。

構　圖（28）：1. 長桌置放於 CC。

2. 查可蕾在 DR 偏左，3/4 open to left；巴比、默比、柯比、洛比在她的後面，full front。

3. 市長在 DC，3/4 open to right；校長、牧師、警察、易福瑞和他的太太在 DL，3/4 open to right。除了易太太之外，所有人的視線焦點在查可蕾身上。

4. 居民們安排在 RC、LC，運動員在 LC 的人群中；當查可蕾向他問話時，他走出人群來到市長的左側，之後再回到人群中。這些居民基本的 body position 是朝著查可蕾的方向，但有細節的差異不至造成刻板的畫面。

5. 舞台二樓的左、右兩側也有人群站立，他們會有較多竊竊私語、交頭接耳的身體動作。

6. 整個畫面利用高低層次以及舞台區位的人群組合，呈現在一個令人期待的晚宴中的熱鬧氣氛，同時，利用人物的身體姿勢與肢體表情，刻劃場中每個人對此晚宴的心態。

7. 所有人在本景中均為站姿以避免被長桌遮掩，同時演員更能利用全身做足細部表情。

◎燈暗。轉場樂進。

第四景

◎此場的演員在暗場中就位，查可蕾在右前側，巴比、默比、柯比、洛比在她的後面；市長在舞台中間，校長、牧師、警察、易福瑞和他的太太在舞台左側；其他居民們散佈在一樓與二樓。

◎燈亮，舞台裝置轉回金天使旅館。舞台正中橫放著一長桌，上面擺放蠋台與餐具用以示意此景為旅館晚宴；桌子周圍並不置放椅子。

◎在眾人的鼓掌聲中，轉場樂漸收。

（unit 28）
構圖（28）

市　長　夫人，這掌聲是為了您的！

查可蕾　謝謝，應該為樂隊鼓掌才是，他們演奏的太好了，還有體操表演也很精彩，你（指著運動員）讓我看看你的肌肉，很好，你勒死過人嗎？

運動員　勒死人！？

查可蕾　那很簡單，只要在正確的地方多施點壓力，就像政治一樣。

◎眾人有些會不過意，市長帶頭展開奉承、客套的笑聲，眾人隨即跟進。

⋮
⋮
⋮
⋮

◎醫生匆忙地進來。

醫　生　我的老爺賓士車還是準時地把我送來了。

市　長　查夫人，這位是醫生。

醫　生　很榮幸見到您。

查可蕾　你還開死亡證明嗎？

醫　生　死亡證明？

查可蕾　如果有人死了。

醫　生　那當然，夫人，這是我的義務，政府規定的。

查可蕾　如果有人心死了，你怎麼寫？

醫　生　心死了？這是開玩笑嗎，查夫人？

氛圍基調：刻意營造出的歡樂和諧感；興奮中帶著疑慮。

unit 29

場景主題：市長發表演說，盛讚查可蕾的種種。

處理重點：在查可蕾回來之前市長曾與眾人討論過查可蕾的過去，在大家的印象中，她並不是一個值得誇讚的好女孩，然而，經過了許多年後她以成功者的姿態出現在故鄉的土地上，並且被視為是幫助大家脫離窮苦的唯一救星，於是，在市長的演說中，她成為了一個無可取代的偉人。

1. 市長說話時活潑、生動、表情十足，深具吸引力；配合眾人的鼓掌聲，適時地停頓。

2. 所有居民表現出一致的推崇，不住地點頭並戲劇性地在該鼓掌時給與熱烈的回應。

3. 校長、牧師、醫生較眾人為收斂，但仍適時地表現出他們對這個場合的參與感。

4. 易福瑞臉上帶著滿意的笑容，彷彿市長此刻稱讚的人正是他自己。

5. 查可蕾神情自若，微笑地聽著市長的恭維，她的樣子彷彿市長此刻說的不是她。

構 圖（29）：1. 查可蕾在長桌面對觀眾方向中間的位置，full front。巴比、默比站在她的後面 full front。

2. 易福瑞、易太太、警察在查可蕾的右側；易福瑞 3/4 open to left 手上拿著酒杯同時看著查可蕾和市長。

3. 校長、牧師、醫生在查可蕾的左側，full front。

4. 市長在長桌左方主位 profile to right。

5. 眾人在市長說話時不時轉動自己的身體與隔鄰的人有所互動，因此畫面不至呆板。

6. 這個構圖有些類似達文西的「最後晚餐」，耶穌救世主在正中央，背叛祂的猶大則在耶穌的右側手伸向桌上的麵包；對易福瑞來說，這個晚宴之後他的人生產生驟變。

氛圍基調：壓抑的興奮感，對未來發展有所期待的緊張感。

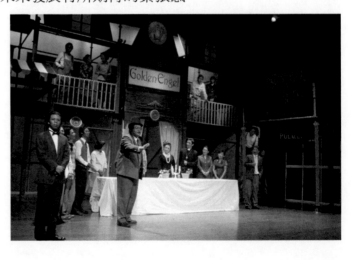

易福瑞　（拉過醫生，小聲地但仍讓別人聽見）她答應給我們幾百萬。

市　　長　幾百萬！？

眾　　人　幾百萬！？

易福瑞　（驕傲而肯定地）幾百萬。

◎場中突然一片靜默，隨即爆出歡呼聲，此起彼落、震耳欲聾；在眾人雀躍、擁抱的同時，查可蕾仍一派淡然的神情。

（unit 29）

查可蕾　市長，現在我餓了。

◎市長做出引請的動作，查可蕾走入長桌面對觀眾方向中間的位置，其他人依序就位，易福瑞、易太太、警察在她的右側，巴比、默比仍站在她的後面，校長、牧師、醫生在她的左側，市長則安排在長桌左方主位；其他人群置於舞台一、二樓的周圍。

◎所有人就位之後，市長對著全場人說話。

構圖（29）

市　　長　（態度莊嚴而謹慎）各位親愛的朋友們、親愛的夫人，自從您離開故鄉顧倫已經有好長的一段時間了，在這期間有很多的變化，很多令人心酸的變化。

校　　長　這是真的。

市　　長　雖然這個世界是悲哀的，我們也是悲哀的，但是我們從來沒有忘記您我們親愛的可蕾。不但沒有忘記您，連您的家人我們也沒有忘記，您那美麗的母親，即使在她得到嚴重的肺病時還是那麼的高雅，而您那深受鄉人愛戴的父親在火車站邊蓋了一棟無論是任何人都最常去且最重視的建築物，他們都活在我們的心中，是我們最優秀的典範。至於您，夫人，一個金髮，哦，紅色捲髮的野丫頭，曾經活力十足地穿梭在現在已經荒廢的街道上，早在那時候大家就已感覺到您那迷人的個性，知道它有一天會昇華到人性的最高點，您叫人難以忘記，真的！

◎眾人熱烈鼓掌。

市　　長　您在學校的成績也很優秀，尤其是歷史一科真叫人刮目相看，那不正表現出您對一切生命和需要保護的生物的憐惜和愛護嗎？您熱愛正義和慈善事業，在當時就已經家喻戶曉了（掌聲）。我們的可蕾周濟過糧食給可憐的寡婦，還用從鄰居那兒辛苦賺來的錢買馬鈴薯送給她，免得她餓死，這只是許多善行中的一件而已（掌聲）。夫人，親愛的顧倫人，這慈愛的幼苗現在成長茁壯了，紅色捲髮的野丫頭變成高貴的夫人，她的善行滿

unit 30

場景主題：查可蕾糾正了市長的說法，眾人陷入一片尷尬的死寂。

處理重點：原本一個為了討好貴客所做的精彩演說卻被主角毫不留情地否定，在
場人士呈現出各種不同的表情：

 1　查可蕾說話時表情一如先前的鎮定與客氣，她的舉動足以讓大家嚇
 得不知如何是好，但是她卻顯得一點也不在乎的樣子，同時她對於
 自己過去所有脫軌的行徑並不表現出任何不安。

 2. 現場有的人表情呆滯、茫然不知所措，有的以斜眼偷看易福瑞，有
 的則是竊竊私語似在討論查可蕾與易福瑞之間的恩怨。

 3. 易福瑞像是「現行犯」一般低下頭去以手遮臉，布瑪蒂以責備的眼
 光看著身邊的丈夫。

氛圍基調：尷尬；突如其來的驚奇感。

unit 31

場景主題：突然之間，查可蕾打破了尷尬的氣氛說出她願意贈與小鎮十億元的金
 錢；眾人一時會意不過來，一會兒之後，所有在場人士爆出驚呼，現
 場一片歡聲雷動。

處理重點：在查可蕾糾正了市長的說法後，眾人原以為大勢已去，然而，查可蕾
 隨即給了大家一個驚喜；所有人立即表現出驚訝、不可置信的狂喜。
 易福瑞恢復了剛才的笑容高興地轉向查可蕾，激動地表達他的情感。

氛圍基調：極度的興奮、混亂。

unit 32

場景主題：在大家興奮異常的同時查可蕾提出了她的條件。

處理重點：當查可蕾說出她的條件時，現場再次陷入死寂，所有人屏氣凝神、仔
 細地聽她與市長的對話，深怕再出任何差錯。

氛圍基調：期待的緊張感。

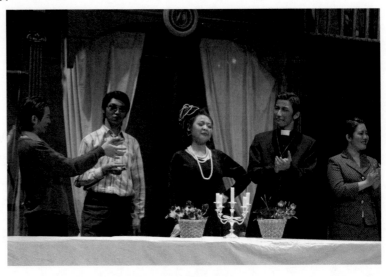

天下，想想她所做的社會工作、婦女療養院、慈善機構、藝術家基金會和幼稚園，所以，現在我要對這返鄉的遊子高呼萬歲！萬歲！萬萬歲！

◎眾人的熱烈掌聲中，查緩緩起立；市長連忙舉手要所有人安靜。

（unit 30）

查可蕾　市長，各位顧倫人，你們對我的到來所表現出忘情的喜悅很令我感動，但我並不是市長演講中的那個孩子；在學校中，我經常挨打，給寡婦的馬鈴薯是偷來的，而且是和福瑞一起偷的。當時並不是怕那個老鴇要餓死，而只是想能和福瑞躺在她的床上，那到底要比在森林和穀倉裡舒服得多。

◎現場一片尷尬的死寂。

（unit 31）

查可蕾　不過，為了成全你們的快樂也為了紀念我逝去的十七歲，我願意贈送顧倫十億元，五億給政府，五億分配給每一家。

市　長　（口吃）十……十億！？

◎眾人從尷尬中逐漸轉變，繼而爆出難以形容的歡笑，舞成一團。

易福瑞　可蕾，妳實在太棒了，太好心了，真是我的小野貓！（他抓起她的手親吻）

（unit 32）

查可蕾　可是有一個條件。

市　長　（舉手）大家安靜！（看向查可蕾）夫人剛才說有一個條件，我能知道這條件嗎？

查可蕾　我很樂意說出這條件。我要用十億元來買一個公道。

⋮

◎管家走出，摘下墨鏡；他停留在舞台右前側。

unit 33

場景主題：查可蕾叫出自己的管家，也就是小鎮過去的法官，來審理一場過去的案件。在過程中，法官道出易福瑞曾經賄賂兩名證人做偽證以擺脫查可蕾的親子訴訟，這兩名證人正如法官一樣現已成為查可蕾的僕人。查可蕾在法官的詢問下表示她要的是正義與公道——她要易福瑞的命作為補償。

處理重點：這場戲是全劇衝突的爆發點，透過法官的帶領，查可蕾終於道出此行的目的也陳述了她與易福瑞之間的恩怨。在這場戲裡，管家扮演法官的角色，重回當年的法庭重審當年被他誤判的案件，原告再次提出她的要求，但這次已不是親子的認定而是要討回多年前未曾得到的公平審判；易福瑞面對這個指控能否再次逃脫？小鎮的居民們一改先前的態度，變得嚴肅又認真——他們在旁聽一場法庭的審查，這也意味著將來他們要為此審查做出判決。

1. 管家的態度從容而不顯威嚴；他表現得像是在陳述一個事件的過去與現在。

2. 兩個證人的表演迥異於其他人，說話的聲音空洞、無表情，身體動作較為機械化，顯得有些突兀與眾人格格不入。

3. 易福瑞不時呈現出緊張、害怕的樣子。

4. 查可蕾在前段仍然以不帶情感的方式說話，後來當她在指控易福瑞時，神情轉趨堅定，流露出一股毫不留情的霸氣。

5. 市長在旁面色凝重，保持一個固定的身體姿勢。校長、牧師不時搖頭對望，顯得擔憂。

6. 其他人態度嚴肅，仔細地看著場中的變化。

構　圖（33）：1. 管家在 DL，來回走動。

2. 兩個證人在 DR，full front。

3. 易福瑞在管家與兩個證人之間。

4. 其他人位置不變。

5. 這個畫面由易福瑞、查可蕾及管家（法官）構成一個三角形，以觀眾的角度來看，查可蕾位於頂點；配合她所呈現出的強硬態度，易福瑞的無助與失敗似已成定局。

氛圍基調：對事件發展有所期待的緊張感；對巨大轉變的訝異感。

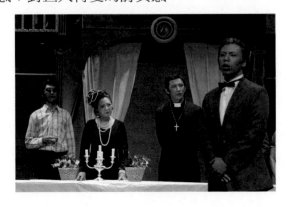

（unit 33）

管　家　我不知道，你們中間還有多少人認得我？

◎眾人盯著他，努力地在記憶中尋思。

校　長　（仔細端詳了一陣，驚訝地）你是法官侯夫！
眾　人　誰？是誰？
管　家　我正是首席法官侯夫。四十五年前我是顧倫的首席法官，一直到二十五年前，查夫人出高薪聘我當她的管家，我接受了。你們一定覺得這是個奇怪的轉變，但是她所提出的條件實在高得叫人難以置信……。
查可蕾　巴比！講重點。
管　家　你們已經知道夫人的條件了，換句話說，如果查夫人當年在顧倫所受的冤屈能洗刷的話，她願意拿出十億元來。（看向易福瑞）易福瑞先生。
易福瑞　（有所疑慮地）是？
管　家　當年我擔任顧倫的首席法官時，審理一件確定親子關係的案子。查可蕾，那時叫魏可蕾，訴請判決你，易福瑞先生，是她孩子的生父。

◎眾人沉默互望。

管　家　易福瑞先生，當時你反駁這件事，你還帶了兩位證人來。
易福瑞　（推脫地）那已是陳年舊事，誰記得。
查可蕾　那兩個瞎子在哪裡？

◎兩個瞎子走出，停在巴比的右側，巴比移向舞台中，左右移動。

．
．
．
．
．
．
．
．
．
．
．
．

◎易福瑞走出到兩個證人的右側，仔細端詳著。

易福瑞　（聽到二人的名字後轉為心虛地）我一點也不認得他們。

179

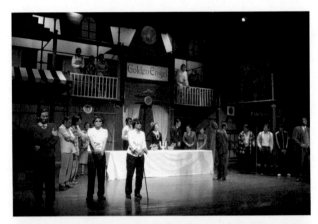

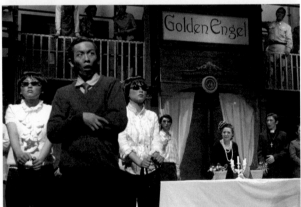

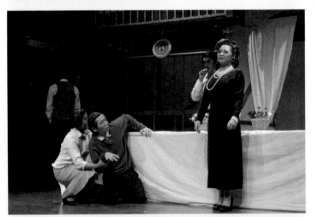

管　家　筍雅格和史路德，你們認得易福瑞先生嗎？

兩　人　我們瞎了，我們看不見了。

管　家　你們可認得他的聲音？

兩　人　認得出，認得出。

管　家　當年審判時，我是法官，你們是證人。你們兩個在顧倫法庭宣誓證明什麼？

兩　人　說我們和魏可蕾睡過覺，說我們和魏可蕾睡過覺。

◎場中眾人竊竊私語，氣氛緊繃。

管　家　你們是在我面前這樣宣誓做證的，但是，這是事實嗎？

兩　人　不是，我們說謊，我們偽證。

管　家　為什麼呢？

兩　人　易福瑞賄賂我們，易福瑞賄賂我們。

管　家　用什麼賄賂？

兩　人　用一瓶酒，用一瓶酒。

◎眾人譁然。

查可蕾　筍雅格和史路德，現在告訴大家我是怎麼對付你們的。

管　家　說吧！

兩　人　夫人找到了我們。

管　家　就是這樣，查夫人派人到天涯海角找你們，筍雅格移民加拿大，史路德到了澳洲，但她還是找到了你們。然後，她怎麼對付你們？

兩　人　把我們閹了，也弄瞎了。

◎場上氣氛鼓譟，議論聲不斷。

管　家　事情就是這樣。一個法官，一個被告，二個偽證人，當年的錯誤判決。是不是這樣？原告，有任何補充嗎？

查可蕾　沒有。

管　家　那被告呢？

◎眾人再度靜默，所有眼光定在易福瑞身上，期待他有所解釋。

構圖（33）

易福瑞　（突然奔向查可蕾，二人隔著長桌；他聲音顫抖著）妳為什麼要這樣做？這些已隨著過去死了，埋葬了。

管　家　原告，那孩子後來怎麼了？

unit 34

場景主題：易福瑞面對查可蕾的指控與要求，情緒激動地反駁；查可蕾說出了她多年來心中真正的感受與想法。

處理重點：查可蕾在這段戲裡所說的話成為未來劇本發展的主題，她要以十億元如此巨大的金錢來換取易福瑞的命——小鎮的居民們是否能抵抗這個誘惑？

1. 易福瑞激動異常，肢體動作顯得狂亂。

2. 查可蕾在這段戲裡首次以她內心真實的情感來呈現，從她的對話中可以清楚地看出查可蕾其實是個可怕的人，先前她所表現的種種讓人不確定的感覺在這裡得到了解答，她回到久別的故鄉為的不是救援而是復仇，最弔詭的是，她把二者合而為一——她利用救援來達到復仇，以復仇換取小鎮所需的救援。

3. 在場所有人呆滯在旁，不發一語。

構　圖（34）：1. 易福瑞在長桌前 3/4 close to left，雙手撐在桌上，面朝查可蕾，面容蒼白、肢體緊繃。

2. 其他人位置不變，視線焦點在查可蕾和易福瑞身上。

氛圍基調：令人窒息的壓迫感。

unit 35

場景主題：市長代表小鎮的居民拒絕了查可蕾的條件；查可蕾不置可否地表示她會等待未來的發展。

處理重點：面對查可蕾如此令人訝異的條件，市長首先拒絕了她；然而，未來呢？查可蕾留下了一個耐人尋味的結語，似乎未來會有意想不到的發展。

1. 市長說話時表現得義正詞嚴，態度斷然而堅定。

2. 在場的所有人在聽完市長的回應後熱烈地鼓掌，臉上散發出人性的光輝，似乎在為道德而奮戰；但當查可蕾眼神橫掃過他們時，拍手的動作漸漸緩慢停止。

3. 查可蕾面對市長與居民的反應絲毫不為所動，臉上又掛上先前的微笑，眼光掃過所有的人，語氣從容、充滿自信。

構　圖（35）：1. 市長在 DL，3/4 open to right。

2. 查可蕾在 DC，full front，易福瑞在桌前，full back；二人呈現強烈對比。

3. 其他人位置不變。

氛圍基調：嚴肅、熱烈；對未來發展不可知的懸宕感。

查可蕾　只活了一年。

管　　家　您自己呢？

查可蕾　我成為妓女。

管　　家　為什麼？

查可蕾　法庭的判決讓大家嘲笑我、不信任我，沒有人肯給我工作。

管　　家　查可蕾，那麼您現在希望本庭給您什麼補償？

查可蕾　我要真相、我要公道、我要易福瑞的命。

◎死寂。

（unit 34）

易　　妻　（歇斯底里地）阿福！

構圖（34）

易福瑞　（激動地向著查可蕾）不！不！妳不能這樣！妳在開玩笑！日子已經過了那麼久，那些事大家都忘記了！

查可蕾　（神情嚴肅而泰然）易福瑞，日子是過去了，但是我什麼也沒忘記。森林、穀倉、寡婦的臥房，還有你的無情，我全都記得。剛才在我們年少時的森林裡，往事歷歷，你盼望時光倒流，現在我就讓時光倒流。當初你用一瓶酒換來了你的真相，現在我就用十億元把它買回來；這就是正義，這就是公道。

（unit 35）

◎全場鴉雀無聲；片刻之後，市長站起來，臉色蒼白且莊嚴。

市　　長　查夫人，我們畢竟都是文明人，我們不是野蠻的原始人。我代表顧倫拒絕這椿交易。我們也許很窮，但是我們仍懷有人道精神；基於人道的立場，我們寧可過苦日子，也不願接受你的條件！

◎些許靜默之後眾人熱烈地鼓掌，對市長的話表示支持；查可蕾走出座位環顧全場，掌聲漸稀。

構圖（35）

查可蕾　（自信、堅定地）我可以等。

◎燈暗，轉場樂進。

unit 36

場景主題：早晨易福瑞在商店中打掃準備營業，送貨員送來雞蛋，二人寒暄了一番。

處理重點：經過上一場的風暴，易福瑞在這段戲中顯得心情愉快——因為市長與居民們似乎都支持他——然而，從送貨員與他的對話中也暗藏著玄機，透露一些隱憂。

　　1. 易福瑞神情輕鬆、腳步輕快，顯得很有精神；特意與送貨員客氣地聊天。

　　2. 送貨員沒有特別的表情，只是執行他每天固定的工作，他與易福瑞的對話也不帶情緒。

　　3. 二人間有些差異的情緒狀態可以引發觀者的臆測。

構　圖（36）：1. 易福瑞和送貨員二人在 CC，share the scene；易福瑞手上拿著掃把，送貨員雙手抱著一個紙箱。

　　　　　　2. 兒子在 DR 整理架上的貨物，女兒在 RC 櫃台內擦拭打掃。

3.氛圍基調：平和；愉悅中帶著一絲擔憂。

unit 37

場景主題：易福瑞與兒子、女兒愉快地談話，易福瑞告訴孩子們他將是下一任的市長，孩子們顯得很高興並陸續出門找工作。

處理重點：此刻的易福瑞真心地以為小鎮的居民們都站在他這邊，也認真地相信自己會是下任市長，因此在上一場中有些與送貨員的對話，如「雞蛋又漲價了，有誰買得起？」「……也許過一陣子會更好……」等充滿聯想的話，他都未能感受其中隱藏的危機。在這場戲中，導演安排易福瑞表現得對所處狀況越有信心，以後他境遇轉變時所引發的戲劇張力就越大。

1.易福瑞顯得格外地愉悅，聲音大且肢體動作多。

2.兒子、女兒表現得與有榮焉、朝氣蓬勃。

氛圍基調：快樂、輕鬆、有活力。

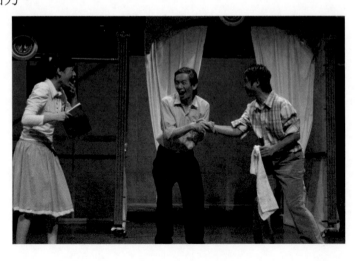

第二幕

第一景

◎燈亮。音樂持續。

◎舞台上同時呈現了幾個場景：右舞台一樓是易福瑞的商店，二樓是易福瑞的房間；中間靠右的部分一樓是市長辦公室，二樓是金天使旅館房間的陽台，柯比和洛比將坐在這裡貫穿整場戲。舞台正中間一樓是街頭巷道的出入口，二樓高掛著金天使旅館的招牌；中間靠左的部分一樓是穀倉，二樓是查可蕾房間的陽台，查可蕾將坐在這裡貫穿整場戲；左邊舞台前半部是警察局，後半部則是另一個街頭巷道出入口，在其上方，懸掛著教堂的十字架。

◎易福瑞正在打掃店面，兒子和女兒在旁幫忙，嘴裡哼著歌，三人均顯得神采奕奕。

◎送貨員進。開場樂漸收。

（unit 36）

構圖（36）

送貨員　早啊

易福瑞　早。

送貨員　十二打蛋，大顆的，對不對？

易福瑞　卡爾，把它們拿進去。（兒子接過籃子）牛奶送來了嗎？

兒　子　送來了。

送貨員　蛋要漲價了。

.
.
.
.
.
.
.
.

（unit 37）

易福瑞　（**轉向孩子，神情愉快地**）孩子們，聽我說，我有一個好消息要告訴你們，我本來不想現在就說的，不過……你們猜誰是下一任的市長？啊？

◎兒子、女兒看著他，表情由疑惑轉為欣喜。

兒　子　市長？！

unit 38

場景主題：顧客甲來到易福瑞店中記帳買較貴的香菸，空間中傳來查可蕾兩個僕
　　　　　人彈吉他的音樂聲，二人並提及查可蕾正在籌備婚禮。

處理重點：這場戲的目的有二，一是告知查可蕾並未離開小鎮且即將在此舉行婚
　　　　　禮，這使得易福瑞感到有所壓力。二是藉由顧客記帳買貴的東西呈現
　　　　　小鎮居民行為的改變，藉此暗示易福瑞境遇的危機。

　　　　1. 顧客甲的態度輕鬆，當要求要記帳時表現「假意」的不好意思。

　　　　2. 易福瑞客氣地應對，當提及兩個僕人及查可蕾時顯得有些不耐甚至
　　　　　微微的發怒。

　　　　3. 柯比和洛比二人在二樓的位置上輕聲地彈唱，面容與肢體不做任何
　　　　　引發情緒聯想的表情。藉由二人與易福瑞所處位置上的高低差營造
　　　　　畫面的壓力感。

構　圖（38）：1. 易福瑞在 RC 櫃台內 3/4 open to left，顧客甲在 CC 偏右 3/4 open to
　　　　　　　right；二人隔著櫃台對話。

　　　　　　2. 柯比和洛比坐在二樓 CC 偏右，full front。

　　　　　　3. 查可蕾和巴比在二樓 UL，查可蕾坐在左側的椅子 3/4 open to
　　　　　　　right，雖然目光不在易福瑞的身上但藉著她的 body position 似乎
　　　　　　　有些從高向下監視的味道。

　　　　　　4. 巴比站在查可蕾的左後側，full front，雙手握住垂在腹前。

氛圍基調：故做輕鬆的平順感；隱約感受到的壓力感。

易福瑞　（點頭）對，已經確定了。（兒子握住易的手，女兒過來擁抱他）看，你們也可以以你們的父親為榮了。媽媽下來吃早餐嗎？

女　兒　她留在上面，她有點累。

易福瑞　孩子，你們有一位好母親。真的，我不得不再說一次，一位好母親。她該留在上面好好休息休息。我們一起吃早餐吧，我們已經很久沒一起吃早餐了。我拿蛋跟一罐美國火腿來，我們要吃得豐盛些。

兒　子　我很想，可是我得先走了。

易福瑞　卡爾，你總要吃飯啊？

兒　子　我去火車站，一個工人病了，也許需要補個人手。

⋮
⋮
⋮

易福瑞　妳也是？嗯，到哪裡去？我可以問問吧？

女　兒　到工作介紹所，也許有個職位。

易福瑞　好孩子，你們去吧。

兒　子　再見，市長！

女　兒　再見，市長！

◎易福瑞滿意地望著孩子們的背影，顧客甲進。

◎柯比、洛比在陽台上彈著吉他。

（unit 38）

構圖（38）

易福瑞　早！

顧客甲　香菸。（易拿菸）不是那種，要綠的。

易福瑞　綠的比較貴。

顧客甲　請記帳。

易福瑞　什麼？

顧客甲　記帳。

易福瑞　好吧，衝著你的面子，我就破例一次。

⋮
⋮
⋮
⋮
⋮

◎婦人甲、乙進。她們把牛奶罐遞給易福瑞。

unit 39

場景主題：顧客們接二連三地進來，大家不約而同都記帳買平常他們買不起的東
西，他們口頭上聲稱支持易福瑞成為下任市長；易福瑞客套地與他們
回應。

處理重點：這段戲延續上一場顯示居民們行為上產生的變化，他們開始買以前買
不起的、品質比較好的貨品，並熱情地表示支持易福瑞；這種行為背
後的動機呈現人利用機會、佔人便宜的取巧心態。在這樣的情況下，
易福瑞即使心中不願意，但似乎他的未來是操縱在這些人手上，他不
得不和顏悅色地配合著大家的索求。

　　1. 顧客們臉上堆滿笑容、禮貌十足的樣子，身上所散發出的氣息比在
　　　第一景時要來得有活力，顯得對生活是充滿熱情的。這樣的神態會
　　　讓觀者一時誤以為他們是因為在之前做了一個高道德的舉動後而散
　　　發出的喜悅。

　　2. 易福瑞仍舊保持著好心情的樣子；當顧客要求記帳時，他的語調明
　　　顯地呈現出「我給你們方便，你們也得給我方便」的意思。

　　3. 在最後進場的顧客也要求記帳時，易福瑞開始有些遲疑，但仍大方
　　　地應允。

氛圍基調：融洽的，有活力的；有些不自然的感覺。

（unit 39）

婦人甲　買牛奶，易先生。

婦人乙　這是我的罐子，易先生。

易福瑞　早啊！妳們都要一公升牛奶嗎？

◎易福瑞打開一個牛奶罐正要舀牛奶。

婦人甲　再來一盒牛奶巧克力糖。

婦人乙　我也要。

易福瑞　也記帳？

婦人甲　當然。

婦人乙　易先生，這些我們在這裡吃。

婦人甲　易先生，在你這兒最好了。

◎婦人甲、乙坐到店舖後面吃起巧克力糖。顧客乙進。

顧客乙　早啊，今天會很熱的樣子。

顧客甲　天氣會一直好下去。

易福瑞　今天一大早我就有顧客上門，已經有好一段日子沒什麼生意了，這幾天湧進了一大群客人。

顧客甲　我們支持您，支持我們的易福瑞，堅決地支持。

顧客乙　給我一瓶酒。

易福瑞　平常那種？

顧客乙　不，要法國白蘭地。

易福瑞　那很貴，沒人喝得起。

顧客乙　有時候也得享受享受。

unit 40

場景主題：易福瑞發現他的顧客們不但在他店裡買好的東西，連腳上都穿了新鞋子；他突然之間理解到自己的處境。

處理重點：從這段戲開始，易福瑞與小鎮的居民逐步地走向查可蕾所設下的遊戲佈局。居民們已經開始花他們還沒有拿到的錢，而且似乎是花得理所當然，一點兒也不心虛；處在這個狀況中，易福瑞先前一方面也許真得以為大家會支持他，另一方面也許心中真有些擔憂，但他卻不願意去面對，硬是表現出一切都很樂觀的樣子，然而，此刻看到大家的變化，他不得不正視事情的嚴重性。

　　1. 當易福瑞指著顧客的鞋子詢問時，他們先是有些不自然的樣子，接著轉為理直氣壯的態度，好像認為易福瑞太大驚小怪了。隨著易福瑞情緒的高漲，他們也顯得慌亂了起來。

　　2. 易福瑞收起先前的笑容與客套，帶著指責的語氣追問顧客們，當他得到的回應是「有什麼好奇怪的？大家都這樣啊！」的時候，他轉為憤怒甚至拿起貨物追打顧客們。

構　圖（40）：1. 易福瑞在 CC，full front，不斷轉動頭部看著顧客們腳上的鞋子，臉上帶著驚恐、憤怒的表情。

　　　　　　2. 顧客甲在 DR，顧客乙在 DL，婦人甲、乙在 RC；他們的身體向著易福瑞。

　　　　　　3. 二樓的人物維持原樣。

氛圍基調：真相揭穿的尷尬感；慌張的、憤怒的。

unit 41

場景主題：查可蕾坐在旅館陽台享受小鎮早晨的氣息，未婚夫提著剛釣的魚回來。

處理重點：同一個早晨裡正當易福瑞因為處境的威脅而感受到緊張、憤怒的時候，查可蕾卻悠閒地品嘗著小鎮的寧靜。這一場戲的節奏明顯比上一場緩慢得多，一來是調節上一場所帶來的興奮感，二來是利用兩場戲之間的差異營造戲劇的張力。

　　1. 查可蕾氣定神閒地喝著咖啡；雖然態度上是輕鬆自在的，但口語表情並不顯得特別愉快。

　　2. 管家仍舊面無表情，恰如其分地做著管家應做的事。

　　3. 未婚夫進場時神情是愉快的；他是來此渡假的。

構　圖（41）：1. 查可蕾臉部朝著未婚夫，身體仍維持向著易福瑞商店的方向。

　　　　　　2. 未婚夫站在查可蕾的左側，profile to right，右手舉著一條用線吊著的魚，左手拿著釣漁竿。

　　　　　　3. 巴比站在二人的中間後側。

氛圍基調：緩和的，輕鬆的。

◎易福瑞拿下白蘭地。

易福瑞　請。
顧客乙　還要菸草，抽菸斗用的。
易福瑞　好的。
顧客乙　要進口貨。
易福瑞　這個星期我就破個例，但是如果發了失業救濟金，馬上就得付帳。
眾　人　當然，當然。

（unit 40）
◎顧客乙拿著貨品離開商店，易福瑞看著他的背影，目光停留在他的腳上。

易福瑞　赫姆貝！（靠近他，疑聲問）你穿新鞋子，全新的鞋子？
顧客乙　怎麼樣？

◎易福瑞又看看顧客甲的腳。

易福瑞　你也是，你也穿了新鞋。

◎他再看了看婦人們，走近她們，越來越驚慌。
構圖（40）
易福瑞　她們也穿新鞋子！新的鞋子！
顧客甲　我不知道你到底發現了什麼？
顧客乙　我們不能老穿著一雙舊鞋子到處跑。

　　　　　　　　　　　．
　　　　　　　　　　　．
　　　　　　　　　　　．
　　　　　　　　　　　．
　　　　　　　　　　　．
　　　　　　　　　　　．

易福瑞　你們要用什麼還？

◎沉默了一會兒，然後他開始用貨物扔顧客；大家驚慌地逃出去。

易福瑞　（激動地）你們要用什麼還？你們要用什麼還？用什麼？用什麼？

◎他突然了解到某事，抓起外套衝出店門。

191

unit 42

場景主題：查可蕾與未婚夫閒話家常，他們的對話提及小鎮最近的改變。

處理重點：雖然像是在聊天，但是查可蕾所說的內容讓人不禁產生不安與畏懼的
感覺，她胸有成竹地看著小鎮的變化，好像這一切都在她的掌握之中；
聯想到一幕結束前當市長與居民們斬釘截鐵的拒絕她時，她所說的「我
可以等」，觀者在此對未來的發展與易福瑞的命運自然會有更多好奇
的期待。

1. 查可蕾說話時自信滿滿，但語氣不顯強硬，態度從容。

2. 未婚夫在表達他對小鎮的感覺時顯得有些興奮，尤其在查可蕾接住
他的描述時，即使查可蕾的回答中流露出一絲令人不安的意含時，
他也是愉快的；未婚夫一直是處在狀況外的人。

3. 利用二人之間的拋接，呈現查可蕾對她的計畫充滿了信心，也為未
來的發展引起更多的臆測。

構　圖（42）：1. 查可蕾維持原樣，右手手指夾著雪茄。

2. 未婚夫站在欄杆前，3/4 open to left，目光朝向觀眾席遠方，臉上
帶著笑容神情愉快。

氛圍基調：愉悅中帶著不安；對未來發展不明的懸宕感。

（unit 41）

◎燈光換景。金天使旅館陽台上，查可蕾坐在椅子上，管家為她倒咖啡。

查可蕾　多可愛的秋天早晨。紫蘿蘭色的天空，街道上還罩著一層薄霧，霍克伯
　　　　爵一定會喜歡的，如果他在的話。記得他嗎？巴比，我的第三任丈夫？

管　家　是的，我記得。

查可蕾　他是個可怕的人。

管　家　是的，夫人。

查可蕾　我的未婚夫呢？他起床了嗎？

管　家　是的，他正在釣魚。

查可蕾　這麼早就釣魚？多麼熱情啊。

◎默比進，手上拿著釣來的魚。

構圖（41）

默　比　早，親愛的。

查可蕾　啊，你在這裡。

默　比　看，我釣的魚，有四公斤重呢！

查可蕾　好，中午把它烤來吃吧。

◎管家把未婚夫手上的東西拿走，下場。

（unit 42）

構圖（42）

默　比　這裡很美，我喜歡妳的小鎮。

查可蕾　喔，是嗎？

默　比　嗯，這裡的人都很……怎麼說……

查可蕾　簡單。

默　比　妳真是了解我，我正要這麼說。不過，你怎麼會這麼說？

查可蕾　我了解他們。

默　比　當我們剛到的時候，這裡是那麼髒，那麼……怎麼說……

查可蕾　破舊。

默　比　正是如此，但是現在不管在哪裡，大家都很忙碌，忙著清掃街道、忙著……

查可蕾　修理房子、窗子，掛上新的窗簾，嘴裡還哼著歌。

默　比　妳真是太驚人了！妳是怎麼知道的？

查可蕾　我了解他們。

默　比　親愛的，這都是因為妳，妳的歸來帶給他們一個，怎麼說……

unit 43

場景主題：易福瑞到警察局以生命受到威脅為由，要求警察逮捕查可蕾；警察不認為有任何理由可以這麼做。正當易福瑞更努力地要說服警察時，卻發現他也和其他人一樣穿上了新的鞋子，也買了些比以往更好、更貴的貨物。

處理重點：易福瑞確信查可蕾所提供的十億元正引誘著小鎮的居民們，他首先來到了警察局並以「下任市長」的身分「命令」警察將查可蕾抓起來；然而，警察的態度卻出乎他的意料──他發現警察也像其他人一樣開始享受生活，而且他對易福瑞想成為下任市長的事顯得有些嘲諷──這讓易福瑞更加的恐慌。

　　1. 易福瑞在剛進警局時態度堅決、語調高昂；在發現警察也和別人一樣時，神情顯露驚恐，肢體僵硬。

　　2. 警察態度輕鬆，無視易福瑞的擔憂，一派談笑風生的樣子。

構　圖（43）：1. 警察坐在 UL 的警局中，雙腳抬高跨在桌上，右手拿菸斗左手拿啤酒，3/4 open to right。

　　　　　　2. 易福瑞在他的右手邊，profile to left，焦急的神情與警察有明顯的對比。

　　　　　　3. 在這個畫面裡，一開始藉著警察把腳舉高的動作讓觀眾先看到他腳上的新鞋子，再配合他抽菸、喝酒的行為，增添易福瑞身陷危機的程度。

　　　　　　4. 這場戲要呈現的是警察的改變，因此易福瑞在一進門時不能馬上就看見警察的鞋子，如此二人之間的對話才可深刻地描繪人性貪婪虛偽的一面。導演安排易福瑞因為心中正在思考其他的事情才未能看見眼前清楚可見的真實景象；這也是易福瑞個性中的缺失。

氛圍基調：尋求解決困擾的滯礙感。

查可蕾　一個新生命的契約。

默　比　什麼？

查可蕾　這個小鎮正面臨死亡，不過並不是必然的；我想他們現在都了解了。人
　　　　會死，但是小鎮不見得。

◎查可蕾拿起雪茄，未婚夫為她點上。

◎燈光換景。警察局，警察坐在桌子邊喝啤酒。易福瑞進。

（unit 43）

構圖（43）

警　察　請坐，易福瑞。啤酒？

易福瑞　不，謝謝。

警　察　你來有什麼事嗎？

易福瑞　我要求你逮捕查可蕾。

◎警察塞菸斗，然後慢條斯理的點菸斗。

警　察　啊？

易福瑞　我說我要求你逮捕查可蕾。

警　察　你在說什麼？

易福瑞　我要你立刻逮捕那個女人。

警　察　那就是說你要控告這位夫人。她做了什麼嗎？

易福瑞　你知道她做了什麼，她給這個小鎮十億。

警　察　所以說我就該把這位夫人逮捕起來囉？

易福瑞　這是你的責任。

警　察　奇怪，真奇怪。

易福瑞　（**鄭重地**）我以下任市長的身分要求你。

　　　　　　　　　　　　⋮

警　察　正是，她這個提議不能當真，想想，你也得承認十億元的價格太貴了。
　　　　通常這樣一件事，不過叫價一千或二千的，再多就不可能了。你千萬不
　　　　要把這個提議當真。再說就是當真，警方也不能對這夫人認真，因為她
　　　　瘋了，你懂嗎？

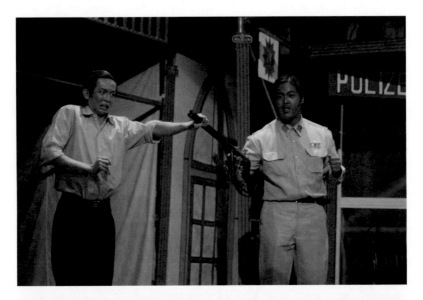

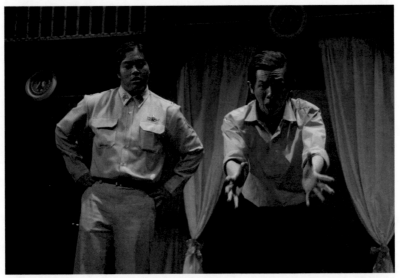

易福瑞　（想了想，再趨認真地）警官，不管這女人瘋了沒有，她那提議正威脅
　　　　著我，這是事實。

警　察　（安撫的口氣）你不能只因為一個提議就受到威脅，相反的，只有行動
　　　　才會造成威脅。只要你指給我看，誰要去實行這項提議，比方說有人拿
　　　　槍瞄準你，那我就會像旋風似地趕到。金天使旅館的表決太感人了，我
　　　　還得補祝賀你呢！

易福瑞　警官，我可沒那麼有信心。

警　察　沒那麼有信心？

易福瑞　我的顧客們買好一點的牛奶，好一點的麵包和好一點的香菸。

警　察　那你該高興呀！你的生意就要好轉了。

易福瑞　赫姆貝在我那兒買了法國白蘭地。幾年來他一毛錢也沒賺，全靠救濟金
　　　　過日子。

警　察　那瓶白蘭地我今晚也要去嘗嘗，赫姆貝邀請了我。

易福瑞　大家都穿新鞋子，新的鞋子。

警　察　你有什麼理由反對穿新鞋子？我也穿新鞋子。

◎警察拉起褲管露出他的腳。

易福瑞　你也穿！

警　察　好穿。

易福瑞　（指著桌上的酒瓶）還喝必爾斯啤酒！？

警　察　真是好喝。

易福瑞　以前你一直喝本地的。

警　察　難喝。

◎空間中傳來音樂聲。

易福瑞　你聽……

警　察　什麼？

易福瑞　音樂。

警　察　《風流寡婦》。

易福瑞　一台收音機！？

警　察　隔壁哈侯冊家的。他應該把窗子關起來。

\vdots

unit 44

場景主題：正當易福瑞進一步指出全鎮的居民，包括警察，已在出賣他的同時，
　　　　　警察接到電話被告知查可蕾的寵物豹子逃跑了。警察一邊將子彈裝進
　　　　　獵槍，一邊告訴易福瑞只要他能確實指出他的生命受到具體的威脅，
　　　　　他一定會保護他。就在警察說這些話時，易福瑞又發現他的嘴裡裝了
　　　　　一顆金牙；至此，易福瑞感覺到自己正如同那隻豹子一樣地被追趕。

處理重點：原本易福瑞以為他可以在警察那裡得到幫助，然而他得到的不僅是拒
　　　　　絕，更讓他感受到越來越強烈的威脅；他覺得自己就是那隻逃脫後被
　　　　　追趕的豹子。在這段戲中，劇作家利用了暗喻來呈現易福瑞過去與現
　　　　　在處境的對照——曾經易福瑞是查可蕾心愛的人，她暱稱他為「我的
　　　　　黑豹」，在他背棄了她之後，她找來一隻豹子當做寵物。現在，豹子逃
　　　　　脫了，正如當年易福瑞的背棄。全鎮的人拿起了槍在獵殺它，易福瑞
　　　　　此刻就是這隻被獵殺、被追趕的黑豹——他能再次逃脫嗎？
　　　　　1. 易福瑞表現得有些歇斯底里，肢體動作大而快速。
　　　　　2. 警察在接到電話後動作俐落，對易福瑞表現出不耐煩的感覺。

構　圖（44）：1. 警察與易福瑞二人在 CC，易福瑞雙手用力抓著警察的臉，警察
　　　　　　　　則扭動身軀地要掙脫。
　　　　　　2. 查可蕾和巴比仍在陽台「看戲」。
　　　　　　3. 柯比、洛比輕彈著吉他，為這個正在上演的戲碼「配樂」。

氛圍基調：緊張，衝突。

unit 45

場景主題：查可蕾悠閒地和未婚夫欣賞著小鎮風景；未婚夫感到無聊而想再去釣
　　　　　魚，臨走前查可蕾意有所指地要他請銀行匯錢過來。

處理重點：正當易福瑞強烈感受危機之時，查可蕾卻依然悠閒、冷靜地觀察著小
　　　　　鎮；她自信地認為時間就快到了，她的交易也即將會完成。這段戲的
　　　　　節奏明顯比上一場慢很多，這也是利用對比來製造戲劇張力。
　　　　　1.查可蕾說話時像是在談論一件稀鬆平常的事，神色自若、語氣平淡。
　　　　　2.未婚夫失去了對小鎮的新鮮感，有些慵懶的樣子。

構　圖（45）：1.查可蕾與未婚夫分坐左、右兩側。
　　　　　　　2.巴比在查可蕾的左後方。

氛圍基調：平靜中帶著危機爆發前的緊張感。

◎桌上的電話鈴響，警察拿起電話。

（unit 44）
警　　察　顧倫警察局。（聽講）沒問題。

◎警察放下電話。

易福瑞　（喃喃自語）我的顧客……他們要用什麼付帳？
警　　察　那跟警察無關。

◎他站起來，從椅背上拿起獵槍。

易福瑞　但是跟我有關，因為他們就要用我來付帳。
警　　察　可沒人威脅你。

◎他開始上子彈。

易福瑞　這個鎮負債累累，生活水準卻跟債務一起高漲，謀殺我的必要性自然也跟著高漲。看來那女人只需要坐在陽台上等著，喝喝咖啡，抽抽雪茄，只要等著就夠了。

易福瑞　警官，你嘴裡怎麼有顆金牙？（伸手抓住警察的下巴，歇斯底里地）一顆亮晶晶的金牙。
構圖（44）
警　　察　你瘋了吧！？（推開他）好了，沒時間閒扯，我得離開了。富婆的小狗，那隻黑豹跑掉了，得追趕回來才好。

◎警察走出去，易福瑞跟在他的後面，一邊跑一邊大聲叫著。

易福瑞　他們在追趕我，在追趕我。

（unit 45）
◎燈光換景，陽台。查可蕾抽著雪茄，未婚夫閒躺在椅子上。

unit 46

場景主題：易福瑞來到市長辦公室希望與市長談論查可蕾的事，市長抽著好的香菸、繫著絲的領帶、腳上穿了新的皮鞋，連打字機也是剛剛買來的。市長重申小鎮是一個重視人道的地方，不會出賣易福瑞，但也表示易福瑞的確在過往犯了錯，他已失去了當下任市長的資格。臨走前，易福瑞看見牆上一張新市鎮的建造藍圖。

處理重點：原本易福瑞希望在市長這裡得到保證，然而他也失望了。在市長辦公市裡他看到了更多的事證，整個小鎮正一點一滴地計劃著他的死亡。

　　1. 易福瑞態度不如先前一般歇斯底里，反而顯得較為鎮定，但語氣仍流露出他內心的恐慌。當他受到市長明白的拒絕並看到牆上的建築藍圖時，他的神情再轉為激動、憤怒。

　　2. 市長說話時表現得穩健、自然、滔滔不絕，他對易福瑞的態度已與第一幕時的熱絡與拉攏有大大的不同。

　　3. 在這場戲中暗喻也不斷地出現在演員的台詞之中，處理時要稍做強調。

構　圖（46）：1.市長和易福瑞二人在 CC，share the scene。

　　　　　　　2.市民丙手上抱著打字機在 DR，3/4 close to left。

氛圍基調：僵硬，不講情面的尷尬感。

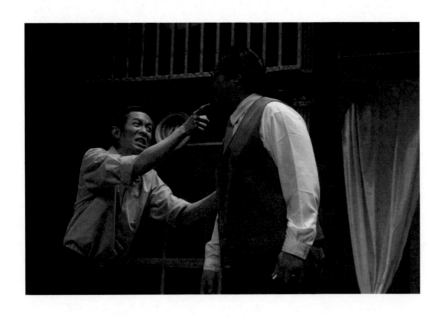

構圖（45）

默　比　這個小鎮太安靜了。

查可蕾　哦，你剛才不是覺得很好嗎？怎麼改變主意了？

默　比　它實在太……太……怎麼說？

查可蕾　沉寂。

默　比　對，正是如此。看看這些人，他們好像無所求、無所謂，它們好像睡著了。

查可蕾　他們會再醒來的。

默　比　我可不想無聊地等到那時候。

查可蕾　親愛的，你何不再去釣魚？

默　比　好吧。（欲走）

查可蕾　走之前給瑞士銀行總裁打個電話，叫他匯十億元到這兒給我。

默　比　十億？好，親愛的。

（unit 46）

◎燈光換景。市長出場走向他的辦公室，把左輪手槍放在桌上，坐下。易福瑞進。牆上貼著一張建築藍圖。

易福瑞　市長，我有事要跟你談談。

市　長　你請坐。

易福瑞　把我當你的接班人，大家開誠佈公地談談。

市　長　坐吧！

◎易福瑞還是站著，瞄了一眼左輪槍。

市　長　喔，查夫人的豹子跑了，在教堂內爬來爬去，所以大家都得戒備。

易福瑞　沒錯。

市　長　已經通知有槍的男人，兒童暫時留在學校。

易福瑞　有點小題大作。

市　長　追趕猛獸。（拿出香菸點上）有什麼心事？儘管直說吧！

易福瑞　（疑心地）你抽好香菸？

市　長　金黃色的佩加索牌。

易福瑞　很貴的。

市　長　味道好嘛。

易福瑞　以前你抽另一種牌子。

市　長　太辣。

易福瑞　（指著市長的脖子）新領帶？

市　長　絲的。

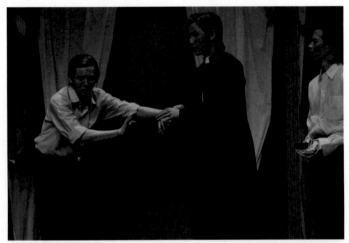

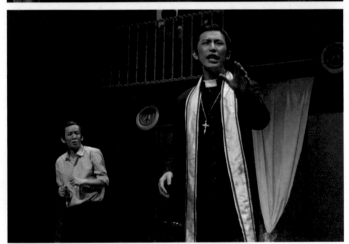

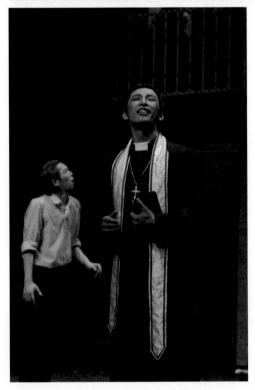

易福瑞來到教堂尋求心靈的慰藉，空間
中突然傳來響亮的鐘聲；那是由一口新
鐘所發出的響聲。易福瑞看到牧師滿意
的笑容，恐懼之情再度攀升。

易福瑞　鞋子你大概也買了吧！？

市　　長　（拉起褲管露出他的腳）我從小牛城訂來的。奇怪，你怎麼知道？

易福瑞　我就是為這而來。

市　　長　你怎麼搞的？臉色蒼白，病了？

易福瑞　我怕。

　　　　　　　　　　　　　　⋮
　　　　　　　　　　　　　　⋮
　　　　　　　　　　　　　　⋮
　　　　　　　　　　　　　　⋮
　　　　　　　　　　　　　　⋮
　　　　　　　　　　　　　　⋮
　　　　　　　　　　　　　　⋮
　　　　　　　　　　　　　　⋮
　　　　　　　　　　　　　　⋮
　　　　　　　　　　　　　　⋮
　　　　　　　　　　　　　　⋮
　　　　　　　　　　　　　　⋮
　　　　　　　　　　　　　　⋮

市　　長　你忘了，你是在顧倫。在一個處處充滿人道傳統的城裡。

◎**市民丙進，手上提著打字機。**

構圖（46）

市民丙　市長，這是新的打字機，雷明頓牌。

市　　長　嗯，拿進去。

◎**市民丙下，易福瑞的目光一直看著新的打字機。**

市　　長　我們不能接受你這種不知好歹的態度，如果你不能信任我們這個地方，我會很難過。我沒想到你會有這種無聊的想法，我們到底是生活在法治的國度裡。

易福瑞　那就請你逮捕那女人。

市　　長　奇怪，真奇怪！

易福瑞　警官也這樣說。

市　　長　查夫人的做法並非完全不可理喻，你到底也教唆了兩個人做偽證，使一個少女陷入苦難的深淵。

◎**沉默。**

市　　長　我們老實說吧！

unit 47

場景主題：管家告知查可蕾她的豹子逃脫了，全鎮正在獵補它。

處理重點：這段戲明顯是一場男主角處境的比喻——多年前，柯比和洛比接受了
易福瑞的賄賂而讓他逃脫了查可蕾的官司訴訟，現在他們兩人又讓黑
豹逃跑，只是此刻查可蕾不再是弱勢的一方，易福瑞與黑豹都成了全
鎮獵捕的對象。

1. 查可蕾有些興奮，臉上帶著自信的笑容。

2. 管家態度一如先前，沒有特別的情緒表現。

3. 人群鼓動的嘈雜聲可以增加場景不安的氣氛。

氛圍基調：浮動不安，危機來臨前的緊張感。

unit 48

場景主題：易福瑞來到教堂尋求慰藉，他把內心感受到的恐懼告訴了牧師，牧師
勸他要懺悔自己所犯過的錯，追求心靈的平靜，不要受到外在現象的
影響。

處理重點：在受到警察與市長的當頭棒喝之後，易福瑞的恐懼節節升高，他來到
教堂希望得到一些撫慰，牧師安慰了他，但也要他真心面對自己的罪
過。在這一小段戲中，因為牧師的身分與教堂所散發的氣氛，易福瑞
確實得到了一些慰藉。

1.牧師說話時音調輕柔、語氣和緩，在態度上流露出悲天憫人的樣子。

2.司鐸在旁對於牧師所說的話不時輕輕地點頭表示領會。

3.易福瑞的神情顯得疲憊，說話時的情緒已不像前兩場戲一般地強烈。

氛圍基調：緩慢、肅穆；情緒暫時受到安撫的緩和感。

易福瑞　正是我的意思。

市　　長　就像你剛才說的，開誠佈公地談談，道義上，你無權要求逮捕查夫人。還有，關於選市長的事，你也免談了。抱歉，我不得不說。

易福瑞　官方的意思？

市　　長　官方的指示。

易福瑞　我明白了。

市　　長　我們否決查夫人的提議，並不表示我們認可那些罪行。你要曉得，市長的人選要具備相當的品德，這些你已沒辦法做到。不過，我們對你的敬意和友誼當然還是像從前一樣不變的。這件事我們最好別再提了，我也吩咐過報館，別讓這件事張揚出去。

◎易福瑞轉身看著辦公室後牆。

易福瑞　我看到牆上貼著一張藍圖，新的市政府。

市　　長　我的天，計劃計劃總可以吧？

易福瑞　（激動地）你們也計劃著我的死亡吧！？

⋮

⋮

⋮

◎市長拂袖而去，留下憤怒而不知所措的易福瑞。

（unit 47）

◎燈光換景。陽台。空間中有人群吵鬧鼓動的聲音。

查可蕾　巴比，外面什麼事這麼吵？

管　　家　夫人，您的豹子跑了，鎮上的人正在獵捕它。

查可蕾　是誰讓它跑的？

管　　家　是柯比和洛比，夫人。

查可蕾　多有趣啊，他們會獵殺它嗎？

管　　家　有可能的，夫人。

（unit 48）

◎燈光換景。牧師和司鐸進，牧師手上拿著黑色的聖經與十字架，司鐸身上背著長槍，光線昏暗。易福瑞進，他的神情憔悴、步履蹣跚。

牧　　師　福瑞，你來了。

易福瑞　這裡又黑又涼。我不想打擾，牧師先生。

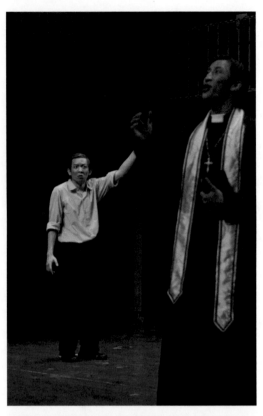

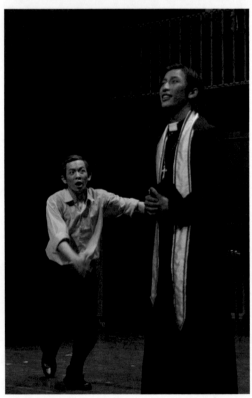

易福瑞指責牧師，認為牧師也如同其他
人一樣，為滿足慾望而出賣他。

牧　師　上帝的殿堂為人人開放。

◎牧師注意到易福瑞的眼光落在槍上。

牧　師　不必奇怪那隻槍。查夫人的黑豹到處亂鑽，剛剛還在閣樓上的椅子堆裡，現在又跑到穀倉去了。

易福瑞　我來尋求幫助。

牧　師　那方面？

易福瑞　我怕。

牧　師　怕？怕誰？

易福瑞　那些人。

牧　師　為什麼？

易福瑞　人們把我當野獸一樣追趕；他們在獵殺我。

牧　師　我們不要怕人，而應該怕上帝；不要怕肉體的傷亡，而應該怕靈魂的淪喪。司繹，來幫我把法衣的後襟扣住。

易福瑞　這可和我的生命攸關。

牧　師　和你的永生攸關。

易福瑞　大家的生活水準提高了。

牧　師　那是你心中的魔鬼作祟。

易福瑞　大家都很快樂。女孩子打扮得漂漂亮亮，男孩子都穿上花襯衫，全城都準備慶祝謀殺我，而我呢？嚇得要死。

牧　師　你所遭遇到的對你有好處，只會有好處。

易福瑞　簡直是地獄。

牧　師　地獄就在你心中，你年紀比我大，也許自認為了解人性，其實人只能了解自己。好幾年以前你為了錢出賣一個少女，如今就認為別人也會為了錢出賣你。恐懼的根種植在我們的內心，在我們的罪惡裡。要是你了解這點，你就能得到力量克服那痛苦。

　　　　　　　　　　　　　．
　　　　　　　　　　　　　．
　　　　　　　　　　　　　．
　　　　　　　　　　　　　．
　　　　　　　　　　　　　．
　　　　　　　　　　　　　．
　　　　　　　　　　　　　．

◎司繹幫牧師繫上頸帶。

牧　師　探討你的良心，走上懺悔的路，這是唯一的路，否則這個世界的一切都會一直讓你害怕。

207

unit 49

場景主題：就在易福瑞稍微受到安撫之際，教堂的鐘聲響起，這是一口新的鐘。易福瑞驚恐地看著牧師，牧師承認連他自己也受不了誘惑，牧師要易福瑞趕快逃離小鎮。

處理重點：這段戲中，易福瑞的最後一絲希望也破滅了。在他、在所有人心中最神聖的、最能包容罪過的神職人員都受不了引誘買了一口聲音清脆、響亮的新鐘；當新鐘聲響起的那一剎那也同時敲響了易福瑞的喪鐘。牧師所說的話呈現了全鎮人的心態，所有人都受著查可蕾那巨額金錢的誘惑，只是牧師誠實地承認了。在這裡的處理，牧師與別人所呈現的態度要有所差別，這樣的目的除了刻劃更多的人物型態外，也為了增加未來在表決的會議中牧師態度大轉的諷刺性。

　　1. 牧師聽到鐘聲時臉上露出滿意的笑容；當易福瑞驚恐地指責他時，立即轉趨激動，好像為了自己所做的錯事在辯護、悔過。

　　2. 易福瑞十分害怕與慌張，肢體僵硬、舉步維艱；在牧師聽到槍聲要他快逃時，他踉蹌地跑了幾步，最後跌倒在地，再慌忙爬起快跑出場。

　　3. 司鐸在旁呈現慌亂的樣子。

　　4. 鐘聲音調大而響亮，同時要顯得有些刺耳；鐘聲的迴音帶過下一場。

構　圖（49）：1. 易福瑞在 DR，full front，舉頭看著上方的空間，雙手抱頭。

　　　　　　2. 牧師在 DC，profile to right，身體向著易福瑞，前傾。

　　　　　　3. 司鐸在 UL，3/4 open to right，看著易福瑞和牧師。

　　　　　　4. 查可蕾仍在二樓左側。

氛圍基調：緊張，興奮，慌亂。

unit 50

場景主題：管家告知查可蕾豹子已被射殺，查可蕾要管家將豹子屍體帶回。

處理重點：過去幾場戲中不斷以易福瑞與查可蕾為主的片段做交替，一段是易福瑞現實中的遭遇，下一段則是查可蕾以隱喻的方式做出對照。在這場戲中，查可蕾的豹子被居民射殺了，這是否也帶出未來易福瑞的命運？

　　1. 聽到槍響後，查可蕾不顯驚慌，仍是一派氣定神閒的樣子，聽到豹子已死時也沒有特別的情感表現。

　　2. 管家說話時像是在報告主人一件日常生活雜事的鎮定神態。

　　3. 相對於查可蕾和管家二人態度從容的靜態感，背景音效要營造的是人群鼓譟的動態感；二者的對比差距帶來戲劇的張力。

氛圍基調：浮動不安的緊張感；對主人翁未來發展的擔憂與恐懼感。

◎鐘聲響起。

牧　師　福瑞，現在我要工作了，主持洗禮。司繹，帶好聖經、禱文、詩篇。孩
　　　　子哭喊著，得設法使他安心，讓他回到那唯一能照亮世界的光輝裡。

（unit 49）
◎另一口鐘響起，易福瑞驚慌地望著天空。
構圖（49）
易福瑞　一口新的鐘？
牧　師　是啊！聲調突出，圓潤宏亮，好得很，非常好。
易福瑞　（衝向牧師抓著他的手臂，大叫）牧師連你……連你……！
牧　師　（不自在地，內心掙扎片刻）逃吧！我們人太軟弱了，不管是任何人。
　　　　逃吧！鐘聲響徹顧倫，一口出賣我們的鐘。逃啊！你可不要留下來考驗
　　　　我們！

◎空間傳來兩響槍聲，易福瑞頹喪的坐倒在地，牧師蹲在他旁邊。

牧　師　逃！快逃！

◎易福瑞衝出舞台。燈光換景。陽台。槍聲持續。

（unit 50）
查可蕾　巴比，有人開槍？
管　家　是的，夫人。
查可蕾　為什麼呢？
管　家　那隻豹被射殺了。
查可蕾　死了嗎？
管　家　是的。
查可蕾　可憐的小動物。巴比，把它帶回來。

◎燈暗，換場，過場樂進。

第二景

◎燈亮，舞台二樓部分換景成顧倫車站，同一幕一景，但樣子不太一樣，乾淨整
　潔得多。

unit 51

場景主題：易福瑞來到車站想逃離小鎮，顧倫的居民們也同時出現在這裡。在
　　　　　大家似有若無的阻擋下，火車開走了，易福瑞終究沒能坐上火車逃
　　　　　離小鎮。

處理重點：經過前幾場戲的鋪陳與進行，易福瑞在此已完全理解到自己所處的危
　　　　　機；他唯一的生路就是逃。他收拾了簡單的行李，想趁著大家不注意
　　　　　的時候坐上火車離開，然而，小鎮的居民們早已在車站等他。所有人
　　　　　緊緊地跟著他，雖然沒有人真的拉他、阻擋他，但他們這種冷冷的、
　　　　　靜觀其變的圍捕方式，造成了易福瑞極大的壓力與恐慌；當火車啟動
　　　　　鈴聲響起時，在眾人逼視的眼光下易福瑞終究退縮了。所有人對火車
　　　　　開走表示婉惜，隨後便三三兩兩、若無其事地離開；看著大家的背影，
　　　　　此刻易福瑞體認到他真的輸了。

　　　1. 居民們的動作緩慢，緊隨在易福瑞的周圍，每個人的眼光都盯著易
　　　　　福瑞。他們的話語簡單，有時一個人說有時幾個人同時說，說話的
　　　　　語氣與表情沒有明顯的起伏；此起彼落的空洞聲音營造出一種莫名
　　　　　的恐懼感。

　　　2 易福瑞臉色蒼白、神色驚恐，不時地以手帕擦汗，手上緊緊地握住
　　　　　行李包。

　　　3. 在這場戲中，居民的動作絕不能表現得劇烈，尤其不能對易福瑞有
　　　　　任何的肢體碰觸，並要與他保持一些的距離；但是他們仍然將易福
　　　　　瑞團團圍住使之無路可出。這樣的安排是為引發陰森、恐怖的感覺，
　　　　　一股無形的巨大壓力讓易福瑞毫無招架之力。

　　　4. 在人群漸漸散去後，易福瑞虛脫地跪倒在地，喃喃自語。

構　圖（51-1）：1. 易福瑞站在 CC，full front，右手提著行李箱，左手舉在胸前抵
　　　　　　　　擋別人的靠近。

　　　　　　　2. 市長在 CL，profile to right，警察在 CR，profile to left；二人一
　　　　　　　　左一右地看著易福瑞。

　　　　　　　3. 其他的市民在 DL 和 DR 以弧線面向易福瑞。

　　　　　　　4. 這個畫面呈現出易福瑞被人群包圍、無法掙脫的景象。

◎易福瑞提著小皮箱走出來，四下張望；當他正要走進月台時，周圍突然出現了
　一群顧倫居民。易福瑞遲疑不決，停住。

◎蒼幽帶著詭異的情境音樂貫穿整場戲。

（unit 51）

構圖（51-1）

市　長　上帝保佑，易福瑞。

全　體　上帝保佑，上帝保佑。

易福瑞　（遲疑）上帝保佑……

校　長　提著皮箱往哪兒去？

全　體　往哪兒去？

易福瑞　去車站。

市　長　我們送你！

全　體　我們送你！我們送你！

易福瑞　你們不必，真的不必，不值得一送。

市　長　易福瑞，你要出外旅行？

易福瑞　是的！

警　察　去哪裡？

易福瑞　我不知道。先到小牛城，然後再……

校　長　哦！然後再繼續下去。

易福瑞　最好是到澳洲。我會想辦法賺點錢。

◎他繼續走向月台。

　　　　　　　　　　　　　　⋮
　　　　　　　　　　　　　　⋮
　　　　　　　　　　　　　　⋮

◎他走上月台，其餘人裝著沒事的樣子，卻是一路緊跟著他。

　　　　　　　　　　　　　　⋮
　　　　　　　　　　　　　　⋮
　　　　　　　　　　　　　　⋮
　　　　　　　　　　　　　　⋮

◎易福瑞不安地四處張望，像一頭被逼上絕路的野獸。

構　圖（51-2）：1. 易福瑞在二樓月台右側，full front，雙手將行李箱緊抱在胸前。
　　　　　　　　2. 市民甲、乙在易福瑞的右側，市民甲左手搭在易福瑞的肩上；
　　　　　　　　　 市民丙在易福瑞的左側，兩手拉著易福瑞的左手臂。
　　　　　　　　3. 車站站長在二樓左側，3/4 profile to right。
　　　　　　　　4. 其他人在一樓呈三個行列，Full back，抬頭看著易福瑞的方向。
　　　　　　　　5. 這個畫面以高低層次以及身體區位間的對比建立戲劇張力。
氛圍基調：不自然的緩慢，陰森，詭異。

構圖（51-2）

校　長　你那疑心病真叫人費解。
市　長　沒有人要殺你。
全　體　沒有人，沒有人。
畫　家　不可能。
易福瑞　大家蓋房子。
市　長　又怎麼樣？
易福瑞　你們全穿上新鞋子。
其餘人　那又怎麼樣？
易福瑞　你們越來越有錢，越來越富裕。
全　體　那又怎麼樣？

◎火車進站的鈴聲響起。

校　長　你看，你多受人愛戴！
市　長　整個鎮上的人都來送你！

．
．
．
．
．
．
．
．

全　體　盡盡老朋友的心意，盡盡老朋友的心意。

◎火車聲，站長拿著訊號牌。

站　長　（拉長聲音）顧──倫。
市　長　是你的車班。
全　體　你的車班，你的車班。
市　長　那麼，易福瑞，我祝你一路順風。
醫　生　祝你新生活如意。
全　體　祝你新生活如意，祝你新生活如意。

◎眾人圍住易福瑞。

市　長　時間差不多了，就請你上這班車到小牛城吧！
警　察　祝你在澳洲好運。
易福瑞　（喃喃自語地）為什麼你們全在這裡？
警　察　你還有什麼事嗎？
站　長　上車！

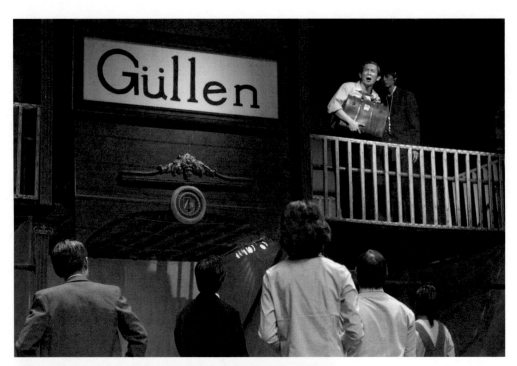

易福瑞　（提高聲音，害怕地）你們為什麼圍著我？

市　長　我們可沒圍著你！

易福瑞　讓開！

校　長　我們確實已經讓開了！

易福瑞　有人會把我拉回來！

警　察　胡說，你只要上車就知道你在胡說。

易福瑞　（歇斯底里地）走開！

◎沒有人動，有些人把手插在褲袋裡站著。

市　長　我不曉得你還要什麼？你走就是了，請上車吧！

易福瑞　走開！

校　長　你這麼惶恐實在好笑。

易福瑞　你們為什麼要這麼靠近我？

:
:
:
:
:
:
:
:
:
:

校　長　我的好朋友，你還是上車吧！

易福瑞　（高聲喊叫，幾近崩潰）我知道，有人會把我拉回來，有人會把我拉回來！

站　長　開車！

警　察　你看！火車搖搖擺擺地離開了。

◎大家離開易福瑞，慢慢地向各處走去，消失。
◎易福瑞慢慢地走下月台來到舞台中間，頹喪地坐倒在地。

易福瑞　我完了。

◎燈暗，音樂收。換景。

unit 52

場景主題：查可蕾穿著結婚禮服坐在穀倉中，管家告知校長與醫生來訪。

處理重點：在第一幕裡，查可蕾初到小鎮時表示，在鎮上教堂舉行婚禮一直是她的夢想，第二幕時，顧客甲來到易福瑞的店裡再次提及查可蕾正在籌辦婚禮，然後，在這段戲中由查可蕾身上所穿的禮服可以得知她真的在小鎮教堂舉行了她的婚禮完成了她年輕時候的夢想。然而，她的神情卻是嚴肅而非喜悅的，這個現象可以有這樣的解釋：年輕時查可蕾深愛著易福瑞，她一直希望能和他在鎮上的教堂舉行婚禮，接受大家的祝福，然而，易福瑞卻為錢背叛她，娶了當時鎮上有錢的雜貨商的女兒，查可蕾的夢碎了。在第一幕中市民們為她所舉辦的餐會上，她說得很清楚也很露骨，她這次回來是要把過去她所失去的用現在她所擁有的錢財買回來；在鎮上教堂舉行婚禮是她曾經失去的夢，現在她如願了。這個願望以及它背後跟隨的巨大傷痛緊緊地黏著她幾十年直到現在，此刻她雖然完成了一個年輕時的夢想，但耗費的心力與內心所受的折磨比她能感受的喜悅自然要大得多。甚且，婚姻對她來說已不是幸福的歸宿，在幾十年中，她已經有過七次的婚姻；這次的婚禮純粹是一個目的。

1. 查可蕾一動不動地坐在木箱上，神情嚴肅，落入沉思之中。她看起來疲憊不堪，與先前的自信、從容有很大的不一樣。

2. 管家走進後態度小心翼翼，似乎怕打擾到查可蕾。

構　圖（52）：1. 查可蕾坐在 UL，full front。

2. 管家在查可蕾的左後方，3/4 open to right，上身前傾向著查可蕾。

氛圍基調：肅穆，些微的悲傷感。

unit 53

場景主題：校長和醫生來到穀倉會見查可蕾，二人先盛讚婚禮的成功，查可蕾禮貌地回應了；二人隨即表示他們是有所為而來的。

處理重點：在查可蕾的婚禮上，小鎮居民想必見識到財富所能帶來的一切榮華；婚禮過後，校長與醫生，兩個在一般社會上清高與救護的代表，感受到小鎮已陷入了查可蕾所設下的局。他們找到查可蕾，希望能做些什麼、挽回些什麼。

1. 校長和醫生二人在一開始進入穀倉時顯得有些猶豫也有些尷尬；當看到查可蕾並未呈現怒意時，二人態度稍轉自然。

2. 查可蕾雖然仍顯疲累，但在別人面前又恢復了她那自信、從容、不可捉摸的淡然。

3. 在查可蕾提到她已經把默比送去渡蜜月時，校長和醫生露出訝異的表情，而查可蕾則是像在說一件稀鬆平常、很自然的事。這樣的處理呼應了上一場所做的詮釋——對查可蕾來說，「丈夫」只是一個為

第三幕

第一景

（unit 52）

◎燈亮後，舞台已恢復成二幕的裝置。

◎查可蕾坐在穀倉裡，神情嚴肅但顯得有些疲倦；她剛剛結束了在教堂所舉辦的
婚禮。一會兒之後，管家從左後側走出來。

構圖（52）

管　家　醫生和校長來了。

查可蕾　讓他們進來。

◎醫生和校長進場。

（unit 53）

兩　人　夫人。

查可蕾　你們兩位滿身都是灰塵。

校　長　（拍拍身上的塵灰）對不起！我們剛爬過一輛舊馬車。

查可蕾　我回到穀倉，我需要寧靜。剛才在教堂舉行的婚禮，把我累壞了。到底
　　　　已不再年輕。請坐到桶子上吧！

　　　　　　　　　　　　　　　　　　　　⋮
　　　　　　　　　　　　　　　　　　　　⋮
　　　　　　　　　　　　　　　　　　　　⋮

構圖（53）

校　長　一個很有意義的地方。

查可蕾　牧師的道理講得很感人。

校　長　那是哥林多書第一章十三節。

查可蕾　還有你，老師，你的合唱團也很了不起，聽起來很莊嚴。

校　長　那是巴哈，「馬太－耶穌受難記」裡的一段。上流社會的人來了，財經界
　　　　的，電影界的……

醫　生　大家都開卡迪拉克車趕到這裡來參加婚宴。

校　長　（與醫生互望了一下，清清嗓子）夫人，我們不想浪費您寶貴的時間，
　　　　您的先生會等得不耐煩了。

查可蕾　默比？我已經把他送去巴西了。

醫　生　送去巴西？

了要在鎮上教堂舉辦婚禮的必備工具。

氛圍基調：平和中帶著不自然的客套；有求於人的尷尬感。

unit 54

場景主題：校長和醫生向查可蕾提出他們來此的目的，他們希望查可蕾收回先前的提議並重新考慮幫助小鎮恢復生機的辦法；查可蕾對他們的意見表示有興趣。

處理重點：校長和醫生眼看著故鄉的衰敗，再看到查可蕾提出金錢交換後小鎮與居民們的變化，身為當地的中堅份子，基於道德良心與社會正義，二人鼓起勇氣向查可蕾提出建議。從他們的敘述中可以看出二人目前仍未受到查可蕾巨大金錢的引誘、仍抱持著一絲對人性的信任，希望大家能以理性來解救小鎮的困頓。在這段戲的最後，查可蕾表現出很有興趣的樣子，這個興趣並不是真的對校長所提議的事表示有趣，而是被二人對實際真相毫無所知但仍努力地在想辦法時那種掙扎與奮鬥的精神所吸引；這是一種殘忍的、毫無同情的心理。

　1. 校長和醫生顯得憂心忡忡，對小鎮的前途、居民的未來與現在的狀況，展露高度的關懷。校長說話的表情誠懇，在提及可以提供查可蕾某些物質交換時因內心看到一線希望而顯得略微激動。

　2. 醫生說話較少，但在旁不住地點頭應和，態度有些焦急。

　3. 查可蕾心平氣和地聽著二人的陳述，臉上掛著微笑，神秘不可捉摸。

　4. 校長和醫生誤解了查可蕾的心態，以為她真的被他們給打動了，二人露出了喜悅的微笑。

氛圍基調：沉重而嚴肅；因看到希望而感受到的興奮感。

unit 55

場景主題：就在校長和醫生燃起一線希望時，查可蕾透露其實小鎮的破敗是她多年來有意的安排，她並說出當年她在小鎮所得到的不公道的對待，並告知校長和醫生二人她絕不會改變她所提出的條件與交易。

處理重點：戲走至此，所有人均已明白查可蕾的復仇是經過了仔細的計劃與佈局，她一點一滴地讓小鎮走向衰敗，為的是要討回當年在小鎮所失去的公道；她報仇的對象不只是易福瑞而是全鎮的居民。面對處心積慮要找回公道卻利用極為殘酷方法的查可蕾，校長和醫生二人一時間因過於驚訝而不知如何回應。

　1. 查可蕾說話時語氣略顯激動，談及過往她仍是無法忘記當年她所受到的對待。

　2. 校長和醫生在旁面露驚恐的表情，肢體先是僵硬不動，然後頓時像洩了氣的氣球一般癱軟下來。

氛圍基調：訝異的，不可置信的；緊繃後急速的洩氣感。

⋮
⋮
⋮
⋮

（unit 54）

校　　長　我們是為了易先生的事來的。

查可蕾　喔，他死了？

校　　長　我們也許很窮，但到底我們是文明的人；我們是有原則的。

查可蕾　那你們要什麼？

校　　長　由於您的提議，您可能會給我們的禮物，顧倫人已經買了各式各樣的東西。

醫　　生　用他們還沒拿到的錢。

查可蕾　所以大家都欠了債？

校　　長　是的。

查可蕾　你們的原則呢？

校　　長　我們都只是凡人。

醫　　生　同時還得還債。

查可蕾　你們知道該怎麼辦？

校　　長　（鼓起勇氣）查夫人，我們坦誠地談談吧！請您設身處地為我們悲慘的處境想想。二十多年來我一直在這沒落的地方培育人道的幼苗。而醫生則顛簸著那輛老爺賓士趕去給患肺癆和佝僂病的人治療。我們這種淒涼的犧牲為的是什麼呢？為了錢嗎？絕不。我斷然地拒絕了小牛城高中的教職，醫生他也回謝了艾朗根大學的教席，這純粹為了道義嗎？這樣說也許是誇張了，不是的。在這漫無止境的苦難年頭裡，我們和整個小鎮只是耐心地等待，因為我們懷著希望，希望這古老偉大的顧倫復活，希望重新經營故鄉泥土裡富饒的礦產。夫人，我們並不窮，只是被人們遺忘了。我們需要貸款、信用和合約，這樣我們的經濟，我們的文化就會再燦爛起來，顧倫城可以提供不少東西，比方說日畔礦場。

醫　　生　柏克曼企業。

校　　長　還有華格納工廠，您買下吧！您整修它們吧！顧倫就會發達起來。只要投資一億就能籌劃好，利潤高，不必浪費十億。

醫　　生　別讓我們空等一生。我們不是來懇求您施捨，我們是來談生意的。

查可蕾　真的，這筆生意不錯的樣子。

校　　長　（高興地與醫生對望）夫人，我就知道您不會遺棄我們。

（unit 55）

查可蕾　可惜辦不到了。我不能買日畔礦場，因為它已經是我的了。

校　　長　您的？

醫　　生　還有柏克曼企業？

219

unit 56

場景主題：校長和醫生嘗試最後的努力，希望查可蕾發揮人道的精神放棄復仇，
　　　　　給予小鎮重生的機會。

處理重點：校長和醫生在極度震驚之後，勉力收拾心緒再次苦口婆心地勸阻查可
　　　　　蕾，但無論他們如何努力都無法打動查可蕾堅定的決心。多年前，查
　　　　　可蕾在受到心愛的人背棄、陷害時，小鎮的居民無人出面援助她，甚
　　　　　至一個鼻孔地排擠、唾棄她，逼得她窮困、孤獨地離開了故鄉，並受
　　　　　盡風霜。對她來說，這個屈辱一定得洗清，這個仇也一定要報。多年
　　　　　後，查可蕾非但活下來了，而且活得很好，她是全世界最有錢的富婆。
　　　　　於是，利用她的錢財，她把小鎮玩弄在股掌間。她先讓小鎮居民倍嘗
　　　　　貧窮與破敗的滋味，再用讓人無法想像的巨大金錢來誘惑他們，而當
　　　　　初因為錢背叛她的易福瑞，被這些見錢眼開、理性漸失的人包圍著，
　　　　　時時生活在恐懼之中。查可蕾自信她最後終能贏得這場遊戲。

　　　　1. 查可蕾說話的語氣極為堅定，對人毫不留情面的態度使她顯得霸氣
　　　　　 十足。
　　　　2. 校長說話時因內心強烈的震撼而有些發抖，他強自鎮定想做好最後
　　　　　 的努力。
　　　　3. 醫生的聲調高而富含情感，他的雙手向前伸去，做懇求的姿勢。
　　　　4. 查可蕾最後的話說完後三人停頓一小段時間，讓場上的氣氛得以轉
　　　　　 換；這個暫停也可以延伸戲劇的張力。

氛圍基調：哀憐的，悲憫的；期待被阻斷的窒息感。

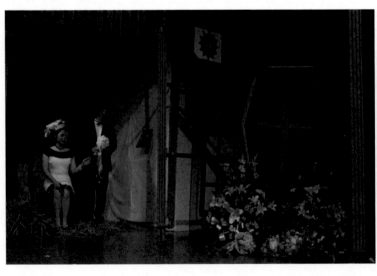
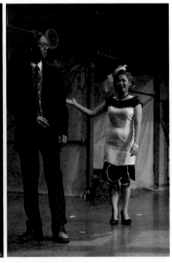

校　長　那華格納廠呢？

查可蕾　也是我的。每一家工廠，整個小鎮，大街小巷，家家戶戶，都是我的。我叫代理商收購這些廢物，再讓工廠停工。

◎**校長和醫生二人因驚訝而說不出話。場面凝滯了片刻。**

構圖（55）

醫　生　這……實在太可怕了。

查可蕾　那年冬天，我離開小鎮的時候，穿的是破爛的衣服，紮了紅辮子，挺著大大的肚子飽受居民的恥笑，我挨冷受凍地坐在開往漢堡的特快車上。就在彼得穀倉消失在雪花裡的那一瞬間，我下定決心有一天要再回來。現在我回來了，現在我提條件開價談那筆生意。

◎**沉默。**

（unit 56）

校　長　（誠摯地）查夫人！您是愛情受過創傷的女人，我覺得您好像是復仇女神米蒂亞。您要求的是絕對的正義，我們的確深深地了解您，但是我們鼓起勇氣再向您請求，拋棄復仇的念頭。

醫　生　請別逼我們走上絕路，請幫助窮苦，軟弱但正直的人們，過一點有尊嚴的生活，請您憐憫我們吧！

查可蕾　兩位先生，絕對的正義是不會有憐憫的。我正在用我的錢來建立一個社會新秩序；這個社會曾迫使我淪為妓女，現在我要把它變成一個妓院。想參加舞會而又付不起錢的人，只好站到一邊等著。你們想要跳舞吧？可是只有付錢的人才玩得起。我付錢，我以顧倫城做代價買一樁謀殺，以經濟的繁榮換一具屍體。

構圖（56）

◎**查可蕾冷峻地看著校長和醫生，二人呆滯。查可蕾轉身緩緩出場，校長和醫生依舊留在台上，默然互望。**

◎**燈光漸收。**

unit 57

場景主題：顧客甲來到易福瑞的商店，看店的是易福瑞的太太，而易福瑞在二樓
　　　　　臥室中踱步沉思。顧客甲和易太太談論到近來大家生活都變好了，也
　　　　　稱讚了查可蕾那場盛大的婚禮，還提到新聞媒體也都來到小鎮爭相報
　　　　　導這場盛會。他們擔心易福瑞會向媒體披露查可蕾要以十億元買他的
　　　　　命這件事，顧客甲於是站在樓梯口以防易福瑞出門。

處理重點：在這場戲中，明顯地顧客甲的態度與先前有很大的差別。他已經大刺
　　　　　刺的在指責易福瑞的不是，甚至對他過去的行徑嗤之以鼻，還罵他是
　　　　　魔鬼。再看到易福瑞的太太，她非但沒有為自己的丈夫說話反倒同情
　　　　　查可蕾的遭遇，也認為自己受到丈夫的連累；這一切的發展讓易福瑞
　　　　　的命運更顯得岌岌可危。

　　　　1. 易太太帶著笑容愉快地在櫃台上記帳，和顧客甲聊天時態度輕鬆，
　　　　　　在談到易福瑞時雖表現得有些擔憂，但一剎那間便恢復過來，繼續
　　　　　　整理店中的貨物。

　　　　2. 顧客甲說話的聲音很有精神，整個人顯得神清氣爽。在提及易福瑞
　　　　　　時咬牙切齒像是要伸張正義的樣子。

氛圍基調：不令人愉悅的輕鬆感。

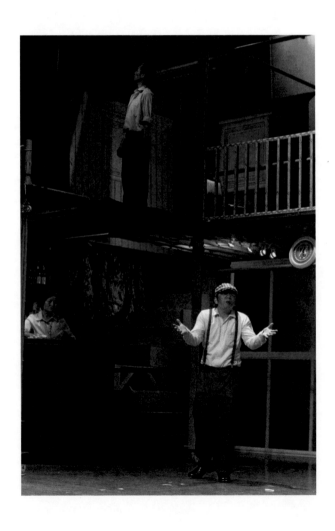

第二景

◎燈亮，易太太在收拾著店面；現在這個雜貨舖看起來嶄新、光亮，貨物也比先前多了許多。易福瑞坐在二樓房間，有時起身踱步。

◎顧客甲進。

（unit 57）

構圖（57）

顧客甲　那真是一場盛會，全顧倫的人都到教堂廣場去看熱鬧了。

易太太　可蕾在經歷一切苦難之後，也該享享福了。

顧客甲　新聞記者也來了。

易太太　我們只是普通的小市民，他們在我們這兒找不到什麼的。

顧客甲　他們什麼都要盤問個清楚。香菸。

　　　　　　　　⋮
　　　　　　　　⋮
　　　　　　　　⋮
　　　　　　　　⋮
　　　　　　　　⋮
　　　　　　　　⋮
　　　　　　　　⋮
　　　　　　　　⋮
　　　　　　　　⋮
　　　　　　　　⋮

顧客甲　福瑞呢？好久不見他人影了。

易太太　（向上指了指）樓上。

◎顧客甲點上香菸，往上面傾聽。

顧客甲　是腳步聲。

易太太　幾天來就是這個樣子，在房裡走來走去。

顧客甲　他良心不安。實在不該那樣對待可憐的查夫人。

易太太　我也受到連累。

顧客甲　把少女逼進不幸。呸！魔鬼。易太太，我希望妳先生在記者來的時候，可不要喋喋不休。

易太太　喔！不會的。

顧客甲　如果他想用謊言揭露可蕾，說她提出謀殺他的代價什麼的，這也只是無理取鬧，我們就不得不採取行動了。但可不是為了十億元，而是基於公

223

unit 58

場景主題：校長也來到易福瑞的店裡，他手發抖地要了一杯烈酒；易福瑞仍在二樓來回走動。

處理重點：校長一進門易太太就說了一句「老師，您終於來光顧了」，這句話意味著校長是否也如同別人一樣地背棄易福瑞了？校長說他「平常不喝酒，但現在卻需要一點烈酒」，但是當易太太遞酒給他時他卻回答「最近酒喝多了」，這些都呈現了校長近來正處於內心交戰的狀況。

　　1. 校長神情有些憔悴，步伐有些蹣跚，平常穿戴整齊的他現在把外衣脫下掛在手臂上。

　　2. 易太太笑容可掬地接待著校長，顧客甲在校長進來時很有禮貌地向他打招呼。

氛圍基調：對未來發展的疑慮感。

unit 59

場景主題：畫家和易福瑞的兒子、女兒進來，畫家把他剛畫好的易福瑞的畫像送給易太太。

處理重點：這段戲又進一步地描述了小鎮的居民，連同易福瑞的家人，都已在為易福瑞的死亡做準備；畫家幫易福瑞所畫的像，似乎意味著將成為他的遺像。

　　1. 畫家的表情顯得很驕傲，一方面他認為自己畫得很好，二方面他覺得給了易家人一份很棒、很實際的禮物。

　　2. 易太太說話時看著畫像，口語表情呈現出假意的惆悵。

　　3. 校長手上拿著酒杯，不自然地笑著。

　　4. 其他人在旁正經地點頭示意。

氛圍基調：特意營造的融洽感。

憤。（吐口水）天曉得，勇敢的查夫人為了他受了多少罪（四下張望），從這兒可以上去那個房間嗎？

易太太　這是唯一上去的路，不方便得很，不過明年春天我們就要改建了。

顧客甲　那麼我就站定這兒，保險些。

（unit 58）

◎校長進，神情看來憂心忡忡。

校　　長　福瑞呢？

顧客甲　在上面。

校　　長　我平時雖然不喝酒，可是我現在需要來點烈酒。

易太太　太好了，老師，您終於來光顧了。有新到的史台黑格酒，您要嘗嘗嗎？

校　　長　來一小杯。

⋮

顧客甲　老天會懲罰他。

（unit 59）

◎畫家手臂間夾著一張畫從左邊出來，後面跟著兒子和女兒。

畫　　家　小心，有兩個記者向我打聽這家店。

顧客甲　懷疑了？

畫　　家　我裝做什都不知道。

顧客甲　很聰明。

畫　　家　易太太，給妳的，才從畫架上拿下來，還濕著呢。

易太太　是我先生的畫像。

校　　長　藝術開始在顧倫綻開花朵了，畫得怎麼樣？

易太太　很像。

畫　　家　油畫永不剝落。

易太太　我可以把這張畫掛到臥室的床頭牆上。福瑞會老，而且誰也不知道今後會發生什麼，我很高興能有個紀念。

◎顧客乙進。

unit 60

場景主題：新聞記者即將要到易福瑞的店裡來找新聞，居民們擔心查可蕾對小鎮的提議會因此而曝光，大家決定要嚴密地封鎖消息，然而，校長卻表示他要利用這個機會將真相公開；大家為了阻止他的行動，發生了肢體的拉扯。

處理重點：在此之前，居民們已紛紛地因為查可蕾的提議在過著新的生活，他們享受到了金錢所帶來的快樂，即便那些錢還未到手；然而，這畢竟不是一件可以拿來炫耀或明說的交易，他們仍然擔心事情曝光後社會輿論會帶來壓力而使整個狀況產生變化，因此，大家會盡力地不讓真相被發掘。但是，在整個小鎮之中，仍有一些人是還未完全陷入利益與貪婪的泥沼裡，校長就是一個例子。他用僅存的力氣希望藉著新聞媒體的力量來導正原先的社會秩序，他對著眾人大聲疾呼要他們正視自己、正視小鎮近來的改變，但是，他所引起的卻是大家對他的肢體鎮壓。

　　1. 校長說話時隨著情緒的激動表現得聲嘶力竭的樣子。

　　2. 顧客甲、乙和畫家三人用力地拉扯著校長，他們先前對校長所表現的尊敬在此已蕩然無存。

　　3. 易太太、兒子、女兒在旁看著四人的肢體衝突，雖顯得有些緊張、擔心，但沒有採取任何行動。

氛圍基調：激動的、緊張的；衝突暴發的興奮感。

unit 61

場景主題：在一片混亂當中易福瑞走下樓來，眾人停下了動作；校長向易福瑞表示他要在記者來時說出小鎮目前的狀況，然而易福瑞拒絕了他。

處理重點：1. 易福瑞出場時神色鎮定，臉色雖然有些蒼白、憔悴，但已不見先前的恐懼與驚慌。

　　　　　2. 眾人在易福瑞一出場說話的同時停止了動作，目光焦點都放在他的身上，一會兒之後，顧客甲、乙和畫家三人不情願地甩開校長的手，校長踉蹌地走向易福瑞以顫抖的聲音說話。

　　　　　3. 易太太和兒子、女兒站在一起，茫然地看著大家。

氛圍基調：衝突爆發後的停歇感；對未來發展有所疑慮的緊繃感。

（unit 60）

顧客乙　新聞記者來了。

顧客甲　嚴密封鎖消息，不惜任何代價。

畫　家　注意！不要讓他下來。

顧客甲　早就想到了。

校　長　各位，身為這個城市的老教師，等一下記者進來的時候我有話要說。

畫　家　你要說什麼？

校　長　我要告訴他們關於查可蕾的提議。

顧客甲　您瘋了不成？

顧客乙　閉嘴。

構圖（60）

校　長　（突然站到一個木箱上，大聲地）顧倫人，就算我們要窮一輩子，我還
　　　　是要把事實說出來。

易太太　老師，您喝醉了，您該慚愧的。

校　長　慚愧？女人，該慚愧的是妳！妳已經開始在出賣妳的丈夫。

兒　子　閉嘴！

顧客甲　把他拉下來！

顧客乙　把他趕出去！

校　長　（大聲嘶吼）可怕的災禍已蔓延開來了。

女　兒　（嘗試勸阻地）老師！

校　長　孩子！妳很令我失望。這該是妳講話的時候，卻讓年邁的老師來嘶吼！

畫　家　不行！你不能說，大家快阻止他！

校　長　（極為激動）我要抗議，對全世界抗議！可怕的東西已經散佈全顧倫了！

◎大家衝向他，相互拉扯；顧客甲在忙亂間拿起易福瑞的畫像打向校長，畫像破
　裂掉在地上。

◎易福瑞從二樓走下。

（unit 61）

易福瑞　在我這店裡發生了什麼事？

構圖（61）

◎眾人停下動作，死寂。

易福瑞　老師，發生了什麼事？

校　長　易福瑞，我要把事實告訴新聞記者，像天使一般用宏亮的聲音說出來。

易福瑞　別說了。

校　長　你要我別說！？

易福瑞　是的。

227

unit 62

場景主題：記者們果真來到了易福瑞的店，易福瑞敷衍地打發了他們；居民們擔心他們會再回來，追出去察看。易太太帶著兒子、女兒進到屋內。

處理重點：易福瑞在受到生命嚴重的威脅後，當記者來到他的店裡採訪，照理說，這是一個自救的好機會，然而，易福瑞卻沒有這麼做；在過去的一段時間裡，他的心境有了巨大的改變。

1. 記者們一窩蜂地衝了進來，當他們知道易福瑞不在此地時又匆匆地快速離去。
2. 顧客甲、乙、丙和畫家在記者向易福瑞提問時，瞪大了眼睛看著易福瑞，神情緊張生怕易福瑞說出實情，等記者離開後他們都鬆了一口氣。
3. 校長同時也看著易福瑞，期待地向他點頭像是在鼓勵他說出真相，記者離開後校長身體鬆垮了下來，悵然地搖著頭。
4. 易太太、兒子、女兒的眼光在眾人間徘徊，顯得有些尷尬。
5. 易福瑞說話時聲音低沉而從容，沒有太多的情緒表情。

氛圍基調：緊繃、僵硬、出乎意料的。

unit 63

場景主題：在眾人離開後，校長再次勸易福瑞公開真相，保衛自己的生命，易福瑞說出了最近他對這件事的體認；面對不再掙扎的易福瑞，校長也道出他自己在這段日子裡的心路歷程。

處理重點：在經過一段時間的恐懼煎熬後，易福瑞認清了事實，他看到自己當年所犯下的錯；在此同時，校長也認清了他心中近來的動盪，他和其他人一樣受不住龐大利益的誘惑。在這段戲中，兩個人的巨大轉變帶來極大的諷刺——易福瑞多年前犯下的錯，在經過這次事件的衝擊後，他清醒了也覺悟了；相對地，一向清高的校長，在這件事的影響下，卻即將犯下易福瑞當年所犯的錯。

1. 易福瑞說話時音調平穩，聲音比先前要低沉、緩慢得多，他的神情散發出一種歷經滄桑後的淡然。
2. 校長在勸導易福瑞時態度極為誠懇；當他說出自己的心境時，語氣轉為急迫，聲音不時因內心激動而顫抖。他深信自己所說的話，也似乎為自己有勇氣說出這些話感到暢然，最後，他毫無困難地記帳買下那瓶酒。
3. 易福瑞定眼看了校長一會兒，之後，緩慢地將酒交給校長。

氛圍基調：充滿情感的；洞悉人性後的憂心感。

228

校　長　　但是，這是你最後的機會，他們就要進來了！
易福瑞　　請您別說。

（unit 62）
◎一群記者有的手拿記事本，有的背著照相機從不同方向進，看到眾人向前詢問。

記者甲　　請問易福瑞先生在嗎？（四下張望看向易）你是易先生嗎？
易福瑞　　不是，易福瑞出城去了，要幾天才會回來，他剛剛離開。
記者甲　　哦，謝謝你！

◎新聞記者們匆忙下場。

⋮
⋮
⋮
⋮
⋮

（unit 63）
校　長　　我想幫助你。但他們把我打倒了。啊！福瑞，我們是怎樣的人，可怕的
　　　　　欲望在我們心裡燃燒。振作點，為你的生命奮鬥，和新聞界聯絡，你沒
　　　　　有時間好浪費了。
易福瑞　　我不想再奮鬥了。
校　長　　你說什麼？
易福瑞　　我看透了，我沒有權利爭。
校　長　　沒有權利？
易福瑞　　那終究還是我惹的禍。
校　長　　你惹的禍？
易福瑞　　我造成可蕾今天這個樣子，也造成我自己今天一個骯髒、不可靠的雜貨
　　　　　商的模樣。老師，我該怎麼辦？裝成一副無辜的樣子嗎？

◎他撿起已被打破的畫來看。

易福瑞　　我的畫像。
校　長　　你太太想把它掛在你們臥室的床頭上。

◎易福瑞把畫放上櫃台，神情淡然；校長看著他思索了片刻。

229

unit 64

場景主題：在眾人離開後易福瑞與家人談話，他發現女兒近來開始學打網球、兒
　　　　　子買了一部新車，而易太太的衣櫃裡也多了一件皮草；家人們認為易
　　　　　福瑞太緊張、太多心。易福瑞不置可否地要求全家坐兒子的新車去外
　　　　　面走走。

處理重點：在對自己的處境有所覺悟後，易福瑞再看到自家人也隨著小鎮居民追
　　　　　求生活品質的提高，此時的他心中已無恐懼，取而代之的反倒是一種
　　　　　超脫的輕鬆。他曾因為要過更好的日子、有更好的未來，而用錢出賣
　　　　　了自己的人格，此刻小鎮的居民，包括他的家人，正經驗著他過去的
　　　　　經驗，他懂得這種感覺，於是，他不再掙扎、不再憤怒。他提出要坐
　　　　　新車去兜風的心情，正是他已洞悉世態最透徹的寫照。

　　　　　1. 兒子、女兒在與易福瑞說話時神情有些不自然，遮遮掩掩的，故作
　　　　　　　輕鬆狀。

　　　　　2. 易太太以較高、較快的語氣勸著易福瑞，表情有些僵硬。

　　　　　3. 易福瑞面對家人的解說，態度從容，嘴角掛著一絲難以察覺的冷笑。
　　　　　　　當他提出要全家人坐車出外走走時，神情、動作中流露出一種拋開
　　　　　　　羈絆的灑脫感。

氛圍基調：感傷的，無奈的。

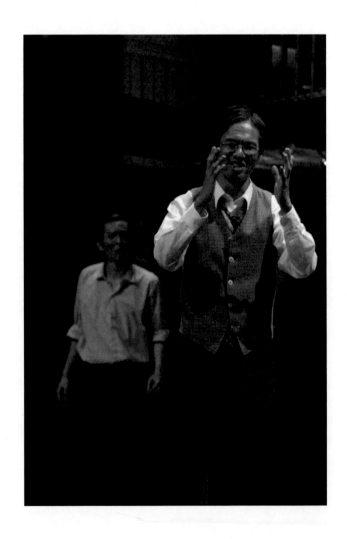

校　長　（慎重地）你說得很對，完全對，禍全是你惹出來的。福瑞，現在我要對你講幾句話，幾句最重要的話。我一開始就知道會有人謀殺你，就算全顧倫都否認這件事，你心裡也早已有數。這誘惑太大了，而貧窮又太苦了，但我知道得更多，連我也要加入這行列。我感覺得出，我是怎麼樣慢慢地變成兇手，我所信仰的人道沒有絲毫的力量，也就是明白這個道理，我才變成酒鬼。福瑞，我害怕，就像你也害怕一樣。我還知道，有一天也會有另外一個老太婆來找我們，有一天發生在你身上的事，也會發生在我們身上。不過很快，也許在一、兩小時內，大家就什麼也不記得了。（沉默）再來一瓶史台黑格。

構圖（63）
◎易福瑞拿給他一瓶酒。校長稍顯遲疑，然後斷然地把酒拿過去。

校　長　請你記帳。

（unit 64）
◎校長慢慢走出去。家人出場。易福瑞作夢似地張望著店鋪。

易福瑞　全新的。看起來很時髦，乾淨、誘人。這樣的店一直是我的夢想。
易福瑞　（拿起女兒手上的網球拍）妳打網球？
女　兒　練了好幾個小時了。
易福瑞　一大早，不是嗎？不再去工作介紹所？
女　兒　我的朋友全打網球。

◎沉默。

易福瑞　卡爾，我從屋裡看到你在一輛車子裡。
兒　子　只是一輛歐培・奧林匹亞牌，不怎麼貴。
易福瑞　你什麼時候學了開車？不再找大太陽底下的鐵路工？
兒　子　有時候。

◎沉默。

易福瑞　我在找星期天穿的衣服時，發現了一件毛皮大衣。
易太太　拿來試穿的。

◎沉默。
構圖（64）
易太太　阿福，每個人都在記帳，只有你一個人最神經質。你這麼害怕，實在好

unit 65

場景主題：市長帶了一把槍來到易福瑞店中，他以警告式的語言要求易福瑞在晚
　　　　　上所舉辦的市民大會中不可多話，以免新聞媒體得知查可蕾與小鎮交
　　　　　易的真相。

處理重點：市長終於出現在易福瑞家中，他的態度比先前更顯得強硬，他以維護
　　　　　小鎮利益為名，用威脅的手段逼使易福瑞不得在大眾面前聲張。在此，
　　　　　市長虛偽矯作、冷酷無情的面貌暴露無遺，對照起第一幕時的衛道形
　　　　　象，實在諷刺；面對這一切，易福瑞在市長走進店門的同時，早已了
　　　　　然在胸。

　　1. 市長說話時趾高氣昂，但為顧及自己市長的身分，用字遣詞稍有修
　　　　飾，然而，這樣的掩飾只是讓他更顯粗鄙。

　　2. 易福瑞在市長說話時不停地在櫃台整理東西，眼神故意避開，態度
　　　　顯得冷淡。

氛圍基調：令人不舒服的壓迫感。

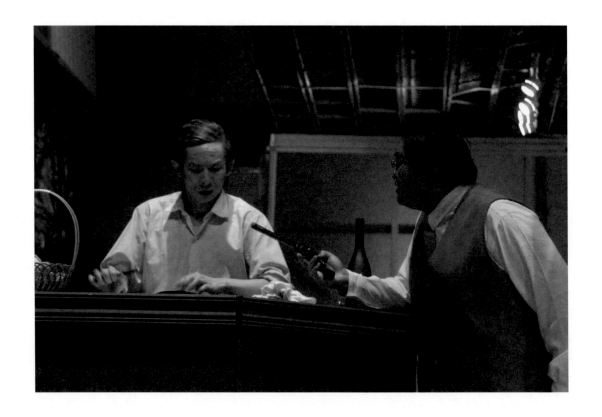

笑，很明顯，事情自然會安排妥當，到時候連你的一根汗毛也動不到。可蕾不會孤注一擲，我清楚，她有一顆善良的心。

女　兒　爸爸，的確是這樣。

兒　子　這你也一定很清楚。

易福瑞　今天是星期六。卡爾，我很想坐你的車，就坐這麼一次，坐我們的車。

兒　子　你想坐？

易福瑞　去穿漂亮的衣服，我們大家一起出去。

易太太　我也一起去？有點不相稱吧？

易福瑞　為什麼不相稱？去穿皮大衣，趁這個機會亮亮相。在你們準備的這段時間，我來結帳。

◎太太、兒子、女兒下，市長緩緩走上場。

（unit 65）

構圖（65）

市　長　晚安，易福瑞。別忙，我只是順便來看一下你。

易福瑞　別客氣。

市　長　我帶了一支槍來了。

易福瑞　謝謝。

市　長　上好子彈了。

易福瑞　我不需要它。

◎市長把槍放在櫃檯上。

市　長　今晚要召開市民大會，就在金天使旅館。

⋮
⋮
⋮
⋮
⋮
⋮
⋮
⋮
⋮
⋮

市　長　還有廣播電台，電視和一週新聞。請相信我，這情勢不僅對你，就是對我們也一樣不利，因為這兒是查夫人的故鄉，加上她在教堂舉行婚禮，我們也跟著出名了，所以有人會報導我們顧倫的古老民主組織。

易福瑞　你要公佈那提議？

unit 66

場景主題：市長拿起他帶來的手槍交給易福瑞，希望他能不經過大會審判而先行
　　　　　了結自己的生命；易福瑞斷然地拒絕了市長的提議。

處理重點：看到易福瑞低調的、頗為合作的冷淡態度，市長更進一步「明白地暗
　　　　　示」易福瑞要他自殺，好讓整個事情有更圓滿的收場。市長此時的行
　　　　　為，經過前面幾段戲的鋪陳，並不令人驚訝。易福瑞聽到市長的公開
　　　　　威脅後，將近來自己的心境做了一番陳述，這段話讓易福瑞這個角色
　　　　　成為劇中唯一會自省的人物，他的成長也讓其他角色看來更可悲、更
　　　　　可笑。

　　　　1. 市長在說服易福瑞自殺時表現出好像在跟易福瑞討論一件有益的公
　　　　　　眾事務，而他自己是在為全民謀福利。

　　　　2. 易福瑞態度堅定、語氣沉穩，然而神色間有一種歷經滄桑的無奈感。

氛圍基調：無力的悵然感。

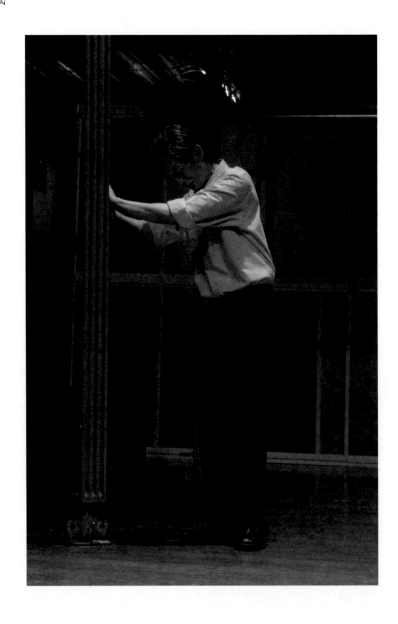

市　長　不是直接的，只有知道內情的人才了解開會的意義。我盡可能這樣誘導新聞界說查夫人要設立基金會，是你易福瑞出面洽商的。你是她的老朋友，這點也早就人盡皆知了，這樣表面上你也可以洗得乾乾淨淨的。

易福瑞　你真好。

市　長　老實說，我這麼做可不是為了你，而是為了你正直、忠厚的家人。

易福瑞　我懂。

易福瑞　我接受表決。

市　長　很好。

（unit 66）

市　長　易福瑞，我很高興你尊重地方的裁判。你心中還是有那麼點榮譽感。不過……如果我們不必事先召集大會，不是更好嗎？

易福瑞　你這話是什麼意思？

市　長　你剛才說，你不需要槍，也許你現在需要了吧？

◎把槍遞給易福瑞，易看著槍，從市長手中拿起。

市　長　那麼我們就可以告訴查夫人說，我們已經把你判決了，照樣可以拿到那筆錢。你可以相信，我花了好幾個晚上，才想出這個法子。你不覺得這本來也是你的義務，做個有始有終的老實人，去了結你自己的生命？更何況是基於對團體的感情，家鄉的愛心！你不也看到我們艱苦的困境、慘況，以及挨餓的孩童……？

易福瑞　（諷刺地）你們現在日子過得挺好的。

市　長　易福瑞……

易福瑞　（加重語氣）市長，我的罪受夠了，我眼看你們記帳，一注意到每個生活改善的跡象，就覺得死神的腳步近了些。如果你們少給我些恐懼，那種殘酷的驚慌，一切就不一樣了，我們可以另外談一談，我也會接受那把槍，好成全你們。我現在已下定決心克服恐懼，這雖然孤獨困難，但我

235

unit 67

場景主題：易太太和女兒換上了新的衣服，兒子開來了新買的車；易福瑞帶著全
家人出外兜風。

處理重點：多年前易福瑞為了要讓自己的未來更有發展，他背棄查可蕾，娶了家
境寬裕的布瑪蒂。結婚之後，他繼承了妻子家的雜貨店，他原本想要
的是賺一些錢、累積一些財產，好讓自己和家人過好的日子，沒想到
自己過去的罪行卻在數十年後招來了報應，然而，受害的不只是他，
連同整個小鎮、他的家人都一起捲進了查可蕾的復仇計畫中；小鎮因
他而破敗，家人因他而過著不富裕的生活，一切都是因他而起。易福
瑞想通了這一點，此刻，在他看到家人穿上新衣、開著新車時臉上所
露出的愉快的笑容，他如何能再惡言相向，指責他們出賣了他？

　　1. 易太太和女兒快樂地展示著身上的新衣，神情愉悅，臉上堆著滿足
　　　 的笑容。

　　2. 兒子開車進來時搖晃著手中的車鑰匙，神色間帶著一抹驕氣。

　　3. 易福瑞動作緩慢，與家人的節奏有所對比。他的臉上雖然掛著微笑，
　　　 但並不呈現愉悅的感覺。

氛圍基調：不協調的融洽感。

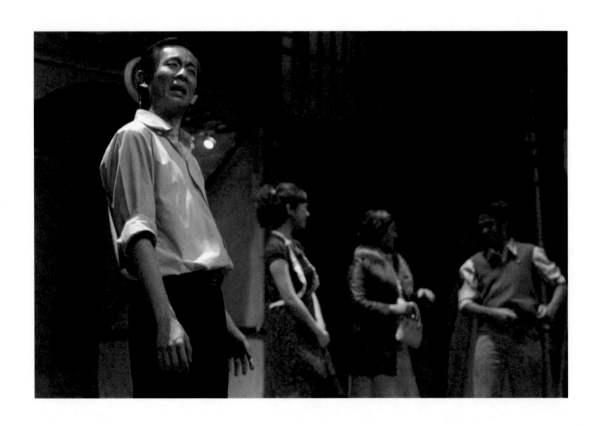

也做到了，絕不再退讓。現在你們必須做我的審判官，我服從你們的判決，對我來講，這就是公道，但對你們什麼才是公道，我就不曉得了。（**把槍還給市長**）願天保佑你們順利進行審判，你們可以殺我，我不爭執，不抱怨，也不反抗，但是我可不能剝奪你們自己該做的事。

市　　長　（**稍愣一會兒，清清嗓子**）可惜，你就要錯過澄清自己的機會讓別人認為你還算是個有教養的人，不過，我實在也不能這樣要求你。

（unit 67）
◎**市長下，易太太穿了毛皮大衣，女兒一身新衣裳出場。**

易福瑞　瑪蒂，妳這身打扮很高貴。
易太太　波斯製的。
易福瑞　像個貴婦人。
易太太　貴了點。
易福瑞　歐蒂，妳的衣服很漂亮。不過，妳不覺得有些暴露嗎？
女　　兒　還好，爸。你還沒看我的晚禮服呢！

◎**兒子進。**

兒　　子　車開來了。
易福瑞　我勞碌了一輩子，想積點兒財產，過點舒服日子……現在呢……也已經差不多了。走吧。

◎**兒子先走，易太太和女兒隨後；易福瑞流連地望了望自己的商店後跟著下場。**
◎**燈暗，森林空間音進。**

unit 68

場景主題：易福瑞和家人來到森林，森林中已是一幅秋天的景色。

處理重點：易福瑞想和家人好好在林中相聚，品嘗林中的美景，然而家人似乎對此沒什麼興趣，他們急著去享受金錢物質所帶來的快樂，於是，兒子開車走了，太太和女兒去看電影，留下易福瑞一人在林中獨享孤獨。

　　1. 家人們雖然都露著笑容，但這種愉快的表情並非是因為全家團聚或是因欣賞周遭美景所帶來的，那是由於看到了自己身上產生的蛻變而興起的一種幸福感。

　　2. 易福瑞表現得有些心不在焉，這座森林對此刻的他來說既熟悉又陌生；他的眉宇間透露出心中的無奈和痛楚。

氛圍基調：滄涼的，孤獨的，蕭條的。

unit 69

場景主題：查可蕾來到森林，她與易福瑞坐在木椅上，易福瑞告訴她他家人們的近況，查可蕾表示讚許。

處理重點：在整件事情落幕之前，易福瑞和查可蕾二人再次在森林中相遇，他們彼此都知道易福瑞終究無法逃離等在他面前的命運。易福瑞向查可蕾說出他家人近況的舉動其實是在表示他已看清真相，而查可蕾對這一切的發展早已成竹在胸。

　　1. 易福瑞說話的語氣平緩，雖然沒有太多的情緒起伏，但有一種認輸的悵然感。

　　2. 查可蕾在看到易福瑞時神情是愉快的，那並不是一種因勝利而引發的喜悅，而是為了易福瑞終於明白事實真理時的一種贊同。

氛圍基調：平和的，緩慢的。

unit 70

場景主題：林中傳來鳥叫聲，二人無語。

處理重點：這一小段戲中的沉默是個重要的停頓。前面二人間的對話表面上看似簡單，但背後所埋藏的情感是很複雜的——在這些日子裡，易福瑞想通了自己境遇驟變的始末，此刻看到了查可蕾，他心中一定有話想向她說，同樣的，查可蕾花了一輩子的時間要易福瑞為他當初所犯下的錯付出代價，現在她的目的即將達到，她心中也一定有話要告訴易福瑞。這一個停頓是為下一段戲二人說出內心話做準備。

氛圍基調：不自然的輕鬆感。

第三景

◎燈亮，森林。易家人進。空間的佈置與處理同第一幕第三景。

◎森林空間音夾帶著蟲鳴鳥叫聲貫穿整場戲。

（unit 68）

易福瑞　全變黃了，秋天總算真的來了，地上的落葉像成堆的黃金。

兒　子　我們到顧倫橋邊等你。

易福瑞　不必了。等一下我穿過森林走回小鎮，去開市民大會。

易太太　那我們到小牛城去看電影。

女　兒　So long，Daddy.

易太太　等會兒見，等會兒見。

構圖（68）

◎家人下，易福瑞目送他們，然後坐在左邊的木板凳上。風聲。

（unit 69）

◎查可蕾進，後面跟著管家。

查可蕾　（看到易）福瑞！碰到你太好了！來參觀我的森林？

易福瑞　這個森林也是妳的？

查可蕾　對。我可以坐在你旁邊嗎？

易福瑞　別客氣。我剛剛才和家人分手，他們看電影去了，卡爾買了一部車子。

查可蕾　嗯，多好。

◎查可蕾坐到易福瑞旁邊。管家下。

⋮
⋮
⋮

（unit 70）

◎鳥叫聲。

構圖（70）

查可蕾　啄木鳥。

易福瑞　還有布穀。

◎沉默。

239

unit71

場景主題：易福瑞向查可蕾問及他們的小孩，查可蕾一一回答了他的問題。

處理重點：易福瑞在面對生命可能終了的時候，他念及了他過去曾有過卻從未見
　　　　　過的孩子，於是，他問了查可蕾有關孩子的事，查可蕾輕淡地回應了
　　　　　他；這一刻對他們來說既遙遠又真實。

　　　　　1. 易福瑞與查可蕾二人並肩坐在木椅上，答問之間眼神沒有交會。

　　　　　2. 他們的語氣都顯得很平淡，像在聊著一件無關痛癢的閒事。

　　　　　3. 談話的進行可視演員當下的狀況而有所停頓。

氛圍基調：刻意營造的輕鬆感，情感有所隱藏的壓抑感。

unit 72

場景主題：查可蕾將話題轉到自己身上；易福瑞回憶起他們年少時的往事。

處理重點：在經過這一切的變化之後，易福瑞終於正確無誤地說出當年兩人相處
　　　　　的情景，在這一刻，二人似乎在情感上得到了共鳴。查可蕾將目光轉
　　　　　向易福瑞，看著她這一輩子唯一愛的人，但當她把手舉起想觸摸他的
　　　　　臉時，易福瑞下意識地將臉轉開；在他的心中，雖然查可蕾曾是他年
　　　　　少的愛人，但經過世事的流轉，她現在卻成了逼他走上絕路的索命者，
　　　　　任何來自她的肢體碰觸，對易福瑞來說都是無法忍受的。

　　　　　1. 二人憶及往事時臉上露出了微笑；易福瑞笑得有些落寞，查可蕾卻
　　　　　　是因沉浸在往日的幸福中而笑。

　　　　　2. 當查可蕾舉手碰觸易福瑞時，易福瑞立刻收起笑容並很快地躲開。
　　　　　　在看到易福瑞的反應後，查可蕾的笑容僵住，手在空中停滯了一下。

氛圍基調：感傷中帶著一絲恐懼。

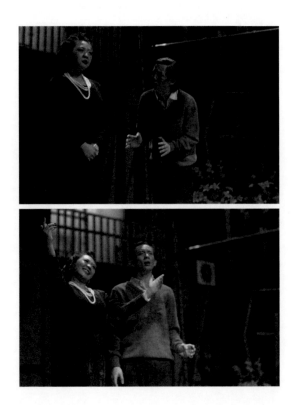

（unit 71）

易福瑞　妳有過，我是說，我們曾有個孩子？

查可蕾　是啊！

易福瑞　男孩還是女孩？

查可蕾　女孩。

易福瑞　妳給她取什麼名字？

查可蕾　珍妮。

易福瑞　很漂亮的名字。

　　　　　　　　　　　　⋮
　　　　　　　　　　　　⋮
　　　　　　　　　　　　⋮
　　　　　　　　　　　　⋮
　　　　　　　　　　　　⋮
　　　　　　　　　　　　⋮
　　　　　　　　　　　　⋮
　　　　　　　　　　　　⋮
　　　　　　　　　　　　⋮
　　　　　　　　　　　　⋮
　　　　　　　　　　　　⋮
　　　　　　　　　　　　⋮

◎沈默。

（unit 72）

查可蕾　剛才我講起我們的女兒。現在談談我自己吧！

易福瑞　談妳自己？

查可蕾　談談當年，我十七歲那年，你愛我的時候。

易福瑞　有一次在彼得穀倉裡，我費了好大力氣才在舊馬車裡找到妳。妳只穿了
　　　　件內衣，嘴裡含著根很長的麥桿。

查可蕾　那時候你又強壯又勇敢，還和那想碰我的鐵路工人打架，我用紅襯裙擦
　　　　掉你臉上的血。

◎查可蕾伸手觸摸易福瑞的臉龐，但易福瑞下意識地閃躲開。停頓了一會兒。

（unit 73）

易福瑞　謝謝妳那些花圈，菊花和玫瑰，擺在金天使旅館的棺材裝飾得那麼漂亮，
　　　　很高貴的樣子。兩個廳堂都放滿了花。時候也差不多了。我倆最後一次

unit73

場景主題：易福瑞向查可蕾在旅館前幫他佈置的靈堂表示謝意；查可蕾道出她將
如何處理易福瑞的後事。

處理重點：在這段戲中，查可蕾終於說出她復仇的真正意義，也呈現出她對易福
瑞病態式的愛。年少時查可蕾深愛著易福瑞，那時候易福瑞也同樣地
愛著查可蕾，但是身為一個男人，易福瑞考慮得更多，於是他捨棄愛
情選擇了前（錢）途。為了要讓事情進行得順利，易福瑞以骯髒的手
段擺脫了已懷有身孕的查可蕾，他的行徑讓查可蕾走入了悲慘的深
淵。世事多變，數十年後查可蕾以億萬富婆之姿回到故鄉，她坦承小
鎮的破敗是她一手造成，她要小鎮以易福瑞的生命換回富裕的生活。
表面上，查可蕾想要的，如同在第一幕中她所說，是公道、是真相，
然而真正深藏在她心中的，是她對易福瑞永遠無法割捨的愛，她要「擁
有」易福瑞，即使他是死了的一具冰冷的屍體。

1. 查可蕾說話時聲音的表情十足，流露出濃濃的愛意，但她的眼光卻
 不在易福瑞身上，而是隨著身體穿梭在森林中。她的肢體動作大而
 有力，臉上帶著一絲瘋狂的笑容。整體來說，讓人感受到的是她所
 散發出的具大的力道，但絕不是歇斯底里。

2. 易福瑞面色凝重地聽著、看著查可蕾，此刻他也終於明白帶走他生
 命的不是查可蕾對他的恨而是愛，一種他前所未想到的可怕、強烈
 的愛。他呆滯地垂下頭，閉上了眼睛。

氛圍基調：陰森的，有壓迫感的。

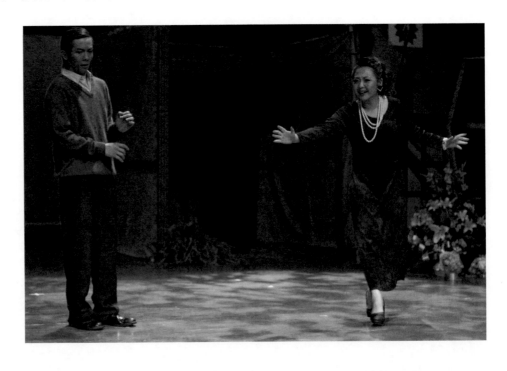

坐在我們的老地方，這充滿布穀聲和風聲的森林裡。今晚舉行市民大會，他們會判我死刑，還有人要殺我，我不知道會是誰，會在什麼地方，我只知道我就要結束這個沒有意義的生命了。

查可蕾　我會把你放進棺材裡帶到卡布利島。在別墅的花園裡，面向地中海蓋座陵寢，周圍種滿柏樹。

易福瑞　我只在照片上看過。

查可蕾　深藍色，非常壯觀的景色。你就留在那裡，一具死屍和一個石像。你對我的愛在很久以前就死了，我的愛卻永遠不會死；它和我一樣變得更為強壯卻也有些邪惡，就像這森林裡有毒的草菇和盤成巨大網狀的樹根，它們因為我的萬貫錢財滋長、蔓延；他們向你伸出長臂，捕捉你，索取你的生命，因為這生命屬於我，永遠都是。

◎查可蕾在易福瑞的額頭上吻了一下，易福瑞身體僵硬、表情淡然。

查可蕾　福瑞，再見了！

易福瑞　再見了，可蕾！

◎查可蕾走下場，易福瑞留在原地，定格。
◎燈暗，音效收。

第四景

◎觀眾席場燈全亮，舞台維持前一景的裝置，但在舞台正中擺放一張鋪著白布的
　長桌。數名演出工作人員從劇場各入口進，散發傳單給在場之觀眾，同時配合
　傳單的內容以口語方式大聲傳送。

◎與上述的動作同時，舞台上顧倫居民陸續走進；舞台上亮的是工作燈（日光燈），
　色調與觀眾席一樣。

◎居民中三兩成群，手中高舉著標語，標語的內容有的是抗議口號，有的是新商
　品廣告，甚至有新社區建築之模擬畫報。大家交頭接耳討論著，有些人表情嚴
　肅，有些人神態自若，也有些顯得憂心忡忡，甚至有些人似乎是在談笑、寒暄。

◎查可蕾坐在舞台鏡框口外左側，可同時面對舞台與觀眾席；管家巴比站在她身
　後左側。他們似乎在監視著會議的進行，又似乎是毫不相干的局外人。

◎等到工作人員散發傳單的動作完成後，市長向著整個劇場的人發表他的演說。

市　　長　首先歡迎顧倫市民的光臨，現在會議開始，討論事項只有一件。我很榮
　　　　　幸能宣佈查可蕾夫人，我們的傑出市民，名建築師魏國富的女兒要捐贈
　　　　　我們十億元，五億元給市政府，五億元分配給所有市民。為了行政上的
　　　　　需要，我將舉行一個投票，所有顧倫的市民都以舉手來表示意見。

校　　長　市長，在投票之前我有話要說。

市　　長　請說吧。

校　　長　各位，我們必須明白，查夫人捐款是有意義的，有什麼意義呢？她是要
　　　　　用錢財使我們快樂嗎？她是要用金錢來填塞我們，讓我們都變成富有的
　　　　　人嗎？她是要用她的財力去恢復華格納工廠，日畔礦場以及柏克曼企業
　　　　　嗎？不，你們知道，不是的。查夫人心中有更重大的計劃，她是為了一
　　　　　個公道，一個價值億萬的公道，她要讓我們這兒成為講公道的地方，她
　　　　　這要求使我們萬分地震驚，難道我們這兒不是講公道的地方嗎？

市民甲　從來就不是！

市民乙　我們姑息罪惡！

市民丙　我們判決錯誤！

市民丁　我們採聽偽證！

婦人甲　我們包庇無賴！

眾　　人　對，非常對！

校　　長　各位顧倫市民，這的確是一樁令人難過的事實——我們姑息不公。我非
　　　　　常明白金錢所能帶給我們的物質條件，我一點也沒有忽視，貧窮是罪惡
　　　　　與痛苦的根源。但是，這件事還是和金錢無關——（掌聲）和生活水準、
　　　　　富裕無關，和奢侈無關，這件事只關係我們是否要實踐公道。

◎市民甲、乙高舉標語牌，大聲呼喊口號「要真相、要正義、要真理」，隨即走下舞台來到觀眾席左側。

醫　生　同時，不只為了公道，還為了一個理想，我們的祖先為了它而生存，為了它而奮鬥，也為了它而犧牲，這個理想形成我們文明世界的價值——（熱烈的掌聲）。

牧　師　如果我們傷害了鄰居，違背保護弱小的誡規，褻瀆婚姻，欺蒙法庭，迫害年輕的母親，那麼自由便面臨了危機。我們要以上帝之名，嚴肅地處理我們的理想，一點也不能含糊——（熱烈的掌聲）。

◎市民丙、丁高舉標語牌，大聲呼喊口號「我們要生活、我們不要貧窮」，隨即走下舞台來到觀眾席右側。

校　長　富裕要能產生恩澤，富裕才具有意義；只有渴望恩澤的人，才得以蒙受恩澤。顧倫人，你們有這種飢渴，這一種精神上的飢渴，而不是另一種世俗的、肉體上的飢渴嗎？

◎瘋狂的掌聲。市長舉起雙手維持秩序。

市　長　易福瑞，我有話要問你。

◎易福瑞走向前，面無表情。

市　長　（向著易福瑞）福瑞，因為你的關係才有這筆基金，你知道嗎？
易福瑞　是。
市　長　你會尊重大會通過或否決查氏基金的表決嗎？
易福瑞　我會尊重大會的表決。
市　長　（轉回先前的位置，環顧整個劇場）現在，我要進行表決。請聽清楚——要否決查氏基金、否定公道的人請舉手，重覆一次，要否決查氏基金、否定公道的人請舉手！

◎以下的「演出」視在場「所有人」（所指為台上的演員與台下的觀眾）之投票狀況即席發展。
◎若有在場人士舉手發言，市長則即席處理。
◎在上面劇場內所有發生之狀況處理結束後，依在場人士之投票結果演出後續。
◎此後續為導演之詮釋，已脫離原來的劇本。

95 年 6 月 2 日首演之狀況

◎當市長提出對方案的表決行動後，坐在劇場觀眾席中的在場人士有數人舉手，場中議論聲嗡嗡作響但無法辨視他們實際在討論些什麼。觀眾席前高舉抗議牌的市民甲、乙、丙、丁對著場中人士發出咳嗽之暗示施壓聲，甚至睜大眼睛瞪視著場中那些舉手的人。這樣的狀況持續了大約半分鐘，市長宣佈表決結果。

市　　長　　表決結果，因否決的人數過少，顧倫接受查可蕾基金。散會！

◎觀眾席燈暗，舞台上工作燈收，轉為舞台燈。
◎台上群眾一邊走出舞台一邊高聲叫喊著。

群　　眾　　不是為了錢。
市　　長　　而是為了公道。
群　　眾　　而是為了公道。
市　　長　　由於良心不安。
群　　眾　　由於良心不安。
市　　長　　我們要斬除罪惡的根源。
群　　眾　　我們要斬除罪惡的根源。
市　　長　　心靈才能得到安寧。
群　　眾　　心靈才能得到安寧。
市　　長　　還有我們有崇高的理想。
群　　眾　　還有我們有崇高的理想。

◎舞台上留著易福瑞、警察、市長、醫生、牧師、運動員、市民丙、市民丁。

易福瑞　　（喊出聲）天啊！

◎易福瑞準備離開，警察向前阻擋他的去路。

市　　長　　沒有其他人了嗎？

◎市民丙和市民丁往四處看。

市民丙　　沒人了。
市民丁　　沒人了。
市　　長　　牧師先生，請。

◎牧師慢慢走向易福瑞。

牧　師　易福瑞，你最難過的時候到了。
易福瑞　給我一根香菸。

◎警察遞來一根菸並為他點上火。

牧　師　就如先知阿摩斯所說的……
易福瑞　請別說了。
牧　師　你不害怕？
易福瑞　不怎麼怕了。
牧　師　我會為你禱告。
易福瑞　你為顧倫禱告吧！
牧　師　上帝垂憐我們。

◎易福瑞抽了口香菸然後把它丟在地上，用腳踩了一下；市長向運動員使了一個
　眼色，體操員慢慢逼近易福瑞，易福瑞本能地向後退去。在此同時，台上所有
　的人也慢慢地向體操員和易福瑞的方向靠攏，並逐漸圍成一個圈圈將二人圍在
　裡面。在這群人的縫隙中，隱約可見體操員似乎把手舉起，伸向易福瑞的脖
　子……。

◎一會兒之後，人群鬆開。幾個人將癱軟的易福瑞抬起放在舞台中間的長桌上，
　醫生走近俯身靠著易福瑞的胸膛，認真且嚴肅地聽了聽。其他人則分站兩側，
　同樣表情凝重地注視著醫生的動作。

醫　生　心臟病突發。

◎醫生拉起垂在桌上的白色桌布，蓋在易福瑞的身上；現場一片死寂。
◎查可蕾從舞台左側鏡框的座位上緩緩站起，轉身向著長桌的方向，凝視著。
◎片刻之後，查可蕾慢步走向長桌，高跟鞋踩出的「摳、摳」聲迴盪在空中。接
　著，她掀開易福瑞臉上的布，一動不動地凝視許久。

查可蕾　巴比。

◎管家走進鏡框拿出一張支票遞給市長；市長接過支票，慢慢地向空中舉起，眾
　人目光齊聚，燈漸暗。

247

尾聲

◎ 舞台燈亮。許多工人在忙著為車站月台換上新的廣告招牌和新的火車時刻表，市長夫人帶著小女孩在月台上等火車，大大小小的行李箱放在她們的腳邊；市長辦公室煥然一新，市長、兒子和幾個市民正看著建築藍圖高聲談論著；易家商店換了嶄新的櫃台，易太太正和幾位婦人彼此展示著新的裝扮，女兒在房間裡對著鏡子不斷換穿新衣裳；警察局前擺著一部新的重型公務機車，警察賣力地擦拭著，圍觀的民眾興奮地討論著新機車的性能。整個場面熱鬧轟轟、生氣勃勃。

◎ 突然間，管家巴比走了出來，柯比和洛比抬著棺材跟進，查可蕾在最後，身穿黑色長衣；在走進月台前，查可蕾環顧全場，所有人動作停滯，寂靜無聲。

站　長　（在月台上高聲喊著）顧倫到羅馬特快車——

◎ 查可蕾一行人依序消失在月台上，火車汽笛聲響起。
◎ 眾人恢復先前的動作，燈漸暗。

劇終

《貴婦怨》演出工作人員表

演出地點／國立台灣藝術教育館
演出時間／2006.6.2-2006.6.4
演出單位／中國文化大學戲劇學系
演　出　人／李天任
演出執行／徐亞湘
劇　　　本／Friedrich Durrenmatt
導　　　演／黃惟馨
藝術指導／王孟超

工作群
劇本整編／黃惟馨
舞台設計／王孟超
執行製作／簡瑜瑄
排演助理／吳秋蓉
舞台監督／王淳芊
舞監助理／洪　瑋
舞　台　組／王永宏　吳晨松　邱于婷　范以婕　陳正豪　潘彥愷　鍾仁舜
　　　　　　葉佳欣　韓基祥　黃盈嘉
服　裝　組／陳祈羽　趙媁婷　林君璞　沈珊宇　尤晨蘊　劉于仙　謝佩玲
　　　　　　謝睿潔
化　妝　組／曾煥升　曾欣沛　劉素琴　傅琦芳　陳靖涵　雷書瑜
燈　光　組／蔡雅庭　曾大衡　徐堅桓　李周弦　施旻岑　謝明介
音　效　組／劉翌廷　賴詩婷　李廷恩　黃彥儒
道　具　組／李駿宏　鍾於叡　陳宏鑫　陳佳妤　何欣樺　王慈惠
行　政　組／李碧珠　王克雍　林姵君　翁子涵
編輯小組／翁子涵　李碧珠　簡瑜萱　洪　瑋　謝明介　劉于仙　賴詩婷
　　　　　　張文樺
海報設計／白雨潔

演 員

市民甲／鍾仁舜 飾
市民乙／韓基祥 飾
市民丙／李廷恩 飾
市民丁／鍾於叡 飾
畫　家／劉翌廷 飾
站　長／李駿宏 飾
市　長／潘彥愷 飾
校　長／陳正豪 飾
牧　師／曾大衡 飾
易福瑞／黃觀瑜 飾
查可蕾／張文樺 飾
管　家／徐堅桓 飾
未婚夫／陳宏鑫 飾
列車長／王永宏 飾
警　察／吳晨松 飾
小女孩／謝佩玲 飾
婦人甲／陳祈羽 飾
婦人乙／劉于仙 飾
柯　比／沈珊宇 飾
洛　比／曾欣沛 飾
侍　者／李廷恩 飾
市長妻／黃盈嘉 飾
易太太／王克雍 飾
兒　子／鍾於叡 飾
女　兒／范以婕 飾
醫　生／王永宏 飾
運動員／謝明介 飾
記　者／吳秋蓉 飾
司　鐸／李廷恩 飾

參考書目

戲劇類

丁爾蘇譯：《現代悲劇》；（英）雷蒙·威廉斯（Raymond Williams）；譯林出版社；
　　南京；2007。

王安生，黃怡蓁等譯：《羅姆魯斯大帝》；（瑞士）迪倫馬特著；臺灣商務印書館；
　　台北；2008。。

伍蠡甫、胡經之編：《西方文藝理論名著選編》；北京大學出版社；北京；2000。

伍蠡甫、童道明編：《戲劇美學》；洪葉出版社；台北；1993。

余上沅譯：《戲劇技巧》；（美）喬治·貝克（George Pierce Baker）；中國戲劇出版
　　社；北京；2004。

周靖波編：《西方劇論選——變革中的劇場藝術》；北京廣播學院；北京；2003。

周靖波、李安定譯：《戲劇理論與戲劇分析》；（德）曼弗雷德·普菲斯特（Manfred
　　Pfister）；北京廣播學院；北京；2004。

周寧編：《西方戲劇理論史》；廈門大學出版社；廈門；2008。

袁聯波：《西方現代戲劇文體突圍》；巴蜀書社；成都；2008。

孫惠柱：《第四堵牆——戲劇的結構與解構》；上海出版社；上海；2006。

徐光興：《世界文學名著心理案例集》；上海教育出版社；上海；2004。

張先編著：《外國戲劇經典作品賞析》；高等教育出版社；北京；2005。

張仲年：《戲劇導演》；中國戲劇出版社；北京；2003。

張佩芬譯：《迪倫馬特小說集》；（瑞士）迪倫馬特著；上海譯文出版社；上海；1985。

梁燕麗：《20 世紀西方探索劇場理論研究》；上海三聯書店；上海；2009。

黃煜文譯：《世紀末的維也納》；（美）卡爾·休斯克（Carl E. Schorske）；麥田出
　　版；台北；2002。

華明譯：《荒誕派戲劇》；（英）馬丁·艾斯林（Martin Esslin）；河北教育出版社；
　　石家庄；2003。

葉廷芳、韓瑞祥譯：《老婦還鄉》；（瑞士）迪倫馬特著；外國文學出版社；北京；
　　2002。

趙康太：《悲喜劇引論》；中國戲劇出版社；北京；1996。

廖可兌：《西歐戲劇史》；中國戲劇出版社；北京；2001。

劉國彬譯：《荒誕說——從存在主義到荒誕派》；（英）阿諾德·欣奇利夫（Arnold P. Hinchliffe）；麥田出版；台北；1992。

劉國彬等譯：《現代戲劇理論與實踐》；（英）J. L. 斯泰恩（J. L. Styan）；中國戲劇出版社；北京；2002。

嚴程萱、李啟斌：《西方戲劇文學的話語策略》；雲南大學出版社；昆明；2009。

Block, Haskell M. & Shedd, Robert G.：《Masters of Modern Drama》；Random House；New York；1985.

Bogart, Anne：《A Director Prepares: Seven Essays on Art and Theatre》；Routledge，2001.

Converse, Terry John：《Directing for the Stage》；Meriwether Publishing LTD；Colorado Springs; 1995.

Dean, Alexander：《Fundamentals of play Directing》（5th edition）；Holt Rinehart Winston; Austin; 1989.

Dietrich, John E.：《Play Direction》；Prentice Hall; N.J.; 1996。

Huxley, Michael & Witts, Noel：《The Twentieth Century Performance Reader》；Routledge; London; 1996.

Rodgers, James W. & Rodgers, Wanda C.：《Play Director's Survival Kit》；Prentice Hall; New York; 1995.

心理學類

王光林、吳寶康、衷穎譯：《想像的人》；（美）伯納德·派里斯（Bernard J. Paris）著；上海文藝出版社；上海；2000。

王作虹譯：《我們內心的衝突》；（美）卡倫·霍妮（Karen Horney）著；貴州人民出版社；貴州；2004。

白衛濤、應誕文：《病態——壓力心理行為和疾病》：（英）保羅·馬丁（Paul Martin）著；世界知識出版社；北京；2001。

邱德才：《解決問題的咨商架構》；張老師文化；台北；2001。

馮川譯：《我們時代的神經症人格》；（美）卡倫·霍妮著；貴州人民出版社；貴州；2001。

湯鎮宇、邱鶴飛、楊茜譯：《變態心理學》；（美）勞倫·阿洛伊（Lauren B. Alloy）、約翰·雷斯金德（John H. Riskind）、瑪格麗特·瑪諾斯（Margaret J. Manos）；上海社會科學院出版社；上海；2005。

後 記

　　距《貴婦怨》演出至今已有三年多的時間了，回想當時的景況卻如同昨日一般鮮明。這是一齣很難的戲，尤其對一群二十多歲的大孩子來說。在角色的詮釋上，總有那麼一點模糊與困難，畢竟人生的歷練是需要長時間的累積，劇中人複雜的性格與情感也得透過一段深入的探索和體會。在排戲過程中，我陪著他們一起，吃盡了苦頭也流足了汗水，有時在深夜回家後還要透過電話安撫遇到表演瓶頸、情緒低落的演員，也要神經緊張地追蹤各個演出工作的細節；真是一段讓人痛苦、焦慮的經驗。在教學夥伴王孟超的協助與學生們共同的努力下，隨著時間的推進，情況發展得越來越順利，大家臉上也逐漸掛上了自信的表情；我知道一切又在掌握之中了。

　　這次的演出我在最後一場市民表決的戲中做了一個大膽的嘗試，希望藉由觀眾的參與而有不同的結局。排戲時，我們設想了幾種可能的發展，也做了大概的演練，大家期待著每場的演出會有不同的情況，甚至希望會出現我們預先未曾想過的；然而，演出時，我們所期待的狀況並沒有發生，四場的演出觀眾反應雖有不同，但結局都選擇了易福瑞的死亡（首演的實際劇場狀況已描述於本書導演本中）。這不禁讓我感到失望。也許是導演的場面控制失當，目的陳述不清，讓觀眾沒能接收到我的意圖，也或許觀眾的確收到我的訊息，只是大部分的人不習慣在大庭廣眾下表達自己的看法。甚且，他們真的如同當時所呈現的一般真實，做了與原劇中那些人同樣的選擇；若是如此，它再次驗證了劇作家對人的理解；這是我最不願看到的。

　　在這三年中我的人生出現了幾個大風浪，有幸福的，有艱辛的，也有充滿挑戰的；這些經驗讓我對生命有了更多的領悟，也釐清了一些糾結已久的疑惑。戲劇是人生的縮影，劇場的工作，讓我更能在艱困時看到出口；劇場人總是會在時機中找到方法解決問題的。

　　在完成此書的同時，我腦中浮現那群可愛的學生們既遠又近的身影，雖然他們都已畢業離開學校，但是這段做戲的記憶將我們永遠連在一起。

國家圖書館出版品預行編目

從《老婦還鄉》到《貴婦怨》：導演的文本解
析與創作詮釋 / 黃惟馨著. -- 一版. -- 臺
北市：秀威資訊科技, 2010.05
面； 公分. -- (美學藝術類；AH0036)
BOD 版
參考書目：面
ISBN 978-986-221-441-1(平裝)

1. 舞台劇 2. 戲劇劇本 3. 導演

984.5 99005264

美學藝術類　AH0036

從《老婦還鄉》到《貴婦怨》
——導演的文本解析與創作詮釋

作　　者 / 黃惟馨
發 行 人 / 宋政坤
執行編輯 / 詹靚秋
圖文排版 / 張慧雯
封面設計 / 蕭玉蘋
數位轉譯 / 徐真玉　沈裕閔
圖書銷售 / 林怡君
法律顧問 / 毛國樑　律師
出版印製 / 秀威資訊科技股份有限公司
　　　　　台北市內湖區瑞光路 583 巷 25 號 1 樓
　　　　　電話：02-2657-9211　　　傳真：02-2657-9106
　　　　　E-mail：service@showwe.com.tw
經 銷 商 / 紅螞蟻圖書有限公司
　　　　　台北市內湖區舊宗路二段 121 巷 28、32 號 4 樓
　　　　　電話：02-2795-3656　　　傳真：02-2795-4100
　　　　　http://www.e-redant.com

2010 年 5 月　BOD 一版
定價：500 元

讀 者 回 函 卡

感謝您購買本書，為提升服務品質，煩請填寫以下問卷，收到您的寶貴意見後，我們會仔細收藏記錄並回贈紀念品，謝謝！

1. 您購買的書名：_____

2. 您從何得知本書的消息？

　　□網路書店　　□部落格　　□資料庫搜尋　　□書訊　　□電子報　　□書店

　　□平面媒體　　□ 朋友推薦　　□網站推薦　□其他_____

3. 您對本書的評價：(請填代號　1.非常滿意 2.滿意 3.尚可 4.再改進)

　　封面設計____　版面編排____　內容____　文/譯筆____　價格____

4. 讀完書後您覺得：

　　□很有收獲　　□有收獲　　□收獲不多　　□沒收獲

5. 您會推薦本書給朋友嗎？

　　□會　　□不會，為什麼？_____

6. 其他寶貴的意見：_____

讀者基本資料

姓名：_____　年齡：_____　性別：□女　□男

聯絡電話：_____　E-mail：_____

地址：_____

學歷：□高中(含)以下　　□高中　　□專科學校　　□大學

　　　□研究所(含)以上 □其他_____

職業：□製造業　□金融業　□資訊業　□軍警　□傳播業　□自由業

　　　□服務業　□公務員　□教職　　□學生　□其他_____

秀威與 BOD

BOD（Books On Demand）是數位出版的大趨勢，秀威資訊率先運用 POD 數位印刷設備來生產書籍，並提供作者全程數位出版服務，致使書籍產銷零庫存，知識傳承不絕版，目前已開闢以下書系：

一、BOD 學術著作—專業論述的閱讀延伸
二、BOD 個人著作—分享生命的心路歷程
三、BOD 旅遊著作—個人深度旅遊文學創作
四、BOD 大陸學者—大陸專業學者學術出版
五、POD 獨家經銷—數位產製的代發行書籍

BOD 秀威網路書店：www.showwe.com.tw

政府出版品網路書店：www.govbooks.com.tw

永不絕版的故事·自己寫·永不休止的音符·自己唱